# 血淚無比的遊戲產業

## 世界十大傳奇電玩的製作祕辛

BLOOD, SWEAT, AND PIXELS: THE TRIUMPHANT, TURBULENT STORIES BEHIND HOW VIDEO GAMES ARE MADE

Pillars of Eternity

Uncharted 4

Stardew Valley

Diablo III

Halo Wars

Dragon Age: Inquisition

Shovel Knight

Destiny

The Witcher 3

Star Wars 1313

**傑森·史奈爾** 著

李函、孫得欽 譯

Contents

目錄

START

# 自序

假設你想做一套電玩遊戲。你想出了絕佳點子——一個蓄鬍水管工得從噴火巨龜手中救出他的公主女友——也說服一名股東給你幾百萬美金來實現它。然後呢？

這個嘛，首先你得想出你能雇用的人數。然後你需要找些美術人員、設計師和程式設計師。你需要製作人讓事情順利進行，還有音效部門來確保遊戲有……你懂的，**音效**。別忘了雇用品質保證測試員來檢查漏洞。加上行銷專家——不然大家怎麼會得知你未來的暢銷遊戲？等你找好員工，就需要製作嚴格的製作時間表，以決定你的團隊得花多少時間在遊戲的每個部份上。如果一切順利，你在六個月內就會為E3展[1]製作試玩版，並在年底「完工」。

幾個月後，事情似乎進展順利。你的美術人員畫出了你的水管工能對抗的各種酷炫敵人：鬼魂和蘑菇之類的東西。設計師們得勾勒出某種厲害的關卡，能驅使玩家通過爆發的火山和臭氣沖天的沼澤。程式設計師們剛想出特殊的渲染技巧，能讓地下城看起來散發出前所未見的真實感。每個人都充滿動力，遊戲也做出了進展，你則把認股權當作地鐵中的免費報紙般送出。

某日早上，你的製作人打電話給你。那種渲染技巧毫無用處，因為它使得遊戲

的帧率（frame rate）掉到一秒一帧[2]。測試玩家不斷卡在火山關卡，你的行銷人員也在抱怨這會影響 Metacritic[3] 的分數。你的美術總監堅持要微觀管理動畫師，這要把他們**逼瘋**了。你在兩週內就得交出 E3 展試玩版，你也清楚就算有四週的時間也無法完成它。忽然間，股東們問你能否將一千萬美金的成本砍到八百萬，即便你得開除幾個人才辦得到。

一週前，你還在幻想自己在遊戲大獎（The Game Awards）中抱回年度最佳遊戲（Game of the Year）[4] 時做出的演說。現在你連能否做完這款遊戲都深感懷疑。

我曾和一位剛讓新遊戲上市的開發人員喝酒。他看起來疲憊不堪。他說，當他和他的團隊接近完工時，就發現一件事：遊戲中最大的特色之一並不好玩。開發者

1 校註：電子娛樂展（Electronic Entertainment Expo, E3）的簡稱，自一九九五年起便開始在美國加州洛杉磯舉辦。近年因肺炎疫情而在二〇二〇年、二〇二二年與二〇二三年停辦；二〇二一年則為線上舉辦。

2 校註：遊戲的帧率是圖片在螢幕上顯示的速率。玩遊戲時，我們的眼睛受訓以每秒三十幀的基礎速率觀看；當帧率降得比那更低時，遊戲中的一切就會變得斷斷續續，彷彿透過舊投影機播放。

3 校註：Metacritic 是自二〇〇一年便成立的評論網站，評論項目包含電影、電視節目、音樂專輯與電玩遊戲，過去甚至包含出版書籍。

4 校註：遊戲大獎（The Game Awards, TGA）是由加拿大遊戲媒體人傑夫·吉斯利（Geoff Keighley）自二〇一四年起主辦、主持的電玩遊戲獎項，會在每年的十二月舉辦；其中的「年度最佳遊戲」獎項已被視為電玩業界裡最重要的獎項之一。

的團隊得把接下來幾個月花在「趕工（crunching）」上，一週工作八十到一百小時，以便刪除該特色，並大幅修改他們至今為止做的所有東西。有些人睡在辦公室中，這樣才不會浪費時間通勤，因為花在車程上的每個小時，都代表他們這小時無法花在維修漏洞。一直到他們得交出最終版本那天，許多人都會質疑他們是否真的能讓遊戲上市。

「聽起來，能完成這套遊戲根本是奇蹟。」我說。

「噢，傑森。」他說：「完成**任何**遊戲都是奇蹟。」

在我採訪電玩遊戲世界的數年中，有一項常見主題。無論是在小型獨立工作室或上市公司，各地的開發者們都頻繁談到設計和製作遊戲有多困難。在年度遊戲開發者大會5舉辦期間走進任何舊金山酒吧，就一定會發現好幾群疲倦的設計師，他們試圖用關於連續編碼和燃燒咖啡因通宵工作的故事來跟彼此比較。戰爭隱喻十分常見——「來自戰壕的故事」是種普遍說法——以及一連串關於外界無法理解這件事的抱怨。發現他或她所選擇的職業時，肯定能惹惱遊戲開發者的回應，就是問對方整天打電動的感覺如何。

但即便你認為電玩遊戲開發是艱辛工作，身處外界的我們依然不容易看出原因。人們自從一九七〇年代就開始製作遊戲了，不是嗎？既然有數十年的課題與經驗能

汲取，遊戲開發不該變得更有效率嗎？一九八〇年代晚期的開發者或許該趕工，當時遊戲還由青少年和二十幾歲的人主導，他們大吃披薩和健怡可樂的同時，還花整晚編碼，白天則倒頭大睡；但數十年後，電玩遊戲光在美國就維持了價值三百億美元的產業[6]。遊戲開發者們為何還有這麼多在辦公室待到凌晨三點的故事？製作電玩遊戲為何還這麼困難？

為了嘗試回答這些問題，我做了自己最喜歡的事：打擾懂得比我多的人。我在公開和私下場合與近百位遊戲開發者和高層人士談過，詢問他們無止盡的煩人問題，內容關於他們的生活，他們的工作，以及他們為何犧牲這麼多心力來製作電玩遊戲。

這本書中有十個章節，每個章節都講述了不同電玩遊戲的製作內幕。有一章造訪了加州爾灣（Irvine），檢視由 Kickstarter[7] 募資製作的《永恆之柱》（Pillars of Eternity）如何幫助黑曜石娛樂（Obsidian Entertainment）從公司最黑暗的日子中復

5 校註：遊戲開發者大會（Game Developers Conference, GDC）自一九八八年起便開始在美國舉辦，參與開發者逐年增長，從最初的二十七人至二〇〇八年，已有一萬八千人參與。每年舉辦的時間、地點皆不固定。

6 根據來自娛樂產業協會（Entertainment Software Association）的資料，美國電玩遊戲產業在二〇一六年有三百零四億美元的產值。

7 校註：Kickstarter是美國的網路公眾募資平台，自二〇〇九年成立。其募資專案遍及電影、音樂、劇場、動漫與電玩遊戲。

甦。另一個章節前往華盛頓州西雅圖，二十幾歲的艾瑞克·巴隆尼（Eric Barone）把自己關在房間裡近五年，以便創造出一套名叫《星露谷物語》（Stardew Valley）的平靜農場遊戲。其他章節講述關於《闇龍紀元：異端審判》（Dragon Age: Inquisition）的科技惡夢，《秘境探險4》（Uncharted 4）殘忍的趕工時間，甚至盧卡斯藝術（LucasArts）備受矚目的《星際大戰1313》（Star Wars 1313）幕後謎團。

當你閱讀時，可能會覺得其中許多故事很不尋常——遊戲受到劇烈科技變動、製作人異動或其他不受開發者控制的狂放因素影響。閱讀這些故事時，很容易認為這些遊戲都是在異常狀況下製作的。這些人只是倒楣。如果這些遊戲的開發者遵循業界標準，並避免常見錯誤，或如果他們打從一開始就做出更聰明的決定，或許就能避免吃苦。

以下有個不同的理論：**每套電玩遊戲**都是在異常情況下做出的。電玩遊戲橫跨藝術與科技邊界的方式，在數十年前幾乎不可能發生。結合科技變革和可以跟**任何**東西有關聯的電玩遊戲後，從iPhone的平面解謎遊戲，到擁有超寫實畫面的大型開放世界角色扮演遊戲（RPG），進而發現遊戲製作方式沒有統一準則，應該也不太讓人訝異。許多電玩遊戲看起來相同，但沒有任何遊戲是用同種方式製作，這是你在本書中會發現的。

但製作遊戲為何這麼困難？如果你像我一樣，先前從來沒試圖開發商業電玩遊戲的話，先複習幾個有可能的理論或許會有幫助。

一、**它們有互動性**：電玩遊戲不會以單一直線方向前進。和電腦繪製出的皮克斯（Pixar）電影不同，遊戲使用「即時」畫面，而電腦在每毫秒內都會產生新圖像。和《玩具總動員》（Toy Story）不一樣的是，電玩遊戲得對玩家的動作產生反應。當你玩電玩遊戲時，你的個人電腦或主機（或是電話或計算機）會根據你的決定，同時繪製角色和場景。如果你選擇走進房間，遊戲就需要讀取所有家具。如果你選擇存檔離開，遊戲就需要儲存你的資料。如果你選擇殺害幫手機器人，遊戲就得辨識出機器人的金屬內臟時，它會發出哪種悽慘聲響。接著遊戲或許得記住你的行為，讓其他角色得知你是個沒心肝的兇手，也能說：「嘿，你就是那個沒心肝的兇手！」

（a）有沒有可能殺死機器人，（b）你是否強到能殺死機器人，和（c）當你挖之類的話。

二、**科技持續改變**：當電腦進步時（沒意外的話，每年都在發生），圖形處理也會變得更強。當圖形處理變得更強，我們就會期待更漂亮的遊戲。正如黑曜石娛樂的執行長費格斯・厄克特（Feargus Urquhart）向我所說：「我們位於科技的絕對邊陲。我們總是在推進極限。」厄克特指出，製作遊戲有點像拍電影，但每次你拍

新片，都得打造全新的攝影機。那是種常見比喻。另一種說法，則說製作遊戲像是在地震當下建造房屋。或是嘗試當某人跑在你面前時駕駛火車，對方還在你前進時鋪設軌道。

三、工具總是不同：要製作遊戲，美術人員和設計師們得用各種軟體工作，從普通程式（像 Photoshop[8] 跟 Maya[9]）到每間工作室使用的不同專業主程式。和科技一樣，這些工具根據開發者的需求與野心而持續演進。如果有工具運作得太慢，裡頭充滿漏洞，或者缺少重要功能的話，製作遊戲就會變得痛苦無比。「大多數人似乎認為遊戲開發和『想出好點子』有關，它其實與如何將紙上談兵做成產品的技巧更有關聯。」有位開發者曾這樣告訴我：「你需要好引擎和工具組，才能做到。」

四、不可能進行排程：「不可預測性讓它充滿挑戰。」克里斯・瑞皮（Chris Rippy）如此說，他是製作《最後一戰：星環戰役》（Halo Wars）的資深製作人[10]。瑞皮解釋到，在傳統的軟體開發中，你可以根據過去的任務所花費的時間，來設下可靠的行程表。「但對遊戲而言──」瑞皮說：「你要談的是⋯⋯它哪裡好玩？要花多久才好玩？你會達成那點嗎？你達成足夠樂趣了嗎？你談的確實是美術人員要做的藝術品。這份藝術作品何時會完工？如果他又花了一天處理它，這會讓遊戲有天壞之別嗎？你要在哪裡停手？那就是最困難的部分。最後你得進入製作方的問題：

你證明了遊戲的有趣性，也證明了遊戲的外觀，現在它變得更容易預測了。但在此之前，一切都是摸黑般的旅程。」

## 五、直到你玩過遊戲前，不可能知道它有多「好玩」：你當然可以理智猜測，但直到你拿起手把前，都無法得知移動、跳躍和用鎚子打爛你的機器人朋友腦子的感覺好不好。「即便對非常有經驗的遊戲設計師而言，這也很嚇人。」頑皮狗（Naughty Dog）的設計師艾蜜莉亞・夏茲（Emilia Schatz）說。「我們所有人都曾丟掉許多作品，因為我們創造一大堆東西，玩起來卻很爛。你會在腦中做出這些關於事情順暢程度的複雜思考，而當你試玩時，效果卻很糟。」

在本書所有故事中，你會看到幾個常見主題。每套遊戲都至少延期過一次，每個遊戲開發者都得做出艱困的妥協，每家公司都得苦惱於該使用哪種硬體和科技，每個工作室都得照 E3 展這類大型商展建立自己的行程，開發者們會從大批興奮的

8 校註：Photoshop 是由美國電腦軟體公司 Adobe 開發、發行的影像處理軟體。自一九九〇年發行第一版後，目前已開發至第二十四版。

9 校註：Maya 或稱「瑪雅」，原為美國 Alias 系統公司（Alias Systems Corporation）所開發的 3D 電腦圖像軟體；該公司於二〇〇六年被歐特克股份有限公司（Autodesk, Inc.）收購。此軟體使用 C++、MEL、Python 等程式語言，第一版在一九九八年發行，並於二〇〇三年獲得奧斯卡科技成果獎（Technical Achievement Award）。

10 在遊戲開發中，製作人的工作是整合行程，和整個團隊爭執，並確保每個人的意見都一致。一位資深製作人萊恩・崔德維爾（Ryan Treadwell）曾對我說：「我們是負責確保產品完工的人。」

粉絲中汲取動力（甚至是回饋）。而最有爭議性的，是所有製作電玩遊戲的人都得

趕工，為了看似永不結束的工作而犧牲私人生活和家庭時間。

但許多製作電玩遊戲的人都說，他們無法想像自己從事別的行業。當他們描述

處於科技最前線、打造和其他媒介都不相同的互動式娛樂，以及與數十或數百人的

團隊共事以創造出可能會有上百萬玩家的遊戲的感覺時，儘管有開發者們經常得經

歷所有動盪、趕工和狗屁倒灶的事，但一切都造就了無可動搖的信念，讓電玩遊戲

值得努力。

回來談談你的水管工遊戲（《超級水管工大冒險》）。結果你的所有問題確實

都有解決方法，儘管你可能不喜歡解法。你可以透過將某些動畫作業外包給紐澤西

的工作室以減低成本，效果或許沒那麼好，但只需要半價。你可以請關卡設計師為

火山關卡增加一些額外平台，降低一點它的難度。當他們反對時，就提醒他們：嘿，

不是每個人都喜歡《黑暗靈魂》（Dark Souls）。你也能告訴美術總監說：程式設計

師們有自己的工作得做，不需要聽他們對電玩遊戲中明暗對照法的意見。

達到 E3 展期限可能有點辛苦，但如果你要你的員工們加班幾週呢？當然不會

超過兩週了。為了補償，你會幫他們買晚餐，如果遊戲在 Metacritic 上得到九十分的

話，甚至還會給他們不錯的獎金。

你也得刪除某些特色。抱歉，抱歉，我知道──它們很棒。但你的水管工不見

得真的**需要**變成浣熊。你可以把那種功能留到續作。

# ✚ 報告註記

本書中的故事，來自我從二〇一五年到二〇一七年之間與近一百名遊戲開發者、其他業界人士進行的訪談。大多數人都做出了正式發言，其他人則做出不具名發言，要求匿名的原因，是由於他們沒有得到參與本書的授權，也不想使他們的事業蒙受風險。你可能會注意到，大多在這本書中發言的人都是男性，對於數十年來受男性宰制的業界而言，這種狀態令人沮喪（也並非我意）。

除非另外說明，不然你讀到的一切引言都是直接對我講述的。這本書中沒有重新建構的對話。本書中的所有軼事與細節都直接來自說法來源，也盡可能得到至少兩個人的證實。

有些報告來自前往位於洛杉磯、爾灣、西雅圖、埃德蒙頓和華沙的工作室。我支付了自己的旅費，也不接受任何公司或開發者的贊助，不過我確實同意參與幾頓午餐，這似乎很恰當。這個嘛，午餐稱不上恰當。我指的是它似乎在道德上可——你知道嗎，開始看這本書吧。

# Chapter 1
# 永恆之柱

**Pillars of Eternity**

對於開發電玩這一行來說，最重要的問題完全與製作遊戲無關。那個問題很簡單，數百年來卻始終是藝術家的大敵，毀滅了無數具有創造力的行動，那就是：我們願意付出什麼代價？

二○一二年初，黑曜石娛樂的執行長費格斯·厄克特發現自己無法回答這個問題。黑曜石這家遊戲開發工作室，設立於加州爾灣，規模相對較小，過去一年都投入於製作一款名為《風暴之地》（Stormlands）的奇幻角色扮演遊戲。他們從沒做過這類遊戲。這款遊戲古怪、有企圖心，最重要的，是由微軟出資；微軟的遊戲製作人決定在下一代遊戲主機 Xbox One 上市時，要一併推出一款大型獨家角色扮演遊戲。這意味著成本相當高。這沒什麼問題，只要微軟持續寄來支票。

黑曜石大約有一百二十五名員工，其中有五十位左右要投入製作這款遊戲，

厄克特對於財務壓力並不陌生。他從一九九一年以來就在遊戲業工作，最初是發行商 Interplay[1] 的測試員，然後是設計師，後來成了開發活力充沛的開發團隊黑島工作室（Black Isle Studios）領袖，但在 Interplay 二○○三年突然發生財務危機時，工作室遭到廢除。同一年，厄克特召集幾位黑島工作室的老戰友，創立了黑曜石。他們很快發現，經營獨立工作室就像拿危險物品玩雜耍。如果前一張開發合約結案時，沒有新合約及時銜接，他們就有麻煩了。

厄克特一頭薄薄的淺棕色頭髮，身形矮壯，講話速度很快，身為有數十年銷售遊戲經驗的老手，語調帶著權威感。多年來，他參與過遊戲界最受好評的多款角色扮演遊戲製作，像是《異塵餘生》（Fallout）和《柏德之門》（Baldur's Gate）。無論是小組討論或公開對媒體發言，他總是坦率談起經營獨立工作室的種種困難。「獨立開發者的生活，就是每天早上醒來都懷疑今天發行商會不會打來取消你手上的遊戲。」厄克特說：「我多希望自己更反社會或更心理變態一點，這樣我就能完全無視有座斷頭台隨時都架在脖子上的事實。但我沒辦法。我想很多開發人員也沒辦法，不幸的是，這種威脅始終存在，而且時常發生。隨時都在發生。」

二○一二年三月十二日早上，厄克特的手機亮了。微軟的《風暴之地》製作人傳來簡訊，問他能不能講電話。厄克特當下就知道會發生什麼事了。「這就是女友打算跟妳分手時會傳來的那種簡訊。」厄克特說：「我拿起電話，對接下來會怎麼樣心知肚明。」

微軟代表直話直說：他們要取消《風暴之地》。立即生效，厄克特手下有五十

1 校註：Interplay是一九八三年成立的美國遊戲開發、發行商，最初為「Interplay Productions」，後於一九九八年改名為「Interplay Entertainment」；文中提及的諸多經典RPG如《異塵餘生》、《柏德之門》、《冰風之谷》等皆為Interplay開發、發行的遊戲。

位員工此刻就沒工作了。

製作人沒說微軟為什麼要砍掉這款遊戲，不過對於黑曜石高層來說事情很清楚：開發過程並不順暢。壓力大到不堪負荷，不只要做一款優質角色扮演遊戲，而且是要做一款能帶動 Xbox One 銷售的優質遊戲。黑曜石的員工覺得《風暴之地》的構想支離破碎，而且，至少就他們的角度來看，微軟的期望不切實際。

根據幾位前《風暴之地》開發人員的描述，這款遊戲塞滿了野心勃勃的「高級」點子，微軟把他們對於在 Xbox One 登場的第一款遊戲的想像都寄託在這款遊戲。Xbox One 的重點就是 Kinect，這是一種動作感應攝影機，能夠辨識整個身體的姿勢；那麼，讓你能用 Kinect 與商店老闆討價還價如何？ Xbox One 支援「雲端運算」，能讓每名玩家的主機與微軟本身的電腦伺服器互動；那麼，如果《風暴之子》規劃了大規模的多人突擊行動，讓你能與其他玩家即時互動，感覺不錯吧？這些點子在紙上談兵的階段聽起來都很有意思，但沒人知道哪一個真能在遊戲中實現。

參與該遊戲的工作人員對於《風暴之地》胎死腹中的理由，各有各的說法。有人說微軟企圖過大，有人說黑曜石太任性。但大家至少都同意一件事：這個案子變得太沉重了。「期望疊加著期望再疊加更多期望，全都堆在這款遊戲上。」厄克特說：「最後變成人人害怕的東西。實際上，我想連我們都怕。」

厄克特掛上電話，沉思著這對他的公司會有什麼影響。一家遊戲工作室每人每月經費的標準燃燒率是一萬美元，其中包括薪水與管理費用，像是健康保險和辦公室租金。以這個數字為計算基準，繼續雇用這五十名《風暴之地》開發人員，每個月至少要花費五十萬美元。根據厄克特的計算，除了從微軟那邊收到的經費以外，黑曜石已經自掏腰包額外為《風暴之地》投入了兩百萬美元，在此之外，公司也沒有多少餘裕了。目前還在開發的只有另一款遊戲：《南方四賤客：真實之杖》（South Park: The Stick of Truth）。然而這款遊戲也碰上了自己的金流危機，遊戲發行商THQ本身已危在旦夕。所以，黑曜石沒錢可以留住所有員工。[2]

厄克特找來黑曜石另外四位合夥人到同一條街上的星巴克開會，他們花了幾個小時，列了一份長名單，設法挑出哪些人要留，哪些人得走。隔天，厄克特召開全體會議。「剛開始沒事。」主角色美術師迪米崔‧伯曼（Dimitri Berman）說：「大家還有說有笑。然後厄克特現身了，面如死灰。」

厄克特咽下淚水，告訴大家微軟取消了《風暴之地》，因此黑曜石必須資遣員

2　THQ在九個月後（二〇一二年十二月）停止營運，後續幾個月在破產競標中賣掉了所有專案。《南方四賤客：真實之杖》移轉到法國發行商Ubisoft手中。

工。大家四散走回座位，心想不知誰將被送出大門。他們只能在那乾等等幾個小時，緊張地看著黑曜石經營層為那些沒能捱過這次風暴的人準備遣散費。「他拿著檔案夾走來走去，然後要你收拾東西。」《風暴之地》程式設計師亞當・布倫內克（Adam Brennecke）說：「他會送你離開公司，設定一個時間讓你回來拿私人物品。他就這樣四處移動，而你心想：『別進我的辦公室，別進我的辦公室。』」你盯著他看，然後發現，靠，他去找我朋友了。」

那天結束時，公司氣氛極度低靡。黑曜石資遣了大約二十六名《風暴之地》的工作人員，其中甚至有一名工程師前一天才受雇用。這些人並非沒能力或不適任的員工；他們都是深受重視的工作夥伴。「情況糟到他媽的不行。」《風暴之地》總監喬許・索耶（Josh Sawyer）說：「可怕。那可能是我職業生涯中最糟的一天……那是我看過最大規模的資遣。」

自二〇〇三年以來，黑曜石一直以獨立工作室的模式存活下來，一張合約過渡到另一張合約，員工以自由接案的方式維持營運。該公司在這之前也經歷過殘酷的取消事件，像是《異形：殘酷的考驗》（Aliens: Crucible）。這是一款 SEGA 要發行的角色扮演遊戲，而這款遊戲的終止也導致了大規模資遣。不過也都無法跟這次的傷害相提並論。厄克特沒碰過如此別無選擇餘地的困境。將近十年過去，仍留在黑

曜石的員工開始懷疑：這次是不是真的沒救了？

正當厄克特和其他工作人員埋首於災後重建之時，距離北邊四百英里處，Double Fine 的員工正在開香檳狂歡。Double Fine 是舊金山的獨立工作室，由一流設計師提姆・謝弗（Tim Schafer）領軍，他們剛找出一條新路，即將顛覆整個電玩產業。

數十年來，電玩產業的權力平衡方式很簡單：開發商製作遊戲，發行商付錢給他們。雖然也是有創投人士、樂透得主等例外，但絕大部分電玩開發作業，是由口袋夠深的大型發行商提供資金。在這類協商中，發行商幾乎總是掌握主導權，因此開發商可能會同意某些死板的交易條件。像是角色扮演遊戲《異塵餘生：新維加斯》（Fallout: New Vegas）的例子，發行商 Bethesda[3] 開了一項條件給黑曜石，只要這款遊戲在 Metacritic（匯總網路各處評價的評分網站）的評分達到八十五以上（滿分一百），就提供他們一百萬美元獎金。評論開始湧入時，Metacritic 分數多次上下震盪，而最終落定在八十四分（黑曜石沒拿到獎金）。

3 ── 校註：Bethesda 譯為「貝塞斯達」，但臺灣玩家通常以原文稱之。成立於一九八六年，一九九九年被美國媒體公司 ZeniMax Media 收購成為旗下子公司；二○二一年，因 ZeniMax Media 被微軟收購而一同成為微軟子公司。

傳統上，像黑曜石和 Double Fine 這類獨立工作室要活下來，有三條路：（一）找投資者；（二）與發行商簽約製作遊戲；或（三）籌措自己的作戰基金，用來開發自己想做的遊戲，但籌錢管道仍是選項（一）跟（二）。沒有一間一般規模的獨立工作室可以完全不仰賴外部合作夥伴的資金而營運下去，雖然這種營運模式意味著你得一直面對取消製作、資遣和劣等交易條件等風險。

Double Fine 找到了第四條路：Kickstarter。這是一個二〇〇九年推出的「群眾募資」網站。創作者可以透過這個網站，直接向粉絲喊話：「你資助我們；我們會給你超讚的作品。」Kickstarter 成立的最初幾年，該網站的使用者都是某類事物的愛好者，希望能收到幾千美元，拍些短片，或是打造極簡折疊桌。然而到了二〇一一年，案子規模變大了，二〇一二年二月，Double Fine 推出了一項 Kickstarter 專案，要製作一款點擊式冒險遊戲，名為《Double Fine 大冒險》（*Double Fine Adventure*）[4]。

他們的成績粉碎了所有紀錄。過去的 Kickstarter 募資案若能突破六位數就算幸運了；Double Fine 在二十四小時內就籌到了一百萬美元。二〇一二年三月，就在微軟取消《風暴之地》的同時，Double Fine 的募資案結案了，總共籌集超過三百三十萬美元，贊助人數八萬七千一百四十二人。即使是以往金額最高的電玩群眾募資案，籌得的資金也不到這個數字的十分之一。這時，黑曜石的員工全都睜大了眼睛。

透過 Kickstarter，開發商就不必仰賴其他公司的資金。獨立工作室不需要再簽字讓出 IP 或放棄版稅給大型發行商。遊戲開發者推銷專案的對象不再是投資者和公司主管，他們可以直接去說服粉絲買單。能夠拉進來越多人，他們就能拿到越多錢。

群眾募資革命，就此展開。

鏡頭回到爾灣，厄克特與黑曜石的合夥人開始討論他們的下一步。他們仍在開發《南方四賤客：真實之杖》，但他們也知道那是不夠的。如果《南方四賤客》遇上更多麻煩，或是製作完畢後找不到新的案子，公司的資金就會耗盡。黑曜石需要多元化經營。即使資遣了《風暴之地》團隊裡那麼多員工，工作室仍然有二十幾名開發人員需要工作。

拜《Double Fine 大冒險》和其他備受矚目的案子之賜，Kickstarter 旋風已經掃遍黑曜石的每個角落。有幾位員工對於群眾募資興致勃勃，包括兩位朝中重臣：亞當·布倫內克和喬許·索耶。兩人都是《風暴之地》的工作人員，布倫內克是程式設計師，

4

Double Fine 在二○一五年發表這款遊戲，最後定名為《破碎時光》（Broken Age）。該工作室拍了一系列精彩的短片，記錄下這三年血淚交織的製作過程。

索耶是總監，他們都認為 Kickstarter 對於他們這種聘雇型工作室來說再完美不過。

幾次會議下來，管理層試圖理清公司的下一步，布倫內克和索耶一再提起《Double Fine 大冒險》。提姆‧謝弗能募到三百三十萬美元，他們有什麼理由不能？厄克特不同意。他把群眾募資視為鋌而走險之舉。他認為他們極有可能一敗塗地，他們會很丟臉，沒人會給他們一毛錢。「即使你覺得自己的提案很棒——」厄克特說：「你也真心相信這個提案，也願意投入資金，你還是會懷疑，真的有人會參與嗎？」他轉而要求索耶、布倫內克和《風暴之地》留下的其他開發人員，著手擬定銷售簡報，準備遊說外部投資人與發行商。

春天過去，夏天到來，黑曜石幾乎向所有大型遊戲發行商都推銷過自家服務了。工作室領導層跟 Ubisoft [5] 和動視（Activision）[6] 提議製作像《魔法門》（Might & Magic）和《寶貝龍世界》（Skylanders）這種大型系列作。他們花了點時間推銷（也短暫投入製作）自家版本的《獵魂2》（Prey 2）[7]（命運多舛的一款遊戲，發行商為 Bethesda）。他們甚至把《風暴之地》的一些點子轉化為新案子《隕落》（Fallen），這個案子由黑曜石的一位合夥人克里斯‧阿維隆（Chris Avellone）主導[8]。

但沒有一個案子談成。大型發行商保守行事是有理由的：Xbox 360（二○○五年上市）和 PlayStation 3（二○○六年）的生命週期已來到尾聲，次世代主機正在開

發，但分析師和評論者預測，拜 iPhone 和 iPad 興起所賜，主機遊戲將面臨末日。在次世代主機 Xbox One 和 PS4 銷售前景不明的情況下，發行商不願意冒險投入數千萬美元製作大型遊戲[9]。

二○一二年六月，黑曜石有許多成員都厭倦了失敗。有些人已經離開工作室，有些人正在考慮終止合作。不屬於《南方四賤客》製作群的員工，覺得自己像卡在遊戲開發這一行的煉獄，四處奔走自我推銷，卻看不到任何實績。「任何事都毫無進展。」布倫內克說：「就連到處推銷這件事，我想也沒任何人真的感興趣。」厄克特開始跟公司的律師開起早餐會議，討論如果他們在《南方四賤客》結案後找不到下一個案子，必須終止營運該怎麼辦。

接著，索耶和布倫內克向厄克特發出最後通牒：他們要推 Kickstarter 募資案。

5 校註：中文譯為「育碧」，一九八六年成立的法國遊戲開發、發行、經銷商。旗下最著名遊戲為《刺客教條》（Assassin's Creed）系列。

6 校註：一九七九年成立的美國遊戲開發商。二○○八年與暴雪合併為動視暴雪公司（Activision Blizzard, Inc.），二○一二年被微軟收購，收購案在此書繁體中文版編輯時尚未完成，尚在各國審理中。旗下著名遊戲包括《決勝時刻》（Call of Duty）系列、《雷神之鎚》（Quake）系列等。

7 最初由威斯康辛州的 Human Head Studios 開發。這項以《獵魂2》為名的案子經過數次輾轉，最終由 Arkane Studios 重啟，定名為《獵魂》，於二○一七年五月推出。

8 《墜落》後來演變為一款名為《暴政》的角色扮演遊戲，黑曜石在二○一六年十一月推出。

9 在本書的其他幾個章節中會看到，分析師錯得離譜，PS4 和 Xbox One 都十分暢銷。

他們希望在黑曜石做這件事，但如果厄克特還是鐵板一塊，他們就會離開，自立門戶，自己發起 Kickstarter。索耶又拋出一項誘因，他補充到，他很樂意繼續向發行商推銷，只要公司裡開始策畫**有人**開始策畫 Kickstarter 案子就行。

這下子，其他黑曜石資深員工也紛紛表達對群眾募資有強烈興趣，包括阿維隆，幾個月來，他一直在公開贊揚 Kickstarter，甚至對黑曜石的粉絲做過民意調查，瞭解哪種類型的專案他們會想資助。[10] 厄克特態度軟化了，接下來幾天，布倫內克把自己關在辦公室，賣力制定完美的 Kickstarter 計畫。

留在黑曜石的每一位成員很快都明白了一件事：他們該做的是製作一款老派的角色扮演遊戲。公司的血脈大半來自黑島工作室，這是厄克特在 Interplay 時代執掌的工作室，以開發及發行《冰風之谷》（*Icewind Dale*）、《異域鎮魂曲》（*Planescape: Torment*）與《博德之門》這類角色扮演遊戲聞名。這些遊戲有一些共通點：都以《龍與地下城》（*Dungeons & Dragons*）的世界和規則為基礎；都極度重視故事與對話；都使用固定式的「等距」鏡頭，讓你以特定視角進行遊戲，感覺就像俯瞰棋盤。由於這些遊戲都使用相同的基礎技術，也就是無限引擎（Infinity Engine）[11]，讓人感覺十分熟悉，容易上手。

現在沒人在做那種遊戲了。等距視角角色扮演遊戲在二○○○年代中期已經失

寵，取而代之的是3D圖像加上生動配音的遊戲，對話則大幅減少。發行商幾乎都設法要趕上《上古卷軸Ⅴ：無界天際》（由Bethesda開發，熱賣超過三千萬套的二○一一年角色扮演遊戲[12]）這類熱門大作。玩家對於這種風潮已經抱怨了好一段時間。任何玩著黑島的等距視角角色扮演遊戲長大的玩家都會同意：那些遊戲是經典，遊戲工業就此拋下這類遊戲實在遺憾。

黑曜石沒有《龍與地下城》許可證，因此無法發射魔法飛彈或旅居「幽暗地域」（Underdark），但工作室確實有些成員有過製作《冰風之谷》和《柏德之門》的經驗，他們很清楚，比起開發全新的3D遊戲，製作等距視角角色扮演遊戲的成本要低得多。如果團隊規模小一點，並設法在Kickstarter募到幾百萬美元，那麼，即使只賣出幾十萬套遊戲，也能使黑曜石的經濟狀況谷底翻身。

接下來兩個月，布倫內克忙於擬定推銷計畫，彙編PPT簡報和試算表，為目前暫名為《永恆計畫》（Project Eternity）的專案做準備。他與索耶、阿維隆和黑

10 阿維隆甚至與布萊恩・法爾戈（Interplay的創辦人，也是該公司長期友人）合作，在Kickstarter為《廢土2》這款遊戲推出募資專案。

11 校註：由加拿大遊戲開發商BioWare設計的電腦遊戲引擎。

12 數據來自《上古卷軸Ⅴ：無界天際》總監陶德・霍華德，這是他在二○一六年十一月Glixe網站的訪談中談到的內容。

曜石其他資深員工（包括以參與初代《異塵餘生》聞名的設計師提姆·凱恩〔Tim Cain〕）一起腦力激盪。在推出 Kickstarter 募資案之前，他們必須敲定每個細節，因此他們花了好幾個星期籌畫時程、預算，甚至回饋層級。「討論事項有很多。」布倫內克說：「要有實體盒裝版嗎？實體盒裡要放些什麼？要推出收藏版嗎？收藏版的內容物有什麼？」他們決定，Kickstarter 上的六十五美元贊助層級，可獲得盒裝版。至於附贈布製地圖的華麗限定版，則必須贊助至少一百四十美元。

八月，布倫內克跟黑曜石的合夥人開會，把完整推銷案交給他們。他表示，這會是一款「沒有任何垃圾內容的龍與地下城遊戲」。《永恆計畫》會吸收老派角色扮演遊戲中最受歡迎的優點，至於過去十年間，在遊戲開發界革新過程中漸趨過時的要素，則悉數捨棄。布倫內克告訴他們，照他規畫的預算，Kickstarter 目標可設為一百二十萬美元，但他其實私心認為他們能達到兩百萬的水準。他這樣寫著：「黑曜石員工都想製作這款遊戲。」經營層同意了。他們說布倫內克可以召集一個小團隊，在九月推出 Kickstarter 專案。

於是，布倫內克拯救索耶脫離了那個整天推銷的乏味世界，請他開始設計遊戲。

他們知道《永恆計畫》將設定在原創的奇幻世界，不過，是什麼樣的世界呢？布倫內克的想法，是以人類靈魂為中心來發想應該很酷，索耶附議。在《永恆》的世界，

靈魂並非某種形而上的概念，而是人們實際可觸及的力量之源。你的主要角色會是個天資出眾的「靈視者」，能力是窺視他人的靈魂，讀取他們的記憶。「我想到這樣的概念，而那就是玩家要扮演的角色。」索耶說：「然後呢？故事怎麼發展？我們會弄清楚。」

首先你要自訂角色。選擇職業（戰士、聖騎士、巫師等）、種族（有傳統奇幻世界常見種族，例如人類和精靈；也有《永恆》原創種族，例如受神性力量強化的神選者），以及幾個技能與法術。接著就要走進艾歐拉世界進行探索。你可以去解支線任務、招募同伴，使用一路上獲得的裝備和武器打倒怪物。戰鬥以即時方式進行，但保留傳統角色扮演遊戲的特點，隨時可以暫停，綜觀大局，再擬定策略。依照黑曜石的預想，《永恆》這款遊戲將汲取《柏德之門》、《冰風之谷》和《異域鎮魂曲》的精華，熔於一爐。

後續幾週，布倫內克和索耶每天和 Kickstarter 工作小組開會。他們仔細鑽研每一個字、每張螢幕截圖，還有行銷影片每一秒的影像。他們在最後一刻奮力扛住某幾位公司合夥人提出的質疑：這真的是個好主意嗎？要是根本沒人響應怎麼辦？二〇一二年九月十日那天早上，他們在黑曜石網站發布了前導倒數計時，預告四天後

將有重磅消息宣布。「**終於**，我們有機會可以繞過發行商模式，直接向想玩黑曜石角色扮演遊戲的對象籌募資金。」阿維隆在那個星期寄給我一封電子郵件，寫道：「我絕對比較願意讓玩家當我老闆，讓他們告訴我什麼內容會好玩，而不是聽從那些可能不太熟悉製作流程和遊戲類型，對遊戲也沒有什麼長期情感的人。」

在此同時，黑曜石有另一個團隊正在向俄羅斯發行商 Mail.Ru 推銷。Mail.Ru 是東歐最大的網際網路公司之一。Mail.Ru 一直在觀察《戰車世界》（World of Tanks）的成就，這款遊戲一年可帶來數億美元的收益，而主要來源是歐洲和亞洲玩家，該發行商渴望打造自己的線上戰車遊戲。雖然多人戰車遊戲不是黑曜石的主力類型（就如厄克特常說的，黑曜石是「角色扮演遊戲阿宅」），但公司合夥人將此視為創造穩定收入的良機，因此他們憑空構想出後來名為《裝甲戰役》（Armored Warfare）的遊戲。

接近二〇一二年末時，《裝甲戰役》將成為厄克特及其他員工在財政上的安全保障。也就是說，他們不必把一切都賭在 Kickstarter 上。只需賭上一些代價。

二〇一二年九月十四日，星期五，一群黑曜石員工聚集到布倫內克的辦公桌，只需賭上一些代價。一小時前，他們才經歷一場驚魂記，在他身後走來走去，等待時鐘指向上午十點。一小時前，他們才經歷一場驚魂記，一行巨大的紅色警示文字告知布倫內克，發生某種情況不明的「募資活動問題」。

不過，他立即致電 Kickstarter 總部，及時解決了問題。十點整到了，布倫內克按下啟動按鈕。網頁載入了，頁面金額數據已經有八百美元。**怎麼回事？**布倫內克按一下重新整理。數字超過了兩千七百美元。然後是五千美元。才一分鐘的時間，他們就突破了五位數。

要是你在二〇一二年九月十四日來到黑曜石娛樂的辦公室，可能看不出這是一家遊戲開發工作室。沒什麼人在開發遊戲。你只會看到幾十個人在那邊狂按鍵盤上的 F5，看著《永恆計畫》Kickstarter 募資金額每分鐘增加數百美元。下午，厄克特明白了，今天他們做不了什麼工作。他帶著一夥員工到對街的「戴夫與巴斯特」（Dave & Buster's）餐廳，他們點了一輪啤酒，繼續默默盯著手機，重新整理 Kickstarter 頁面。當天的金額最終來到七十萬美元。

接下來幾週，募資活動、更新與訪談如火如荼地進行。《永恆計畫》的原始目標一百一十萬美元，在專案上線後隔天就達成了，但厄克特與工作人員並不想止步於最小值，他們希望盡可能募到最高金額。資金越多，並不代表遊戲一定越好，但卻表示他們能夠雇用更多人員，並將更多時間投注在這項計畫（這就很有可能讓這款遊戲變更好了）。

布倫內克正在奮力為 Kickstarter 生產定期更新的內容，與此同時，該團隊開始

策畫追加目標：如果達到某個募資門檻，就會在遊戲中加入某些功能。這個做法需要微妙的平衡。在遊戲進入製作程序之前，無法知道每項功能要花多少錢，只能設法預估。舉例來說，厄克特想要在《永恆》中放入第二座主城市，問題是，他跟團隊成員甚至還沒開始蓋第一座城，怎麼可能知道第二座城需要多少成本？所以他們用猜的，他們承諾，如果Kickstarter達到三百五十萬美元，他們就在遊戲裡加入第二座城。

二〇一二年十月十六日，Kickstarter募資活動的最終日，黑曜石員工舉辦派對歡慶成功。全公司集結在會議室，情景就跟七個月前，他們得知《風暴之地》遭取消的那天很像。他們掛上一台攝影機，準備在網路上放送他們現場的反應。他們邊喝邊唱，看著最後一波資金湧進。倒數計時器指向零的那一刻，他們總共募到了三百九十八萬六千七百九十四美元，幾乎是原訂目標的四倍，也是布倫內克原先期望在最理想情況下能拿到的金額兩倍。

此外，還有透過PayPal和黑曜石贊助者網站流入的資金，他們最終累積的預算金額約為五百三十萬美元[13]。厄克特的公司押注在粉絲身上，認為他們會站出來，為這款發行商絕不會資助的經典角色扮演遊戲慷慨解囊，而這些粉絲真的響應了他們的計畫。就在短短半年間，憑藉《裝甲戰役》和《永恆計畫》，黑曜石谷底翻身。

公司不再處於崩潰邊緣。他們終於可以自由做他們想做的事，而非對發行商唯命是從。

現在，就剩把遊戲做出來了。

Kickstarter 結束一週後，一切塵埃落定，狂歡後的宿醉也已消退，索耶發布了一支影片通知贊助者：「Kickstarter 已經結束。」他說：「感謝各位。現在是工作的時候了。」

工作，對於索耶與團隊裡其他成員來說，意味著進入前期製作，在這個開發階段，他們會試圖為有關《永恆》的基本問題找出答案。他們知道自己要製作一款類似《柏德之門》的遊戲，但如果無法使用《龍與地下城》規則，他們的角色會是什麼樣子？每種職業的技能會是哪種？戰鬥怎麼進行？要有多少任務？世界該設定多大？美術設計要採用哪種圖像技術？故事誰來寫？團隊規模要多大？什麼時候發布遊戲？

喬許・索耶，歷史愛好者，狂熱的自行車手，兩條手臂都有醒目的詩句刺青，接下了專案總監的職位，就跟《風暴之地》那時一樣。同事形容，這位總監懷有強烈的願景，即使會惹毛其他人，也不輕易退讓。「索耶一開始的決定，往往就是正確的。」主關卡設計師鮑比・努爾（Bobby Null）說：「他判斷正確的比例，大概有百分之八十或八十五……必要的時候，他會捍衛到底，這有時相當不容易，尤其我們討論的是那麼大一筆錢。」

站在戰場對角的是亞當・布倫內克，他兼任兩種角色，執行製作和主程式設計師。布倫內克是位隨和的足球運動員，眉毛動來動去，表情活潑，他喜歡自稱是「黏著劑」——負責確保《永恆》的所有碎片都能拼在一起。此外，預算也由他負責。Kickstarter 剛結束的幾個星期，他的任務就是規畫時程表，釐清整個團隊在遊戲的每個部分能使用的確切成本。因此，他成了索耶天生的搭檔，索耶負責的是盡其所能把所有最具野心的點子都塞進專案裡。

前期製作的早期階段，索耶特別堅持一些大方向的決定；其中最主要的，是遊戲的規模。團隊在空閒時一直玩以前的無限引擎遊戲，從中尋找靈感，這些遊戲的世界分割成許多獨立的地圖畫面，每張地圖放滿了物件和事件。其中最大型的是《柏德之門2》，有將近兩百張不同的地圖。為了規劃《永恆計畫》的範圍，索耶和布

倫內克必須釐清遊戲中要有多少地圖。布倫內克決定要一百二十張，但索耶不同意，他要一百五十張。索耶可不會讓步，即使他們都明白這會花更多錢。「我的看法是，製作人跟遊戲總監之間，應該刻意保有某種相互抗衡的關係。」索耶說：「但不是敵對。可以這樣理解，總監負責說：『我要做這個東西，我要開這張支票。』而製作人則要拿穩支票簿。」

拜群眾募資所賜，布倫內克的支票簿有超過四百萬美元，這對於 Kickstarter 專案來說是一大筆錢。但現代大型電玩製作預算可高達數億美元，相較之下，他們的預算只是個零頭。按照標準的每人每月燃燒率計算，《永恆》的預算也許可以養活一個四十人團隊並工作十個月；或是一個二十人團隊工作二十個月；甚至，四百萬美元也可以支持一個兩人團隊工作兩百個月——雖然 Kickstarter 贊助者對於等待十七年才拿到遊戲可能不會太開心。

不過這全是紙上談兵。在現實中，不可能計算得一清二楚。開發團隊會每個月根據需求擴編人手、簽訂合約，預算也會隨之調整。布倫內克必須制定動態時程表——可以根據他們的開發情形隨時更動的時程表。在遊戲開發這一行，這些時程表都有一定的彈性：他們必須考慮疊代開發時間、人為錯誤，以及創意往往突發式地出現或消失。「除此之外——」布倫內克說：「我們會有種期望，當我們做得越多、

開發工具越進步，我們會做得更好，也更有效率。」

地圖數量影響重大。把一百二十張地圖改成一百五十張，可能意味著增加好幾個月的工作時程，大幅提高黑曜石的開支。但索耶沒有屈服。「回顧起來，我想這就是我們的遊戲能有今日面貌的原因。」布倫內克說：「做出這些瘋狂的決定，就只是因為，我們辦得到，我們來搞定這件事吧。」

就在布倫內克和索耶為了《永恆計畫》的規模奮戰時，美術團隊也遇上了自己的問題。多年來，黑曜石的美術設計和動畫師都使用一款名為「Softimage」的程式來建造3D圖像，但到了二〇一二年，這感覺就有些過時了，跟其他同類軟體比起來，少了些關鍵功能（二〇一四年該軟體終止開發）。為趕上現代化的步伐，黑曜石的幾位合夥人和美術總監羅布·內斯勒（Rob Nesler）決定改用Maya，這是一款更普遍的3D圖像工具，這項工具與該遊戲使用的引擎（Unity[14]修改版）搭配運作起來會更順暢。

長期來說，內斯勒知道這是正確的選擇，但會經歷一段陣痛期。美術團隊會需要幾週時間學習Maya，才能順利使用，也就是說前期製作的進度會拖慢很多。「有人會說：『哦，只是一套軟體，你們學一學就會了。』」內斯勒說：「但實際上，要學到精通且能充分運用、要能評估各項作業時間長短並妥善排程，都必須達到能

夠在這套軟體中解決各種問題的程度……這需要時間，可能需要幾個月或幾年，才能如此熟練某項技能，如果有人問：『做這件事你要花多少時間？』你才能講出：

『要花這麼長的時間。』」

因此，在無法預估基本美術作業所需時長的情況下，製作人也無法彙整出準確的時程表。少了準確的時程表，他們就無法判斷專案需要多少成本。如果團隊要用六個月製作每張地圖，四百萬美元就撐不了太久。如果現在是與發行商合作，他們或許可以重談合約，視需求爭取更多資金；但對《永恆》來說沒有這個選項。「預算就這麼多。」音效總監賈斯汀・貝爾（Justin Bell）說：「我們無法回頭找贊助者，說我們需要更多錢，這樣感覺很不妙。所以，協商的空間非常小。」

由於改用 Maya，而且美術團隊缺乏製作等距視角角色扮演遊戲的經驗，團隊花了頗長的時間，才讓《永恆》的早期原型看起來有模有樣。有一陣子整個遊戲畫面太暗、太渾濁，跟以前的無限引擎老遊戲相差太遠。經過幾番激烈的討論和長時間的疊代開發，美術團隊才開始瞭解，製作這種類型的遊戲時，有些特定的美學規則

14 一款引擎，在第六章會有更多討論，這是一組可重複使用的程式碼集合，可協助開發人員製作遊戲。Unity是第三方引擎，有眾多獨立工作室申請授權使用。

要遵循。舉例來說，草不能太高，否則會遮到顯示在《永恆》主要角色腳下的選取環。

草叢矮一點可讓玩家比較容易隨時掌握自家隊伍。另一條規則：地面要盡可能平坦。

地圖上如果有各種不同高度的平面會很棘手。通常，你從畫面的南邊或西邊出發，

往北邊或東邊走，每張地圖必須隨之逐步升高。如果你走進一個房間，裡面有座朝

南方往上的樓梯，就會感覺方向大亂，好像走進艾雪（M. C. Escher）[15]的畫裡一樣。

Kickstarter 結束後的幾個月，不斷擴張的《永恆計畫》團隊與數十個以上的這類

創作抉擇奮戰過，他們一邊摸索著打造遊戲各區塊的理想方式，一邊縮小規模並削

減功能。「對於一款遊戲來說，特別是在『樂趣』方面，在沒有實際看到、玩到之

前，不會真的知道效果如何。」布倫內克說：「你會思考，有什麼地方感覺不太對，

這遊戲到底哪裡有問題？這就是索耶和我的工作了，我們會坐下來仔細分析問題出

在哪。」

打造出幾個技術原型之後，團隊的第一個重大目標，就是做出「展示切片」

（vertical slice）。這是指一小片段的遊戲內容，設計目的是盡可能在各方面呈現出

貼近最終產品的樣貌。在由發行商提供資金的傳統開發程序中，打造令人驚艷的展

示切片是很重要的，因為如果沒有獲得發行商認可，工作室就拿不到資金。「當你

以說服發行商為重點，很多時候就會刻意用錯的方法做事。」主關卡設計師努爾說：

「那是種鏡花水月的障眼法，偷渡內容進去，試圖取悅發行商，讓他們繼續提供經費。」但《永恆》的團隊沒必要唬弄任何人，支票已經入帳。他們可以用所謂「正確」的方式打造展示切片，可以直接採用製作終局內容會用的方法來繪製模型與設計區域，這樣一來可以省下不少時間和金錢。

雖然沒有大型發行商要求他們提供進度報告，但黑曜石仍覺得有責任為七萬四千名 Kickstarter 資助《永恆》的贊助者定期報告最新進度。直接跟粉絲對話的優點是，他們可以開誠布公，不必擔心發行商死板板的公關戰略；而缺點，則是他們必須**時時刻刻都開誠布公。**

每一週或兩週，黑曜石團隊就會張貼更新資訊，詳細說明他們目前做了什麼，分享華麗的概念圖和簡短有趣的對話摘錄。有些更新資訊深入到不可思議，包括試算表（連試算表都有！）截圖，以及鉅細靡遺地說明戰鬥與角色建立等系統。這表示你會收到即時的意見回饋，這有可能讓人難以招架。「沒多久你就學會臉皮要厚一點了。」《永恆》概念美術卡茲・阿魯嘉（Kaz Aruga）說。

《永恆》的開發人員就像大部分的遊戲製作人員一樣，習慣在與世隔絕的情況

校註：莫里茨・科內利斯・艾雪（Maurits Cornelis Escher, 1898-1972），荷蘭版畫家，以其視錯覺作品最為知名。

下開發遊戲，只有在發布新預告或在電玩展現場閒逛時才會得知外界的意見。然而，透過 Kickstarter 這條途徑，他們會即時收到評論，這有助於他們把遊戲做得更好，這種方式在以往的案子裡是辦不到的。索耶幾乎每天閱讀 Kickstarter 贊助者論壇，不斷吸收粉絲的意見，甚至因此將他們本來規劃的某個系統整套廢除，因為他讀到一名贊助者極具說服力的留言，說明為何不該在遊戲中採用該系統（也就是裝備耐久度系統，那會讓遊戲變得乏味、無聊。索耶說）。

有些贊助者講話直來直往，要求嚴苛，如果《永恆》的設計有哪裡讓他們不滿，甚至會要求退費。其他人則充滿活力、有建設性，常提供支持鼓勵。有對夫妻甚至寄了許多小禮物給黑曜石。「真的很酷。」黑曜石合夥人之一達倫・莫那罕（Darren Monahan）說：「感覺就像我們另外有大約三百或四百人在為這款遊戲工作，雖然他們並沒有真的在製作遊戲。」

接近二〇一三年中，《永恆》團隊完成了展示切片，由前期製作轉換到正式製作階段，在此階段他們會建立遊戲主體。美術設計師已經熟悉了新的工具和運作流程；索耶和其他設計師已經安排好施放法術和打造道具等系統；程式設計師已經把移動、戰鬥和倉儲管理等功能完工。關卡設計師為大部分區域都建立了輪廓和草圖。

不過，開發進度仍舊落後預定時程甚多。

最大的問題是《永恆計畫》的劇本，劇本撰寫的進度，遠比團隊中任何人的預期都要慢。索耶和布倫內克將主要故事委託給艾瑞克‧范斯特梅克（Eric Fenstermaker），他是自二〇〇五年起就在黑曜石工作的編劇。事情比較複雜的地方在於，范斯特梅克同時也是《南方四賤客：真實之杖》的主敘事設計師，這款遊戲經歷了變更發行商的情況，本身也遇到開發障礙。《永恆》的上市時間較晚，所以《南方四賤客》得優先處理。

范斯特梅克為《永恆》想好了一些整體性的概念，團隊也已經建立了大量背景資訊，但很顯然，他們還是需要協助，才能完成整個故事和對白。二〇一三年十一月，團隊請來了嘉莉‧帕特爾（Carrie Patel），是位有出版作品的小說家，過去沒有電玩製作經驗，她成了《永恆》的首位全職編劇。「故事進度落後對團隊來說是個難題。」帕特爾說：「故事的構成方式是這樣：在前期製作階段大家集合了一大堆材料，最後我們要試著從中取出精華，組成一個故事。比起『我們來寫個故事吧！』現在這種做法反而帶來一些意外的挑戰。」

帕特爾發現，轉換跑道創作電玩是極其迷人的體驗。撰寫電玩劇本跟寫小說完全不同，寫小說時故事是線性發展的，而像《永恆》這樣的遊戲，會迫使編劇改變看待故事的觀點，比較不像道路，倒像是樹木，不同的玩家會沿著不同的枝椏移動。

在《永恆》中，幾乎所有對話都允許玩家選擇要說什麼，故事必須將每種可能性都納入考量。舉例來說，遊戲後期任務中，玩家必須決定要支持哪一位世界之神來追蹤邪惡神父薩奧斯（Thaos）。帕特爾和編劇團隊的其他人必須為每一位神祇的劇情分支編寫對話，因為每個玩家都只會看到其中一位神祇。

到了二〇一三年底，黑曜石決定發布一支前導預告，讓全世界淺嚐他們目前的成果。布倫內克開始編輯預告片，概念美術阿魯嘉負責設計標誌。阿魯嘉是另一名業界新手，在來到《永恆》團隊之前，他曾任職於《星際大戰》卡通的製作團隊，對他來說，這是個超乎想像的重責大任。他在黑曜石工作的時間不到一年，現在他卻要構思該遊戲最重要的部分之一，這個圖像會跟《永恆》這款遊戲緊緊相連，也會出現在未來幾年所有相關行銷內容中。

實在是精疲力盡──阿魯嘉每天會從黑曜石各部門負責人那邊收到不同的意見。這些意見往往相互矛盾，讓阿魯嘉懷疑或許要讓人人滿意是不可能的任務。「我就像待在壓力鍋裡。」他說：「這是一次學習經驗。」歷經超過一百張草圖，阿魯嘉才終於設計出整個團隊都認可的標誌。

二〇一三年十二月十日，製作主管布蘭登・阿德勒（Brandon Adler）在Kickstarter張貼了更新資訊。他寫道：「在《永恆計畫》團隊不屈不撓的努力下，我

們很榮幸在此推出第一支遊戲實際畫面前導預告。」預告片剪輯了許多遊戲實況片段，搭配史詩般的人聲合唱。巫師朝著巨型蜘蛛發射火焰，食人魔舉起大鎚砸向冒險者的隊伍，巨龍吐出火球。最後，阿魯嘉設計的標誌出現：背景聳立著縞瑪瑙石柱，該計畫的正式新名稱顯示在前：《永恆之柱》。

人們欣喜若狂。這款名叫《永恆之柱》的遊戲，看起來根本是二〇〇〇年代早期出產的東西，像極了《柏德之門》和其他老式無限引擎遊戲，只是圖像更銳利、更精美，過去十幾年來，都有玩家在懷念這種遊戲。「我的天！」一名贊助者寫道：「室內場景看起來讚到不行！」另一人則說：「補充一下，戶外場景也一樣讚。」

受到正面迴響的鼓舞，《永恆》團隊感覺這個案子勢不可擋，他們大步踏入二〇一四年，雖然前方的開發之路還困難重重。按照布倫內克的計畫，他們的表定發布時間為二〇一四年十一月，然而仍有大量遊戲內容待完成。即使沒有炫麗的3D世界，《永恆之柱》的內容也巨大無比，這都要多虧索耶要求的一百五十張地圖。

在許多遊戲的開發過程中，如果發現時間緊迫，製作人可能會設法砍掉一些看起來不重要的功能或區域。但就《永恆之柱》而言，布倫內克遇到的問題比較獨特：黑曜石已經向粉絲承諾許多特定功能。在 Kickstarter 募資期間，開發人員開了支票，允諾遊戲中會有個巨大的十五層地下城（不一定要全部破完），無論要經歷多少個

挑燈夜戰的晚上，他們都得打造出來。除此之外，還有第二座大城。

黑曜石已經完成第一座城「叛逆灣」（Defiance Bay），成果看起來超棒。很複雜，很多層次，是整個故事的軸心。如今，開發人員已經走過一趟錯綜複雜的設計與模型建立過程，打造出叛逆灣各式各樣的區域，一想到還要建造第二座城，就讓他們倒盡胃口。「每個人都說：『真希望我們沒有承諾這種事。』」厄克特說：「畢竟那不是必要的東西。」

「如果是要在第一座大城裡建造更多區域，可能還比較容易。」索耶說：「在步調方面，你搞定了叛逆灣的一切，然後去造了一堆荒野區域，現在居然又有一座城。感覺是，夠了哦，已經第三幕了，他媽的，拜託放過我吧。」但不行，他們還是得實現諾言，第二座大城必須在那裡，所以他們建造了「雙榆城」（Twin Elms），因為他們知道，如果他們不兌現他們在 Kickstarter 上承諾的每一項功能，粉絲們就會感到被背叛了。

二〇一四年五月，黑曜石再次必須把心力轉移到其他事務上。他們與遊戲發行商 Paradox[16] 議定在公關與行銷方面合作，其中一部分的協議內容，就是團隊必須出席 E 3，這是一年一度的電玩展，各開發商齊聚一堂，展示他們最火熱的新作。對於《永恆之柱》來說，參與遊戲界的年度盛會當然意義重大，但這也表示製作團隊

必須花上幾個星期編輯展示素材，而且必須運作順暢，也潤飾到一定程度，看起來像是最終遊戲版本才行。

團隊各主管決定在E3採用閉門展示型態，由黑曜石開發人員操控滑鼠，而不會把遊戲直接放在展場供人試玩。這樣一來，可以避免玩家按到不該按的物件，導致錯誤或當機的風險。布倫內克也決定，展示內容必須是他們工作流程中原本就要做的東西，最後會組合到遊戲主體中。「我對E3和展示切片的政策，是這東西必須是遊戲成品的一部分，那這段工程就不會白費。」布倫內克說：「在我參與過的案子裡，有一大堆E3展示品其實跟遊戲成品根本沒關係。我就覺得，為什麼要做這些東西？實在是浪費時間。」

布倫內克決定展示遊戲剛開始的半小時，在這段過程，《永恆之柱》的主要角色隨著陌生的旅行車隊穿越森林。敵人突襲車隊，主角逃進附近的洞穴迷宮，打倒途中的怪物，通過陷阱，意外撞見一群邪教徒，正在進行詭異的儀式。這個段落有

16

校註：全名為「Paradox Interactive」，中文圈俗稱「P社」。最初為一九九五年成立的瑞典桌遊公司「Target Games」，後於一九九年改組為專注於電腦戰略遊戲的工作室「Paradox Interactive」與繼續製作桌遊並研發RPG的「Paradox Interactive」；二○一二年，進一步改組為專注於發行遊戲的「Paradox Interactive」與開發遊戲的「Paradox Development Studio」。其發行的著名遊戲包含《征服四海》（Europa Universalis）系列、《鋼鐵雄心》（Hearts of Iron）系列。

故事情節、有戰鬥，還有懸而未決的結尾——換句話說，是完美的展示內容。「我說，來吧，把這一段修得漂漂亮亮。」布倫內克說：「我們花的時間都不會白費。這是遊戲的開場，必須非常完美，我們要打磨[17]到金光閃閃。」

E3開始後，布倫內克與工作人員整整三天都在又小又熱的攤位上，每半小時向記者們重複一次事前準備好的整套說辭。這項單調的工作獲得了回報，媒體報導非常熱烈。記者們（尤其是玩過且熱愛《柏德之門》類型的那些）立即被《永恆之柱》的潛力說服了。記者們（尤其是玩過且熱愛《柏德之門》類型的那些）立即被《永恆之柱》的潛力說服了。展示活動的一位參與者在《個人電腦世界》（PCWorld）[18]寫道：「我毫不懷疑，這款遊戲會非常棒，只要黑曜石能夠避開程式錯誤與任務線中斷等常見問題。」

E3之後，製作團隊又需要再製作另一版本的大型對外展示內容：贊助者測試版。布倫內克和索耶希望在德國電玩展Gamescom[19]現場，能開放試玩《永恆之柱》，每年會場都會有成千上萬的歐洲玩家齊聚一堂。但他們覺得，讓Gamescom現場觀眾比出資的贊助者更早玩到遊戲，可能不太公平，因此團隊決定要同時將展示版提供給Kickstarter贊助者。這意味著絕對的期限：二○一四年八月十八日。

E3結束後的兩個月，製作團隊籠罩在長時間的趕工狀態中，他們在辦公室度過一夜又一夜，設法完成贊助者測試版所需的一切。八月十八日越來越近，索耶發

現遊戲狀態不佳，果不其然，黑曜石發布《永恆之柱》測試版給贊助者之後，隨即受到批評。「很遺憾給玩家的第一印象是這樣，我們收到很多負評，因為程式錯誤太多了。」布倫內克說：「我想測試版其實還需要再一個月的調整才能寄出。」道具說明不見，戰鬥平衡很不對勁，一名玩家移動隊伍進入地下城時，角色模型消失了。玩家對整體主幹與核心機制還算滿意，但測試版太不穩定了，留下了苦澀的第一口滋味。

二〇一四年九月，《永恆之柱》團隊的大部分成員逐漸意識到，要在該年推出遊戲十分困難；不只是贊助者測試版的部分，整體遊戲都還需要花不少工夫。黑曜石需要打磨遊戲到理想狀態，要花更多時間除錯，並確保遊戲的每個區域有趣又好玩。「我們看看彼此，心知肚明：『不，我們還遠遠不到那個水準，還差一大截。』」音效總監貝爾說：「遊戲從頭玩到尾，必須讓人有渾然一體的感覺，當時的狀態連接近這個目標都談不上。」

17 「打磨」（Polish）在遊戲業用語中，通常表示修正錯誤、微調，以及潤飾所有精細難搞的小細節，讓遊戲玩起來流暢又有趣。

18 校註：《個人電腦世界》是美國國際數據集團（International Data Group）於一九八三年開始發行的電腦相關雜誌，提供電腦、網路、科技資訊。二〇一三年起，該雜誌轉型為線上平台，不再發售紙本刊物。

19 校註：自二〇〇九年起每年在德國科隆舉辦的電玩展，中文圈亦有「科隆遊戲展」、「GC展」等稱呼，是歐洲最大的遊戲相關展覽。

布倫內克和索耶找厄克特討論。他們約在「起司蛋糕工廠」（Cheesecake Factory）共進午餐，這是厄克特最愛的餐廳之一。布倫內克和索耶表示，勉強在十一月發布遊戲會是場大災難。製作團隊需要更多時間。沒錯，他們用光了Kickstarter資金，現在得伸手到黑曜石自家的口袋裡，但以《永恆之柱》這樣一款遊戲來說，這可是黑曜石迄今為止最重要的遊戲，額外投資應該是必要的。厄克特不贊同這個說法，但布倫內克和索耶已經鐵了心，對他們來說，沒有其他選擇。

布倫內克說：「厄克特要我跟索耶坐下，他說：『如果到三月這款遊戲還沒能問世，你們在這個案子結束後就得走人了。』」

回想當時的壓力，布倫內克只能笑笑：「好，我們會搞定的。」

電玩開發這一行有個共通的現象，就是所有事似乎總要到最後一分鐘才會全部就位。最後這段時間就是有點不一樣。遊戲開發的最後幾個月，乃至最後幾週，混亂統馭著一切，團隊成員忙成一團：打磨、試玩，把最後一分鐘加進去的所有功能放到對的位置。然後，突然間，你聽到某種東西「咔」地一聲。可能是視覺特效，可能是音效提示，也可能是提升遊戲影格率穩定度的最佳化作業。通常，以上皆是。神聖的時刻降臨，遊戲中迥然不同的各部分，一瞬間水乳交融，合而為一。

在最後這段延展期，整個《永恆之柱》團隊馬不停蹄，只為將遊戲順利送出大門。

由於遊戲規模龐大，清除錯誤特別困難。黑曜石品質確保測試員必須玩破整套遊戲，最多可能要花上七十或八十小時，盡可能把遊戲的每個細節都玩過。他們明白，要找出並修正所有錯誤是不可能的。而程式設計師必須交出目前最好的成果，接著，等到遊戲寄出，玩家開始回報問題，就是他們加班工作的開始。黑曜石不必擔心遊戲主機的問題，《永恆之柱》是專屬電腦的遊戲，不過，為了讓遊戲盡可能在多種不同類型的電腦上都能順利運行，也相當有挑戰性。「我們在記憶體方面碰到很多問題。」布倫內克說：「這遊戲常常會耗盡記憶體，我們必須想辦法讓遊戲在大部分電腦上都能穩定運作。」根據厄克特的說法，將遊戲延遲到二〇一五年三月發行，總共會讓工作室額外燒掉一百五十萬美元的資金，但這是正確的一步。這段追加的時間，再加上《永恆之柱》團隊額外趕工的付出，確實讓遊戲的精緻度直線上升。

二〇一五年三月二十六日，黑曜石發布了《永恆之柱》，大獲好評。「好幾年來我在電腦上玩到的遊戲中，這是最令人沉迷，最令人滿足的一款。」一個評論人

《永恆之柱》推出後，發現有個特別嚴重且無端出現的錯誤，如果玩家在裝備物品之前，在該物品上按兩下滑鼠，角色的狀態資料會整個清空。索耶說：「有時遊戲推出了，卻發現有錯誤，你會心想：『怎麼可能？這漏網之魚到底怎麼來的？』」

這樣寫[31]。遊戲推出的第一年，除了 Kickstarter 贊助者之外，黑曜石又售出了七十萬套的《永恆之柱》，成果超越了他們多數人的預期，也立即確保了續作的可能性。「這個計畫特別酷的地方在於，這是我們每個人都很有熱情參與的計畫。」貝爾說：「這是因為《風暴之地》的經歷。那是黑曜石史上的慘痛事件，而這款遊戲是從那次事件的灰燼中誕生的。每個人都投入了無比的熱情，透過強大的意志力，想要盡所有可能打造出最特別的東西。」

不過，遊戲發布不代表《永恆之柱》的開發作業結束了。後續幾個月，團隊仍要繼續修補錯誤，過一陣子則要發布一套分為兩部的資料片：〈白色遠征〉（The White March）。索耶在遊戲推出後的一年，一直忙於製作平衡性修補程式，根據粉絲回饋的意見調整屬性和職業能力。而製作團隊則持續在 Kickstarter 上面跟贊助者互動，隨時為他們提供最新修補程式的資訊，以及其他黑曜石正在進行的專案消息。

「大約八萬人表示他們想要這部作品，他們讓我們重獲新生，我們對這件事懷有極高的敬意。他們投注那麼多資金給我們，代表的意義重大。」內斯勒說：「這整件事裡面有種很純粹的東西，我真的很希望可以再做一次。」

只花了不到六百萬美元，黑曜石就打造出二〇一五年中的最佳角色扮演遊戲之一，這款遊戲還將陸續贏得好幾種獎項，並確保黑曜石未來能繼續以獨立工作室的

形式營運。該公司挺過了滅頂之災，建立了最終屬於自己的 IP，權利與版稅均屬

黑曜石所有，而不是某個大型發行商（協助行銷、發布及處理各國本地化作業的發

行商 Paradox，並未擁有《永恆之柱》的任何權利）。製作團隊在科斯塔梅薩的夜總

會遞著酒杯，大肆慶祝遊戲上市時，厄克特向眾人發言，說他深感驕傲，也終於放

下心頭大石。差不多三年前，他不得不資遣數十名員工，但現在終於可以一起慶祝。

他們下的賭注有了回報。他們成功了。歷經數年的提心吊膽，仰賴其他公司維生，

黑曜石終於自己站穩腳跟。

　　二○一六年夏天，我為撰寫這本書拜訪黑曜石辦公室，該公司職員正在準備推

出《永恆之柱》續作的群眾募資活動。在他們的辦公室，我看了初期預告片，片中

一名巨神正在摧毀努亞堡（Caed Nua）要塞，這是初代遊戲玩家熟知的地點。我聽

著黑曜石開發人員熱烈討論著續作的製作方向，以及第二次募資活動如何進行，試

圖找出共識。這次不是在 Kickstarter，他們決定在 Fig 發起這個案子，這是厄克特參

與建立的群眾募資網站[22]。

21　安迪‧凱利，〈《永恆之柱》評論〉，PC Gamer，二○一五年三月二十六日。

黑曜石回歸群眾募資的目的，不只是要進一步補充他們從一代《永恆之柱》中獲得的收益，也是想要維持活躍的社群風氣。儘管有時贊助者可以很惱人，但《永恆之柱》的開發人員還是很享受與粉絲互動，並且立即獲得針對作品的意見回饋。

至於《永恆之柱2》（Pillars of Eternity II），他們也希望採用相同的方式，但他們並未期待獲得同等轟動的募資成績。「雖然我們可以再次向大家募集資金──」厄克特說：「不過我們並不指望會有同等規模的人群響應。」

六個月後，時間是二○一七年一月二十六日，黑曜石在 Fig 推出了《永恆之柱2》計畫，目標為一百一十萬美元。結果推出後二十二小時五十七分，募資金額就達標了。募資活動結束時，他們共籌到四百四十萬七千五百九十八美元，比起《永恆之柱》一代多了將近五十萬。這一次，他們沒有承諾建造第二座城。

不過，黑曜石並未徹底解決資金問題。在 Fig 專案推出後不久，工作室就宣布他們與 Mail.Ru 的戰車遊戲《裝甲戰役》合作結束，因此必須資遣該團隊的部分員工。但對於厄克特和他的開發團隊來說，如何為他們自己的電玩遊戲募集資金，可以說，這不再是問題了。

校註：Fig建立於二〇一五年八月，與Kickstarter的決定性不同，在於Fig在個人贊助專案之餘，也允許贊助者「投資」項目，得以在該項目成功後獲得分紅。

# Chapter 2
# 秘境探險4

Uncharted 4

和任何藝術作品相同，電玩遊戲是創造者的倒影。《薩爾達傳說》（The Legend of Zelda）出自宮本茂孩提時代的洞穴探險回憶。《毀滅戰士》（Doom）來自一場《龍與地下城》的戰役，約翰‧羅梅洛（John Romero）和約翰‧卡馬克（John Carmack）在其中讓他們的虛構世界遭到惡魔肆虐。而《秘境探險4》則是某個花太多時間工作的人的故事，它是《印第安納瓊斯》（Indiana Jones）式的動作冒險遊戲系列最終作，主角是痞子般的奈森‧德瑞克（Nathan Drake）。

《秘境探險》的開發工作室頑皮狗（Naughty Dog），和它長滿鬍渣的主角的共同點不只在於名稱縮寫。在遊戲產業圈中，頑皮狗有兩種獨特名聲。其中之一是他們是箇中高手，不只擅長講述絕佳故事，也會製作讓人大開眼界的華麗遊戲；對於該工作室究竟用了什麼樣的黑魔法，競爭者們公開感到好奇。另一點則是他們勇於接受趕工。為了開發《秘境探險》和《最後生還者》（The Last of Us）等遊戲，頑皮狗的員工們得無止盡地工作，在辦公室裡待到凌晨兩、三點，在可怕的超時加班期間工作；面臨每個大型開發里程碑前，都會出現這種時期。所有遊戲工作室都會趕工，但很少有公司比頑皮狗更投入。

在《秘境探險4》一開始，奈森‧德瑞克放棄了他的刺激尋寶生活，在平凡生活中安定下來，每晚和他的妻子艾蓮娜（Elena）吃麵、打電動。在一場令人難忘的

橋段中，扮演德瑞克的你，用玩具手槍射擊閣樓中的目標，情況迅速變得明顯：他懷念過往事業中的腎上腺素激增感。當德瑞克的哥哥在多年消失後重新出現時，德瑞克便遲早會捲入新的尋寶冒險。接著他開始說謊，還拿自己的生命當賭注。當德瑞克努力對抗自己對危險刺激上癮的現狀時，他也冒著和艾蓮娜離異的風險。《秘境探險4》講述了藏匿在歷史外的秘密海盜結社的故事。但它也探索了更普世的主題：你要如何在不摧毀自身關係的狀況下，追逐自己的夢想呢？

「你生命中的熱情，有時無法和一生摯愛並行。」《秘境探險4》的共同總監尼爾‧德魯克曼（Neil Druckmann）說：「有時那些事物會與彼此衝突。特別是在遊戲中，有許多人進入遊戲產業，因為他們熱愛這種媒體，而對我們而言，我們覺得自己能讓它更加完善，也將我們的生活大量投入其中。但有時候，如果你不小心的話，這就可能破壞你的私生活。所以我們有許多個人的經驗能夠取材。」

你可能會想，累積了其他三款《秘境探險》遊戲的教訓與經驗後，對頑皮狗而言，《秘境探險4》應該只是小事一樁。但在更換總監、大規模重啟、緊縮的時間表和好幾個月的趕工期後，《秘境探險4》感覺起來更像是攀爬吉力馬札羅山（Mount Kilimanjaro）[1]。換句話說：該系列的重複性笑點之一，就是每次奈森‧德瑞克跳到屋頂或懸崖上，目的地可能都會坍塌。到了《秘境探險4》的開發期尾聲，頑皮狗

的每個成員就都能體會這種感受。

對頑皮狗來說，第一代《秘境探險》是個不尋常的作品。該工作室由兩名童年好友傑森·魯賓（Jason Rubin）和安迪·蓋文（Andy Gavin）於一九八四年成立，並花了二十年做《袋狼大進擊》（Crash Bandicoot）和《捷克與達斯特》（Jak and Daxter）等平台遊戲[2]，兩者都成為索尼（Sony）的 PlayStation 上的知名系列。二○○一年，索尼買下頑皮狗，幾年後則要求工作室為新的 PlayStation 3 製作遊戲。在資深總監艾咪·亨尼格（Amy Hennig）的帶領下，頑皮狗開始了一個和先前作品截然不同的計畫：一個受到《印第安納瓊斯》的全球冒險所啟發的通俗冒險遊戲。控制奈森·德瑞克的玩家們，得橫跨全世界尋寶並解謎。

這是項充滿野心的舉動。對遊戲開發者而言，製作新的 IP 總是比開發續集還困難，因為沒有任何基礎可用。而在全新平台上工作（特別是像擁有陌生的「Cell」架構的 PS3），會讓事情變得更加複雜[3]。工作室雇了好幾個深具天賦的新員工，他們擁有好萊塢背景，但沒有多少開發遊戲的經驗。當頑皮狗試圖讓新進員工學會及時運算圖像的細節時，這引發了進一步問題。

在《秘境探險》特別艱困的開發時期中，美術總監布魯斯·史崔利（Bruce

Straley）會走到設計部門，並和那裡的同事互相抱怨。從一九九〇年代就開始製作遊戲的史崔利，對《秘境探險》的開發感到沮喪，也需要情緒出口。他很快就與某些設計師們固定共進午餐，包括一位二十幾歲的以色列裔男子，對方名叫尼爾·德魯克曼，他前幾年才開始在頑皮狗擔任實習程式設計師。成為工作室新星的德魯克曼，擁有滿頭黑髮和橄欖色的皮膚，不只性格固執，也對說故事有獨特天賦。儘管他在《秘境探險》中只被列為設計師，德魯克曼最後也幫助亨尼格撰寫了遊戲劇本。

史崔利與德魯克曼很快就成為朋友。他們彼此交換設計點子，對辦公室政策表示遺憾，並分析他們玩過的遊戲，嘗試想出讓每道關卡有趣的的原因。「我們開始在家玩線上遊戲，所以就算在多人遊戲中，我們也在和彼此談話和隨意討論想法。」

史崔利說：「這段工作關係就是在此萌芽。」

《秘境探險》在二〇〇七年上市。不久後，頑皮狗將史崔利提拔為遊戲總監（在

---

1 校註：位於東非坦尚尼亞聯合共和國東北方的吉力馬札羅區，是非洲最高的山，最高峰海拔五千八百九十五公尺。

2 平台遊戲（platfomer）是種遊戲類型，你在其中的主要動作就是跳過障礙物。想想《超級瑪利歐兄弟》（Super Mario Bros.）。或是《超級水管工大冒險》。

3 由於它不尋常的資料處理方式，使工程師難以使用PlayStation 3的Cell處理器，這點相當惡名昭彰。在PS3上市後數年內，許多開發者批評過這種架構，包括維爾福（Valve）的執行長加布·紐維爾（Gabe Newell），他在二〇〇七年的《邊緣》雜誌（Edge）訪談中稱它「浪費大家的時間」（三年後，或許是為了致歉，紐維爾在索尼的E3記者會上宣布《傳送門2》〔Portal 2〕將在PS3上架）。

擔任創意總監的艾咪‧亨尼格底下做事），這使他對《秘境探險2》（Uncharted 2）的設計有更多控制權，該遊戲在二〇〇九年上市。而當頑皮狗大部分職員轉向《秘境探險3》（Uncharted 3）時，史崔利和德魯克曼則離開《秘境探險》團隊，去嘗試新東西。二〇一一年十一月，當《秘境探險3》上架時，史崔利與德魯克曼作為共同總監的第一項計畫正在進行中，那是個名叫《最後生還者》的後末日冒險遊戲。

它和《秘境探險》系列完全不同。《秘境探險》仿效了《丁丁歷險記》（Tintin），《最後生還者》則更像戈馬克‧麥卡錫（Cormac McCarthy）的《長路》（The Road）。《秘境探險》系列遊戲輕鬆又幽默，《最後生還者》則以士兵射殺主角十二歲的女兒展開。但遊戲目標不只是催人落淚。史崔利和德魯克曼看了《險路勿近》（No Country for Old Men）這類電影，並對為何許多電玩遊戲的劇情毫不細膩感到好奇。他們想，他們的角色們為何不能讓某些情感留在不言中呢？在《最後生還者》裡，感染疾病的殭屍和毀損的美國道路，只為了服務兩名主角的故事而存在。每個場景和遭遇都會加深頭髮斑白的傭兵喬爾（Joel）和艾莉（Ellie）之間的關係，這名青少女在旅行中逐漸成為喬爾的義女。其他遊戲可能會直搗核心──「哇，艾莉，妳完全填補了我死去女兒留下的情感空洞！」──《最後生還者》信任玩家會自行填補這段空白。

當然，決定講述巧妙故事，比——你知道——實際講述巧妙故事要來得簡單。

布魯斯·史崔利和尼爾·德魯克曼十年來第二次發現，從頭開始製作全新 IP，會是趟艱辛的旅程。一直到完成前，他們都以為《最後生還者》會是場災難。史崔利說它是「我這輩子參與過最困難的計畫」。當他們嘗試想出如何在淒美的情感節奏和殘暴的殭屍槍戰之間做出平衡時，他和德魯克曼持續激辯。他們努力考量從掩護系統到故事終局的一切。焦點測試人員建議他們加入更多電玩遊戲式的元素：魔王戰、超強武器和特殊敵人階級；即便早期測試者警告他們說，評價可能會很中庸，但史崔利和德魯克曼堅持使用他們的願景。

評價並不中庸。當《最後生還者》在二○一三年六月上市時，粉絲和評論者都不願停止盛讚。它是頑皮狗史上最成功的遊戲，並讓史崔利和德魯克曼成為遊戲開發的基石，也確保他們想當頑皮狗的計畫領導人多久都行。

在二○一一年到二○一四年的同一段年代中，艾咪·亨尼格把時間花在和一支小團隊處理《秘境探險 4》。他們有些改善狀況的想法。比方說，他們想增加車輛；或許加入抓鉤。最令人訝異的，是他們想讓奈森·德瑞克在一半的遊戲中完全不拿槍。評論者們曾提過先前《秘境探險》系列遊戲中的不協調性；故事中的德瑞克是個親切又愛玩的英雄，而遊戲過程中德瑞克卻能毫不遲疑地殺害上千個敵人士兵。

亨尼格和她的團隊認為讓德瑞克只使用近戰肉搏一陣子，會是個有趣的轉折，以便顯示這名頑皮冒險家能改變他的做法。

如亨尼格所想像的，《秘境探險4》會向世人介紹奈森‧德瑞克的老搭檔山姆（Sam）。我們在之前的《秘境探險》中沒看過山姆，因為十五年來，奈森都以為他死了，在逃離巴拿馬監獄的失敗過程中遭到拋下。在亨尼格版本的《秘境探險4》中，山姆是主要反派之一，對留下他等死的奈森心懷怨懟。在劇情演變中，當奈森試圖脫離作為尋寶獵人的原根時，玩家會發現他和山姆其實是兄弟。最後他們會治癒兩人的關係，並聯手對抗遊戲的真正反派：一個名叫拉夫（Rafe）的惡劣盜賊（由演員艾倫‧圖克〔Alan Tudyk〕配音），他曾和山姆一起坐牢。

但《秘境探險4》陷入困頓。頑皮狗認為自己是擁有兩個團隊的工作室，能夠同時開發兩套不同的遊戲，結果這想法太理想了。從二〇一二年到二〇一三年，《最後生還者》團隊得強制徵召越來越多《秘境探險4》的開發者，使得亨尼格只剩下基本工作人員。「我們希望能有兩支人員完整的團隊。」頑皮狗的共同總裁伊凡‧威爾斯（Evan Wells）說：「它們交替超越彼此，但我們雇用人才的速度就是不夠快到能追上遊戲在範圍預期方面的擴展。我們頂多有一個半、或差不多一又四分之一個團隊。」

二〇一四年年初，當尼爾‧德魯克曼和布魯斯‧史崔利完成《最後生還者》的資料片〈往日餘燼〉（Left Behind），工作室就進入緊急模式，開了好幾場會以便診斷《秘境探險4》的問題。

接下來發生的事眾說紛紜。有些人說《秘境探險4》團隊沒有取得它存活所需的人員與資源，因為《最後生還者》和〈往日餘燼〉吸走了頑皮狗太多關注。其他人說艾咪‧亨尼格在決策上不順利，而這套新生遊戲並沒有順利成型。有些人認為考量到《秘境探險4》的團隊規模小，團隊尚未接合是合理的狀況。

不過，這故事中有部分毫無爭議：二〇一四年三月，與頑皮狗的共同總裁威爾斯和克里斯多福‧巴雷斯塔（Christophe Balestra）開會後，艾咪‧亨尼格就離開工作室，再也沒有回來。亨尼格的創意夥伴賈斯汀‧瑞奇蒙（Justin Richmond）之後不久也離職，和亨尼格緊密共事的其他老將也紛紛離開。「這是在不同層級發生的事。」威爾斯說：「事情剛好發生在非常高階的層級。但我們整間工作室中的人員調整率都有不同原因。艾咪是我的朋友，我很想念她，也希望她過得好，但事情談不攏。所以我們分道揚鑣，也得重振旗鼓。」

亨尼格離職後那天，遊戲網站 IGN[4] 引述匿名消息來源，報導說尼爾‧德魯

克曼和布魯斯·史崔利把她趕了出去。在日後的公開評論中，頑皮狗的領導階層嚴正駁斥了那項說法，稱事件「受到不專業的錯誤報導」。工作室沒有詳細說明，亨尼格對整件事也保持緘默。「外頭媒體那些謠言很傷人，因為我們看到自家員工的名字出現在報導中，但他們和那件事毫無瓜葛。」威爾斯日後這樣告訴我。

但許多為頑皮狗工作的人說，德魯克曼與史崔利和亨尼格處不來，他們也對《秘境探險》系列的方向有基礎上的意見分歧。根據熟悉法規的人的說法，當亨尼格離開時，她和工作室簽了份禁止貶低條款協議書，防止她和頑皮狗對當時發生的狀況發表負面評論（亨尼格拒絕為本書受訪）。

在亨尼格離開後，伊凡·威爾斯和克里斯多福·巴雷斯塔打電話給尼爾·德魯克曼和布魯斯·史崔利，要他們來開會，並告訴他們亨尼格已經走了。當史崔利明白他們接下來要說什麼後，他日後描述當時的感覺是「心頭一沉」。「我想我說：『這代表什麼？誰要帶頭做《秘境探險4》？』」史崔利說：「這時（他們）有點緊張地說：『該你們上場了。』」在《最後生還者》的莫大評價與商業成功後，德魯克曼和史崔利成了工作室的金童。現在他們得下決定：他們想把明年的生活耗在奈森·德瑞克身上嗎？

這不是個能輕易回答的問題。這對總監伙伴以為他們已經告別《秘境探險》了。

德魯克曼和史崔利都想處理別的遊戲（他們考量過《最後生還者》續作的原型），史崔利也感到格外疲憊。「我才剛處理過最艱難的計畫之一——我這輩子處理過**最**艱難的計畫，就是《最後生還者》。」史崔利說。他想在沒有不可改變的交件日期壓力下，把接下來幾個月花在放鬆、構思原型和腦力激盪上。立刻接手《秘境探險4》，就像是剛跑完馬拉松，接著立刻跑去參加夏季奧運；那遊戲已經製作了兩年以上，也得在一年後的二○一五年上市。

但他們還有什麼選擇？

「《秘境探險4》需要幫忙。」史崔利說。「在溝通途徑、溝通管道和人員處理的事項上，狀況非常惡劣。感覺並沒有得到所需的正面進展……我覺得怎樣？不好嗎？這不是好處境，但我也相信頑皮狗的名聲。我相信這支團隊。」在史崔利心中，他和德魯克曼或許能接手幾個月，將每個人導向一致的方向，再跳去處理其他計畫，讓其他主設計師在這艘大船開始移動時接手掌舵。

德魯克曼和史崔利說他們只在一個條件下接受：他們需要完整的創意控制權。

他們對完成亨尼格起頭的故事沒有興趣，而儘管他們想繼續用某些角色（像山姆和

4

校註：「Imagine Games Network」的簡稱，一九九六年成立於美國的多媒體評論網站，以遊戲、音樂、影視作品的評論聞名。

拉夫）與環境（蘇格蘭和馬達加斯加的龐大區域），他們同時也得捨棄《秘境探險4》團隊目前所做的許多內容。他們得刪除工作室花了數百萬美金開發的大量過場動畫、配音和動畫。頑皮狗可以接受嗎？

可以，威爾斯和巴雷斯塔說。動手吧。

德魯克曼和史崔利立刻下了他們認為可能會引發爭議的決定：《秘境探險4》將是最後一套《秘境探險》遊戲，或至少是由奈森・德瑞克擔綱的最後一套遊戲。工作室曾在亨尼格的任期中考量過這點，但現在這成為正式決定。「我們回頭看之前的遊戲。」德魯克曼說：「我們觀察了劇情走向，檢視奈森・德瑞克的處境，還有哪種故事沒說，而我們想到的唯一一段故事，就是完結篇——我們該如何讓他退場？」

很少有其他工作室能使出這種招數。有哪家自重的電玩遊戲開發商，會在高利潤系列攀上高峰時結束它？結果，索尼願意動手。多年來的成功，讓頑皮狗取得能自由行事的優勢，即便這代表得和奈森・德瑞克道別（再說，索尼總能用其他角色製作更多《秘境探險》遊戲）。

《秘境探險4》已經開發了約莫兩年。但由於德魯克曼和史崔利大量改變了亨尼格的創作，兩名總監覺得自己得從頭開始。「這很嚇人。」史崔利說：「我們沒

辦法使用現有的材料，那些材料本來就是問題之一。遊戲性和故事都有毛病，兩邊都需要大量作業。情況亮起紅燈，我們得全力以赴，而且慌張又驚嚇，進入『我們到底該怎麼辦？』的模式。這發生在《最後生還者》讓我們精疲力竭，也陷入高壓困境後。」

兩位總監經常談到「餵養野獸」，這是他們從皮克斯的書《創意電力公司》（Creativity, Inc.）中學到的用語，那代表創意團隊對工作感到無法滿足的飢渴。完成《最後生還者》後，有近兩百人在製作《秘境探險4》，他們都需要有事做。當史崔利和德魯克曼接手後，他們就得迅速作出決定。對，他們要保留蘇格蘭和馬達加斯加。對，還是有監獄回憶片段。這對總監與每個部門的主管見面──美術、設計與程式設計等等──以確保儘管當下混亂無比，他們的團隊每天依然有工作得做。

「壓力真的很大。」德魯克曼說：「有時你會覺得自己沒有恰當時間考量就得做出那些選擇，而如果我們能把百分之八十的事做好的話，那我們就最好花時間，把事情做到百分之百完美，因為在此同時，團隊只是在虛度光陰，等待解決那部分。」

就在製作《秘境探險4》的人。儘管聽到史崔利與德魯克曼會盡可能留下他們的材料內容，一想到要失去多年來的進度，依然使部分員工感到厭惡。「每個決定有時

這些突如其來的改變，使頑皮狗許多成員感到疲憊不堪，特別是那些從一開始

都像是往心臟插上一刀。」主動畫師傑瑞米・葉慈（Jeremy Yates）說：「唉，我不敢相信我們要剪掉這東西，我或別人曾把好幾個月花在上頭。這肯定是艱困的轉換期，但每次你這樣做，如果你老實回頭看的話，就會發現那是正確決定。因為這樣的轉變，才讓它變成更好的遊戲。它更聚焦，也更明確。」

「轉變進行得相對良好迅速。」一位主環境美術人員泰特・摩賽西恩（Tate Mosesian）說。「他們有明確的計畫，也向團隊傳達了這點。這帶來了信心。儘管看到和這系列有長久歷史的團隊離開令人感到難過，我們還是能看到未來，以及隧道盡頭的光芒。」

接下來幾週中，史崔利與德魯克曼坐在會議室中，盯著索引卡看，試圖打造出全新版本的《祕境探險4》故事。他們決定保留奈森・德瑞克的哥哥山姆，但他們想讓他不全然是壞人。相反地，山姆成為誘因，也就是讓奈森・德瑞克脫離居家生活的催化劑，誘使他回到尋寶生涯。他們也保留了拉夫，並將他寫成遭到寵壞居家生活的富家子，因德瑞克的成功而滿懷妒意。在這段過程中，史崔利與德魯克曼帶來不同的設計師與共同作家，來幫助規劃故事情節，也讓他們能判斷當自己最後離開這計畫時，有誰能取代他們並擔任總監。

數週以來，他們在同一座房間中碰面，在一塊大板子上集結索引卡，最後這成

了他們的《祕境探險4》聖經。每張索引卡上都有段故事情節或場景點子——比如說，有個遊戲中期橋段只被稱為「史詩級追逐」——而組合起來後，它們就能講述遊戲的整段劇情。「我們從來沒做過的一件事，就是坐下來並從頭開始寫出這套遊戲的完整劇本。」喬許·薛爾（Josh Scherr）說，他和史崔利與德魯克曼一起坐下開了許多這類會議。「從來沒發生過那種事。原因在於遊戲設計是反覆進行的過程；如果你那樣做的話，就只會在事情遲早發生變化時心碎，因為遊戲性不像你預期中那麼有效，或是你後來想出更好的點子，或其他類似的事。你得保有彈性。」

接下來數週，德魯克曼和史崔利拼湊出兩小時的報告，概述了他們對《祕境探險4》的願景，接著展示給頑皮狗其他成員看。他們解釋到，這是關於上癮的故事。

遊戲開始時，奈森·德瑞克有份普通的日間工作，並和他的長年夥伴艾蓮娜平靜地同居，不過情況很快就變得明朗：德瑞克並不滿足。不久後山姆再度出現，將德瑞克拖進複雜的冒險中，讓他們橫跨全世界，並在找尋充滿寶藏的海盜之城時，經歷大型槍戰和致命飛車逃亡。劇情中有平靜的回憶片段，也有粉絲們熟知的《祕境探險》式龐大爆炸性場面。我們會看到德瑞克對艾蓮娜撒謊、我們會看到艾蓮娜發現真相。一切在掩埋城市萊伯塔利（Libertalia）結束，德瑞克一夥人會發現他們以為是海盜烏托邦的地點，其實是充斥貪婪與偏執的避風港。

這將會是龐大的遊戲，比頑皮狗當時做過的任何遊戲都還大。他們依然希望在二〇一五年秋季讓它上市，當時還剩下一年半。對開發者而言，看到《秘境探險4》的最終藍圖很有幫助，但工作量十分可怕。「有些人已經累壞了。」德魯克曼說：「他們對這項計畫的野心規模有點害怕。我們也花了點時間重新激勵他們接受這股願景。」

即將到來的E3展也幫上了忙。有些遊戲工作室認為商展讓人分心，只是為了浮誇活動、宣傳片段和行銷文案而辦，但頑皮狗將E3展視為寶貴的里程碑。他們通常能在索尼的年度記者會上佔有主位，常常有數十個員工從頑皮狗的聖塔莫尼卡（Santa Monica）辦公室到洛杉磯會展中心（Los Angeles Convention Center）來參加展覽。每年頑皮狗開發者離開E3展時，都會因外界對他們展示的任何酷炫新遊戲所做出的反應，而感到充滿嶄新活力。

二〇一四年六月的E3展也不遑多讓。在PlayStation記者會結尾，索尼總裁安德魯·豪斯（Andrew House）出來展示最後一個預告，而當「頑皮狗」的字眼出現在螢幕上時，粉絲們便歡聲雷動。在預告中，負傷的奈森·德瑞克蹣跚地穿過森林，和他的長期夥伴蘇利（Sully）之間的旁白對話中，則明確顯示這是他們的最終冒險。

接著出現標題：《秘境探險4：盜賊末路》（Uncharted 4: A Thief's End）。德魯克曼

和史崔利清楚他們不會殺掉奈森・德瑞克，但他們當然想讓粉絲們認為自己會這麼做，這催生出各種有趣迴響。當頑皮狗的開發者們準備好面對他們清楚將十分艱苦的開發過程時，他們便在 YouTube 和 NeoGAF[5] 等網站上搜尋粉絲們的反應，並從這股熱潮中汲取能量。

他們隨即回到工作崗位。索尼的新粉絲活動 PlayStation Experience（PSX）在二〇一四年十二月舉行。為了幫助 PSX 的開幕儀式，頑皮狗團隊同意製作《秘境探險4》的大型遊戲試玩版，這代表他們只有幾個月能想出最終遊戲一小部分的模樣。

和許多經驗老道的工作室相同的，是頑皮狗深信直到你玩過遊戲，不然無法得知遊戲中哪個部分好玩。於是，如同其他工作室，他們打造出小「灰盒」區域——其中所有3D模型看起來又醜又只有單色調的獨立空間，因為裡頭沒有加上恰當的美術設計——並測試它們的設計理念，看看哪個部分玩起來不錯。對設計師而言，這種原型期的優點是他們能試驗新點子，而不用浪費太多時間或金錢，不過缺點則

5 校註：一九九九年建立的英文網路遊戲論壇，最初名稱為「Gaming-Age Forums」，至二〇〇六年改名為NeoGAF；二〇一七年，論壇創立者泰勒・馬爾卡（Tyler Malka）被指控性騷擾，導致論壇人數大量下滑。

是只有少許那類點子會進入成品。

在艾咪・亨尼格時期，團隊為《秘境探險4》嘗試了各種灰盒原型。有種滑行機制能讓德瑞克用《洛克人》（Mega Man）的方式往前撲。德瑞克能射擊某些崖壁，接著攀爬上去，利用彈孔當作向上爬時的抓握處。在一幕位於義大利競標所的場景中，玩家能在許多角色中做切換，並找尋線索，此時德瑞克一夥人正企圖在不讓群眾起疑的狀況下，竊取某個工藝品。

在這個競標所場景中，德瑞克和艾蓮娜有一度得跳舞穿過豪華舞廳，逐漸靠近工藝品，玩家則隨著音樂節奏壓下按鍵，有點像節奏遊戲的玩法（類似沒有跳躍動作的《勁爆熱舞》〔Dance Dance Revolution〕）。理論上，這種跳舞機制應該會很棒，但實際上沒有幫助。「當你說：『好，我們用這個好玩的跳舞玩法吧』時，它其實和其他部分都不搭，本身還得夠有深度和夠好玩才能存在。」主設計師艾蜜莉亞・夏茲說：「所以它遭到捨棄。」團隊考慮過將跳舞機制回收利用在一幕早期場景中：德瑞克和艾蓮娜在家中吃飯──這場景原本會彰顯出他們倆在三套《秘境探險》遊戲後的關係──但看他們跳舞感覺太尷尬了。

「那不太好玩。」夏茲說：「這關卡的大目標，是嘗試讓玩家對這些人物產生連結，並彰顯他們的關係。沒有多少人在客廳裡那樣跳舞。」後來，有人提議讓德

瑞克和艾蓮娜打電動，而在迅速的授權談判後，頑皮狗就塞進一套初代《袋狼大進擊》，並造就了不錯的一刻，讓夫婦倆邊玩 PlayStation 1 邊挖苦彼此。

布魯斯・史崔利和尼爾・德魯克曼清楚，許多早期灰盒原型都無法配合他們的願景。史崔利認為設計時該根據一組「核心機制」，或是玩家在整個遊戲中都會使用的基礎動作，並限制那些機制只出現在必要部分中。「我最需要做的，就是找出核心機制。」史崔利說：「篩選不同原型，看看哪些有效，哪些沒效。有多大規模。有哪些東西能配合別的東西？」對史崔利而言，和諧就是關鍵。在真空中看起來很酷的原型──像是在舞廳中跳舞──不一定總能符合遊戲氛圍。「有許多我稱為『理論技術（theorycraft）』的東西。」史崔利說：「有不少在紙上或在午餐討論時感覺有效的點子，和『這樣不是很酷嗎』的時刻，但當你嘗試在遊戲中進行測試時，它們就會迅速瓦解。」

除了《秘境探險》的基本要素外──跳躍、攀爬、射擊──史崔利和他的團隊為他們的核心機制組挑出了兩個主要原型。一個是可駕駛的卡車，多年來它曾多次從《秘境探險 4》中被刪除又重新加入。第二是繩索與抓鉤，德瑞克可以用它們來攀爬高處和盪過斷崖。這條繩索經歷了多種版本。玩家一度得抽出它，將它捲起來，再瞄準地圖上的特定地點，而史崔利覺得這太麻煩了，所以他和設計師們不斷修改

它，直到他們將它改成一鍵式功能——只有當你位於可鉤住的地點範圍內時，才能使用這種功能。[6]「我們讓它變得更容易使用，也更快更可靠。」史崔利說：「原有的抓鉤無法配合作戰，因為它用起來太費力了，你無法迅速出手。它缺乏反應性。

有人對你開槍時，你得即刻做出反應，不然就會討厭這款遊戲。」

他們也想加入更多匿蹤玩法，那在《最後生還者》中相當有效，團隊認為可能很適合《秘境探險4》。讓奈森·德瑞克在環境中潛行，找出敵人並將他們一個個解決更為合理，比起讓他拿出機槍大開殺戒好多了。但還有很多問題得回答。典型的關卡配置看起來怎樣？每個區域有多開放？德瑞克能潛行到敵人後頭，再摺倒他們嗎？他有什麼工具能在不被發現的狀況下，轉移守衛的注意力，或是消滅對方？《秘境探險4》團隊已經建造出的許多關卡，都是根據德瑞克不能使用槍的早期想法所設計，而史崔利和德魯克曼已經捨棄了這種概念。當團隊準備 PlayStation Experience 時（他們要在那首度展示《秘境探險4》的遊玩片段），他們得做出莫大改變。

不過，還有個更緊迫的問題：尼爾·德魯克曼和布魯斯·史崔利會監督整套遊戲嗎？直接從《最後生還者》的艱困開發工作跨到《秘境探險4》的製作，就如身為兩名美術總監之一的艾瑞克·潘吉利南（Erick Pangilinan）所述：「像是你剛從阿

富汗回來，然後就聽說伊拉克的事。」德魯克曼和史崔利都感到精疲力竭。「我們一開始的想法，是來訓練人們成為遊戲總監和創意總監，然後我們就會退場。」史崔利說：「這本來就不是我們的案子。」或許他們會放個長假，或是把時間花在壓力比較小的工作上，就像他們在《最後生還者》上市時想製作的原型實驗。

而那些從未發生。當二○一四年的ＰＳＸ逼近時，史崔利就開始明白他們無法離開。由於諸多理由，他和德魯克曼屬意擔任領導角色的開發者無法勝任，史崔利也覺得他和德魯克曼是唯一能微調遊戲中許多核心機制的人。比如說攀爬，好幾個設計師花了數月開發獨特的攀爬系統，其中有滑溜與不穩定的抓握處。獨立出來時，它栩栩如生也好玩，但就《秘境探險4》的較大層面而言，當你試圖在緊張的場景中在懸崖間跳躍時，就沒什麼比因為壓下錯誤按鍵而令人厭煩了。所以史崔利喊停，使花費好幾個月攀登攀岩牆和研究硬派登山技巧的設計師感到大失所望。

「對我而言，那可能是個轉捩點。」史崔利說。「我得做出那些決定以便製作試玩版，才能催生出熱潮和活力，並創造出人們（將會）看到的遊戲的一部分……

在遊戲設計中，即便像「你怎麼知道何時能用抓鉤」這種簡單問題，都能催生出各種複雜討論。儘管頑皮狗的設計師們原本不願在螢幕上加入指示你使用繩索的圖示（他們討厭使用太有遊戲感的使用者介面〔ＵＩ〕元素），最後他們還是接受了。「如果沒有圖示，人們就會開始狂壓按鍵。」一位主設計師寇特・馬蓋瑙（Kurt Margenau）說。「我可以用繩子套住那裡嗎？不行，套不住。」

這就是那套試玩版，也得是我自己和尼爾做出那些決定。對我而言，那就是讓我說『好，我得做完整件事』的轉捩點。」

到了ＰＳＸ登場時，有兩件事變得明朗化。一件事是《秘境探險４》不可能在二○一五年上市。頑皮狗的老闆們也與索尼達成協議，同意將新的上市期移到二○一六年三月。對某些團隊成員而言認為就連這日期也很冒險，但至少他們有額外的一整年來完成遊戲了。

第二件在二○一四年底明朗化的事，則是尼爾・德魯克曼和布魯斯・史崔利將和奈森・德瑞克一路走到終點。

大多遊戲計劃都有單一領導人。無論他們叫自己「創意總監（creative director）」（像《永恆之柱》的喬許・索耶）或「執行製作人（executive producer）」（像《闇龍紀元：異端審判》的馬克・達拉〔Mark Darrah〕，我們在第六章中會見到他），他們的共通點是：他們總會下最後的決定。發生創意衝突和歧見時，責任便落在那個男人或女人身上（可惜的是，在電玩遊戲業中，前者的數量大幅多過後者）。

德魯克曼和史崔利是例外。他們在《最後生還者》和《秘境探險４》中擔任共

同總監，這帶來了不尋常的驅動力。他們與彼此產生良好互補——德魯克曼喜歡編寫對話以及與演員共事，史崔利則把大多時間花在幫助團隊加強遊玩機制——但他們依然爭吵不休，兩個充滿野心的頂級創意人才當然會這樣了。「就像是真正的關係，像婚姻一樣。」德魯克曼說：「像是德瑞克與艾蓮娜。誰是德瑞克，誰又是艾蓮娜？我可能是艾蓮娜。」

自從他們在設計第一套《秘境探險》遊戲時在午餐時間輪流抱怨後，這對總監便發展出獨特的融洽關係。「我們試著盡可能對彼此誠實，以便順利工作。」德魯克曼說：「當我們不喜歡某種東西時，就立刻讓彼此知道。要為遊戲做大決定時，我們就確定彼此都清楚內容，才不會有人被嚇到。」

當他們產生歧見時，他們就會用一到十的分數來評斷問題。如果德魯克曼是八分，而史崔利只有三分，就會照德魯克曼的方法行事。但如果他們都是九分或十分呢？「那我們就得去其中一間辦公室，關上門，並說：『好，你為何強烈反對這件事？』」德魯克曼說：「有時候那會變成數小時長的對話，直到我們終於意見一致，說：『好，就該這樣。』我們得到的成果，甚至不見得是初始的歧見那樣。」

這是種非常規的管理風格，這就是設計《秘境探險》的工作室的傳統。頑皮狗的員工喜歡強調他們和其他遊戲工作室不同，他們沒有製作人。沒有人的工作是管

理行程或編排人們的工作，那就是製作人在其他公司的工作。在頑皮狗的所有人反而得管理自己。在別的工作室，想出點子的程式設計師可能得先和製作人預約，才能和他的同事談。頑皮狗的程式設計師可以直接起身跨越房間，把自己的想法告訴設計師。

這種自由度可能會導致混亂，有一次德魯克曼和史崔利雙雙設計了同場景的不同版本，就害他們白費了好幾週的工作，只因為他們有幾天沒交談。有認真的製作人時，那種事可能不會發生。但對頑皮狗的管理階層而言，這種手法最好。「你取得的高效率，遠遠超過你在那種罕見時刻所損失的時間。」伊凡・威爾斯說：「而不是要求開會並討論計畫的可行性，再得到許可，隨後安排行程。其中損失的時間一點都不划算。」[7]

或許是由於這種不尋常的結構，頑皮狗對細節採取了異常手法。如果你仔細看《秘境探險4》的任何場景，就會發現非常特別的東西：德瑞克上衣的皺褶、他鈕扣上的縫線和他裝備步槍時將皮帶繞過頭的方式。這些細節並非憑空出現。它們來自工作室裡堅持加入這些細節的執著人士們，即便這代表得在辦公室待到凌晨三點。

「我們會盡可能加強它。」主音效師菲爾・柯瓦茲（Phil Kovats）說：「由於這是我們製作的最後一套奈森・德瑞克遊戲，我們都想確保讓它盡可能變得完善。」

這點在他們的E3展試玩內容中顯而易見，在PSX的成功展示後，它成為《秘境探險4》團隊進入二〇一五年來最大的里程碑。這就是他們索引卡上的「史詩級追逐」：穿越馬達加斯加虛構城市街道的狂野追逐戰，其中展示出遊戲的複雜新載具和爆炸效果。

在E3展開始前幾週，《秘境探險4》的美術人員與設計師開始馬不停蹄地工作，試著順利完成一切。整個E3展團隊每週會到戲院中討論他們的進度一次（有時一天一次）。他們會評估哪些機制沒有效，哪些效果需要更多修飾，還有哪個非玩家角色得稍微往左移。「基本上，處理該橋段的所有人都會到場，所有溝通非常直接。」主設計師安東尼・紐曼說：「布魯斯和尼爾只是玩遊戲然後說：『這是個問題，這是個問題，這是個問題。』」

試玩內容從擁擠的市集展開，德瑞克和蘇利會困在槍戰中，開槍擊倒幾個傭兵，再逃離裝甲坦克的追擊。他們會攀爬建築，並逃進他們停在附近的車裡。這是頑皮狗向粉絲展示新機制的機會──

**嘿快看，是有駕駛橋段的《秘境探險》遊戲耶！──**

7　　開發《秘境探險4》時，隨著頑皮狗的員工數量越變越多，公司的共同總裁之一克里斯多福・巴雷斯塔便設計了一套名叫任務者（Tasker）的電腦程式，幫助工作室管理日常任務與維修。「當我們試圖完成某關卡時，你就得照這些清單來修理每個問題，這點最後極其重要。」主設計師安東尼・紐曼（Anthony Newman）說。

隨著試玩關卡往前推進，德瑞克和蘇利會在複雜的老街中慌亂打滑，在試圖甩開敵人車輛的過程中衝破圍籬和水果攤。接著他們會找到山姆，他也陷入自己的史詩追逐戰中，壞人們試圖把他從路上撞飛。德瑞克要蘇利接掌方向盤，然後把繩索往上拋，繫在經過的卡車上，以時速六十英哩懸掛在高速公路旁。

技術美術總監衛隆・布林克（Waylon Brinck）回想到曾花了好幾小時塑造市集中的穀物袋，以便讓傭兵射中袋子時，袋子看起來會扁下去。接著穀物會開始往外噴濺，在地板上形成完美的小堆。有些工作室將這種效果視為不必要的資源浪費，但對頑皮狗的美術人員而言，額外的工作時間完全值得。「那是現在人們會記得的一刻，也絕非意外。」主環境美術泰特・摩賽西恩說。「從遊戲性觀點來看，我們試圖達成這些幫助吸引玩家的時刻或區塊，有時大如倒塌的建築，有時小如變扁的穀物袋。」

試玩內容看起來效果絕佳，也成為《秘境探險4》最刺激的部分之一，所以回頭想想，或許頑皮狗不該在E3展揭露這麼多片段。但那是所有開發者都會自問的問題：你要如何在不洩漏最佳橋段的狀況下，說服粉絲相信你的遊戲很棒？「我們擔心可能會展出遊戲中最酷的場景。」德魯克曼說：「但它感覺起來是設計最完善的部分……同時，你還得嘗試讓人們感到興奮和確保能賣出這套遊戲，以便在其中

取得平衡。」

那種手法很有效，而頑皮狗的員工再度受到E3展正面評價的激勵，他們也需要這點，才能渡過接下來好幾個月。到了二〇一五年七月，《秘境探險4》的所有團隊成員已經感到精疲力竭。E3展前的好幾週充斥著待在辦公室的深夜和週末工作的混亂感，每個人也知道後面的行程不會變輕鬆。許多人都在想：轉去趕工《秘境探險4》，中間也少有假日或假期。「我想每個處理那套試玩版的人都在想：盡力每天來上班，把工作完成。」布魯斯·史崔利說：「我知道自己當時想過：『你要如何鼓起繼續下去的勇氣與意志力？』因為沒人在想。感覺上，團隊中的每個人都已經疲憊不堪了。」

史崔利住在洛杉磯東側，所以他得花至少一小時才能抵達頑皮狗的聖塔莫尼卡辦公室。在《秘境探險4》趕工過程中，當他早上第一件事就是抵達公司並待到凌晨兩三點時，他開始擔心開車極度耗費時間，或許還有些危險，所以他在辦公室附近租了第二間公寓。他平日會待在那，週末再回家。「那地點夠近，讓我不會為生活帶來危險，也能在沒有車潮的狀況下提早進公司。」他說。

於是一度以為自己只會處理《秘境探險4》幾個月的布魯斯·史崔利，為了完成遊戲而住進陌生新公寓裡。

「趕工」一字讓人聯想到咬牙切齒[8]，這是描述在製作高成本電玩遊戲上無止盡工作的恰當描述。數十年來，超時加班已經成了普遍做法，對遊戲開發而言和按鍵或電腦一樣不可或缺。它也充滿爭議性。有些人主張趕工代表領導階層與計畫管理階層的失敗──讓員工花上好幾個月一天工作十四個小時，通常也沒有加班費，毫無良心可言。其他人則想知道少了趕工，要如何製作遊戲？

「我們所有遊戲都肯定會趕工。」頑皮狗的共同總裁伊凡・威爾斯說：「這從來不是規定。我們從來不說：『好，這次一週六天；好，這次一週六十小時。』我們從來不改變我們的四十小時期許或核心時數，也就是早上十點半到晚上六點半……人們會增加更多工時，但那取決於他們自己的精力，還能熬多久。」當然了，級聯效應（cascading effect）總會出現：有個設計師加班做完關卡，其他人就會感到也該加班的壓力。每個頑皮狗員工都曉得公司有一定的品質標準，要達到那些標準，總意味著要超時工作。再說，有哪個自重的美術人員不想榨乾工時，以盡力達成工作績效呢？

「這肯定是個當紅話題，我不想視為不重要的事，但我覺得它永遠不會消失。」威爾斯說：「你可以舒緩它，也可以嘗試減低其長期以來的衝擊力，確保人們有機

會能從中休憩恢復，但我想這就是藝術嘗試的本質，因為世上沒有製作遊戲的固定藍圖。你會持續重新研發產品。」

那是最大的問題：重新研發產品。即便是頑皮狗花了十年製作的系列中的第四作，還是不可能計算出一切所需的時間。「問題是，你無法預測創造力。」布魯斯‧史崔利說：「你無法預測趣味性。」

缺少好幾週的試玩和反覆修改的話，設計師們要如何得知新的匿蹤機制值得保留呢？少了好幾週的最佳化工作，美術人員要如何得知那些髟美麗的環境能在恰當幀率下運作？直到一切都完成前，程式設計師又要怎麼得知遊戲結束前，他們得除掉多少漏洞？和所有遊戲工作室一樣，頑皮狗的答案總是：去計算。接著，當那些計算結果總是太過保守時，答案就是得趕工。

「為了解決趕工問題，你最佳的解決方式，可能就是說：別試圖做出年度最佳遊戲。」尼爾‧德魯克曼說：「不做的話，你就沒事了。」和許多資深設計師相同的是，德魯克曼將趕工視為複雜議題。他主張，頑皮狗是充滿完美主義者的工作室。

即便如果他們的經理試圖要他們的員工在晚上七點回家，團隊的每個成員都會堅持

要加班並加強他們的遊戲，直到最後一秒。「對於《秘境探險4》，我們甚至嘗試前所未見地更早說：『這就是徹頭徹尾的完整故事，所有一切都在這。』」德魯克曼說：「而我們發現，與其縮減趕工期，我們反而做出了更有野心的遊戲，人們也像處理前套遊戲一樣努力。所以我們還在試圖了解，該如何在工作與生活之間找到更好的平衡。」

艾瑞克・潘吉利南的解決方案，是在每晚加入漫長工時──「我通常在凌晨兩點回家。」他說──但他從不在週末工作。「我對此相當嚴格。」其他人則為了該計畫犧牲掉自己的健康與福祉。有位頑皮狗設計師後來在推特上發文，說他在《秘境探險4》的最後趕工期中胖了十五磅[9]。而在二〇一五年的最後幾個月裡，有些人也擔心可能永遠無法完成這套遊戲。「最後的趕工期可能是我們經歷過最糟的一次。」艾蜜莉亞・夏茲說：「老實說，那很不健康。我們之前也度過惡劣趕工期，但我從來沒有做不完這計畫的感覺。到了《秘境探險4》製作結尾，你會在走廊上看到其他人，對方的臉上寫著：『我不曉得我們要如何完成這工作。感覺起來辦不到。』」

有太多工作要做。他們還有關卡得完成、有場景得調整、美術得修飾。經常有災難阻礙他們的進展，像是工作室的伺服器不斷當機，因為頑皮狗每天都上傳了成

千上百個巨大資產檔案。[10] 就算《秘境探險4》團隊的大部分成員一週有五天（或是六到七天）都超時工作，離完工似乎也遙遙無期。

完成遊戲更多部分時，哪些部分需要加強就變得更明顯，但團隊成員們難以得知該先處理哪個部分。「最後有很多主管會議，而我們只是提醒大家說：『完美是良好成果的敵人』。」編劇喬許‧薛爾說：「你在修飾完成度百分之九十五的東西，而另一個完成度只有百分之六十的東西則需要更多關愛。這就是讓趕工變難的原因，因為當你開始工作時，就很難注意細節，而忽略了大局。」

在製作工作的最後幾個月裡，尼爾‧德魯克曼和布魯斯‧史崔利決定刪減團隊最喜歡的場景之一，那是在蘇格蘭的橋段，德雷克會爬上一座巨型起重機，接著在機器坍塌時試圖逃跑，一路上邊擊倒敵人。設計師們為這段起重機段製作獨特的原型，也都以為這會是刺激的奇觀，但他們沒有足夠時間能完成它。「我們用原型處理那一切。」伊凡‧威爾斯說：「但光是要完成原型所需的修飾規模……你會影響特效、音效和動畫。它會以許多方式影響每個部門，可能也會讓你花上幾天來拼湊

那個原型，但你得花好幾個月才能真正完成它。」

德魯克曼和史崔利也開始增加他們的焦點測試。受試者們——通常是一群形形色色、且對遊戲知識了解不一的洛杉磯居民——會走進辦公室並集合在一排桌子後，每個人都有一台耳機和最新版本的《秘境探險4》。這些受試者玩過遊戲中好幾小時的內容，螢幕的淡藍光照亮他們的臉孔，頑皮狗的設計師們則觀看著一切。他們能透過掛在測試間的攝影機，測量受試者的身體反應，並隨時看到每個受試者在玩什麼。頑皮狗的設計師們甚至能在片段上加註，附上「在這死了十次」或「表情看起來很無聊」等相關筆記。

在最後製程中，這些焦點測試對德魯克曼和史崔利而言變得更為重要。當《秘境探險4》從一系列原型和灰盒關卡變成實際遊戲時，兩位總監就開始明確指出大範圍問題，像是氣氛與步調。和這遊戲相處兩年後，史崔利和德魯克曼失去了所有客觀性，因此受試者十分重要。「他們或許會搞不懂某些機制。」德魯克曼說：「他們可能會迷失一陣子，接著喪失所有步調感。故事可能會搞混他們，他們也可能沒發現你以為顯而易見的細節，結果這些細節一點也不明顯。」一丁點個人回饋不太有幫助——萬一無聊的受試者只是那天心情過得不好呢？——於是，頑皮狗的主管們轉而觀察趨勢。有很多人卡在同一場衝突中嗎？每個人都認為某段遊戲太無聊嗎？

「頭幾次焦點測試令人感到謙卑。」德魯克曼說：「它們讓布魯斯和我感到興奮，因為這讓我們用正確角度來思考問題。結果直接了當，你也會深感挫敗，而在很多時候，設計師們討厭看別人玩關卡，也感到非常焦慮。『不對，轉身，握把就在那，你在幹嘛？』而你束手無策。」

到了二○一五年年底，《秘境探險4》的完工期限看起來非常嚇人。為了達到預計中二○一六年三月十八日的上市日期，頑皮狗得在二月中交出最終版本[11]。在二月前修好所有高重要性錯誤，感覺像是近乎不可能的任務，工作室裡的每個人都憂心忡忡，擔心團隊可能來不及完工。「你總會感到忐忑不安，因為你不曉得成品會變得如何。」伊凡・威爾斯說：「你只知道，好吧，我們只有三個月。你會開始回溯上一個遊戲中的舊錯誤回報。『上市三個月後，我們發現了多少漏洞？有多少是A級漏洞[12]？我們每天維修好多少漏洞？』好，我們每天維修了五十個漏洞，所以我

11
「最終版本（gold master）」又稱生產商發放模型（release-to-manufacture build），是交給發行商（在《秘境探險4》的狀況中是索尼）的遊戲光碟版本，以便生產光碟和將遊戲送到店家架上。

12
當遊戲公司維修漏洞時，開發團隊會經歷叫做「分級（triage）」的過程，它會透過程度來標出每個錯誤。最高階的「A」和「1」等級漏洞，通常是會完全破壞遊戲的問題。如果你在電玩遊戲中發現漏洞，開發者或許也早就發現了──那只是個「C」等級漏洞，沒人有時間（或打算）在上市前維修它。

們開始進行計算，態度像是『好吧，我們沒有徹底完蛋』。」

他們每週進行焦點測試帶來了助益。當他們修好更多錯誤時（從大錯誤〔每次你射擊錯誤位置時，遊戲就會當機〕到小錯誤〔很難看出你該在這裡跳〕），焦點受試者們就給遊戲越來越高的分數。頑皮狗的員工們也不斷鞭策自己，花了之前更長的工時來完成《秘境探險4》。問題是，他們快沒有時間了。

「我們開始說：『好，那麼，我們得做修正檔。』」威爾斯說，他提的是逐漸普及的行為，在「第一天」釋出修正檔，以便維修最終版本中的漏洞。「當我們把遊戲裝入光碟時，成品不可能是個完美無瑕的頑皮狗體驗，我們也得用壓製光碟到遊戲上架之間的三到四週，來完成潤飾。」換句話說，任何購買《秘境探險4》、而沒有連到網際網路下載修補程式的人，就會得到較糟版本的遊戲。「我們開始嘗試讓索尼做好準備：『好，我們會有很大的首日更新。』」威爾斯說：「事情看起來不太順利。我們的情勢緊急。」

當索尼的工程師們開始準備為頑皮狗加快修正檔作業時，公司裡有傳言指出《秘境探險4》岌岌可危。最後，消息傳到了最高層耳裡。

二〇一五年十二月某晚，威爾斯坐在他的辦公室中玩一個版本的《秘境探險4》，此時他聽到手機發出振動，並看到一個他不認識的舊金山號碼。那是美國索

尼電腦娛樂的總裁夏恩·雷登（Shawn Layden），也就是掌控索尼所有開發工作室的人。雷登告訴威爾斯，自己聽說《秘境探險4》需要更多時間。接著他拋下了一枚震撼彈。

雷登說：『那如果你們把發售日期挪到四月呢？』」威爾斯說：「我說：『那就太棒了。』」於是他說：『就這樣說定了。那就是你的新發售時間。』」

與其在二月中交出最終版本，從現在到三月十八日，他們可以進行微調和維修錯誤，確保《秘境探險4》即便缺乏首日更新，感覺起來也十分完整。威爾斯日後向一位員工描述，這是「光明節（Hanukkah）[13] 的奇蹟」。

不久後，索尼歐洲分部的一位代表來找威爾斯，詢問頑皮狗是否確實能在三月十五日交出最終版本。代表說，索尼在徹底檢修歐洲某些大型製造廠，而為了要即時壓製《秘境探險4》，他們需要提早三天拿到遊戲。

「我們說：『真的嗎？』」威爾斯說：「那三天對我們很重要。我們真的需要那段時間。」但索尼歐洲分部毫無彈性。如果頑皮狗需要那額外三天，那他們就得

校註：光明節為猶太教節日，用以紀念猶太人於西元前一六五年收復耶路撒冷；節日從猶太曆的基斯流月（猶太曆九月）二十五日開始，持續八天。據說，在收復失土後，士兵要點燃聖殿的燭台，但人們只找到一小罐燈油；由於聖殿的燈油需要提煉、淨化，平均需要花費八天才能製造出更多的燈油，但那一小罐燈油在上帝的恩賜下燃燒了八天，因此被視為光明節的奇蹟。

再度延後《秘境探險4》，這次得挪到五月。「感覺令人很頹喪。」威爾斯說：「因為我們只能想：『天啊，人們又要怪我們了。』這次還不是我們的錯。但希望人們會忘掉這件事，只記得遊戲。」

對頑皮狗而言，得到額外時間確實是場光明節奇蹟，但每週的額外開發時間，都代表多趕工一週。這很難熬，布魯斯·史崔利說：「特別是當你的大腦和身體說『我只剩一週了』時，然後你會想說『等等，我還有三週？』最後真的很艱難。」

但他們成功了，大致多虧於頑皮狗關於何時該停止開發遊戲的集體經驗和知識。「有句老話說：『藝術永不完工，只會遭到放棄。』」史崔利說：「遊戲剛上市了。那是我們在最後一段製作期中的座右銘；我到處對我看到的東西說『上市』。『讓這個上市。讓那個上市』。」

然後在二〇一六年五月十日，他們讓遊戲上市了。《秘境探險4》一週內就賣出了兩百七十萬套，並獲得優秀評價，也無疑是當時外觀最寫實的遊戲。在接下來的數週與數個月內，許多精疲力竭的開發者離開了頑皮狗。其他人放了長假，並開始為他們的下兩個計畫製作原型：《秘境探險4》的資料片，後來則變成名為《秘境探險：失落的遺產》（*Uncharted: The Lost Legacy*）的獨立遊戲；還有《最後生還者》的續集，正式名稱為《最後生還者 第II章》（*The Last of Us: Part II*）。

為了這些計畫，頑皮狗得到了恰當的製作時間，團隊也不需立刻跳入火坑。「因此你看到大家現在都很開心。」當我在二○一六年十月造訪工作室時，布魯斯‧史崔利說：「他們在正常時間回家，也在正常時間進公司。他們早上會去衝浪。他們在午餐間去健身房。」但僅僅在頑皮狗宣布這兩套遊戲的幾週後，消息便指出史崔利不會回來製作《最後生還者　第 II 章》。工作室的官方說法是他在放長假。

在《秘境探險 4》的盡頭，差點在萊伯塔利丟掉性命、但不知怎地逃出生天後，奈森與艾蓮娜就明白或許他們終究需要一點小冒險。或許有辦法能在他們的工作和私生活中找到平衡。艾蓮娜解釋她買下了奈森工作的打撈公司，也想讓他們倆繼續旅行——但減少了瀕死體驗。從現在開始，他們會用更合法的方式找尋文物。「妳知道，這不容易。」奈森說。艾蓮娜看了他一下才回答：「有價值的事物都不容易。」

校註：二○二三年七月十一日，頑皮狗總裁的伊凡‧威爾斯宣布即將在年底退休，且將由尼爾‧德魯克曼擔任新任總裁。

14

14

# Chapter 3
# 星露谷物語

Stardew Valley

安珀‧海格曼（Amber Hageman）初次遇見艾瑞克‧巴隆尼（Eric Barone）時，她正在賣蝴蝶餅。她即將結束高中學業，而他則剛剛進入大學，他們都在奧本大賣場工作，地點在西雅圖南邊。巴隆尼長得英俊，眼珠子烏黑，笑容靦覥，海格曼被他製作東西的熱情吸引，他做各種東西：小遊戲、音樂劇專輯、畫畫。沒多久，兩人開始約會。他們發現彼此都熱愛《牧場物語》（Harvest Moon），這是一套寧靜祥和的日本遊戲系列作，玩家要挽救並維護他們的牧場。約會時，海格曼和巴隆尼會坐在一起玩 PlayStation 版的《牧場物語：中秋滿月》（Harvest Moon: Back to Nature），他們輪流使用遊戲手把，與村民互動交流，也種植高麗菜賣錢。

二〇一一年，兩人邁入下一階段，在巴隆尼父母的房子展開同居生活。巴隆尼剛拿到華盛頓大學塔科馬分校的電腦科學學位，正苦於尋求一份入門級程式設計工作。「我緊張又笨拙。」巴隆尼說：「在面試的時候表現得不怎麼樣。」他在家中掙扎度日，應徵他能找到的任何工作，巴隆尼開始尋思**何不來做遊戲？**這會是個精進程式設計技能的好方法，也能建立自己的信心，說不定還能幫助他得到好工作。他以前修補過幾個大型案子，例如動作遊戲《轟炸超人》（Bomberman）的線上版複製品，但從沒徹底完成。他告訴自己，這次，無論如何他都要做完。他告訴海格曼，他大約要六個月來完成這件事，屆時正好趕上新一波的職缺釋出。

巴隆尼的目標沒什麼不凡之處，但很明確：他想要打造自己的《牧場物語》。原系列遊戲因商標爭議與大幅跌落的品質，聲勢大不如前[1]。然而，在當今的電玩作品中，想找到能像這款原版牧場模擬遊戲一樣，讓人感到寧靜祥和的作品，實屬不易。「我只是想再玩一款跟前兩代《牧場物語》一樣的遊戲，加入新的人物和不同的地圖。」他說：「我可以一輩子玩這個，相同的東西一代又一代。但就是沒有了。所以我才想，為什麼沒有人要做這個了？我確信有一大堆人想玩這種遊戲。」

此外，他想要自己獨力完成。大部分電玩都是由數十人的團隊製作，每個人負責自己專精的領域，例如美術、程式設計、遊戲設計或音樂。有些遊戲，例如《秘境探險4》，雇用員工數百人，還發包給世界各地的美術設計師。即使是小型獨立開發者，通常也需仰賴承包商和第三方遊戲引擎。但艾瑞克‧巴隆尼，這個自認性格內向的人，計畫得跟別人不一樣。他要自己寫每一行對白，自己畫所有的畫面，自己譜寫音軌上每一首曲子。他甚至打算從零開始寫程式，不用現成的引擎，因為

1 自《Harvest Moon（牧場物語）》系列作品推出以來，發行商Natsume就擁有該遊戲，且負責銷售遊戲。Natsume仍然擁有《牧場物語》的名稱，因此Marvelous用《Story of Seasons（譯註：中文譯名仍是牧場物語）》這個名字發布自家的牧場遊戲。在此同時，Natsume又開發了自己的《Harvest Moon》系列遊戲的長期開發商Marvelous決定脫離Natsume，自行發行遊戲。但到了二〇一四年，這系列遊戲。沒錯，真的很難搞懂。

他想試試自己能否辦到。沒有同事，他不必解釋他的點子或等待核准才能動工。他可以照自己認為最好的方式下決定。

巴隆尼打算把他的小小《牧場物語》複製品放上 Xbox Live 獨立遊戲（XBLIG）市集，這是個獨立開發者銷售作品的熱門平台。XBLIG 跟二〇一一年的其他數位經銷商不太一樣，平台的限制很少，任何開發者的遊戲都可以展示，即使你只是個沒經驗的大學畢業生也沒問題。「我當時的想法是這會花幾個月的時間，也許五、六個月，然後我會在 XBLIG 上架，用幾塊錢的價格出售，也許可以賺到一千塊之類的。」巴隆尼說：「這會是個很不錯的經驗，之後我就可以往下一步邁進。」

巴隆尼使用 Microsoft XNA 這套基本工具組，開始撰寫能讓人物在二維畫面上四處移動的基礎程式碼。他從超級任天堂（SNES）遊戲中撕下一些精靈圖（Sprite）[2]，自學如何讓這些精靈圖動起來，人工繪製不同的影格，製造圖片移動的視覺效果。「完全沒有方法論可言。」巴隆尼說：「毫無章法、東拼西湊，只是在亂碰運氣。」

二〇一一年末，巴隆尼放棄尋找正職。他完全迷上了這個名為《嫩苗谷物語》（Sprout Valley）（後來改名《星露谷物語》〔Stardew Valley〕）的新計畫，他想在

陷入正職工作的折磨之前，先完成這個計畫。《星露谷物語》的基本設定很簡單。你創造一個角色，自訂外貌，從頭髮到褲子顏色都可以調整。遊戲開始時，你的主角正要辭去他在巨型企業底下的社畜職位，前往一個叫「鵜鶘鎮」的鄉間小村生活，因為他從祖父那邊繼承了一座老舊、破敗的牧場。身為主角，你的任務是要種植農作物，與村民打好關係，並讓鵜鶘鎮回復往日榮光。巴隆尼希望讓人感覺從平淡的日常雜務中獲得滿足，例如播種或是清除星露谷的瓦礫堆，一切就像《牧場物語》一樣。甚至，你還可以透過線上多人遊戲與好友組隊合作。

巴隆尼的每日例行生活幾乎一成不變：早上起床，煮咖啡，在電腦前坐定，然後在這個位子埋頭苦幹八到十五小時製作遊戲。海格曼返家時，他們會一起吃晚餐，散個步，一路討論《星露谷物語》，深入思考一些重要問題，像是「能否和哪些角色結婚」以及「能否跟哪些角色接吻」？

不必為房租操心，讓巴隆尼得以維持這樣的生活模式幾個月，但不久後他們倆希望能搬出去獨立生活。住在巴隆尼父母家中這段時間他們存了一些錢，這有幫助，但無法應付所有開銷，尤其他們要是想住西雅圖市區的話。巴隆尼的電玩計畫帶來

的每月收入是紮紮實實的零元，因此正在攻讀學士學位最終階段的海格曼必須扛起兩人的生計。他們找到地方落腳後，海格曼兼任兩份工作，週末在咖啡店當店員，放學後則去做看護。「我們過著很簡樸的生活，而且行得通。」海格曼說。幾個月下來，他們建立了這樣的生活模式：巴隆尼埋首於他的電玩工程；海格曼負責食物、日常開支，以及套房型小公寓的租金。

若非有無窮耐心，恐怕沒有誰的女友能忍受這種安排，但海格曼似乎毫不在意。「我們住在家裡那段時間，情況沒那麼難，後來我們搬到西雅圖，就確實感受到我必須支持他，不過，這真的從來都不是問題。」她說：「他全心全意投入工作，根本不可能有空感到挫折。」

確實如此：巴隆尼工作量很大——但效率不怎麼高。由於是一人作業，沒人要求他負起責任，或是規定他遵守時程安排。他沒有員工或業務開支。沒有製作人在他背後走來走去，要他停止過度擴張遊戲，快點把那要命的產品交出去。巴隆尼只要想到任何酷功能，或是能成為玩家朋友的有趣角色，就會加進去。這遊戲每一週都在成倍增長。

當然，要分辨一款遊戲是由數百人製作還是由一人製作，不算太難。遊戲的外觀越是寫實（圖像精確度越高，每個3D模型中的多邊型越多），就越有可能是大

型團隊的產品，工作人員都受過專業訓練，能處理需要高度專業技術的美術與工程環節。像《秘境探險4》那種遊戲需要龐大的團隊（以及好幾千萬美元），因為他們必須讓人嘆為觀止。

而對於獨自待在套房型小公寓的巴隆尼來說，遊戲開發是完全不同的一件事。他的遊戲沒有高級3D圖像或由交響樂團錄製的配樂。《星露谷物語》採用的是手繪二維精靈圖和巴隆尼自己作曲的配樂（用一款叫做「Reason」[3] 的平價音訊製作程式完成）。雖然巴隆尼沒多少製作遊戲的經驗，但混樂團的那幾年讓他很瞭解怎麼寫音樂（高中時，他曾想成為專業音樂家）。他在大學學會了程式設計，然後又逐漸自修學會了《星露谷物語》所需的簡易背景和精靈圖。他閱讀像素藝術理論，在 YouTube 觀看教學影片，瞭解了如何繪製一顆一顆像素來組成每一張精靈圖。他對於複雜的電玩打光技術一無所知，但他學會了如何仿製那種效果，只要畫個半透明的白色圈圈，放在火把和蠟燭後面，就能讓人產生這些光源照亮了房間的錯覺。

他真有需要他人協助的部分是安排時程。有些遊戲開發商是根據專案中會花費最長時間製作的項目來設定里程碑；有些則以必須在公開活動（例如E3展）推出

的展示內容為中心來安排時程。巴隆尼的做法不太一樣：他想做什麼就做什麼。某天早上他可能心情適合作曲，就編寫主題曲；到了下午，他可能在畫角色肖像，或沉浸於製作釣魚系統。任何一天，他都有可能盯著那些2D精靈圖——現在他的精靈圖已經由SNES拆裝版進化為原創像素圖了——判定這些圖全都太爛了，他必須整個重做。

海格曼和其他家庭成員開始經常詢問巴隆尼，《星露谷物語》何時能完成。他會說，再一、兩個月。兩個月後，他們再問一次。他會說，再三個月。再六個月。「一個人製作遊戲，沒有錢，而且有個願意跟你共度人生的女友，那麼，你必須讓其他人接受，你就是要做這件事，千萬不能勸你停手。這是工作的一部分。」巴隆尼說：「我必須說服每個人，必須相信我。這件事如果一開始就說：『哦，這需要五年。』我想沒人會接受。我甚至沒有真的意識到這點，因為這聽起來太像心理操控了，但現在回想起來，感覺也許我潛意識裡知道必須一次說一點。『哦，要六個月。要一年。好吧，要兩年。』」

二○一二年中，天天浸泡在《星露谷物語》的工作中將近一年後，巴隆尼推出了一個網站，開始在《牧場物語》粉絲論壇張貼這款遊戲的消息，在那論壇上有大

量玩家同樣認為《牧場物語》系列已經日薄西山。《星露谷物語》一下子就吸引住這些人的目光。這款遊戲生動活潑、色彩繽紛，就好像某個從未面世的超級任天堂遊戲，在埋藏二十年後被人挖出來，再漆上嶄新的色彩。當然，精靈圖做得很簡單樸實，但只要你看到《星露谷物語》的快樂農夫從土裡拔出小小的白色大頭菜，很難不喜歡這遊戲。

受到正面回饋激勵，巴隆尼開始思考該怎麼把《星露谷物語》交到玩家手上。

他已經捨棄了Xbox，現在更傾向電腦平台，電腦上的客群大非常多，但完全由單一銷售平台統治：Steam，這是遊戲發行商維爾福（Valve）[4] 營運的超大網路平台。獨立遊戲開發者無法直接把遊戲丟上Steam，必須取得維爾福明確核准。

這下碰到問題了。巴隆尼不認識維爾福的任何人。他沒有任何發行合約。甚至，他根本不認識任何在做遊戲的人。

他擔憂自己花了一年時間做出來的遊戲，根本沒人玩得到，於是他開始搜尋網路，突然找到一個似乎很有希望的新服務：Steam Greenlight。維爾福會透過

4 校註：一九九六年成立於美國華盛頓州的遊戲開發商，曾開發多款知名遊戲如《戰慄時空》（Half-Life）、《惡靈勢力》（Left 4 Dead）、《絕地要塞》（Team Fortress）等系列。二〇〇三年發布其專屬遊戲的用戶端平台Steam，並於二〇〇五年起開放給第三方遊戲發行商，如今已成為世界上最大的電玩遊戲服務平台。

Greenlight 平台，以群眾外包方式執行審核程序，讓玩家投票給他們想玩的遊戲。遊戲只要獲得特定票數（至於多少票，維爾福始終諱莫如深），就能自動在商店陳列。

二〇一二年九月，巴隆尼把《星露谷物語》放上了 Steam Greenlight。「我認為這遊戲基本上已經完成。」巴隆尼說：「我心想：『好，我能在六個月內把遊戲搞定。』」

不久後，一位名叫芬恩·布萊斯（Finn Brice）的英國開發者聯絡巴隆尼，提出合作方案。布萊斯經營一家叫 Chucklefish[5]的公司，他很有興趣深入瞭解《星露谷物語》。「任何人都能很早就看出這套遊戲的潛力。」布萊斯說：「看起來很棒的電腦版《牧場物語》，馬上就能吸引到人。」巴隆尼把目前的遊戲版本寄給布萊斯，Chucklefish 全辦公室的人很快就聚集到布萊斯的辦公桌前看他玩。《星露谷物語》還有些地方沒完成，偶爾也會當機，但所有人都被吸引住了。

布萊斯的提案是：由 Chucklefish 擔任《星露谷物語》的實質發行商，收取百分之十的利潤。Chucklefish 的規模和影響力不如美商藝電（EA）和動視，但他們有律師、公關人員和其他工作人員，可協助巴隆尼處理遊戲開發程序中繁瑣乏味的層面（沒試過閱讀一整疊商標相關文件之前，別說你知道什麼叫無聊）。

能跟 Chucklefish 的太空冒險遊戲《星界邊境》（Starbound）產生關聯，巴隆尼

覺得滿好的，那款遊戲在預購階段就籌得數十萬美元。此外，他還瞭解到，更大型的發行商要求分潤的比例更高，而且高很多——也許將近百分之五十到六十一——因此，百分之十聽起來實在是筆好生意。「當然，我就決定要把握這次機會。」巴隆尼說。

二〇一三年五月十七日，《星露谷物語》獲得足夠票數，在 Steam Greenlight 上通過核准。巴隆尼欣喜若狂，打開他的網站，向持續增長的粉絲公布最新消息。「我會窮盡個人所有能力，盡快把這款遊戲送到大家手中。」他寫道：「同時，在遊戲樂趣和功能方面，也盡可能不打折扣（會限縮在合理的時限內）。我還是無法給定一個確切的發布日期，要計算時程十分困難，我不想空口說白話。不過，可以確定的是，我每一天都會拼命製作，持續進展！」

再幾個月就好。開發程序持續進行，巴隆尼不斷重複這句咒語，儘管他的心正在黑暗中徘徊。他開始會一早醒來，滿腦子都是折磨人的思緒，覺得他的遊戲不夠好。「我發現這是一坨屎。」巴隆尼說：「我必須做得更好。感**只要再個月就好**。

校註：二〇一一年成立於英國倫敦的遊戲開發商、發行商，中文譯名為「呵呵魚工作室」；在負責發行《星露谷物語》前，以製作出沙盒遊戲《星界邊境》最為知名。

5

覺這東西不會大受歡迎。」他像個狂熱過頭的雕刻家，開始大刀闊斧地拆解遊戲，把他花了好幾個月寫的功能與程式碼扔掉。「有一次，我覺得幾乎已經完成這遊戲了——」巴隆尼說：「但馬上就改變了心意，我心想：『呃，這還不行，我對這東西不滿意，我不想在上面署名。』」

接下來幾個月，巴隆尼重做了所有精靈圖。他重畫了人物肖像。他廢除了核心功能，比如遊戲中由程序自動生成的地下礦區，他還重寫了一大堆程式碼，讓《星露谷物語》運作更流暢。製作這款遊戲將近兩年時間，巴隆尼覺得自己所有的遊戲開發技能都進步了。跟剛起步時比起來，他現在的像素繪圖能力與程式設計能力進步不少，更擅長處理視覺特效了，設計音效的能力也有所提升。何不利用時間改進遊戲的這些部分？

「他重做肖像可能有十五次之多，或類似程度的瘋狂次數。」海格曼說：「當然，現在回顧起來，看得出他畫的東西進步很多，完全值得⋯⋯但在那時，看他就坐在那弄來弄去，改變某個人的樣子，一天又一天過去，我忍不住會想：『夠了吧，看起來很棒了，不必再擔心這個部分了。』」他是完美主義者，如果他沒感覺到一切都對了，就會一直做下去。」

兩人的經濟情況開始有點拮据。他們已經蠶食掉大部分的存款，海格曼正準備

完成大學學業，仍然只能兼職工作。為了支付帳單，巴隆尼開始考慮推出《星露谷物語》搶先體驗版，讓 Steam 使用者能在最終版發布日期前，搶先購買未完成版遊戲，但他對於在遊戲完工前先向玩家收錢這想法深感焦慮。這樣壓力太大了。於是他改為在西雅圖市區的派拉蒙戲院找了一份接待員的兼職工作，每週在那邊工作幾個小時，避免破產。

巴隆尼每個月會在《星露谷物語》網站發布一次更新訊息，概述新加入的功能（果樹！乳牛！肥料！），對粉絲們擺出十分樂觀的姿態。二○一三年末，巴隆尼已經有了數百名追蹤者觀看他的動態，在每篇網誌文章底下留下善意的評論。但他的士氣搖搖欲墜。已經整整兩年，巴隆尼每天獨自坐在電腦前，開發並測試相同的遊戲，一次又一次。焦慮的種子已在他體內種下，最糟糕的時刻就會發芽。

「有好幾次陷入沮喪時，想著：『我到底在幹嘛？』」巴隆尼說：「我拿到電腦科學學位，卻在做最低薪的戲院接待員。人家會問我：『你還有在做其他事嗎？』我說：『我在開發電玩。』我覺得很尷尬。他們一定覺得，哦，這小子是個魯蛇。」

有些日子，巴隆尼完全沒在工作。他起床，弄點咖啡，吻一下女友，送她出門，然後就放任自己泡在《文明帝國》或以前的《太空戰士》[6] 系列遊戲裡八個小時。海格曼回家時，巴隆尼就點開《星露谷物語》的畫面，她就不會知道他耍廢了一整

天。「我經歷了徹底不事生產的時期。」巴隆尼說：「我就只是一直切換視窗，瀏覽 Reddit[7]，完全不工作。」也許是巴隆尼的身體在提醒他，該放鬆了，他已經連續兩年沒休過週末了。

「肯定有某些時刻他極度沮喪，而且恨透了那遊戲。」海格曼說：「但他從沒讓自己掉到真的放棄開發的地步。他會在某一天覺得這遊戲爛透了，拼命改善遊戲，然後下個禮拜，他又為這遊戲心醉神迷。他的模式就是這樣。」

巴隆尼真的需要好好休息一下。二○一四年初，他看到海格曼在玩全新的平板電腦，突然有個主意。他要暫時放下《星露谷物語》，製作一款手機遊戲：很小、很簡單的遊戲，只要幾週就能完成。接下來一個月，巴隆尼完全停下《星露谷物語》，開始打造一款安卓（Android）系統遊戲，內容是一顆紫色的梨子滑著衝浪板。玩家必須使用觸控螢幕控制梨子穿越障礙物，追求最高分數。二○一四年三月六日，巴隆尼低調發布了《飛天梨》（Air Pear）。「這遊戲讓我明白，我完全不想當個手機遊戲開發者。」巴隆尼說：「我實在討厭這東西。」

雖然打造下一款《Candy Crush》[8]不是巴隆尼的終極使命，但這段空檔讓他得以拉開一點距離。全年無休的工作型態使他窒息。他開始撥出更多休息時間，從《星露谷物語》抽離，在他的網站（由於他整整兩個月沒有更新，已經有粉絲在猜他可

能死了）」撰文說明他正在放緩這種馬拉松式的工作方式：「不只是為了享受人生，

也是為了讓他在開發《星露谷物語》時效率更好（這樣一來，我坐下工作時會更加

專注）。」

海格曼從大學畢業後，開始擔任全職的實驗室技術人員，這對舒緩他們的經濟

狀況大有助益（到了二〇一五年，她開始讀研究所，可定期領取植物學研究津貼）。

海格曼並不介意一個人賺錢養家，但她每天回到家，看到《星露谷物語》已經那麼好，

她開始催促巴隆尼該放手了。「這讓我很挫折。」海格曼說：「說真的，連你都已

經厭倦了，為什麼就是不發行呢？」到了年末，巴隆尼的粉絲也在問同樣的問題。《星

露谷物語》在哪？為什麼還玩不到？

二〇一五年四月，他在網誌上撰文，再次談到這個問題。「只要我一確定遊戲

能夠發布的日期，就會宣布。」他寫道：「我完全無意欺騙或隱瞞。」他又補充，

他不想定下一個日期，後來又必須延期，他也不想在遊戲還沒準備好之前過度炒作

6　校註：此系列作目前在臺灣以其原文《Final Fantasy》定名，不過文中提及的遊戲為系列早期作品，故以舊譯《太空戰士》稱之。

7　校註：二〇〇五年建立的網路電子布告欄，受成立於美國加州的同名公司掌控；至二〇二一年，擁有四點三億活躍用戶，是美國第五大網站。

8　校註：由英國遊戲開發商King Digital所開發的遊戲，最早的版本於二〇一二年四月在臉書平台上公開；正式中文譯名為《糖果傳奇》，但臺灣一般以英文原名稱之。

。「我投入製作《星露谷物語》好幾年了，我跟所有人一樣希望快點推出。」巴隆

尼寫道：「然而，我希望遊戲不只是完成，還要達到我滿意的狀態，在此之前我不

想輕率發布。以目前的狀態，就是還不適合發布。……這遊戲還沒有完成。它距離

完成只有一步之遙，但仍是很巨大的一步，而我只有一個人。」

單打獨鬥的開發者會面臨兩大難關。第一個是每件事都要花很長的時間。由於

巴隆尼沒有嚴格的時程規畫，他很容易會把某項功能開發到百分之九十，覺得無聊

了，就換去做別的東西。雖然他已經在《星露谷物語》上花了將近四年，遊戲中的

許多核心機制仍然沒有完成，例如生育和結婚。此外，編寫操作選項的程式碼，肯

定不是太令人興奮的事。「我想我有個錯誤印象，以為已經接近完成，因為當你從

第一天起，只要啟動遊戲就能玩，會感覺好像做什麼都行。」巴隆尼說：「但如果

仔細看看，每一樣東西都還要花一番工夫。」重新審視這些未完成的功能，並一一

完成，需要花上幾個月的時間。

第二個重大難關是孤獨。四年來，巴隆尼一直獨自坐在電腦前，鮮少跟海格曼

以外的人交談。他沒有同事可以交流想法，沒人可以共進午餐，對於最新產業趨勢

發發牢騷。為換取創作上的絕對掌控權，他必須擁抱孤獨。「我想，要當一名單獨

工作的開發者，一定得是一個能夠長時間獨處的人。」巴隆尼說：「我就是這種人，

我很能適應。但我必須承認，滿寂寞的。這也是我去做接待員的部分原因，至少可以到外面走走，偶爾跟其他人互動。」

巴隆尼看著《星露谷物語》的群山與樹林，發現自己再一次無法確定這遊戲是否真有什麼可取之處。當然，很像《牧場物語》。你可以收割農作物，去約會，跟可愛的人們一起去逛一年一度的雞蛋嘉年華。但巴隆尼在這款遊戲上工作太久了，他發現自己在軟性的部分難以判斷優劣。文字寫得好嗎？音樂呢？肖像夠漂亮嗎，還是該再一次重做？「這是個人開發者會碰到的另一個問題。」巴隆尼說：「無法客觀看待自己的遊戲。我不知道遊戲哪裡有趣。事實上，甚至到了遊戲發布的前幾天，我還一度認為這遊戲是垃圾，想著：『這遊戲太鳥了。』」

但其他人不同意。二○一五年九月，一群 Chucklefish 工作人員在 Twitch[10] 直播他們玩一小時的《星露谷物語》。遊戲還是沒做完，但非常接近了。他們可以展示基本內容，一邊隨著主角清除農場裡的瓦礫堆，認識鵜鶘鎮的友善居民，一邊介紹

9

我在二○一六年九月初次見到艾瑞克・巴隆尼，我們剛剛看到炒作最熱烈的獨立遊戲之一上市，那款遊戲叫《無人深空》。我們在他家附近的店裡唏哩呼嚕吃著越南河粉，我們針對這遊戲未能實現開發者承諾的情況討論了很久。「只需要空口說白話，炒熱市場，就能賺進大把鈔票，這真的管用。」巴隆尼說：「但這實在不適合我。我甚至根本不喜歡炒作。我不要任何炒作。我寧願去把遊戲做到最好，我也真心相信，只要你做對遊戲，做好遊戲，它自己就會炒熱自己，自己就會行銷自己。」

這款遊戲。粉絲看了覺得非常棒。「看起來聽起來都超讚。」有一則評論寫道：「你實在是一人軍團。」

「越接近完成，事情就越明顯，這東西會很轟動。」布萊斯說：「雖然我們對這個案子有信心，但它遠遠超越我們的期望。而所謂我們的期望，已經遠高於巴隆尼本人的期望好幾百倍。」

二○一五年初，巴隆尼決定不再為《星露谷物語》加入任何新東西了。現在，他說，他要在這一年剩餘的時間裡修正錯誤、微調細節，讓遊戲更好玩。不過，他沒花太多時間，就打破了這條規則。到了十一月，他已經新增了農作物、工藝配方、私人臥室（跟擁有者交情夠好就能拜訪）、任務日誌、旅行商人，還有一匹馬（為了「免除壓力」，你不必餵食或照顧，巴隆尼是這樣告訴粉絲的）。

儘管後來加了很多東西，遊戲還是幾近完成了──除了一個重要部分。巴隆尼原本承諾《星露谷物語》會提供單人與多人模式，但打造多人模式要花的時間比他的預期多太多了。二○一五年逐漸流逝，冬季一步步降臨西雅圖，他和海格曼搬離狹窄的工作室，住進一棟大小適中的房屋，現在他們與另外兩位朋友合租。很明顯，發布「完整版」《星露谷物語》的時間，大概又要再延一年。

巴隆尼花了幾週時間考慮，他得下個決定。發布不完整的遊戲，感覺會很不舒

服。但是粉絲已經問了好幾年，《星露谷物語》什麼時候才會推出？這還不是時候嗎？沒有多人模式，遊戲可能不會賣得那麼好，但他已經馬不停蹄工作了四年。就像《星露谷物語》中沉默的主角，巴隆尼已經厭倦了日復一日的例行工事。「我對《星露谷物語》的開發作業，已經厭煩到不得不發布了。」巴隆尼說：「我到了臨界點，突然間，我覺得：『夠了，準備得夠好了。我超級受不了再做這東西了。我不要再做了。』」

二○一六年一月二十九日，巴隆尼發布公告：《星露谷物語》會在二月二十六日上市。一套十五美元。巴隆尼對於如何行銷一無所知，但不用擔心，他讓給 Chucklefish 的百分之十利潤就是為這時候存在的，Chucklefish 的公關人員把《星露谷物語》的遊戲兌換碼寄給記者和 Twitch 直播主。巴隆尼對於實況直播抱持懷疑：「我怕遊戲推出前大家在 Twitch 上都看過了，之後就會覺得沒必要買。」但結果早期直播與影片為《星露谷物語》帶來的聲量比任何新聞媒體都高。當月，《星露谷物語》是 Twitch 上最熱門遊戲之一，幾乎每天都出現在直播網站首頁。

二月最後那幾週，巴隆尼放下所有休假的藉口，醒著的每個鐘頭都坐在電腦前

校註：二○一一年建立的影音串流媒體平台，目前由亞馬遜公司（Amazon.com, Inc.）持有，是直播、轉播遊戲賽事的知名網路平台。

（或用站的，他把螢幕放在空的 Wii U 盒子上，湊合成一張站立工作桌）修正錯誤。

除了曾請他的室友和幾位朋友試玩以外，沒有其他測試人員。沒有品質確保團隊。

他得自己找出、記錄，並修正每個錯誤。「地獄般的階段。」巴隆尼說：「我有好幾天根本沒睡。」遊戲即將面世的前一天，他試著要在最後一刻修正煩人的在地化錯誤時，巴隆尼站在桌子前睡著了。

二○一六年二月二十六日，精疲力盡的艾瑞克・巴隆尼發布了《星露谷物語》。

他的女友和兩位分租室友，傑瑞德（Jared）與蘿西（Rosie），為這一刻請了一天假，遊戲上線時，他們跟巴隆尼一起坐在樓上。他們一同歡呼慶祝時，巴隆尼緊盯著他的 Steam 開發人員帳戶。當他點選即時圖表，就能觀看玩家購買及開始玩《星露谷物語》的即時數據變化。只要開啟圖表，就會知道他的遊戲是否大獲成功。

此時，巴隆尼其實不知該期待什麼。經過那麼久，如今他只覺得燃燒殆盡，儘管朋友都告訴他遊戲很棒，但世界各地的玩家不見得看得上他這小小的《牧場物語》仿製品。有人會買嗎？他們真的會喜歡嗎？要是根本沒人有興趣怎麼辦？

他把圖表打開了。

六個月後的西雅圖，一個溫暖的週四下午，艾瑞克・巴隆尼躍著腳步跳下公寓

前的階梯，抱著一大盒電玩角色娃娃，心想他的車裡不知道能塞進多少。星期五是PAX遊戲展[11]開幕，這是全球極客[12]聚集的盛會。有數萬人會湧入展場，尋找酷炫好玩的新遊戲，巴隆尼訂了一個小攤位展示《星露谷物語》。這是他第一次參加大會，有點焦慮不安。他甚至從沒見過其他遊戲開發者，更別說是他作品的潛在粉絲了。

要是這些人很糟糕怎麼辦？

巴隆尼和他的兩位合租室友（還有從紐約來拜訪的我）開始把必要的東西塞進行李箱：兩個小型電腦螢幕、一條手工做的橫幅、一大袋水瓶、一些便宜的圖釘，還有來自《星露谷物語》的填充玩具。我們打包完成後，巴隆尼爬進前座乘客的車門，再爬到駕駛座。門已經壞了幾個月，他說。車子是家裡的，將近二十年的老車。

我問他有打算修車門嗎，他說他還真沒認真想過。

這是個熟悉的，幾近老套的場面：獨立遊戲開發者得到了夢寐以求的大型活動展位，招募室友幫他顧攤。如果開發者夠幸運，這週末的媒體和曝光會帶來幾百名新粉絲。對於獨立遊戲來說，這是個巨大的機會。在PAX這種展覽中獲得好口碑

11 校註：自二〇〇四年起開始舉辦的大型遊戲展，全稱為Penny Arcade Expo。發起人為網路漫畫《Penny Arcade》的兩位作者，如今該展涉及電玩、桌遊等遊戲類展品。

12 校註：geek。與中文的「宅」次文化概念類似，意指不擅社交、對特定領域所有鑽研的人。

的話，有可能讓一款小遊戲一夕爆紅。

但巴隆尼不需要了。西雅圖的那個週四，截至他爬過前座乘客的位子為止，《星露谷物語》已經賣出一百五十萬套。從他推出遊戲以來，總收入逼近二千一百萬美元。二十八歲的巴隆尼，車子的前門都打不開，銀行戶頭裡卻有超過一千兩百萬美元。他仍然開著一台破破爛爛的 Toyota Camry 在鎮上到處跑。「有人會問我：你什麼時候要買那輛跑車？」巴隆尼說：「我不需要。我不知道何時會有所改變，你懂嗎？有一天我想我可能會買棟房子，但不急。我不需要奢侈品。我知道那不會讓人快樂。」

接下來幾天，巴隆尼站在華盛頓州會議中心六樓的狹窄攤位，有生以來第一次幫人簽名跟握手，感覺像個不折不扣的搖滾巨星。粉絲扮裝成《星露谷物語》的角色，像是一頭紫髮的艾比蓋兒（Abigail）和有禮貌的岡瑟（Gunther）。有些人帶著圖畫和手作禮物來送他。有些人跟他分享自己的故事，說《星露谷物語》如何陪伴他們度過難熬的時光。「我聽到很多人以這種甜美、真誠的方式感謝巴隆尼，我能親眼目睹這些真的很幸福。」協助攤位營運的海格曼說：「基本上這就是我希望的。我希望巴隆尼的作品有人欣賞，能讓人體驗他的音樂、文字，以及我一直都很讚嘆的這一切，他真的很擅長這些。能讓他聽到其他人也很喜愛，感覺真的很棒。」

過去的一年對巴隆尼和海格曼來說，已經是一團模糊。《星露谷物語》推出之後，巴隆尼看著遊戲躍進 Steam 暢銷榜頂端，一天售出數萬套。他曾想過遊戲可能會賣得不錯，但後來的成績遠遠超乎預期，他既喜悅又惶恐。他帶給他某種壓力，覺得必須持續讓遊戲更好。現在玩到遊戲的已經不只五個人了，巴隆尼不得不把所有空閒時間用來清除持續出現的錯誤。「就在我們差不多要去睡覺時──」海格曼說：「他會整個人緊繃起來，『啊，我必須熬夜修好這個』，然後就一整晚沒睡。」

這變成一種惡性循環。粉絲回報錯誤，巴隆尼會發布修補程式修正錯誤，卻無意間引發**更多**錯誤。然後他就會徹夜修補新的問題。這種模式持續了幾個星期。「我想，獲得那麼巨大的成功是很震撼的事。」Chucklefish 的布萊斯說：「突然間，你會覺得自己虧欠人們很多。」

此外，這次的成功也意味著，艾瑞克．巴隆尼現在是坐擁好幾百萬的富翁了（而這件事直到六個月以後，他還很難內化成自己的一部分）。從他跟女友和其他室友合租的簡樸房屋看不出來，從他開著跑遍西雅圖的破爛 Toyota 也看不出來，然而在短短半年內，他賺到的錢已經超過大部分遊戲開發者終生職涯的收入了。巴隆尼先前的人生──當接待員、仰賴海格曼的收入維生──彷彿是另一個次元的事。我問到他有沒有用剛獲得的財富做任何事，他說：「遊戲推出前，我們買食物買東西要

精打細算。現在，要是想喝葡萄酒或想要什麼我就會買。不必擔心錢，

思索幾秒鐘。現在，要是想喝葡萄酒或想要什麼我就會買。不必擔心錢，

後來，巴隆尼告訴我他買了新電腦。

「一開始的時候，這真的很超現實。」海格曼說：「真的很抽象。嗯，我們突

然間就有了一大堆錢，但那只是電腦螢幕上的一堆數字……我們討論過後，終於能

買房子了，這很棒。週日的報紙每次都會附上一本非常花俏華麗的房地產雜誌，現

在翻起來別有樂趣，因為現在那不是不可能買的東西了。我們其實沒真的打算買，

但看一看很有趣。」

　　二○一四年，《紐約客》（The New Yorker）[13] 作家西蒙‧帕金發表了一篇名為〈電

玩百萬富翁的罪疚感〉（The Guilt of the Video-Game Millionaires）的社論，探討獨立

遊戲開發者在財務上獲得成功後引發的某種複雜情感。文章裡說，像《核子王座》

（Nuclear Thro）的設計師雷米‧伊斯梅爾（Rami Ismail）、《史丹利的寓言》（The

Stanley Parable）創作者戴維‧瑞登（Davey Wreden）這樣的遊戲製作者，都描述過

伴隨著財富而來的一連串感受：抑鬱、焦慮、罪疚感、創意麻痺等等。「金錢使關

係變得複雜。」平台遊戲《超級肉肉哥》（Super Meat Boy）的設計師艾德蒙‧麥克

米倫（Edmund McMillen）跟帕金說：「我只是個做遊戲的。我是個喜歡獨處的藝術家。突來的成功硬是把我抬得太高，招來了忌妒，甚至恨意。」

巴隆尼也落入了類似的情緒漩渦。《星露谷物語》推出幾個月後，他覺得自己被這些強烈且有時自相矛盾的感受淹沒了。起初，銷售數字開始攀升，他陸續接到索尼和維爾福等大公司的電話，這些東西進到他腦子裡。「我想我成了某種當紅人物。」他說。微軟帶他去吃高級晚餐。任天堂邀他參觀他們位在雷德蒙的時髦總部（這地方非常神祕，要簽保密協議，保證不拍攝任何照片才能進去）。「人人都想從我這得到些什麼。」巴隆尼說：「任天堂希望我把遊戲移植到他們的主機，我猜他們想要的是獨家協議，但我不會這麼做[14]。」

但不安全感不斷滲進來。巴隆尼感覺自己像個到了外國的觀光客，在接受發行商餐酒款待的過程中，設法吸收數十年份量的遊戲業知識。他一直熱愛電玩，但在此刻之前，他對遊戲業界的文化沒有多少瞭解。「我突然就被扔進這個瘋狂世界。」

他說：「從一個徹底的無名小卒，一下子被推到這個舞台上，一個我覺得自己完全

校註：美國知名雜誌，自一九二五年起出刊；內容涵蓋新聞、社論、文學、漫畫等。

後來巴隆尼宣布要將《星露谷物語》移植到PlayStation 4、Xbox One和任天堂Switch。

是局外人的世界。……我只是個運氣好的傢伙，剛好在對的時機做了對的遊戲。」

巴隆尼加倍投入他的工作，犧牲睡眠，持續製作《星露谷物語》的修補程式。

然後他看著龐大的工作清單，清單上不只有滿滿全新內容的幾個修補程式，還有他在遊戲上市幾年前承諾的多人模式。最讓巴隆尼心煩的是，編寫多人模式不會涉及任何有創造性的挑戰，完全就只是一行又一行地寫著網路連線程式碼，巴隆尼就怕這個。

一天早上，大約是二○一六年中，巴隆尼突然停止工作。他完全無法再做下去。歷經四年半全年無休的工作，一想到要投入好幾個月的人生編寫《星露谷物語》多人遊戲模式，他就倒盡胃口。「我只覺得完全被榨乾了。」他說：「我接受了那麼多訪談，每天跟人通電話，談生意，做買賣。我已經到極限了。」他打給ChuckleFish，說他必須休假，發行商提議由他們工程師中的一人接手多人模式，巴隆尼很高興地接受了。

在遊戲開發業，大公司的工作人員在交出遊戲後休個帶薪長假是很常見的。趕工期過去了，遊戲開發人員從地獄之火中活下來，他們通常有權利休一、兩個月的假，為自己充充電。巴隆尼在二月遊戲上市後沒這麼做，但到了夏天，他決定這是該放個長假的時候了。那時他花好幾個小時玩電腦遊戲，坐在電腦前恍神發呆。他

喝很多酒，呼很多大麻。他開始服用一種叫南非醉茄（ashwagandha）的草藥，能舒壓，能提振精神，但即使如此，還是沒能讓他有足夠的動力投入《星露谷物語》的工作。

二〇一六年八月六日，巴隆尼在《星露谷物語》網站上發布了新文章。他要讓大家知道最新修補程式1.1版本的進度，這個版本應該會在遊戲中加入新功能和內容。「老實說──」他寫道：「這次更新會花那麼長的時間，主要原因是最近一段時間以來，我覺得精疲力盡，生產效率大幅下滑。在過去將近五年的時間裡，我醒著每一分每一秒，幾乎都花在《星露谷物語》上，我想我的腦子需要抽離這遊戲，休息一陣子。」

巴隆尼補充，他整個夏天的工作進度非常少，也為此感到深深內疚。「事實上，我的狀態一直起起伏伏，一段時間生產力十足，精力旺盛，接下來一段時間又會無精打采，毫無幹勁。」他寫道：「就我記憶所及，我一直都是這樣。只是這一回，似乎比平常更糟一點，但我提醒自己，由於《星露谷物語》大獲成功，我的人生突然變得很古怪。或許需要一些時間調整是很正常的。我甚至不確定最近這種低迷狀態是起因於突來的成功，還是大腦的化學物質波動，或純粹只是重度工作太長時間沒有休息。有時我會忘了我其實是個需要休息的人類，給自己太少玩樂的時間。」

然而，沒有多少時間可以放鬆。在 PAX 之後，Chucklefish 告訴巴隆尼，要趕上 PS4 和 Xbox One 版本的期限，他必須在九月底完成 1.1 修補程式。再一次，巴隆尼又進入了狂熱工作模式，快馬加鞭趕工了幾個禮拜，以便趕上期限。完成後，隆尼又悄悄爬上了身，繼續循環。

二〇一六年十一月，巴隆尼斷斷續續修補著《星露谷物語》，他收到發行商 NIS America[15] 代表寄來的電子郵件，問他是想否想跟一位叫和田康宏的人見面。這還用問？巴隆尼說。除非他瘋了才會放過這個機會。和田，日本設計師，自一九八〇年代以來一直在製作遊戲，當時人在西雅圖宣傳他新推出的模擬遊戲《創始物語》（Birthdays the Beginning）。然而，在此之前，和田最知名的成就是設計及執導一款經營牧場的遊戲，他取名為《牧場物語》。

巴隆尼開車到 NIS America 在西雅圖市區租用的辦公室，想到待會要見到的這個人，作品曾帶給他最重大的啟發，他焦慮又害怕。「我對這場會面非常緊張。」巴隆尼說：「但我覺得一定得來，因為不管我擔心什麼，這次會面都會創造美好的故事。」

巴隆尼與和田握手寒喧，透過和田的日英口譯者交談。巴隆尼說他帶了他的超級任天堂初代《牧場物語》卡匣，和田笑著在上面簽名。他們共進晚餐，喝了啤酒，

玩彼此的遊戲。「非常超現實。」巴隆尼說：「光是能跟做出《牧場物語》的人說上話就太不可思議了。初代《牧場物語》推出時，他三十歲，而我是玩那個遊戲的小孩。現在我居然見到這個人，跟他聊著那款遊戲的開發過程，而且他居然知道《星露谷物語》。」

和田告訴巴隆尼，他很愛玩《星露谷物語》，看到他多年前首開先例的遊戲類型，如今有人重拾起來再創新局，他非常感動。「他對於為牧場除草有點上癮。」巴隆尼說：「他大部分的時間就只是一直拿鐮刀割草，還有砍樹。」

五年前，巴隆尼還跟雙親住在一起，面試失敗，試著摸索人生要怎麼走。現在，《牧場物語》的創造者竟然在巴隆尼做的暢銷遊戲裡頭砍樹。「超現實」或許還太輕描淡寫。

二〇一六年十二月，《星露谷物語》上市差不多一年了，我打電話問候巴隆尼。我們聊了他跟和田的會面，聊了他的瘋狂工作週期，他跟 Chucklefish 在進行主機移

15 校註：日本一軟體美國分公司。日本一軟體於一九九一年成立，最初名為「稜鏡企劃」（プリズム企劃）是日本遊戲開發商、發行商，擁有知名遊戲如《魔界戰記》（魔界戰記ディスガイア）、《通靈戰士》（ファントム・ブレイブ）等系列。

植的過程遇到的種種問題。他告訴我，他再次受不了《星露谷物語》了，而且，他已經準備好要弄點新東西。

我問他，是要開始策畫下一款遊戲嗎？

沒錯，巴隆尼說。他正在想，或許能做一款捕捉昆蟲的遊戲。

我問他覺得要多久時間。

「這次，我要試著實際一點。」巴隆尼說：「希望是兩年。」

16

校註：巴隆尼後來在二○二一年公開新作《鬧鬼巧克力店》（*Haunted Chocolatier*），至二○二三年仍未公告正式上市時間。

16

# Chapter 4
# 暗黑破壞神 III

**Diablo III**

二〇一二年五月，全球數十萬玩家進入了戰網（Battle.net）的網際網路伺服器，用力按下《暗黑破壞神III》（Diablo III）的啟動按鈕。這款遊戲，暴雪的開發團隊已經製作了將近十年之久。粉絲一天又一天地倒數，耐心等待的就是這一刻，他們希望可以再次狂點滑鼠，在地獄般的哥德式奇幻大雜燴中，一路闖蕩惡魔出沒的關卡。

但在太平洋時間五月十五日凌晨十二點整，《暗黑破壞神III》上線時，任何一位試圖讀取遊戲的人，都只會發現迎接他們的是一行語焉不詳，令人沮喪的訊息：

## 伺服器忙碌中，請稍後再試。（Error 37）

經過十年波濤起伏的開發歷程，《暗黑破壞神III》終於上線了，但沒人玩得到。

有人放棄了，上床睡覺。有人一直在試。一小時過後：

## 伺服器忙碌中，請稍後再試。（Error 37）

「錯誤37」成為了迷因，在網路論壇迅速蔓延，成了玩家宣洩不滿的管道。《暗黑破壞神》的玩家原本就對於暴雪決定將《暗黑破壞神III》設計成必須連線才能執行的遊戲有所質疑——有人嘲諷地說，這決定是因為怕盜版——現在的伺服器問題，更讓人確信這是個爛主意。粉絲馬上想到，要是可以離線玩《暗黑破壞神III》，他們早就通過新崔斯特瑞姆（New Tristram），過關斬將，而不是在這邊盯著錯誤37滿頭問號。

鏡頭來到位於加州爾灣的暴雪園區，一群工程師和線上營運製作人坐在他們所謂的「作戰室」裡，焦頭爛額。《暗黑破壞神III》的銷售遠遠超過他們的想像，但伺服器無法應付洪水般湧入遊戲的玩家。太平洋時間凌晨一點左右，暴雪貼出一則簡短的訊息：**「請注意，由於流量過高，登入及角色建立程序可能會比平常慢……**

**我們期望能盡速解決這些問題，感謝您的耐心等候。」**

而在數英里之外的爾灣光譜戶外購物中心，《暗黑破壞神III》團隊的其他成員渾然不知沒人能玩他們的遊戲。他們在派對上狂歡。數百名重度粉絲穿著多刺的盔甲，提著巨大的泡棉戰斧，前來參加慶祝《暗黑破壞神III》上線的官方活動。就在暴雪的開發人員簽名發送贈品給大家時，他們開始聽到伺服器超載的低語。沒多久他們就知道，這不是遊戲發布時常見的小故障。

「這真的讓大家大吃一驚。」暴雪的喬許·莫斯奎拉（Josh Mosqueira）說：「說來有點好笑。一款大家早就有所預期的遊戲，還能怎麼讓人吃驚？但我還記得，在正式發布前的會議上，我們還說：『真的準備好了嗎？嗯，再把預估人數加倍好了，不，三倍好了。』」即便如此，最後證明那還是極度保守的預估。」

那天稍晚時，粉絲再次嘗試讀取《暗黑破壞神III》，他們看到另一則不知所云的訊息：**無法連線取得服務，或連線已中斷（Error 3003）**。「錯誤3003」跟之前

那位數字更小，唸起來更順口的兄弟相比，就沒那麼眾所皆知，不過，還是讓人很疑惑，其他兩千九百六十六個錯誤跑哪去了。隔天，錯誤37重出江湖，連同一大堆伺服器問題，在遊戲上線後的好幾天裡，持續踐踏著《暗黑破壞神III》的玩家。暴雪的作戰室無時無刻燈火通明，疲倦的工程師們聚集在電腦邊，啜飲著咖啡，想方設法撐住他們的基本營運。

在四十八小時內，他們穩住了伺服器。系統仍會不時跳出錯誤，但大致來說，現在大家都能順利玩遊戲了。五月十七日，系統穩定下來之後，暴雪發出一份道歉聲明。「各位的熱情令我們敬畏。」他們寫道：「我們由衷遺憾，在您討伐恐懼之王的聖戰途中擋道的，不是蜂湧而來的惡魔，而是凡間的基礎設施。」

終於，全世界都能玩《暗黑破壞神III》了。如同前幾代遊戲，在第三代《暗黑破壞神》中，你可以逐步強化角色，在惡魔遍布之地一路披荊斬棘，收集一大堆閃閃發亮的戰利品。依據你選的職業（秘術師、狩魔獵人等），能力會逐一解鎖，有大量法術和技能任你切換。你將在一個又一個的地城中頑強奮戰，這些場景由系統生成，讓每一場遊戲都是獨一無二的。這似乎正是粉絲們期待已久的遊戲，至少一開始是這樣。

接下來幾週，玩家會發現《暗黑破壞神III》有一些很基本的瑕疵。砍殺大批怪

物很過癮沒錯，但難度提升得太快、傳說級道具掉落率太低、最終階段難得離譜；還有一點，這也許是最令人挫折的一點了，掉寶系統似乎是以遊戲中的拍賣場為中心，《暗黑破壞神III》的玩家可以在那使用現實金錢買賣強力裝備。這套備受爭議的系統讓《暗黑破壞神III》感覺像是「課金至上」遊戲，在這種遊戲中，強化角色的最佳方式不是認真玩遊戲，做出最好玩的決策，而是在暴雪網站上輸入信用卡號碼。

自暴雪於一九九一年成立，該工作室就在製作奇幻遊戲方面享有盛名，包括《魔獸爭霸》（Warcraft）、《星海爭霸》（StarCraft）等時代經典。只要在遊戲上看到有鋸齒狀的藍色暴雪標誌，你就能確信會玩到一款舉世無雙的作品。二○○○年的《暗黑破壞神II》，是暴雪在動作角色扮演遊戲類型中的權威之作，吸引無數人挑燈夜戰，數百萬青少年發起連線戰局，共赴戰場、斬妖除魔，獵取罕見的喬丹之石（Stones of Jordan）。《暗黑破壞神II》被公認為史上最佳遊戲之一[1]。如今，二○一二年五月，《暗黑破壞神III》顛簸的起步，讓暴雪這張招牌首度成為眾矢之的。

1　校註：《暗黑破壞神II》於二○二一年九月由動視暴雪於全球發行重製版──《暗黑破壞神II：獄火重生》，重製內容也涵蓋當時由北方暴雪製作的資料片內容。

雖然「錯誤37」危機解除了，但麻煩才剛剛開始。

莫斯奎拉恨透了蒙特婁的冬天。他是墨西哥裔加拿大人，操著混合口音，曾在加拿大軍隊的黑衛士兵團擔任步兵。在職業生涯早期，他一邊為發行商 White Wolf [2] 撰寫角色扮演遊戲，一邊試著打入電玩產業。參與過幾款遊戲，並在溫哥華的遺跡娛樂（Relic Entertainment）[3] 工作七年後，莫斯奎拉橫越加拿大，前往 Ubisoft 位在蒙特婁的巨大辦公室，參與《極地戰嚎3》（Far Cry 3）的製作，此地冬季的氣溫比任何宜人居住的城市都還要低個幾度。

二〇一一年二月某個下雪的日子，距離發生錯誤37事件還有一年以上，莫斯奎拉接到遺跡娛樂時代的老友傑・威爾森（Jay Wilson）來電。威爾森當前任職於加洲爾灣的暴雪娛樂，他們正在為《暗黑破壞神III》尋覓新任主企畫人選，他自己則擔任該遊戲的總監。有位應徵者來自 Ubisoft，威爾森想知道該公司的文化。這位可能的新任設計師會適合這裡嗎？兩位老友聊了不少，後來威爾森有了新的提議：乾脆請莫斯奎拉擔任這個職務如何？

莫斯奎拉說他得想一想。他看看窗外，雪正飄落，隨即發現其實沒什麼好想的。

「時間快轉兩個半月，我以主企畫的身分走進大廳，負責《暗黑破壞神III》家用主

機版。」莫斯奎拉說。他的工作是領導一個很小的團隊（含他在內，一開始只有三人），將《暗黑破壞神III》移植到Xbox和PlayStation上。以暴雪來說，這是個令人意外的創舉，多年來該公司一直拒絕在遊戲主機上發布遊戲，只在個人電腦平台上推出《魔獸世界》（World of Warcraft）和《星海爭霸II》（StarCraft II）等大熱門作，如今暴雪智囊團終於看到了商機，準備探勘主機遊戲的巨大世界。

莫斯奎拉和他的團隊在辦公室安頓下來，開始試玩遊戲原型，思考如何能用遊戲手把順利操控《暗黑破壞神III》。暴雪給予莫斯奎拉團隊很大的自由，可以因應主機版本大幅修改遊戲，他們也充分運用了這種自由，改變每個職業的技能，來配合新的操控機制。「在主機上，很多技能的時機感覺都不對勁，原本玩家的視線焦點在滑鼠游標，現在則會專注在角色上。」莫斯奎拉說：「所以，基本上我們調整了遊戲中所有的技能。」

接近二〇一一年底，《暗黑破壞神III》電腦團隊開始為春季發布趕工，莫斯奎

2 校註：一九九一年成立的美國遊戲公司，最初只出版角色扮演遊戲規則書，其《黑暗世界》（World of Darkness）桌遊後來也發行了兩款電腦遊戲；該公司於二〇一五年被Paradox Interactive收購後，於二〇一八年解散。

3 校註：一九九七年成立於加拿大的遊戲開發商，中文名稱為「遺跡娛樂」；旗下知名開發作品為《萬艦齊發》（Homeworld）、《戰鎚40000》（Warhammer 40,000）等系列。

拉和他的夥伴暫時放下遊戲主機專案，協助完成遊戲。「我們三個人——其實那時已經變成八個人左右——我們八個在暴雪都是新人，感覺都有一點，怎麼說⋯⋯」莫斯奎拉說：「想要更融入這一切，這讓人很興奮，這會是暴雪歷史上的重要時刻，我們很高興可以參與其中。」

然後，就是《暗黑破壞神III》發布、錯誤37，二○一二年五月，暴雪忙著穩定伺服器，一段天翻地覆的日子。莫斯奎拉和旗下夥伴回頭去製作主機版本，《暗黑破壞神III》其他設計師試著解決更深層的遊戲問題。例如，玩家顯然對掉寶系統深感不滿，但具體來說到底出了什麼問題？暴雪該怎麼做，才能讓遊戲的終局內容像《暗黑破壞神II》一樣讓人欲罷不能，讓玩家即使早就全破劇情，還是一再回到遊戲中，日以繼夜打怪打寶？

開發人員發現，最大的問題是遊戲難度。暴雪設計師最初是比照《暗黑破壞神II》的難度系統來打造《暗黑破壞神III》。你在普通模式通關一次，在較有挑戰性的困難模式通關第二次，然後在高手模式奮戰第三次。《暗黑破壞神III》複製了這套結構，又加入了第四個難度選項：大師。大師模式是專為達到等級上限的玩家打造的，難度慘絕人寰，難到你要是沒有遊戲中最強裝備就不可能通關的程度。但《暗黑破壞神III》的最強裝備只有在大師模式才會掉落，結果就創造出惡魔版本的雞生

蛋、蛋生雞困局，令人倒胃。如果身上的裝備不夠好，打不過大師級，那你又怎麼拿得到大師級裝備？

有一個辦法：拍賣場。如果你不想在大師模式裡徒勞地撞牆，可以掏出真金白銀買更好的裝備，然而這跟大部分玩家的期望完全相反。於是，有些聰明的玩家找到了系統漏洞。多虧了《暗黑破壞神III》的隨機數值產生器，打敗強敵噴出寶物的機率，不會比打碎靜止的陶罐掉寶物的機率高多少。玩家發現這一點之後，發揮馬拉松的精神，在遊戲中無止盡地打破陶罐，除此之外什麼都不幹。這顯然不怎麼有趣，但是，嘿，總比灑真錢好多了。

接下來幾個月，暴雪越來越確定一件事，那就是玩家對於在《暗黑破壞神III》裡面賭運氣的興趣，比玩遊戲本身高得多，這個問題絕非輕輕鬆鬆就能解決。從五月十五日到八月底，《暗黑破壞神III》團隊發布了大約十八個免費修補程式和重大問題修復包，包括修正錯誤、調整角色技能，以及處理玩家各式各樣的怨言。其中最大型的修復程式，在二○一二年八月二十一日發布，新增了名為「苦痛」等級的系統，讓玩家在達到六十級上限後，還能變得更強。此外，大師模式的難度也調低，並為傳說級裝備添加了多種獨特效果，這樣一來，拿到一把新得發亮的武器，會讓你感覺自己像是一架毀滅級的戰爭機器。

但暴雪知道這些修補程式只是治標——暫時吸引玩家做點砸罐子以外的事。《暗黑破壞神III》仍有一道裂開的傷口，要彌合這道傷口，需要大量的時間。

暴雪爾灣園區建築群呈蔓延式分布，而位在中心的，是一座《魔戰爭霸》獸人的巨型雕像。雕像周圍有一圈刻著銘文的板子，每塊板子上文字都不同，那是給暴雪員工的箴言。其中有一些看起來像是從諧仿的勵志海報上撕下來的，像是「放眼全球」、「品質至上」。不過，整個二〇一二年，《暗黑破壞神III》團隊最有共鳴的是這句：「不可輕忽任何人的聲音。」玩家感到沮喪，暴雪的開發人員覺得有必要傾聽他們的意見。《暗黑破壞神III》的製作人與設計師會盡可能逛遍網路上的交流區，收集並整理改善遊戲的意見，從 Reddit 到暴雪論壇都不錯過。整個夏季到秋季，在網誌文章和信件中，暴雪都向玩家保證，他們有長期計畫，要修正拍賣場、改善掉寶系統，並讓《暗黑破壞神III》終局內容更好玩。

像這樣的承諾是不太尋常的。通常，開發商發布一款遊戲之後就會繼續前進，也許留下一組基本人員，在工作室全力投入下一項計畫之前，負責修正所有殘留的重大錯誤。但暴雪在這方面聲譽卓著，他們會長期照顧一款遊戲，因而被視為首屈一指的開發商。暴雪在發布遊戲後許多年，都會發布免費修補程式，對所有遊戲都

是如此，他們相信支援服務能贏得玩家的讚譽，進而提升銷售業績。[4]

二〇一二年七月底，《暗黑破壞神III》的銷售數字已經來到驚人的一千萬套以上。暴雪的開發人員覺得他們做了款好玩的遊戲，但另一方面，他們也知道，還有很大的改進空間。「這是一顆未經琢磨的鑽石。」資深技術設計師懷亞特·鄭（Wyatt Cheng）說道：「我們知道，還需要打磨一番。就差那麼一點。」暴雪執行長麥可·莫海米（Mike Morhaime）指示《暗黑破壞神III》團隊，繼續更新遊戲，無限期發布免費更新。「很少有其他公司在賣出數百萬套遊戲之後，仍覺得應該可以做得更好。」懷亞特·鄭說：「另一方面，由於剛推出時發生那些問題，公司給我們很長的時間來研究、改善遊戲。」

那是其中一種觀點。另一種觀點則是，參與《暗黑破壞神III》的工作人員（其中有些已經投入這個案子將近十年），仍然無法休息。任何曾經投入極長時間在單一專案中的人，都知道專案完結是多重大的紓解——同時，也都知道那種再也不想看到那個案子的感覺。「我有在聽一個podcast。」懷亞特·鄭在很早期就參與了《暗

《黑破壞神III》開發，他說：「有個人一直在巡迴宣傳她的書。」（他說的是心理學家安琪拉・達克沃斯〔Angela Duckworth〕）「她曾寫過勇氣這個主題。她說勇氣是很多成功人士都擁有的一種品質。那是一種不斷推動事情往前進的堅持。推動那些值得做的事，這些事不一定每天都很有趣。有時候有趣，那很好，但勇氣通常就意味著，你看到了長期目標，你看到了長期願景，日復一日翻越你遇到的障礙，時時刻刻不忘最終目標。」

所謂的「最終」，或者說，至少是下一個重大里程碑，是《暗黑破壞神III》的資料片。傳統上，暴雪會為他們出品的每一款遊戲製作相當有料的資料片，而《暗黑破壞神III》的開發人員知道，這是他們大幅整頓遊戲的最佳時機。接近二○一二年底時，他們開始彙整一份巨大的 Google 文件，把所有必須修正的問題和想要添加的功能都填進去，例如道具修訂，還有為遊戲最終階段設立一組新的目標。

但他們需要新的負責人。《暗黑破壞神III》的長期總監傑・威爾森向團隊表達過他打算請辭，據瞭解是因為將近十年製作同一款遊戲使他倦勤了[5]。暴雪需要新的總監，此人不只要領導資料片開發作業，還得計畫《暗黑破壞神III》的未來。公司裡有個新人，說不定正是最佳人選。

最初在暴雪內部網站看到這個職缺時，莫斯奎拉無意應徵。他很享受將《暗黑

破壞神III》移植到主機上的挑戰，管理小型團隊也是他偏好的。雖然他的團隊已經從三個人擴張為二十五人左右，但這和他在Ubisoft的時代相比仍是天差地別，當時他要調度的團隊約有四百人之譜。即使威爾森和暴雪其他主管都鼓勵他申請這個總監職位，莫斯奎拉卻沒有太大的動力。「我對於主導、管理遊戲主機專案十分滿足。」

他說：「可以實際沾手去接觸遊戲，而不是整天在用PPT簡報。」

不過，莫斯奎拉也很喜歡《暗黑破壞神III》開發團隊的文化，沒多久，他就被說動了，提交了申請。經過一系列的面談（對象不只是暴雪管理層，還有他所有的同事），莫斯奎拉被請進暴雪共同創辦人法蘭克·皮爾斯的辦公室，他獲得任用了。

莫斯奎拉加入《暗黑破壞神III》團隊的時間不長，但無論是設計師或領導人的身分，大家都對他敬愛有加，暴雪希望由他為這款遊戲的未來掌舵。「得知消息的時候，是相當美妙的時刻。」莫斯奎拉說：「但隨即湧上一陣恐慌，《暗黑破壞神》是重量級系列作，不只對暴雪，是對整個業界來說都是如此，因此，接下這份重責大任非同小可。」

成為總監之後，莫斯奎拉首先要做的，就是與《暗黑破壞神III》其他工作人員

5

有趣的是，暴雪拒絕授權威爾森接受本書書採訪。

坐下來談談，他們都曾是他的同事，現在則是他的下屬。他問了他們的個人感受。他們喜歡遊戲的什麼部分？他們覺得《暗黑破壞神III》在未來幾年該如何發展？通常，遊戲資料片屬於追加內容，會提供新內容、新地區、新裝備，但對《暗黑破壞神III》來說，暴雪希望能有些真正的改變。「沒多久，方向就清楚了，他們是真的希望這款資料片能帶領《暗黑破壞神III》走向未來，而不只是稍作調整，轉個方向。」

莫斯奎拉說：「這就是這個團隊一肩扛起的重擔。他們的願景很大。」

另一方面，莫斯奎拉也領悟到一件事，並試著把他的領悟傳達給團隊的其他人，那就是，他們其實還不瞭解《暗黑破壞神III》是什麼。莫斯奎拉喜歡強調，玩家們在懷念《暗黑破壞神II》的時候，他們心裡浮現的，並不是遊戲的最初型態，他們想到的是遊戲在二○○一年的樣子，那是開發人員根據玩家意見進行調整，發布資料片〈毀滅之王〉（Lord of Destruction）之後才形成的樣貌。這才是人們記得的遊戲。是數百萬玩家提供意見給暴雪，而暴雪直接回應這些意見，才有後來的成果。

「真正困難的地方在於，你可以打造遊戲、可以測試遊戲、可以自我感覺很瞭解這個遊戲——直到你發布遊戲為止。」莫斯奎拉說：「一天之內，也許人們玩這款遊戲的總時數就超過了整個開發作業至今為止所花的時數。所以你會看到你從沒想過的事，你會看到玩家怎麼反應……是他們在玩遊戲，他們在跟遊戲互動。說真

的，困難的地方在於學習如何回應他們的體驗，這需要紀律，需要嚴謹的態度。

《暗黑破壞神III》團隊對這張取名為〈奪魂之鐮〉（Reaper of Souls）的資料片寄予厚望，他們將其視為補償玩家的一次機會——不只是針對錯誤37，而是《暗黑破壞神III》早期的所有缺陷。透過這張資料片，遊戲團隊有機會打造出自己的〈毀滅之王〉，達到《暗黑破壞神II》多年來立下的高標。「我們認為，這是贏回粉絲的唯一機會。」資深製作人羅伯・福特（Rob Foote）說：「動手吧。」

從外人的角度看來，也許很奇怪，一款製作期長達十年的遊戲，推出時竟有那麼多問題。莫斯奎拉的理論是這樣的：《暗黑破壞神III》的問題，直接原因是《暗黑破壞神II》太受歡迎了，開發團隊被這個心魔絆住。如同他在二〇一五年說過的：「《暗黑破壞神II》的巨大幽靈籠罩著開發團隊。為了不負這款傳奇遊戲留下的盛名，遊戲團隊背負著沉重的壓力，進而影響了許多決策。」

相較之下，BioWare的《闇龍紀元：異端審判》（Dragon Age: Inquisition）團隊深感困擾的，是《闇龍紀元2》（Dragon Age 2）評價太差（參閱第六章），而暴雪面臨的問題正好相反：《暗黑破壞神III》必須超越《暗黑破壞神II》的巨大成功。《暗黑破壞神III》的設計師一直希望在某些地方做出革命性的創舉，例如彈性技能系統，這套系統普遍被認為是《暗黑破壞神III》的亮點之一。但在莫斯奎拉看來，他們過

於固守前幾代遊戲的傳統了。

「《暗黑破壞神》的核心要素是什麼？」身為新人，莫斯奎拉經常挑戰每個人對於《暗黑破壞神》的概念，即便這會引起暴雪老臣與他爭論起來。就拿遊戲主機版本來說（製作《奪魂之鐮》時，主機版本仍在開發中），莫斯奎拉強烈捍衛「閃避」功能，讓玩家可以透過遊戲手把在地面翻滾，閃過敵人的攻擊。這項功能很有爭議。

「『閃避』在我們團隊中極具爭議性。」莫斯奎拉說：「非常非常有爭議。我跟其他設計師會非常激烈地爭論為什麼要在遊戲主機版本中加入這項功能。」

莫斯奎拉認為，如果沒有任何機制來變化動作，玩家連續走好幾個小時會很無聊，就像《魔獸世界》中深受歡迎的跳躍按鈕一樣。其他設計師則指出，提供閃避功能會削弱提升移動速度的道具效果（來自《暗黑破壞神 II》的概念），長期來說會讓遊戲帶來的成就感減弱。「兩者都是很有力的論點。」莫斯奎拉說：「兩者都是正確的論點。到了最後，你也只能說：『好吧，我願意犧牲一些長期成就感，換取短期體驗上的愉悅。』……我瞭解這樣做會讓玩家感覺他們獲得的能力有所減損，但為了配合主機遊戲的手感，要讓大姆指沒事就可以按一下，這會讓人感覺很好。

這是主機遊戲的特點。」（最終，莫斯奎拉獲勝，遊戲中加入了閃避功能）

在遊戲主機上做各種實驗，比較沒有必須遵守《暗黑破壞神 II》公式的壓力，

莫斯奎拉和他的團隊因此可以做出一些對其他人而言似乎比較激進的嘗試。「我想這是最令人感到自由的事情之一。」他說：「電腦版團隊試圖把一切都做對，由於背負一大堆的壓力、期望，某些初始設計非常保守。但在遊戲主機這邊，有點像蠻荒的西部。回想起來，某方面來說……一定程度上是很天真的。我們大約有六個月時間都在胡亂摸索這遊戲，對於形塑遊戲此刻樣貌背後的所有決定一無所知，像小孩一樣走進來亂按按鈕。」

以一款開發過程如此漫長的遊戲而言，嶄新的觀點可能會很有幫助，尤其是在暴雪開始重新檢視《暗黑破壞神III》的核心要素時。比方說，掉寶系統。在電腦版《暗黑破壞神III》中，敵人死時會噴出一堆道具，玩家搜刮厲害的新武器和配件時，會有種多巴胺爆發的熟悉感。但在沒有滑鼠和鍵盤的情況下，要整理這些閃閃發亮的戒指和首飾，可能會是件苦差事。《暗黑破壞神III》主機版團隊試玩時，莫斯奎拉發現這些戰利品已造成負擔，會拖慢玩家的進展，讓人不得不每幾秒鐘就停下來整理庫存道具。

這就是他們扭轉公式的時候了。「我們決定，好吧，每次要掉落灰色或白色道具時，就有百分之七十的機率變成掉落金幣。」莫斯奎拉說。對於《暗黑破壞神II》的信徒而言，這可能是個很劇烈的改變，但這最終成為了「戰利品2.0」系統的

基礎，這套系統同時改善了《暗黑破壞神III》電腦版和主機版。「我們開始意識到，也許可以減少掉落的東西。」莫斯奎拉說：「如果掉落的數量減少了，那麼，掉落的品質就得提升。」

莫斯奎拉和他的團隊希望能透過「戰利品2.0」系統，解決玩家對《暗黑破壞神III》裝備相關問題的所有批評。粉絲抱怨，取得頂級「傳奇」裝備所需時間太長了，所以「戰利品2.0」保證每個地獄魔王都會掉落傳奇裝備。粉絲也指出，當他們好不容易拿到傳奇物品，遊戲會隨機生成這些物品的屬性數值，玩家可能看到發光的橘色武器興奮不已，卻隨即發現這武器對他的職業根本沒用[6]。所以「戰利品2.0」引進了權重系統來調整隨機數值產生器，當玩家撿到傳奇道具時，系統生成的屬性符合玩家需求的機率會提高。

整個二○一三年，暴雪的開發人員只要談起《奪魂之鐮》的發展方向，「隨機性」就會成為重要的談話主題。畢竟，隨機數值一直是《暗黑破壞神》的動力核心。

從第一代遊戲於一九九六年發表以來，玩家在衰敗的城市崔斯特瑞姆底下由系統生成的地下城穿梭戰鬥，《暗黑破壞神》系列遊戲幾乎在每個層面都仰賴隨機數值生成器。地下城的結構是隨機的；寶箱是隨機的；大部分魔法物品也都是隨機的。系統會根據一份龐大的表單（表單內容是大量的前綴詞和後綴詞）組裝道具，每件道具

具的屬性與名稱會綁定在一起。（舉例來說，「幸運」腰帶會提高你從怪物取得的金幣數量，而「吸取」之劍，則讓你每次攻擊能提升血量。）

這種隨機性使《暗黑破壞神》具有強大的吸引力。玩《暗黑破壞神》遊戲，感覺有點像在玩《龍與地下城》的戰役：每次玩，每次的體驗都不一樣。尋找新裝備，按下「鑑定」，這很自然就會讓人上癮，因為你知道鑑定的結果有無限可能性。《暗黑破壞神》就像吃角子老虎機和樂透彩一樣，喚起我們想把所有現金都投進去的本能，非常適合搬進金光閃閃的拉斯維加斯賭場，就放在骰子賭桌旁邊。

設計師花了很長時間，才意識到他們對隨機數值的著迷，對《暗黑破壞神III》造成了傷害。「我開始對『隨機性』的王座膜拜起來。」主設計師凱文‧馬騰斯（Kevin Martens）說：「而且，只要有機會讓遊戲的任何部分更具隨機性，我就會那麼做，完全忘了隨機性只是個工具，重點在於讓遊戲值得一玩再玩。……有人問我：『〈奪魂之鐮〉和《暗黑破壞神III》最大的差別在哪？』我最簡短的回答就是，我們把『隨

6｜隨機生成與《暗黑破壞神III》的屬性系統無法完美扣合。在《暗黑破壞神II》中，無論你玩的是什麼職業，所有屬性值對於所有角色來說都有用，而《暗黑破壞神III》採用了互不相容的設定。在《暗黑破壞神III》中，力量之斧只對野蠻人有用，如果你玩的是狩魔獵人，拿到這把斧頭就會很不爽。秘術師最重要的屬性是智力，但如果你拿到一個箭袋，特性是可以強化智力，那這東西對任何人都沒用。秘術師根本不能用箭。

機性』拋光打亮、去蕪存菁，我們讓『隨機性』為玩家帶來樂趣，而非造成困擾。」

《暗黑破壞神III》就是從這裡開始與拉斯維加斯分道揚鑣——暴雪並不希望莊家永遠是贏家。莫斯奎拉和團隊成員理解到，讓玩家開心的方法，是把優勢交給他們。「《暗黑破壞神III》上市時，你能否拿到傳奇裝備，全然由擲骰子決定。」莫斯奎拉說：「有時運氣好，有時運氣差……但在〈奪魂之鐮〉中，我們決定，好，我們不要作弊，不要讓玩家覺得我們只是把難度降低之類的，我們只需要拉高底線，至少我不用花一百零四個小時才能找到一件傳奇裝備[7]。」

難度方面也需要做一點調整。開發原始版本的《暗黑破壞神III》時，暴雪的設計師相信玩家會希望這款遊戲比前兩代《暗黑破壞神》更具挑戰性。「我們的影片裡說：『迪亞布羅會痛宰你。』」馬騰斯說：「我們讓團隊成員談論這遊戲有多難，即使是他們這些經驗豐富的開發人員也難以倖免。事實上，以現在的後見之明來看，有些人真的希望遊戲很難，有些人則希望簡單一點。兩者之間各種需求都有。」

問題不只在於大師模式太難。如果除了怪物強度提高以外，關卡沒有任何變化，玩家是沒有興致玩好幾次相同的戰役的。二〇〇一年的遊戲結構，能讓玩家獲得成就感，但基於一些原因，同樣的結構在二〇一二年是種折磨。過去十年間，電玩設計界發生了劇烈的變化。這些年來，有數十種《暗黑破壞神》的仿作誕生，其中有

些作品甚至改善了《暗黑破壞神II》的結構（雖然沒有任何一款締造同樣的成就）。

因此，《暗黑破壞神III》問世時，玩家會期待遊戲節奏的重複性低一點。

《奪魂之鐮》是解決這些問題的機會。暴雪針對《暗黑破壞神III》的短期解決方案是透過後續的遊戲修補程式調降大師級難度，但現在有了《奪魂之鐮》，他們可以更進一步。「大概在二〇一二年十一月末吧，我開始思考，也許我們該徹底重新打造難度系統。」馬騰斯說。不過，這項工程會很艱鉅。「整套遊戲都是針對原本的四個難度而打造的，每隻怪物的數值都配合這四個難度調整過。」

凱文・馬騰斯從整體著眼，如果不要以階層概念來制定難度等級，而是讓暴雪團隊全面翻新《暗黑破壞神III》的結構，讓怪物的強度隨著玩家的能力一路成長呢？接著，再加入新的調整系統，讓希望遊戲更難的玩家，可以改玩敵人血量和傷害更高的「困難」模式或「高手」模式如何？如果你希望遊戲簡單一點，只要切換回「普通」模式即可。為了解決煉獄模式雞生蛋、蛋生雞的問題，暴雪要把雞跟蛋都給宰了。

對旁觀者來說，這也許是個理所當然的解決之道，其他遊戲多半採用這種難度

莫斯奎拉最愛的一件軼事，他第一次玩《暗黑破壞神III》時，職業是用斧頭的野蠻人，他真的花了一百零四個小時才撿到傳奇裝備（他有確認過時數）。當他終於看到閃亮的橘色裝備掉在地上，他興高采烈──時間不長，只到他發現那是個箭袋為止。野蠻人無法用箭。

模式，但對《暗黑破壞神》來說，這是革命性的做法。「一開始感覺這似乎是一座不可能登上的高山。」馬騰斯說：「明知道非得執行這項重大調整不可，但之前就是不曾想過，這款遊戲能否採用自動難度。我們從沒這樣想過。」

他們之所以沒這樣想過，是因為《暗黑破壞神II》。製作團隊從沒想到應該變更難度結構，因為《暗黑破壞神》系列遊戲一直以來都是如此，首先玩「普通」模式，下一輪是「惡夢」模式，第三次是「地獄」模式，《暗黑破壞神》就應該長這樣，不是嗎？在《暗黑破壞神III》早期開發階段，暴雪曾因為敵人身上會掉落生命藥水這樣的細節而飽受批評，因為有些粉絲認為這樣是破壞了《暗黑破壞神》系列的傳統。所以，顛覆《暗黑破壞神》整體結構這麼劇烈的想法，光要浮現出來都很難。

但如果他們真的這麼做呢？如果他們找到更好的替代方案呢？

《暗黑破壞神III》推出後幾個月，有些玩家抱怨無法在遊戲的四幕場景間自由傳送，暴雪一直在找方法處理這個問題。「我們找工程師討論，他們說：『可以啊，我們可以弄出這個功能。』」福特說：「實際上，我想有一位工程師說道：『但何不更進一步？』」

他們再次進入腦力激盪模式。如果，不只是讓玩家能在各區域之間往來傳送，而是提供一個會改變一切的全新模式呢？甚至，如果這個模式變成《暗黑破壞神

III》終局內容遊戲的全新重點呢？

他們把這個新功能稱為「冒險模式」。〈奪魂之鐮〉破關後，就能開啟這個全新的冒險模式，直接跳到遊戲的任何區域，無論是卡爾蒂姆的沙漠或亞瑞特的冰凍山巔都可以。遊戲的五幕場景會提供一系列的隨機懸賞任務，例如「殺死一個魔王」或「清空地下城」，你完成越多任務，就能搶到越多戰利品。此外，冒險模式也添加了特殊事件，以及名為「涅法雷姆秘境」的區域，這是一個多層的地下城，系統會把整個《暗黑破壞神III》遊戲中所有區域和怪物洗牌，在這個地下城隨機組合，像某種哥德風混音唱片。結果一如暴雪預料，冒險模式為玩家帶來不少樂趣，讓他們在遊戲全破之後，仍然一個小時又一個小時地沉浸其中。這肯定比砸碎陶罐好多了。

二〇一三年八月，在德國舉辦的 Gamescom 遊戲展，暴雪準備向一屋子的記者和粉絲宣布〈奪魂之鐮〉的消息。這套資料片會以墮天使化的大天使瑪瑟爾為中心。同時也會推出新職業：聖教軍。此外，資料片中加入了「戰利品 2.0」等各種功能，暴雪希望，在免費修補程式中推出這些內容，能讓玩家瞭解，《暗黑破壞神III》的開發人員十分重視玩家的抱怨。

「在我們上台發表的前夕，屋裡的能量很緊繃。」莫斯奎拉說：「我感覺得到，屋裡的能量很緊繃。」

大家都在想：『嗯，這東西最好精彩一點。』你會覺得他們幾乎是在期待失望。」

接著，暴雪播放了公告影片：四分鐘的〈奪魂之鐮〉開場電影，像世界展示瑪瑟爾的初次登場。這位大天使兩手各持一把恐怖的鐮刀，從一群赫拉迪姆法師之間殺出一條血路，攻向他曾經的兄弟，大天使泰瑞爾。「涅法雷姆會阻止你。」泰瑞爾說。

瑪瑟爾答道：「沒有人能阻止死亡。」

Gamescom 的觀眾爆出掌聲。「這幾乎像一道興奮的浪潮。」莫斯奎拉說：「你可以感覺得出來。我說：『好的，大家願意給我們另一次機會。別搞砸了。』」

最初，暴雪計畫在二〇一三下半年推出〈奪魂之鐮〉，但《暗黑破壞神III》團隊發現他們需要更多時間，因此延到二〇一四年第一季。意外嗎？沒半個人這樣覺得。暴雪製作遊戲的步調眾所周知，一向從容不迫，給足時間（畢竟，《暗黑破壞神III》就花了十年之久），要想找到一款連一次都沒有延期的暴雪遊戲，恐怕難度很高。

說到暴雪做遊戲的方式，《星海爭霸II》總監達斯汀・布勞德（Dustin Browder）有句話講得最活靈活現。那是二〇一二年六月，距離暴雪原本預期發布《星海爭霸II》的第一部資料片〈蟲族之心〉的時間點已超過一年，布勞德跟我說過那款遊戲的進度。「我們已經完成百分之九十九。」他說：「但最後那百分之一爆幹

麻煩。」〈蟲族之心〉直到二〇一三年三月才問世。那最後百分之一花了他們將近一年。

「安排時程的困難之處，在於疊代。」福特說：「想要製作出一流的產品，一定要經過疊代。」疊代的時間就是那最後百分之一。暴雪的製作人試圖在時間表的最末段留空，讓開發團隊有時間打磨遊戲的方方面面，直到他們認為產品完美到一定程度。「而這也很難。」福特說：「因為人們會說：『這是在幹嘛，花了那麼多時間，他們到底在幹嘛？』他們在疊代。我們不知道他們要做什麼，但他們就是得要做。」

即便有了更多時間製作〈奪魂之鐮〉，莫斯奎拉和他的團隊還是得砍掉一些功能。除了冒險模式，《暗黑破壞神III》團隊還設計了一套名為「惡魔之手」（Devil's Hand）的系統，這套系統會在整個遊戲世界中放進五十二隻強大的敵人。玩家要殺光他們取得道具，最終目標是收集到全部五十二個。但《暗黑破壞神III》團隊沒有足夠時間把「惡魔之手」收集系統打造成形，所以莫斯奎拉決定砍掉。「雖然有了更多時間，但我們發現無法兼顧兩者。」他說：「冒險模式才是最重要的，因為這會真正改變玩家進行遊戲的方式。因此，我們必須把『惡魔之手』擱在一邊[8]。」

幾個月過去了，暴雪的每個人都為他們的進展雀躍不已。自錯誤37以來，他

們改變了《暗黑破壞神III》的公式、徹底翻修獲利品系統，他們認為〈奪魂之鐮〉能為他們贏回數百萬玩家的心。但莫斯奎拉還是覺得遊戲有個沒解決的重大瑕疵，而且這瑕疵似乎跟他們期望玩家回歸遊戲的心願背道而馳，那就是⋯拍賣場。

暴雪首次宣布《暗黑破壞神III》會推出使用現實貨幣的拍賣場時，就有人酸說這根本是搶錢。畢竟，玩家每一次售出道具換取現金，暴雪都能拿到不少收益。暴雪的開發人員辯解到，他們的動機很正派，堅稱他們設計拍賣場是為了改善玩家交易道具的體驗。回顧二○○二年，《暗黑破壞神II：毀滅之王》就已經被第三方灰色市場入侵，玩家只能在粗糙、不安全的網站上，用真錢購買強力道具。照馬騰斯的說法，暴雪的目標是為這些玩家提供「世界級體驗」，也就是一個安全可靠的平台。

然而，《暗黑破壞神III》推出後，暴雪發現，拍賣場顯然對遊戲本身有害。當然，有些玩家很享受交易——尤其是專門打寶牟利的玩家——但對大多數玩家來說，拍賣場的存在讓《暗黑破壞神III》的遊戲體驗大幅劣化。獵取裝備的快感降低了。如果走進拍賣場就能買到的裝備，比我自己碰運氣打來的裝備更好，那打寶還有什麼樂趣？

有個玩家組成的團體，自稱為「鐵種」（Ironborn，取自《冰與火之歌：權力遊戲》的葛雷喬伊家族），他們宣示拒絕使用拍賣場。他們甚至向暴雪遞交請願書，

希望製作團隊考慮在《暗黑破壞神III》中新增「鐵種」模式。「這是一個玩家社群發出的呼籲：『嘿，各位，雖然《暗黑破壞神III》本身沒變，但我只是選擇不踏進拍賣場，玩起來就是一款截然不同的新遊戲。』」懷亞特·鄭說：「透過這個觀點來看《暗黑破壞神III》，可以這麼說，我們做了一款很棒的遊戲，但拍賣場的存在，破壞了部分玩家對遊戲的感受。」

二○一三年九月的某一天，〈奪魂之鐮〉進入後期開發階段，莫斯奎拉在一場會議中拿著筆記本塗鴉。那是暴雪每月例行策略會議，執行長麥可·莫海米會召集公司主管和專案負責人討論業務問題，大部分技術性財務話題都沒進入莫斯奎拉耳中。接著，話題來到了《暗黑破壞神III》，他們突然就談起拍賣場。

「麥可說：『你覺得呢？』」莫斯奎拉說：「如果是在別的場合，我可能會說：『哦，我想我們還需要多研究一下。』或是『我不是很確定。』但我當場看著他們，我明白維持玩家對我們的信賴有多重要，我說：『你知道嗎，各位？也許我們該直接砍掉。』」

他們簡短討論了幾項後勤問題，像是如何向玩家說明？目前的拍賣場要怎麼處理？要等待多長時間？結論很清楚：《暗黑破壞神III》的拍賣場確定要入土為安了。

「我心想：『哇，真的發生了。』」莫斯奎拉說：「我認為是麥可的功勞，麥可是個狂熱玩家。他熱愛遊戲。他愛玩家甚於一切。他願意做出這些決策，他說：『是的，這會有點難受。但這是該做的事。』」

二○一三年九月十七日，暴雪宣布將在二○一四年三月關閉拍賣場。大多數粉絲都對這消息雀躍不已。現在你可以擺脫心裡的疙瘩，盡情在《暗黑破壞神III》打寶，再也不必想著其實花點錢就能買到更好的。一位Kotaku[9]上的評論者寫道：「幹得好啊暴雪，你們喚回我一點信心了。我可能真的會回鍋這個遊戲。」

「《暗黑破壞神》最好玩的部分在於，屠殺怪物後會拿到更好的道具，讓你強化角色。」懷亞特・鄭說：「如果我做某件事可以強化角色，但這件事跟殺怪物沒有關聯……那實在不是好事。」

現在萬事俱備，他們似乎已經為《奪魂之鐮》找到完美公式。除了新區域（衛斯馬屈）和新頭目（瑪瑟爾）外，資料片還會有「戰利品2.0」（所有玩家都能透過修補程式免費取得）、冒險模式，以及全面翻新的難度系統。《奪魂之鐮》推出前一週，暴雪會移除拍賣場。資料片開發作業完結後，他們開始準備發布事宜，莫斯

奎拉和他的團隊都覺得這是關鍵時刻。他們會挽回玩家的心。

二○一四年三月二十五日，〈奪魂之鐮〉正式發表，這次沒有錯誤37了。暴雪這次穩穩撐住了他們的伺服器。此外，該公司還決定改善錯誤訊息系統，以後就算發生問題，警示訊息也不會那麼不知所云。「我想我們學到的另一課是，如果玩家心急如焚，登入遊戲，只看到一行錯誤37，只會覺得『錯誤37是什麼鬼？我根本看不懂。』」莫斯奎拉說：「現在，所有錯誤訊息都會盡量說明情況。例如現在遇到的問題是什麼，預估需要多少時間修正問題等等。」

當他們看到玩家的反應湧入，暴雪全體員工同時鬆了一口氣；《暗黑破壞神》玩家也是如此。「《暗黑破壞神III》終於重新尋回這套偉大遊戲的榮光，讓人沉浸在玩遊戲的每一刻。」Ars Technica [10] 的一位評論者寫道：「同時還修復（或移除了在這條偉大航道上擋路的幾乎所有障礙。〈奪魂之鐮〉是《暗黑破壞神III》的救贖。」

《暗黑破壞神III》推出兩年後，人們終於愛上這款遊戲。「現在瀏覽論壇或是

校註：二○○四年建立的，以電玩遊戲為主題的英文部落格網站，其名取自「御宅」（otaku）音同日文「小宅」（kotaku）。

校註：一九九八年建立的新聞資訊網站，主要涉及軟硬體、科學、科技、電玩遊戲與各種相關政策，內容包含新聞、社論與教學。

收到直接來自粉絲的意見時，他們抱怨的問題比較是針對特定事項，而非整個遊戲。」馬騰斯說：「這時我才真的覺得，好，我們終於走到這一步了。」馬騰斯和其他設計師在逛 Reddit 或戰網的時候，看到玩家抱怨道具太弱，或是要求暴雪強化特定角色培育流派的意見，會覺得備受鼓舞。玩家終於不再丟出如同死刑宣判（對任何遊戲來說都是）的那三個字：「不好玩。」

最令莫斯奎拉滿足的是，人們特別喜愛《暗黑破壞神 III》的遊戲主機版本，PS3 和 Xbox 360 版發布於二〇一三年九月，新一代主機（PS4 和 Xbox One）版本發布於二〇一四年八月。歷經數十年的滑鼠點擊，許多遊戲玩家甚至會覺得這說法簡直褻瀆，但使用 PlayStation 4 手把來玩《暗黑破壞神 III》，比用滑鼠鍵盤更好玩。

後來幾個月，乃至幾年間，暴雪仍持續發布更多《暗黑破壞神 III》的修補程式和功能。有些是免費的，例如「灰荒島」地下城，還有來自第一代《暗黑破壞神》那座大教堂的修改版。有些則要收費，像是死靈法師職業。雖然粉絲對於另一款大型資料片未能問世深感遺憾（截至二〇一七年初仍未見蹤影）[11]，至少能肯定，暴雪在《暗黑破壞神 III》發布後好幾年間仍盡責為遊戲提供支援。換作其他開發商，未必會如此大費周章，尤其是在發布日的災難發生之後。「公司總裁麥可・莫海米對

我們說：「『我們希望贏得玩家的愛與信賴。』」懷亞特・鄭說：「我們在這款遊戲投入了大量心血。我們相信這款遊戲。我們知道遊戲很棒，但我想，如果這是一家會說『哦，錯誤37，放棄吧。』的公司，結果應該就會很慘。」

另一方面，莫斯奎拉跟《暗黑破壞神III》的關係結束了。二〇一六年夏季，莫斯奎拉離開了暴雪，加入羅伯・帕爾多（Rob Pardo）的陣營。羅伯・帕爾多是資深暴雪主管，也是《魔獸世界》的主企畫，他組成了新的工作室，名為Bonfire[12]。「離開這個團隊，這家公司，對我來說是僅次於生死存亡的艱難決定。」莫斯奎拉說：「我希望有機會能試試完全不一樣的東西。」

至少他為暴雪留下了好作品。《暗黑破壞神III》是史上最暢銷的電玩之一，截至二〇一五年八月，賣出了三千萬套。此外，這款遊戲也證明了一件事：每一款遊戲都有補救的可能（這個觀點在接下來幾年影響了許多遊戲開發者，包括但不只有《全境封鎖》〔The Division〕和《天命》〔Destiny〕的製作者，我們會在第八章談到這個部分）。

11 校註：《暗黑破壞神IV》已在此書編輯期間，也就是二〇二三年六月於全球上市。

12 校註：二〇一六年成立，工作室同樣設於爾灣；目前尚未有正式遊戲發行。

電玩開發者往往會在案子進行到尾聲時，才抓到要領，獲得信心，因為這時他們瞭解了手中的遊戲玩起來的實際感受。對於《暗黑破壞神III》和類似的遊戲來說，發布遊戲的那一刻，只是開發程序的起點。「即使是像《暗黑破壞神III》這樣具備明確願景與特性的遊戲——」莫斯奎拉說：「我們面臨的挑戰之一，就是在專案開始的時候……在遊戲成形前，每個人腦海中對於這款遊戲都有個不太一樣的版本。最困難的任務之一，就是釐清遊戲的輪廓。但只要遊戲成形了，這部分的討論就能大幅減少，因為現在可以直接看到遊戲長什麼樣子。遊戲開發真的很難，但在發布之前的困難之處不太一樣，那比較是一種涉及存在本質的難題。」

《暗黑破壞神III》證明了，即使是世上最有成就也最具才華的遊戲工作室之一，即使他們擁有幾近無限的資源來製作遊戲，可能也需要許多年，才能讓一款遊戲充分融鑄成形。即便是已經來到第三代的系列作，仍然有不計其數的變因，能讓每個人陣腳大亂。然而，就算是一款在推出時有嚴重問題的遊戲，只要有足夠的時間、決心與經費，就能翻身成為傑作。二〇一二年，當錯誤37傳遍網路，玩家曾以為《暗黑破壞神III》就此完蛋。結果並非如此。

# Chapter 5
# 最後一戰：星環戰役

Halo Wars

二〇〇四年夏季，全效工作室（Ensemble Studios）的管理團隊飛到芝加哥，參與感覺起來異常蕭穆的外出靜思會。他們經歷了某些人口中的身分認同危機。全效工作室花了數年處理無法使他們感到開心的各種電玩遊戲原型，他們需要離開工作場域幾天並好好談談。「我們說，我們該做自己有熱忱的東西。」當時參與靜思會的全效工作室製作人克里斯·瑞皮說：「讓我們回到正軌。」

問題是，那東西會是什麼？近十年來，位於德州達拉斯的全效工作室都在做同一種遊戲。他們用《世紀帝國》（Age of Empires）打出名號，那是個需要動腦的電玩遊戲系列，你從一小批村民開始著手，逐漸打造出整個文明。就像暴雪的《魔獸爭霸》和西木工作室（Westwood）[1]的《終極動員令》（Command and Conquer），《世紀帝國》是套即時戰略遊戲（real-time strategy game），又稱 RTS，遊戲中的行動會在不需回合或暫停的狀況下展開。你會經歷不同科技「時代」（石器時代、青銅時代），同時採集資源、打造房屋，並訓練軍隊來征服你的對手。

為了完成第一代《世紀帝國》，全效工作室的員工經歷了如主設計師戴夫·普汀傑（Dave Pottinger）所描述的「當今永遠不可能重複的可怕死亡行軍」，在近一年中每週工作一百小時。當《世紀帝國》在一九九七年終於上市時，它立刻成為暢銷作，為全效工作室和它的發行商微軟（Microsoft）賣出數百萬套遊戲。隨即出現

了一連串供過於求的商業化《世紀》續作、資料片和外傳，最後讓微軟買下了全效工作室。到了二〇〇四年，工作室正開始製作系列中的新作《世紀帝國III》（Age of Empires III），它預定於二〇〇五年年底上市。

全效工作室總是非傳統的一點（以及確保人們鮮少離開工作室的原因），就是他們將自己視為一個家庭。自從全效工作室在一九九五年成立後，公司就大多由年輕的單身男子組成，他們日夜和週末都待在一起。「無論在任何週六夜，都會有一群團隊成員待在某人的公寓中。」主設計師伊恩・費雪（Ian Fischer）在一份雜誌文章中回想道[2]：「下班後的星期五，會有十幾個人在試玩區玩《雷神之鎚》（Quake）（然後是《雷神之鎚II》〔Quake II〕，之後是《戰慄時空》〔Half-Life〕）到凌晨三點……如果你沒和坐你隔壁的人共享公寓的話，那晚稍後，你可能就會去他家喝杯啤酒。」

即便在二〇〇〇年代早期，當全效工作室的共同創辦人們長大並真的成家了，

<hr>

1 校註：一九八五年成立於美國內華達州的遊戲開發商，是奠定RTS遊戲的著名工作室，除《終極動員令》外，另一著名系列是《沙丘魔堡》（Dune）。一九九八年被美商藝電收購後，已於二〇〇三年解散。

2 伊恩・費雪，〈過往衝擊：全效工作室想出如何從帝國轉向王者〉（Blast from the Past: Ensemble Figures Out How to Go from Empires to Kings），《Gamesauce》雜誌，二〇一〇年春季，www.gamesauce.biz/2010/09/05/ensemble-figures-out-how-to-go-from-empires-to-kings

他們也共享了不尋常的大量化學反應。每個前來報名的員工，都得經歷嚴格的面試過程，有陣子還包括和工作室中二十來個成員開會。只要有一個人說不，前來報名的員工就會出局。「感覺真的很像家庭。」圖學工程師瑞奇・傑德里奇（Rich Geldreich）說：「就像家庭加上一點兄弟會宿舍。」

二〇〇四年夏季，在製作《世紀帝國III》時，全效工作室有許多資深員工說，他們對於製作《世紀》遊戲已經厭倦了。有些人對RTS遊戲整體都感到厭倦。他們好幾次嘗試成立第二組開發團隊，以便嘗試其他類型，但那支團隊似乎總會失敗。

全效工作室每次都落入同樣的模式中。第二支團隊會花一陣子嘗試各種原型和構想，接著《世紀》的主要團隊總會遭遇某種災難，像是當他們在一年後得重做《世紀帝國II》（Age of Empires II）的整體設計，因為它並不好玩那次。全效工作室的管理階層接著會要第二支團隊暫停他們自己的計畫，過來幫忙最新的《世紀》遊戲。每次發生這種事，第二支計畫就會失去動力並逐漸淡去，就像不再添加煤炭的蒸汽引擎。

「我們從《世紀II》開始陷入的工作模式，就是我們會安排太多未完工的工作內容，即便我們嘗試做別的東西，最後還是會把所有人拉回來做《世紀》。」戴夫・普汀傑說。前幾年，全效工作室曾為一套角色扮演遊戲、一套平台遊戲（platformer）

和其他好幾個實驗計畫原型，但最後都成為廢案。取消原型對遊戲工作室而言並不罕見，但這種模式對全效工作室的員工變得越來越難熬，他們想讓世界看到自己能做出《世紀帝國》之外的東西。因此在二〇〇四年夏季，管理團隊坐在芝加哥，試圖想出他們的下一步。

克里斯‧瑞皮、戴夫‧普汀傑和全效工作室的其餘經理評估了他們的可行性。他們有兩個在開發中的計畫：他們下一套旗艦遊戲《世紀帝國III》，還有一套叫《板手》（Wrench）、沒人對它感到興奮的汽車動作遊戲。他們坐下來辯論了兩天。他們真的需要繼續處理《板手》嗎？他們還要製作它？是怠惰嗎？有許多其他點子持續再度浮現。假如他們來做《暗黑破壞神》的複製品呢？如果他們打造出大型多人線上遊戲（massively multiplayer online game, MMO）呢？假若他們開發出主機用的即時戰略遊戲呢？

數十年來，業界公認的即時戰略遊戲只能在電腦上玩。由於該類型的速度與複雜性，使RTS最適合滑鼠與鍵盤，這樣玩家便能用一手縮放地圖，並用另一隻手輸入命令。主機沒有滑鼠和鍵盤；它們有手把，上頭的搖桿和少數按鈕對快速多工處理而言不太有效率。自從RTS遊戲存在以來，沒人解決過這項問題。PC遊戲死忠者會指向二〇〇〇年的《星海爭霸64》（StarCraft 64），那是暴雪的《星海爭

霸》差強人意的移植作，並沒有捕捉到同款PC作的細節，也證明了RTS無法在主機上遊玩。

全效工作室管理團隊的資深程式設計師安哲羅‧勞頓（Angelo Laudon）總是有完全不同的想法。和大多工程師一樣，勞頓喜歡解決無解的問題，他也覺得主機上的RTS遊戲是很大的挑戰。「安哲羅對此大感興奮。」克里斯‧瑞皮說：「我們對如何讓它生效有些模糊想法。」在芝加哥的會議中，勞頓與瑞皮都努力爭取製作主機RTS，主張這是全效工作室的完美機會。他們有才華與經驗。玩家尊敬他們作為RTS開發者的身分。他們的母公司微軟還剩下幾個月，就要發售備受期待的Xbox 360，那是台效能強大的新機器，能夠成為第一套偉大的主機用RTS的家園。

這項計畫也讓戴夫‧普汀傑與團隊上其他疲於製作RTS遊戲的人能去處理其他計畫。數年來，全效工作室的執行長東尼‧古德曼（Tony Goodman）想製作與暴雪的《魔獸世界》相仿的MMO，而《魔獸世界》即將在幾個月後的二〇〇四年十一月上市（全效工作室幾乎每個人都玩過 beta 版本）。開發大型多人遊戲的意願在工作室中十分兩極，但古德曼和像伊恩‧費雪這樣的老將，總想讓這件事成真。

到了芝加哥旅程的結尾，全效工作室的管理團隊核准了三項新計畫。第一項是主機用RTS，他們給它的代號是《鳳凰》（Phoenix）。第二項則是代號《泰坦》

（Titan）的MMO。第三個代號《新星》（Nova）的遊戲，則會是普汀傑領導的科幻動作角色扮演遊戲和《暗黑破壞神》複製品，等他和他的團隊完成《世紀帝國III》後就會開始處理。管理人員們想，如果暴雪能夠同時把玩《星海爭霸》、《魔獸世界》和《暗黑破壞神》，那全效工作室為何不能做些相等的事呢？

當管理團隊回到達拉斯時，他們宣布要取消《板手》，並開始製作這些更刺激的其他計畫。安哲羅‧勞頓會擔任《鳳凰》的主程式設計師。克里斯‧瑞皮將擔任製作人。為了想出遊戲玩起來的感覺，他們找來經驗最豐富的開發者之一──一位名叫格雷姆‧德文（Graeme Devine）的設計師。

德文是位蓄著長髮、笑聲高亢的蘇格蘭移民，他在遊戲夜中擁有最不拘一格的資歷。一九八〇年代身為青少年時，他就為雅達利（Atari）、盧卡斯影業遊戲（Lucasfilm Games）和動視進行程式設計工作。在他三十歲前，德文成立了自己的公司三葉蟲（Trilobyte），並設計一套名叫《第七訪客》（The 7th Guest）的暢銷大作，將複雜謎題和電影式敘事做結合。和他的三葉蟲共同創辦人決裂，並看著工作室倒台後，德文前往id軟體（id Software）和他的老朋友之一共事，此人就是傳奇程式設計師約翰‧卡馬克。他花了四年幫助開發《雷神之鎚III》（Quake III）和《毀滅戰士III》（Doom 3）等遊戲，之後在二〇〇三年離開並加入全效工作室，負責為《世紀

帝國III》編製路徑演算法（告訴單位該如何移動的數學方程式）。

事後看來，這對管理團隊而言感覺像是怪異的選擇。德文對遊戲設計與敘事具有傳奇性天分——他們為何要找他來教《世紀帝國III》的單位如何走路呢？德文回想道：「戴夫·普汀傑打電話給我說：『嘿，我們在全效工作室沒有善用你。我們很想解決給主機用的RTS問題——你想率領一支團隊來嘗試做主機上的RTS嗎？』」

好呀，德文告訴普汀傑。他們何時要開始？

《鳳凰》團隊現在有格雷姆·德文、安哲羅·勞頓和克里斯·瑞皮，以及幾個美術人員和程式設計師。那是個小而緊密的團體，成員們都很期待製作不是《世紀帝國》的計畫。「我們的烏合之眾。」德文喜歡這樣說。不久他們就想出了一種基礎概念。《鳳凰》可以是某套關於人類對抗外星人的科幻遊戲，有點像是《星海爭霸》。扮演人類的感覺，和扮演外星種族極度不同，德文則將外星種族稱為統治族（the Sway）。目標是催生出《世界大戰》（War of the Worlds）[3]的氛圍，讓龐大的外星戰爭機器對上破爛的人類軍隊。

點子本身聽上去簡單。德文清楚，想出控制方式是更加困難的部分。當大多電玩遊戲首度進入開發階段時，就已經有一套能遵循的手把傳統了。當你買了套第一

人稱射擊遊戲時，就知道右板機會開火，左板機則會瞄準。左搖桿永遠都會控制角色的行動，右搖桿則旋轉攝影機。處理《決勝時刻》（Call of Duty）或《刺客教條》（Assassin's Creed）等大系列的設計師，可能會對核心公式做出更動，但他們每次開發新遊戲時，都無須重新思考控制方式。

《鳳凰》沒有那種優勢。即時戰略遊戲在主機上表現一直不好的主要原因，是由於從來沒出現過優秀的控制方式。德文和團隊得開始問出大多遊戲已經解決的問題。你要如何移動畫面？你會像在《世紀帝國》中一樣控制游標，再用它選擇單位和讓它們執行動作？或是你會直接控制單位？你能立刻選擇多重單位嗎？你要如何打造建築？

在沒有測試所有可能性的狀況下，不可能回答這些問題，因此德文和他的團隊花了好幾個月做試驗。「我們消耗了大量原型。」柯特・麥坎利斯（Colt McAnlis）說，他受雇擔任《鳳凰》的圖學工程師。「如何移動攝影機，移動攝影機和抓住單位要怎麼做，和如何不讓人們在過程中感到暈眩。其中有很多研發上的突破。」

3 校註：英國科幻作家赫伯特・喬治・威爾斯（Herbert George Wells, 1866-1946）於一八九八年撰寫出版的科幻小說，講述維多利亞時代末期，火星人入侵地球，對英國發動戰爭的故事。

他們嘗試過數百種不同的控制方式。他們玩了《皮克敏》（Pikmin）和《異形戰場：滅絕》（Aliens versus Predator: Extinction）等遊戲，這兩套都是擁有 RTS 元素的主機遊戲；他們試圖查明其中到底有哪些元素有效。「我們開始納入它們所有構想，並跳過我們不在意的東西。」克里斯．瑞皮說：「這些遊戲都做了某種機智又酷炫的設計，我們只需要將它們都塞到同一個組合中。」

每週——通常是每天——他們都會舉行強制試玩時間，《鳳凰》小團隊會坐下來玩他們當週開發出的原型。那是個嚴格又專注的過程，導致他們捨棄了許多完成的內容。「全效工作室的回饋系統相當殘忍，它很誠實，但它能打造出好遊戲。」德文說。從此開始，他們想出了幾個似乎令人滿意的控制方式，像是只壓住 A 鈕、能讓你操控一群單位的「區域選擇」圈選。

現在他們只需要公司認可。儘管微軟讓全效工作室自由進行《鳳凰》等原型和其他多年來來取消的其他「二軍」遊戲，但直到他們取得全效工作室母公司的同意，不然無法繼續製作那些遊戲。直到位在雷德蒙德（Redmond）的老闆們批准製作《鳳凰》前，它都會停滯在死水中，無法進入全面製程或僱用新員工。

當 Xbox 的主管前來拜訪時，《鳳凰》團隊讓他們看自己的原型。微軟似乎喜歡他們看到的東西，要全效工作室好好繼續進行。到了二〇〇五年年底，當工作室其

餘成員準備讓《世紀帝國III》上市時，《鳳凰》團隊仍然在埋首趕工；終於做出微軟在乎的非《世紀》遊戲，讓他們大受鼓舞。

《世紀帝國III》團隊的成員們則不太開心。「這對全效工作室而言是段有趣時期，因為它是第一套使微軟感到興奮的『二軍』遊戲。」普汀傑說。他是《世紀帝國III》的主設計師。「對我們而言不幸的是，它是套RTS。因為我們嘗試不做RTS很久了。我們不想被歸類為RTS公司。但那當然就是微軟要的。那是我們擅長的類型，也是他們想要我們製作的產品。」

微軟還沒有批准全效工作室先前的任何計畫，但它的窗口代表**確實**很喜歡《鳳凰》。Xbox團隊的高層（他們日後專注於在所謂的主機戰爭中擊敗索尼的PlayStation 3）很喜歡讓他們的旗艦工作室之一加入全新Xbox 360的想法。但他們並不喜歡新IP這點。在微軟眼中，很難妥善行銷這種全新系列。即時戰略遊戲原本就不好賣了，在市場上的表現經常比微軟愛做的第一人稱射擊遊戲糟糕許多。如果缺少某種與《鳳凰》有關的既有品牌，微軟高層便擔心遊戲無法賣出足夠數量，以便證明他們的投資決定正確。

對全效工作室而言，為遊戲取得批准，代表得和菲爾·史賓賽（Phil Spencer）和彼得·摩爾（Peter Moore）等Xbox高層經歷一連串會議，《鳳凰》團隊也得這麼做。

在第一場會議中，一切進行地很順利。但當格雷姆‧德文和他的團隊和微軟進行第二次批准會議時，微軟就給了他們新任務：讓它成為《最後一戰》（Halo）系列遊戲。

「《最後一戰》當時炙手可熱。」彼得‧摩爾說。頭兩套遊戲賣出數百萬套的銷量，而二○○七年上市的《最後一戰3》（Halo 3），是市面上最受期待的遊戲之一。

「有鑑於該宇宙的建構方式，我們覺得《最後一戰》是相當適合即時戰略遊戲的IP。我覺得資料與證據都指出，要他們把它改成更好行銷的IP，就像要新人母把她的嬰孩拿去換長得比較好看的寶寶。

比起新IP，《最後一戰》帶來的機會風險較低。」

這種手法在電玩遊戲業中並不少見，發行商經常保守又想避開風險，傾向盡可能採用既有系列和續作。就連最野心勃勃的遊戲工作室，有時都會更動他們的遊戲，以便涵蓋令人熟悉的系列。但對花費近一年處理這項計畫的德文和他的開發團隊而言，要他們把一切都是你在RTS中所需的東西。這一切都是你在RTS中所需的東西。好人對上壞人。

經歷漫長又激烈的討論後，微軟高層解釋到，如果全效工作室想做自己的主機用RTS的話，就得用《最後一戰》做基礎。沒得商量。「基本上，你們要不就做《最後一戰》──」德文說：「要不就全員走人。」

德文大受打擊。他花了好幾個月創作和塑造《鳳凰》的世界和角色，也認為這

些元素和他們所做的一切對遊戲有同等重要性。它不只是「主機用 RTS」——這

是他的獨特作品。「當你深陷製作自己的 IP 的過程時，就會深愛那作品。」德文說：

「真的會這樣，你會很愛它。它屬於你，同時還精彩絕倫。」

他也發現用《最後一戰》的角色取代《鳳凰》的設定，會帶來各種後續統籌問題。

他們得捨棄目前做過的大多成果。「當對方要你製作《最後一戰》時，你會試圖解釋，

問題不只是把外星人改叫『星盟』（Covenant）、和把人類改名為『聯合國太空司令

部』（United Nations Space Command）而已，這其實是種巨變。」德文說：「我不

認為對方清楚這點。我想微軟覺得那只是顏色和圖形上的變動而已。」

「我不記得當時感到百分之百的訝異。」克里斯·瑞皮說：「我確定這對格雷

姆而言更痛苦，因為他為那項設計投入了血汗與淚水，他也是個熱情的人，因此我

知道他一定很痛心。」

心碎不已的德文考慮過離開全效工作室。他坐在電腦前並打開 Google。《最後

一戰》到底是什麼？它聲勢浩大，這點無庸置疑。但人們為什麼在乎它？只是因為

他們喜歡射爆外星人的腦袋嗎？或是它有某種德文不清楚的深度？當他讀了越來越

多《最後一戰》的背景設定（從超能英雄士官長〔Master Chief〕到名為星盟的複雜

外星帝國）時，德文便開始明白後者可能屬實。「我在週五晚上對《最後一戰》的

想法，是你面前有一堆移動迅速的紫色外星人，你則會對他們開火。」德文說：「我週一早上的觀點則是：『天啊，他們多年來對這系列投注了很多心血。或許裡頭的內容確實比我想像得更深奧。』」

於是，德文和團隊便下了決定：《鳳凰》將成為《最後一戰：星環戰役》。再見，統治族；哈囉，士官長。不過他們沒得到使用士官長的許可。《最後一戰》的幕後工作室 Bungie 不想讓德州這批陌生人胡搞他們的經典主角。Bungie 和全效工作室是姐妹工作室，但 Bungie 是更受歡迎的大姐——是得到爸媽所有關注的手足。《世紀帝國》很浩大，但和《最後一戰》相比，它帶來的文化衝擊和 IG 上的早午餐照片差不多。在二〇〇五年，Bungie 這套第一人稱射擊遊戲系列是全球聲勢最高的遊戲之一。

幾天後，《鳳凰》的主管們飛到西雅圖去拜訪 Bungie。首先，他們和工作室的高層主管碰面。他們和《最後一戰》的長期編劇喬·史塔頓（Joe Staten）坐下討論設定與故事。他們和《最後一戰》的主設計師傑米·葛利賽默（Jaime Griesemer）開心大談控制方式。之後他們在會議室中與 Bungie 其餘員工談話。當克里斯·瑞皮和格雷姆·德文站在《最後一戰》的創造者們面前，談起他們刺激的新計畫時，對方卻只對他們投以空洞的眼神。

「我們告訴他們說，我們要做一套《最後一戰》RTS，我也不覺得他們任何人清楚或預先知道會有這場會議。」瑞皮說：「如果你認識Bungie人員的話，就知道他們非常保護自己的產品。所以我想我們嚇到他們了。我不會說那是敵意，但他們的反應非常冷淡。那也不是他們的錯。如果有人來對我們說：『嘿，我們在製作一套《世紀帝國》動作遊戲』的話，在不曉得發生什麼事的狀況下，我們可能也會做出同樣的反應。」

為了減緩緊張氣氛，德文和瑞皮就做了他們最拿手的事：他們玩遊戲。把《星環戰役》的事告訴Bungie員工後沒幾分鐘，德文就讓他們玩《鳳凰》的早期版本，以證明他們做出玩起來不錯的主機用RTS。「等到Bungie稍微習慣訝感時，他們就已經在玩遊戲了。」瑞皮說：「那很有幫助。」另一個帶來助力的點，則是德文盡可能吸收了《最後一戰》的設定。無論喬‧史塔頓說了什麼，不管內容有多深奧或微小，德文都盡數吸收。等到拜訪行程結束時，德文想要能夠詳細解釋聖希姆（San'Shyuum）與桑赫利（Sangheili）之間的差異（薩修恩是星盟的先知領袖們，薩哈里則是群蜥蜴人戰士的種族）。

當《星環戰役》團隊飛回達拉斯時，他們便捨棄了幾乎所有自己做的素材。他們保留了控制方式與使用者介面，但他們置入《鳳凰》計畫中的所有點子，對《最

後一戰》遊戲都沒有用。團隊開始為《星環戰役》想出新的設計想法、故事場景和概念圖，心裡清楚他們得從頭開始。

由於 Bungie 擁有《最後一戰》的所有相關元素，全效工作室在最基礎的故事點子上就得取得 Bungie 的批准，這成了種官僚程序。全效工作室決定他們要讓遊戲圍繞在一隊聯合國太空司令部（UNSC）士兵身上，他們乘坐名叫火靈號（Spirit of Fire）的船，主要作戰都發生在阿卡迪亞（Arcadia）星球，團隊為《星環戰役》發明了這顆星球。這些決定都得經由 Bungie 同意。

格雷姆·德文覺得討好對方會有幫助，於是他設計了一份阿卡迪亞的虛構旅遊手冊，並把手冊給喬·史塔頓看，後者負責管理 Bungie 的系列設定。「我說：『我要增加一顆新星球。拜託，我可以添加它嗎？這裡有份旅遊小冊子。』」德文說。史塔頓對德文的古怪提議產生興趣，而在接下來幾個月中，德文每幾週就會飛到西雅圖，和 Bungie 合作構思《星環戰役》的故事。「我想他們一開始的確很擔心。」

德文說：「但過了一陣子後，他們就全心相信我了。」

但《星環戰役》團隊總覺得他們大幅落後。當《最後一戰》宇宙大致存在於一群住在兩千英哩外的人腦袋裡時，會很難構思出發生在《最後一戰》宇宙中的故事。

再說，Bungie 有自己的計畫要處理：極度機密的《最後一戰3》。「我們在他們願

意告知和給我們看的《最後一戰3》內容上碰到問題，這使情況變得棘手。」克里斯·瑞皮說：「他們在維護自己的劇情和作品。他們的保護性很高，因此導致我們在知識層面上產生得費勁處理的斷層。」

根據曾在雙方公司工作過的人表示，其實 Bungie 有許多高層都不喜歡《星環戰役》。Bungie 盡量溫和地容忍全效工作室的問題。他們和幽默的格雷姆·德文談得很開心，喬·史塔頓也總是彬彬有禮。但在私底下，Bungie 的員工會抱怨說他們不想讓別的工作室碰《最後一戰》。當全效工作室寄問題或尋求使用設定中某些部分的允許時，Bungie 有時會阻礙他們。在二〇一二年與 GamesIndustry.biz 網站[4]的訪談中，全效工作室的老闆東尼·古德曼公開討論他們緊繃的關係。「Bungie 不太喜歡這點子。」他對該網站說：「他們將之稱為『出賣我們的系列』之類的。」

兩家工作室之間的緊張氛圍，只讓全效工作室的其他問題惡化。《星環戰役》的開發並不順利，而透過某些估算，轉向《最後一戰》的設定讓團隊的進度後退了好幾個月。他們對自己的控制方式很滿意——全效工作室的設計師相信他們終於破解了「主機用 RTS」的難題——但構想與打造《星環戰役》的世界時，就花了超

越他們預料的時間。

到了二〇〇六年中期，微軟正式批准了《星環戰役》，這代表全效工作室的管理階層能夠為這計畫增加職員，並開始製作他們完成遊戲所需的美術與編碼。現在他們得面對幾個月前浮現的問題：除了格雷姆·德文、克里斯·瑞皮、安哲羅·勞頓和他們小團隊的其他成員外，全效工作室沒有其他人想處理《星環戰役》。十年來只做過《世紀帝國》與衍生作品後，工作室的老將們都厭倦了RTS遊戲。有選擇的話，他們都會加入新生的大型多人線上遊戲計畫，希望能將他們對《魔獸世界》的痴迷，轉化為屬於他們自己的大作。其他人則轉向戴夫·普汀傑的「科幻版《暗黑破壞神》」：《新星》。

全效工作室裡沒人能對接下來的計畫達成共識，所以他們全都做了不同的東西。員工們會開玩笑說，他們的工作室名稱成了諷刺的笑點；在這些日子裡，他們感覺不像是一個大家庭。理論上，他們大多資源都該投入《星環戰役》，因為他們的母公司微軟並沒有批准其他原計畫，但工作室已變得分裂又排外。《世紀帝國III》團隊不想去做《星環戰役》，而當《星環戰役》團隊得增加人手時，有些人也不想讓《世紀》團隊的人踏進他們的地盤。

「我們覺得無所謂。」《星環戰役》的工程師柯特·麥坎利斯說：「對全效工

作室而言，這與許多內部政策有關。我們覺得：『好呀，你們滾開，別煩我們。』」

大多由較年輕、經驗也較少的全效工作室職員組成的《星環戰役》團隊，認為老將們傲慢又難以合作。「當他們做決定時，就會立刻拍板定案。」麥坎利斯說：「沒有討論餘地。沒有評估。只有『不，我們要這樣做。如果你不喜歡，就滾出去。』」

在全效工作室別處，有人認為《星環戰役》只是用來取悅微軟的東西，就像好萊塢演員演出超級英雄片，這樣他才有份量能拍攝關於氣候變遷的夢想計畫。全效工作室大多老將都想做別的遊戲。

工作室有一度認為，大型多人線上遊戲不會照原計畫來將設定在全新的科幻世界中。在某場全體會議中，全效工作室的管理階層宣布他們要將該遊戲做成《最後一戰》大型多人線上遊戲。「設計師伊恩・費雪上台說：『我們選了個IP，就是《最後一戰》。』」格雷姆・德文說。讓有些人感到吃驚的是（這也為全效工作室預示了壞消息），他們這項決定尚未取得微軟的正式批准。「我們明白微軟不會隨便把大筆金額丟給尚未證明自己的IP上。」戴夫・普汀傑說：「使用《最後一戰》IP的想法，是為了讓遊戲得到製作核准。所以啦，我們沒有徵求批准，不過他們曉

得這件事。我們清楚這是很有風險的選擇。」

從外部來看，這一切看起來都很瘋狂。全效工作室只有少於一百人的員工，但工作室得同時試著開發出三套不同的遊戲，包括一款大型多人線上遊戲，該遊戲本身就需要數十名員工了（根據一位暴雪發言人表示，創下全效工作室心目中高標的《魔獸世界》，在二○○四年上市時擁有五十到六十人組成的團隊）。少了微軟的批准，工作室就無法擴張，微軟也似乎沒興趣批准全效工作室的其他原型，包括《最後一戰》大型多人線上遊戲。但全效工作室依然持續製作這三套遊戲。「有一段期間內，我們有一套主機用科幻RTS，還有一套科幻大型多人線上遊戲，也有套科幻版的《暗黑破壞神》，這三套遊戲都與彼此不同。」戴夫・普汀傑說：「從最負面的觀點看來，這見證了當時我們有多不合。」

結果，《星環戰役》團隊依然人員不足。「在很長一段時間裡──」瑞奇・傑德里奇說：「我總是好奇，為何我們只有約二十五個人在處理這項計畫，而這還是我們下一套大遊戲，同時卻還在製作其他遊戲。」《星環戰役》真正需要的是更多程式設計師，特別是知道該如何處理RTS開發上麻煩問題的人，像是模擬人工智慧。在即時戰略遊戲中，電腦每秒都得做出數千種渺小決定，安靜地計算何時該建造建築，並在地圖上移動單位方陣。對缺乏經驗的程式設計師而言，這是難以處理

的任務。

「想像你有個包含上百種物件的遊戲世界，它們都得即時尋路與做決定，或是看似即時進行。」傑德里奇說：「這和ＡＩ有關。當你給它們指令時，內容都是高層指令，像是『去那裡』、『攻擊這裡』或『停止』之類的。它們得想出要如何從Ａ尋路到Ｂ，過程非常複雜。想像在某單位從Ａ尋路到Ｂ時，有座建築爆炸，或是由於有一堆樹被砍到，因而創造出新路線。這是非常有動態性的問題。」把多人線上遊戲加入問題中（遲緩連線會讓兩台電腦無法同步演算，並搞砸所有模擬狀況），你就會得到瑕疵電玩遊戲的各種肇因。對情況毫無幫助的，是與其使用他們為《世紀》系列遊戲所開發的科技，《星環戰役》團隊反而得從頭開始打造全新引擎，以便使用 Xbox 360 的獨特運算能力。「尋路總是 RTS 中的困難問題，但當時我們可能在規劃路徑上投入了二十個人年[6]。」戴夫‧普汀傑說。「《星環戰役》團隊捨棄了這些進展，並從頭開始。」

儘管有這些風波，微軟依然熱衷於全效工作室的遊戲。二〇〇六年九月二十七日，製造商對世界揭露了《星環戰役》，並用緊湊的ＣＧＩ影像預告，在其中描繪

6　校註：「人年」意指一個人一年的工作產能，用於衡量執行某項任務需要或消耗多少勞動力。

出人類斯斯巴達戰士（Spartan）和他們的外星對手之間的戰爭。全效工作室有一度安排讓遊戲在二○○七年底前完工，或許那就是微軟的計畫，不過仔細觀察工作室後，就可能發現那不可能發生。

儘管格雷姆·德文和他的「烏合之眾」自得其樂，但《星環戰役》團隊人力短缺，在關鍵層面的進度也太過落後。有一天，在覺得美術團隊沒有妥善捕捉到《最後一戰》的美感後，瑞奇·傑德里奇便印出《最後一戰》遊戲的四百份全彩截圖，把它們掛在牆上。「我把它們貼在工作室裡。」他說：「廁所裡，廚房中⋯⋯走廊和會議室。因為這遊戲看起來不像《最後一戰》遊戲，這讓我很生氣。」

其他團隊也沒過得多好。在近乎一年的工作後，戴夫·普汀傑的《暗黑破壞神》原型《新星》遭到取消。微軟反而選擇批准了不同工作室所做的一套亮麗動作角色扮演遊戲，名叫《無間戰神》（Too Human）[7]。幾個月來，普汀傑和一小支團隊都在處理另一項原型——名為《探員》（Agent）的「間諜版薩爾達」遊戲——但他找不到完成原型所需的人數，因此很快就投身製作《星環戰役》。普汀傑的團隊分裂開來。許多美術人員去製作大型多人線上遊戲，而程式設計師們則和他一同加入《星環戰役》，該遊戲極度需要編碼上的幫手。

二○○七年初，格雷姆·德文和他的團隊開始為E3製作《星環戰役》的試玩版，

他們希望能在E3中消弭粉絲的質疑，因為人們認為《最後一戰》永遠無法成為即時戰略遊戲。等到展覽開始時，他們創造出俐落的十分鐘影片，並由德文擔任旁白，示範了一連串聯合國太空司令部陸戰隊和可怕的外星來客星盟之間的戰鬥。在試玩任務中，玩家會建造兩台疣豬號（《最後一戰》的經典裝甲皮卡車），並讓它們越過靠近玩家基地的裂隙。「疣豬號能前往地圖上其他載具無法抵達的區域，進而取得策略性控制權。」德文在影片中如此解釋。

粉絲們反應熱烈，這也鼓舞了全效工作室的開發者們。「那確實是很精彩的試玩版，那年我們離開E3時，也對這遊戲感到很興奮。」戴夫．普汀傑說：「接受度很不錯。格雷姆是完美的表演家，也說出關於自己熱愛此IP的所有正確言論。他也真的很愛這個IP。我們讓人們感到興奮，因為某個擅長製作RTS、也在乎《最後一戰》的人，能做出兩者間的完美綜合體。」

但隨著製作工作繼續進行，《星環戰役》顯然沒有擺脫麻煩。在二〇〇七年E

7　這可能是錯誤決定。《無間戰神》由開發商矽騎士（Silicon Knights）在二〇〇八年發行，並得到粉絲和評論人的低分評價。在二〇一二年一場漫長的司法混戰後，陪審團認為矽騎士違反了與虛幻引擎（Unreal Engine）的製作者Epic Games之間的授權合約，同時還製作了《無間戰神》等遊戲。除了得支付高額賠償金，矽騎士也得召回未賣出的《無間戰神》實體遊戲，甚至還得把遊戲從Xbox 360的數位商店撤下。

3

過後幾個月，就出現了兩項大問題。其一是《星環戰役》依然人手不足。許多全效工作室的資深員工依然在處理《最後一戰》大型多人線上遊戲，該遊戲尚未取得批准，但已耗費了工作室大量資源。其二遊戲是設計持續改變。由於全效工作室不同原型的取消和內部政策，到了二〇〇七年末，《星環戰役》團隊中有好幾位主設計師，包括格雷姆‧德文和戴夫‧普汀傑。在二〇〇五年的《鳳凰》時期就主導設計的德文，在心中對這遊戲有特定願景，而幾個月前剛加入此計畫的普汀傑，則抱持別種想法。

但交響樂團只需要一個指揮，而《星環戰役》團隊也在爭執上花了很多時間。「不是大吼大叫，而是大聲爭執。」德文說：「很好笑，問題總是和遊戲有關。經濟應該便宜點，或是該更昂貴？基地該獨立存在，或是該與彼此相連？這都是好的爭執，而不是『老天啊，你的Ｔ恤好醜』。這一切都是能讓遊戲變好的精彩爭執。但當時的壓力非常大。」

最大的爭執之一，聚焦在德文口中的「八法則」上，那在《鳳凰》時期就是《星環戰役》團隊的指南方針。意思是，玩家一次只能選擇八個單位，以確保遊戲在手把上感覺不會過於難用又複雜。有些設計師開始質疑這條法則，認為它讓《星環戰役》變得太簡單了。德文提出反對。「你覺得太簡單，是因為你每天都得試玩。」

德文說：「你會忘掉自己曾經得學習控制方法。突然間你想到，控制十個單位應該很簡單。甚至是十六個。」

這是遊戲開發中的常見矛盾：當你處理同一款遊戲多年時，遲早會感到乏味。很容易只為了做出改變而做出改變，以便讓情況變得刺激點，因為當你每天上班時，不想再使用同樣的簡單控制方法。對《星環戰役》而言，那成了持續不斷的壓力點。

德文與他的團隊故意把這套遊戲做得比PC上的RTS更簡單，因為人們並不熟悉主機控制方法。而現在居然有人試圖讓它變得更複雜？「我們試著避免多重思考。」

克里斯・瑞皮說：「長期遊戲開發中最大的問題之一，就是當你試玩遊戲太久時，就會製造問題，還會為遊戲添加不必要的層次。」

儘管在二〇〇七年的E3上，他們透過德文旁白的試玩內容讓粉絲大感佩服，《星環戰役》團隊卻處在悲哀狀態中。他們完全徒手編製了那套試玩內容，也用上無法在最終遊戲中使用的編碼。當然了，圖形都以即時運算，但人工智慧沒有妥善運作，玩《星環戰役》的實際對戰也不像試玩版看起來那麼好玩。

在戴夫・普汀傑眼中，《星環戰役》需要前往全新方向。「我們沒有好玩的遊戲。」普汀傑說：「它沒有成功。E3的試玩內容很酷，但並不代表真正的遊戲性。」在隨後幾個月，《星環戰役》團隊繼續對遊戲的基本特色爭它完全為E3而製。」

執不休。螢幕上的單位太小了嗎？建造基地為何這麼複雜？它們該有「控制團體」，讓玩家能像在《星海爭霸》和其他 RTS 遊戲一樣，能指定熱鍵給不同的單位小隊嗎？

經歷一番爭執後，總得做出些讓步。這點落在格雷姆・德文身上。「當主設計師們吵起架來，情況就不妙了。」德文說：「所以我在某次會議中說：『戴夫，你來接下主導設計的職責。我設計劇情時很開心。我要專心處理劇情。』」德文依然是遊戲的門面，負責在微軟行銷會議和媒體活動時展示遊戲。多年來抗拒製作另一套 RTS 遊戲的戴夫・普汀傑，則成為《星環戰役》的主設計師。

普汀傑立刻為《星環戰役》的核心機制做出大改變。「我們基本上捨棄了原有設計，並重新動工。」普汀傑說。他幾乎更動了所有單位，包括他們在 E3 展示的跳躍疣豬號，因為它不太奏效（疣豬號依然留在《星環戰役》中，但它們再也沒有跳過裂口的能力了）。他捨棄了無序蔓延的基地建造系統，改用包含有限凹槽的「預製」基地。他大改了資源系統，減低玩家管理經濟的時間，也增加了「全選」按鍵，整個團隊對此抗拒了好一陣子。隨著《星環戰役》排定在幾個月內就要上市，普汀傑幾乎拋棄了德文所有的設計成果。「我接手了設計。」普汀傑說：「格雷姆繼續全職處理劇情，也做得很棒。」

在此同時，全效工作室的其他團隊也在處理麻煩事。多年來，工作室中有大量成員都在製作他們的夢幻計畫：《最後一戰》大型多人線上遊戲。那款遊戲並非秘密——微軟清楚全效工作室想做出自家版本的《魔獸世界》——但微軟也還沒批准此計畫。對某些 Xbox 團隊的成員而言，發現全效工作室表面上應該要專注在《星環戰役》時，卻居然讓這麼多員工投入《最後一戰》大型多人線上遊戲時，就大感訝異。

「來自微軟的人們來這裡時經常說：『搞什麼鬼，你們為什麼在做這東西？』」柯特・麥坎利斯說：「我記得在自己參加過的關鍵會議中，會有人說：『我們不曉得你們把資源花在這種事上。我們以為這些資源應該在另一邊。』」（其他人駁斥這點，說微軟的管理階層清楚全效工作室把多少人力投在大型多人線上遊戲上）

大刀很快就開鍘了。微軟對全效工作室的高層表明，他們沒興趣花數百萬美金在大型多人線上遊戲上，該計畫便草草結束。「我們做出取捨。」戴夫・普汀傑說：「我們做《星環戰役》的某部分原因，是讓我們有機會做大型多人線上遊戲……我想不幸的是，大型多人線上遊戲原本會是項龐大計畫，微軟卻決定他們不想要我們做那種東西。」大型多人線上遊戲團隊中某些成員離開並花了一陣子處理未來新

8 這款遊戲後來由遺跡娛樂與World's Edge共同開發（發行商同樣是微軟），於二○二一年十月二十八日上市。

作——包括潛在的《世紀帝國 IV》（Age of Empires IV）[8]——其他人則轉去處理《星環戰役》。

這些插曲肯定讓微軟大感疑惑。自從一九九七年的首代《世紀帝國》開始，全效工作室與它的發行商之間的關係就經常變得緊張。只要全效工作室讓遊戲上市（和產生利益），那些緊張氛圍最後都會消失。但自從兩年前二〇〇五年的《世紀帝國 III》後，全效工作室就沒做過新遊戲。這些關於大型多人線上遊戲的話題讓微軟高層非常頭痛，他們正在縮減 PC 遊戲，偏好當紅的 Xbox 360（和《星環戰役》不同的是，《最後一戰》大型多人線上遊戲是為 PC 所設計）。付錢養全效工作室一百多名員工，開始像是不良投資了。

「和大家想像中不同的是，微軟並非完全不在意人力成本。」曾擔任 Xbox 部門副總經理的金夏恩（Shane Kim）說：「實際上的問題是某種零和狀況，其中有大量的人員。他們很昂貴。我們也認為該把那筆錢投注在別的地方。」

和大多遊戲開發者不同的是，柯特·麥坎利斯喜歡清晨六點就上班。他的同事們通常還要四五個小時才來，當他獨自編碼，周圍沒人煩他時，他才會感到生產力增強。麥坎利斯負責《星環戰役》某些最複雜的工程部分：美術工具、光照著色器

和多核心執行處理程序。孤獨很有幫助。

二〇〇八年九月某個星期一，麥坎利斯在往常時間抵達辦公室。他不久就發現有狀況不對。他眼前的不是空蕩的辦公桌，反而是數十個跑來跑去的同事。「我想：『等等，發生什麼事了？』」他說：「你們在這裡幹嘛？」沒人直接了當地回答他，直到幾小時後，才有同事提到有幾個微軟大佬要來訪。

據說全效工作室的每個人都得去禮堂參加全員會議。當他們進入時，他們開始看到不少微軟員工：人力資源專員、副總經理和管理高層。當整家公司的人都坐下後，全效工作室執行長東尼・古德曼起立走到前方，並投下了一顆震撼彈。

「東尼上台說：『我們有些消息要說。』」格雷姆・德文說：「『做完《星環戰役》後，全效工作室就會關門。』」

度過十四年和十套遊戲後，全效工作室的時代即將結束。古德曼說，好消息是微軟要他們完成《星環戰役》。全效工作室中的所有人都能再保有自己的工作四個多月，這能讓人們有很多時間找新工作。「微軟想和我們談談，讓我們所有人待到《星環戰役》完工。」德文說：「東尼讓微軟解釋他們要如何進行，因為我們全都剛得知，等我們讓這套遊戲上市後，就沒工作了。」

兩個小時中，微軟的代表們都站在房間前方，包括副總經理金夏恩，回答內心

受傷的全效工作室員工提出的問題。「他們說：『為什麼是我們？』」金說。「『你們有 Rare[9]，還有 Lionhead[10]（另外兩家遊戲工作室）……你們一定可以裁減別的地方，而不是對我們開鍘。』」不幸的是，這就是這份工作中較黑暗的一面。」金試著使用委婉措辭，也補充說微軟會給待到《星環戰役》上市後的員工豐厚的遣散費。

有些人開始哭泣。其他人勃然大怒。「我他媽的怒暴了。」柯特・麥坎利斯說：「我老婆和我才剛第一次懷上小孩。我們的寶寶預計在一月底出生，那就是公司要倒閉的時間點。我們會在我失去工作那天得到新生兒。」有兩人──保羅（Paul）與大衛・貝特納（David Bettner）兄弟──立刻離開全效工作室，並成立他們自己的工作室新玩具（Newtoy），該公司製作了《Scrabble》的熱門同類遊戲《與朋友填字》（Words with Friends）。或許可以說他們的行為有不錯的結果：二○一○年，Zynga[11]用五千三百三十萬美金買下了新玩具。

聽說倒閉消息後，圖學工程師瑞奇・傑德里奇不久也離開了工作室。「我的腦子裂成兩半。」他說：「我氣瘋了。我無法接受全效工作室居然自爆了。這是間很棒的公司。我在那家公司投入了五年，而所有科技和編碼等東西都化為烏有。我周圍的人都崩潰了。我們全都感到氣急敗壞。情況太過荒唐。」（不久之後，傑德里奇在維爾福找到工作）

留在全效工作室的人發現自己處於另一種不祥狀況中。原因並非他們在幾個月內就會丟掉工作——而是有些人**不會**丟掉飯碗。東尼·古德曼告訴大家,他和微軟談妥了一份約定,以作為停業的一部分。他向團隊說,透過這項交易,他能成立一家獨立新工作室,他將之命名為羅伯特娛樂(Robot Entertainment)。當他們試圖鞏固公司時,微軟約定能讓他們製作線上版的《世紀帝國》。

問題是,古德曼得到的錢只夠雇用不到一半的現任全效工作室員工。也只有少數人知道有誰在名單上。「忽然間,人們為了新工作互相欺瞞。」柯特·麥坎利斯說:「有陣子非常混亂,因為我們沒人清楚發生了什麼事。總會出現這種茶水間談話:『嘿,他們有和你談嗎?不會吧,他們沒跟你談?好吧,如果他們給你工作的話,你會接受嗎?』」

受邀加入羅伯特的員工們很快就得知這件事,但對沒得到工作的人而言,接下

9 校註:一九八五年成立於英國的遊戲開發商,一九九四年成為任天堂旗下工作室,推出知名作品如《超級咚奇剛》(Donkey Kong Country)、《黃金眼007》(GoldenEye 007)、二○○二年被微軟收購,成為旗下Xbox遊戲工作室。

10 校註:一九九六年成立於英國的遊戲開發商,以經營模擬遊戲如《善與惡》(Black & White)、《電影夢工廠》(The Movies)與動作角色扮演遊戲《神鬼寓言》(Fable)而成名;二○○六年被微軟收購,二○一六年關閉。

11 校註:二○○七年成立於美國加州的社交遊戲服務提供商,於手機、社交網站等平台上提供遊戲而知名。二○二二年,Take-Two Interactive宣佈將以一百二十七億美元收購Zynga。

來的日子相當難熬。為了釐清疑雲，某個經理有次把一張紙貼在牆上，上頭有會去羅伯特的全效工作室員工清單。有數十個人聚集起來看有誰值得到新職位。「那就像電影中老師出來的場景。」麥坎利斯說：「『這些就是能進啦啦隊的人。』於是每個人都衝到告示牌前。」

對全效工作室的許多人而言，這項新政策反而使糟糕情況更加惡化。「從我們的角度看來，我們拯救了半數人的工作。」戴夫‧普汀傑說。「對沒有得到羅伯特職位的人而言，我們毀了公司一半的成員……我認為我們盡力了。而我們也犯了錯。」儘管遭逢動亂，除了瑞奇‧傑德里奇和貝特納兄弟外，每個人依然留在全效工作室（資遣費幫了大忙）。在接下來幾個月內，全效工作室試圖將政策擺到一旁（以及工作室即將倒閉的現實），專心製作《星環戰役》。

「我們的動機是盡量做出完美結尾。」戴夫‧普汀傑說。全效工作室的員工最後趕工了好幾個月，還在辦公桌前睡覺，直到一月底完成《星環戰役》的最後一分鐘，此時他們知道自己得離開了。「到了最後，我感到最驕傲的，是當我們宣布歇業時，隔天有三人離開。」普汀傑說：「其他人則都留下來完成遊戲。」

「我們完全是行屍走肉。」格雷姆‧德文說：「情況很瘋狂。」在二〇〇九年初期，微軟送德文到全球進行媒體宣傳行程。德文與名聲兩極的英國設計師彼得‧

莫利紐茲（Peter Molyneux）同行，對方正準備發行角色扮演遊戲《神鬼寓言2》（*Fable 2*）。德文接受訪談，並展示《星環戰役》的試玩內容。當記者們向他詢問關於全效工作室關門的消息時，他閃躲了對方的問題。「我記得面前有一堆微軟的文件，內容告訴我『這就是你能說的』。」德文說。

在那超現實的幾個月中，全效工作室的員工試圖將他們的內部政策擺到一邊，團結一心希望能發行某種能讓大家都能自豪製作過的產品。即便他們都曉得工作室要關了，每天也依然來上班。他們不斷趕工。他們也持續盡力改善《星環戰役》。「有段時間，彷彿什麼事都沒發生，未來似乎也沒事會發生，但也有難受的日子。」克里斯・瑞皮說：「但那是個自豪的團體，大家都想把工作做好，也清楚這算是工作室的精神遺產，想做點能妥善代表工作室的事。」

《星環戰役》於二〇〇九年二月二十六日上市。它的迴響不錯，在 Eurogamer 和 IGN 等遊戲網站都取得了良好評價。當他們回想過去，那些曾參與《星環戰役》團隊的人說，他們很自豪於在經歷那一切後，卻依然交出了及格的遊戲。微軟

12　校註：一九八七年成立於英國的遊戲開發商，二〇〇五年被SEGA收購，代表作品有《幕府將軍：全軍破敵》（*Shogun: Total War*）、《全軍破敵：三國》（*Total War: Three Kingdoms*）。

甚至雇了新開發商——Creative Assembly[12]——來製作續作《最後一戰：星環戰役2》

（Halo Wars 2），該遊戲在二○一七年二月上市。

有幾家新工作室從全效工作室的死灰中復燃。羅伯特娛樂之後製作了《世紀帝國Online》（Age of Empires Online），還有一系列暢銷的塔防遊戲系列《獸人必須死》（Orcs Must Die!）。有批不同的前全效工作室員工成立了名叫營火工作室（Bonfire）的公司，Zynga也收購了該公司，後來在二○一三年歇業[13]。那些開發者日後成立了另一家工作室：魔王戰娛樂（Boss Fight Entertainment）。全效工作室倒閉近十年後，許多前員工依然一起工作。畢竟他們是一家人。「我們痛恨彼此，但也愛彼此。」

普汀傑說：「比起其他工作室，全效工作室在營運中很少損失人員……你的人員流動率不高，少於百分之四之類的。如果你沒讓人們滿意的話，就不會有這種成果。」

在二○○八年的E3，離全效工作室歇業只剩幾個月，《星環戰役》團隊製作了一段電影式預告；回頭想想，那可能是潛意識中的求救訊息。「五年。漫長的五年。」預告的旁白說道，一群陸戰隊員正對抗著入侵的星盟外星軍隊。「剛開始的情況很順利。」

一批星盟軍隊從天而降，不斷擊倒陸戰隊員，戰況很快就演變成血腥屠殺。旁白繼續說道：「接二連三的失敗，讓原本迅速的決定性勝利，化為地獄般的五年。」

不該把它和另一家也叫做營火的電玩遊戲工作室搞混，該公司由暴雪的喬許‧莫斯奎拉（Josh Mosqueira）共同創辦。

# Chapter 6
# 闇龍紀元：異端審判

**Dragon Age：Inquisition**

消費主義者（Consumerist）網站1曾為「美國最差公司」舉辦年度投票，要讀者們透過瘋狂三月風格2的淘汰賽，選出國內最令人厭惡的企業。二〇〇八年，當美國經濟崩盤時，美國國際產險（American International Group, AIG）奪得冠軍。二〇一一年，換BP公司3得獎，該公司的鑽油平台才剛在墨西哥灣沿岸地區中潑灑了兩億一千萬加侖的原油。但在二〇一二年與二〇一三年，有不同類型的公司得獎，擊敗了康卡斯特（Comcast）4和美國銀行（Bank of America），因為有二十五萬名以上的投票者聲稱美國最糟的公司，其實是電玩遊戲發行商美商藝電（Electronic Arts, EA）。

有許多原因導致這場丟臉的勝利，包括美商藝電遊戲中出現的選擇性「微交易」5付款方式，以及該發行商的純線上版本《模擬城市》（SimCity）引發的大災難6。不過讓玩家們最惱火的，則是他們認為美商藝電對BioWare所做的事。

BioWare是家於一九九五年由三名認為製作遊戲是個酷炫嗜好的醫生創立的開發工作室。該公司在一九九八年推出改編自《龍與地下城》的角色扮演遊戲《柏德之門》（Baldur's Gate）（這款遊戲極具影響力，使它在本書中另外兩款遊戲，《永恆之柱》與《巫師3》的故事中扮演要角）。之後數年中，BioWare因一系列頂級角色扮演遊戲而聲名大噪，像是《絕冬城之夜》（Neverwinter Nights）、《星際大戰：舊

共和國武士》（Star Wars: Knights of the Old Republic），和一款叫做《質量效應》（Mass Effect）的太空歌劇（或可稱「太空劇」）類型遊戲，這款遊戲不只吸引了喜歡射擊外星人的玩家，也吸引了喜歡親吻外星人的。

二〇〇七年，美商藝電買下 BioWare，而玩家在近年來覺得該工作室陷入消沉。BioWare 的兩款新旗艦系列《質量效應》與充滿托爾金風格的《闇龍紀元》備受歡迎，但卻停滯不前。二〇一一年發行的《闇龍紀元2》（Dragon Age 2）因為令人覺得完成度不高而得到負評。二〇一二年的《質量效應3》（Mass Effect 3）為這套太空旅行三部曲畫下休止符，但飽受爭議的結局卻激怒了死忠粉絲，玩家的選擇在結局中似乎可有可無。[7]

1 校註：二〇〇五年建立的非營利消費者事務網站，隸屬於美國月刊《消費者報告》（Consumer Reports）旗下。此網站於二〇一七年關閉，《消費者報告》說明相關資訊可以回到其主網站中搜尋。

2 譯註：March Madness，美國國家大學體育協會一級男子籃球錦標賽大多於三月舉辦，該月份因此得名。

3 校註：BP plc，一九〇八年以英伊石油公司（Anglo-Persian Oil Company）之名成立於英國，世界前六大石油公司之一。

4 校註：一九六三年成立於美國的全球通訊業綜合集團，總和收入在全世界電信業與有線電視市場佔第一位。

5 多虧美商藝電等發行商，微交易在二〇〇〇年代中期逐漸走紅，它們代表玩家能用真實金錢購買的遊戲內物品（像是武器或服裝）。沒

6 由於網路問題，在二〇一三年三月上市後，《模擬城市》有好幾天無法遊玩。就連當伺服器恢復正常，遊戲也開始運作後，玩家還是在模擬中發現問題：比方說，車輛總會選擇目的地之間的最短路線，即便那些路線擠滿車潮也一樣。警察不會跨越十字路口。貿易無法正常運作。在Kotaku網站，我們為這種狀況創造了特別標籤：「模擬城市災難守望」。

粉絲們心想，這些失誤當然是ＥＡ的錯。當美商藝電買下工作室時，問題就出現了，不是嗎？你只需要看看被ＥＡ買下就倒閉的一長串工作室清單——清單內容包括牛蛙（Bullfrog）製作《地城守護者》（Dungeon Keeper），西木工作室（《終極動員令》和 Origin（《創世紀》（Ultima））——就會擔心 BioWare 將是下一個受害者。粉絲們為了傳達訊息而去消費主義者網站，即便這代表宣稱電玩遊戲發行商比飢渴的抵押貸款放款人還令人髮指。

在這些戲劇性事件中，BioWare 的工作室總經理亞霖·福林（Aaryn Flynn）也正緊盯一項更重要的挑戰：《闇龍紀元：異端審判》，這套奇幻系列的第三款遊戲。《異端審判》將是 BioWare 所製作過最有野心的遊戲。這套遊戲得證明許多事：BioWare 能回歸本我；美商藝電沒有搞砸工作室；BioWare 還能做出「開放世界」角色扮演遊戲，玩家能在大型環境中自由移動。但福林也清楚，由於陌生的新科技，《闇龍紀元：異端審判》的工作排程已經落後了。他們的新遊戲引擎寒霜（Frostbite）所需的工作量，超出了工作室裡所有人的預期。

「發掘新引擎的可能性，令人感到興奮。」福林在二〇一二年九月的 BioWare 部落格中寫道，當時他們才剛公布《闇龍紀元：異端審判》。或許如果他事前先喝幾杯伏特加（或如果他不用擔心美商藝電公關人員的想法），可能就會引入 BioWare

員工們的真正想法：新引擎的可能性，只是場技術災難。

BioWare 的主要總部位於靠近埃德蒙頓鬧區的小型辦公大樓，這座城市以它龐大的購物中心、令人經常感到難受的氣溫而聞名。難怪工作室會想出《闇龍紀元2》。如果你要幻想出會噴火的神話生物居住的奇幻世界，沒多少城市比埃德蒙頓更適合了。

《闇龍紀元》在二〇〇二年首度進入開發，BioWare 希望它能成為電玩遊戲中的《魔戒》。經過地獄般的七年苦戰後，BioWare 在二〇〇九年十一月發行了系列中的第一套遊戲：《闇龍紀元：序章》（Dragon Age: Origins）。它受到各類型玩家的歡迎。硬派角色扮演遊戲玩家喜歡策略性作戰和影響後續發展的選擇，而更浪漫的玩家則熱愛誘惑團隊中的夢幻成員，像愛挖苦人的騎士阿利斯特（Alistair）和迷人的女巫莫芮根（Morrigan）。《闇龍紀元：序章》獲得莫大成功，不只賣出了數百萬套遊戲，

7 BioWare後來釋出了免費可下載內容，擴張了《質量效應3》的結局，並增加更多選擇。美商藝電的品牌總裁法蘭克·吉博（Frank Gibeau）支持此決定。亞霖·福林（Aaryn Flynn）回想道：「法蘭克曾對《質量效應3》總監凱西·哈德森（Casey Hudson）和我說：『你們確定要這樣做嗎？你們要迎合那些酸民嗎？』我們說：『不，我們要做，我們真的想把這件事辦好。』他說：『好吧，如果你們想的話。』」

最重要的，是它還激發出成千上百的同人作品。

負責率領《闇龍紀元》開發團隊的人是馬克‧達拉，自從一九九○年代後半以來，這位深受歡迎的 BioWare 老將就一直在公司服務。達拉擁有冷面笑匠般的幽默感，以及自從二○一三年就呈亮紅色的茂密鬍鬚，當年我首度見到他，但三年後已有幾抹灰絲入侵了他的鬍鬚。「馬克很擅長遊戲開發業。」BioWare 的製作人卡麥隆‧李（Cameron Lee）說：「我們內部把《闇龍紀元》團隊稱為海盜船。它會抵達它該去的地點，但總會變得亂七八糟。航向那裡、喝點蘭姆酒、去那裡、做點別的事。馬克就喜歡這樣率領團隊。」（另一個製作此遊戲的人則有不同說法：「《闇龍紀元》團隊被稱為海盜船，是因為它是房裡最吵鬧也最響亮的聲音，也通常會定下意見方向。我想他們巧妙地接下了這綽號，並讓它變成更厲害的東西。」）

二○○九年發行《闇龍紀元：序章》後，達拉和他的海盜團就已經對他們下一款大遊戲有些想法了。在《序章》中，你扮演貢獻一生對抗惡魔的狂熱灰袍守護者（Grey Warden），而下一款《闇龍紀元》遊戲則與大規模政治衝突有關。達拉想像出關於審判庭（nquisition）的遊戲──這是《闇龍紀元》設定中解決全球衝突的獨立組織──玩家則擔任領袖與審判官。

接著，計畫改變了。BioWare 其他遊戲之一的進度遭遇延宕：大型多人線上遊戲

《星際大戰：舊共和國》（Star Wars: The Old Republic）。《舊共和國》在BioWare位於德州奧斯汀（Austin）的姊妹工作室所開發，它不斷地錯過上市日期，逐漸從二〇〇九年拖到二〇一〇年，再到二〇一一年。灰心的EA高層人員想用BioWare的新產品來提升他們的季度銷售目標，也認為《闇龍紀元》團隊得填補這段空缺。在幾段漫長討論後，馬克·達拉與亞霖·福林同意在二〇一一年三月發行《闇龍紀元2》，時間就在《闇龍紀元：序章》上市的十六個月後。

「《舊共和國》更改了日期，行程上也出現了空洞。」達拉說：「基本上《闇龍紀元2》就是為了填補那空洞而存在。那就是開始。它一直都是用來填滿空缺的遊戲。」達拉想把它稱為《闇龍紀元：出走》（Dragon Age: Exodus）（「我希望我們有使用那個名稱」），但無論那名稱有什麼意義，美商藝電的行銷高層都堅持要叫它《闇龍紀元2》。

第一代《闇龍紀元》花了七年製作。現在BioWare只有一年多的時間來製作續作。對任何大遊戲而言，那都相當困難；對角色扮演遊戲而言，則近乎不可能。有太多變數了。《闇龍紀元：序章》擁有四個大型區域，裡頭有自己的陣營、怪物和任務。玩家在《序章》開頭做出的決定（像角色的「起源」故事展開的方式）對後續故事有極大影響，這代表BioWare的編劇與設計師們得打造出不同場景，以便應對各種

可能性。如果你扮演來自迷宮城市奧贊瑪（Orzammar）的流亡矮人貴族，其他矮人便會在你回歸時做出相應的反應。如果你是人類，他們就不會太在意。

這些細節在一年內都辦不到。即便BioWare強迫每個人馬不停蹄地為《闇龍紀元2》超時工作，也無法擁有能做出粉絲期待中充滿野心的續作。為了解決這項問題，馬克·達拉和團隊成員們收起審判庭舊點子，並做出充滿風險的決定：與其讓你穿越他們奇幻世界的諸多地帶，不如將《闇龍紀元2》設在柯克沃（Kirkwall）這座城市中十年的時間。那樣的話，《闇龍紀元》團隊就能為遊戲中許多衝突循環利用地點，在他們的開發時間中省去好幾個月。他們也砍掉了《闇龍紀元：序章》的部分功能，像是能客製化隊伍成員裝備的能力。「它的進展並不好，但如果我們沒有做出那些決定，它就會碰上更大的麻煩。」《闇龍紀元》的創意總監[9]麥克·萊德勞（Mike Laidlaw）說：「所以我們在緊繃的時間表中盡力做出決定。」

當《闇龍紀元2》於二〇一一年三月上市時，玩家的反應並不好。他們極力表示不滿，批評遊戲乏味的支線任務和重複使用的環境[10]。一位部落客寫道：「整體品質出現宇宙級的下降，我也不可能在任何情況下推薦人購買這套遊戲。」該遊戲並沒有賣得比《闇龍紀元：序章》好——不過在美商藝電某些漆黑的會計部角落中，它被視為絕佳成功，達拉說——到了二〇一二年夏季，BioWare便決定取消《闇龍紀

元2》的資料片〈崇高遠征〉（Exalted March），偏好製作全新遊戲。他們得遠離《闇龍紀元2》帶來的恥辱。

他們的確得重啟系列。「我想，當《闇龍紀元》團隊做出《闇龍紀元2》後，他們得證明這團隊能製作出『3A品質』的優良遊戲。」達拉說：「工作室並不這麼認為，但在業界有某種論調，認為有兩個BioWare團隊存在：《質量效應》團隊，以及其他人。我想有很多人想反駁那種想法。《闇龍紀元》團隊是鬥志旺盛的一群人。」

在角色扮演遊戲中，有些系統的存在被視為理所當然。玩家買回最新的《Final Fantasy》，把它放進PlayStation遊玩，很少有人再去臉書上談它有多棒的存檔系統。你不會找到許多關於新一代《異塵餘生》從戰鬥切換到非戰鬥狀態，這樣機制的優異評價。《無界天際》賣出數百萬套的原因，並不是因為它的物品欄設計得很好。這些系統必要但不會是遊戲亮點，更重要的是它們製作起來也不有趣，這也是大多

9 在大多電玩遊戲工作室中，「創意總監」的頭銜指的是計畫領袖，但美商藝電使用不同的術語。

10 在遊戲發行後數年，有些粉絲已逐漸對《闇龍紀元2》給予正面評價，BioWare的許多員工也說他們依舊對該遊戲感到驕傲。「我想對每個參與《闇龍紀元2》計畫的人而言，我們都共同經歷了這件事，也變得更親近。」過場動畫設計師約翰·伊普勒（John Epler）說。

電玩遊戲時會使用引擎的原因。

「引擎」這字眼讓人想到汽車的內構，但在遊戲開發中，引擎更像是汽車工廠。

每次要製作新車，就需要許多相同的零件：輪胎、車軸與填充皮革座椅。相同的，幾乎所有電玩遊戲都需要同種核心功能：物理系統、圖形渲染器和主選單。為每套遊戲製作那些功能的新版本，彷彿像每次你想生產一台轎車時，就得設計新輪子。和工廠相仿的，是引擎讓使用者重複利用功能，避免不必要的工作量。

即便在完成《闇龍紀元2》前，亞霖·福林和馬克·達拉就在為他們的奇幻系列找尋新引擎。他們的內部遊戲引擎「日蝕（Eclipse）」對他們想做的華麗高水準遊戲而言老舊又過時了。日蝕引擎無法處理鏡頭耀光等基本電影效果。「圖形上而言，它的功能並不完善。」達拉說：「這樣看來，它已經太舊了。」

此外，《質量效應》系列使用第三方的虛幻引擎，這使兩支 BioWare 團隊難以合作。在日蝕引擎上，渲染3D模型等基本工作需要和虛幻引擎完全不同的處理過程。「我們的科技策略一團亂。」福林說：「每次我們展開新遊戲，人們就會說：『噢，我們該挑新引擎了。』」

福林、達拉和他們其中一位老闆，EA高層派崔克·索德隆德（Patrick Söderlund）開會討論，並帶了解決方案回來⋯EA旗下位於瑞典的工作室 DICE[11] 為

他們的《戰地風雲》（Battlefield）系列開發的寒霜引擎。儘管沒人用寒霜引擎製作角色扮演遊戲過，福林與達拉卻因為幾個理由而喜歡這點子。首先，它的效能強大。DICE 有批全天候處理寒霜引擎圖形效能的工程師，負責強化視覺效果，比方說讓樹木在風中搖曳。由於這是電玩業，他們也花了很多時間讓爆炸看起來更絢麗奪目。

寒霜引擎的另一項優勢，則是它屬於EA。如果 BioWare 開始在寒霜引擎上開發它**所有**遊戲，就能和姊妹工作室共享科技，並在那邊學會強化臉部捕捉、或能讓爆炸看起來更精采的酷炫新招數時，從EA旗下其他開發商——像是《絕命異次元》（Dead Space）的維瑟羅（Visceral）[12] 和《極速快感》（Need for Speed）的 Criterion[13]——借用工具。

二〇一〇年秋季，當《闇龍紀元》團隊接近完成《闇龍紀元2》時，馬克·達

11 校註：一九八八年成立於瑞典的遊戲開發商，其全名為「數位幻象創意娛樂」（Digital Illusions Creative Entertainment, DICE）；二〇〇六年被EA收購，改名「美商藝電數位幻象創意娛樂」（EA Digital Illusions Creative Entertainment, EA DICE）。以其《戰地風雲》與《靚影特務》（Mirror's Edge）系列遊戲聞名。

12 校註：一九九八年以「美商藝電紅木岸」（EA Redwood Shores）之名成立於美國加州的遊戲開發商，二〇〇九年改名維瑟羅遊戲（Visceral Games）；著名作品為第三人稱射擊遊戲《絕命異次元》（Dead Space）系列；於二〇一七年關閉。

13 校註：一九九六年成立於英國的遊戲開發商，二〇〇四年被EA收購；除《極速快感》外，早期知名作品還有《橫衝直撞》（Burnout）系列。

拉就集結了一小批人員，開始製作他們稱為《黑足》（Blackfoot）的原型。這項原型有兩件主要目標：開始習慣寒霜引擎，並製作《闇龍紀元》宇宙的免費多人遊戲。「它後者從未成真，《黑足》也在幾個月後泡湯，這暗示著更浩大的挑戰即將到來。「它的進展不夠，因為團隊終究太小了。」達拉說：「如果你的團隊太小，寒霜引擎就很難繼續進展。它需要不少人出力才能運作。」

到了二〇一一年年底，《黑足》與《闇龍紀元2》的資料片都已取消，達拉就取得了多出空檔的龐大團隊，並開始製作BioWare下一款大作。他們再度拿出先前的審判庭點子，並開始談論《闇龍紀元3》（Dragon Age 3）在寒霜引擎上看起來的模樣。二〇一二年時，他們想出了一項計畫。《闇龍紀元3：異端審判》（之後剔除了「3」）將是開放世界角色扮演遊戲，它受到貝塞斯達（Bethesda）的暢銷大作《無界天際》強烈影響。遊戲發生在《闇龍紀元》世界所有新區域中，也會達成所有《闇龍紀元2》辦不到的事。「我的秘密任務，是用大量內容來震驚玩家。」美術總監麥特‧高德曼（Matt Goldman）說：「人們抱怨說：『《闇龍紀元2》裡的關卡不夠多。』好，你們不會再那樣說了。在《異端審判》的結尾，我想讓人們說：『天啊，別又來另一個關卡了。』」

BioWare想讓《闇龍紀元：異端審判》成為次世代遊戲主機PlayStation 4和Xbox

One 的首發遊戲。但ＥＡ的利潤預測師觀察到 iPad 與 iPhone 遊戲的興起，便擔心 PS4 和 Xbox One 的銷售量不會太好。作為保障，發行商堅持他們也得讓遊戲在較舊的 Playstation 3 和 Xbox 360 上發售，成千上萬的家庭中都已經有這兩種主機了（大多早期 PS4 與 Xbox One 遊戲都採用相同策略，除了某款我們在第九章中會提到的波蘭角色扮演遊戲）。隨著個人電腦加入戰局，這代表《異端審判》得同時在五個平台上發行──BioWare 是首次這麼做。

眾人的野心逐漸高漲。這是 BioWare 第一套 3Ｄ開放世界遊戲，以及他們使用寒霜引擎的第一套遊戲，先前從來沒人用這引擎製作角色扮演遊戲過。需要在約莫兩年內完成這套遊戲，也需要在五個平台上發行；對了，它還得幫助陷入頹勢的工作室重振旗鼓。「我們基本上得使用新主機、新引擎和新遊戲方式，再打造出我們製作過最浩大的遊戲，提升至前所未見的標準。」麥特‧高德曼說：「甚至還得用根本還不存在的工具。」

如果引擎像是汽車工廠，那麼在二○一二年，當《闇龍紀元：異端審判》進入開發階段時，寒霜引擎就宛如缺乏恰當裝配線的汽車工廠。在《闇龍紀元：異端審判》之前，ＥＡ的開發者大多使用寒霜引擎來製作第一人稱射擊遊戲，像《戰地風雲》和《榮譽

動章》（Medal of Honor）。寒霜引擎的工程師們從未打造過讓玩家能看到主角的工具。他們為何要這樣做？在第一人稱射擊遊戲中，你透過角色的雙眼視物。你的身體由脫離軀殼的雙手與一把槍構成；如果你夠幸運的話，還會有一雙腿。《戰地風雲》不需要角色扮演遊戲數據和魔咒，或甚至是存檔系統——戰役會用自動檢查點保存你的進度。因為如此，寒霜引擎無法創造那些要素。

「那是設計來打造射擊遊戲的引擎。」達拉說：「我們得拿它當基礎來製作一切。」剛開始，《闇龍紀元》團隊低估了他們得下多少工夫。「角色們需要行動、走路、談話和配戴劍刃，當你揮舞那些劍時，它們也得造成傷害，你也得壓一下按鍵來使用它們。」麥克·萊德勞說，並補充寒霜引擎可以辦到部分效果，但無法達成全部。

達拉和他的團隊清楚自己是寒霜引擎的實驗鼠；他們只是用短期痛苦來交換長期利益。但在《闇龍紀元：異端審判》的早期開發過程中，就連最基本的任務都令人頭痛。寒霜引擎並沒有他們製作角色扮演遊戲所需的工具。少了那些工具，設計師就不曉得要花多久做像是製作區域的基本要務。《闇龍紀元：異端審判》應該要讓玩家控制四人團隊，但那系統還沒出現在遊戲中。如果關卡設計師無法用角色全員測試的話，要如何在地圖上放置障礙呢？

即便當寒霜引擎的工具開始運作時，也依然麻煩難用。動畫設計師約翰·伊普

勒（John Epler）回想起某個內部試玩版本，為了製作一幕過場動畫，他就得經歷永無止盡的過程。「我得前往遊戲中的交談畫面，同時打開我的工具，等我碰上那台詞，就得迅速壓下暫停鍵。」伊普勒說：「不然的話，它就會直接播出下一句台詞。接著我得加入動畫，在它當機前處理它兩、三次，然後就得重頭再來一次。那是我遇過最糟的工具經驗。」

DICE 的寒霜引擎團隊花了許多時間協助伊普勒和其他設計師，回答他們的問題並修理程式錯誤，但他們的資源有限。還有一大缺陷是，是瑞典比埃德蒙頓的時區快八小時。如果 BioWare 的設計師之一下午有問題想問 DICE，就得等上一整天才會收到回覆。

由於在寒霜引擎上創造新內容相當困難，因此不可能嘗試評估它的品質。編劇派崔克‧維克斯（Patrick Weekes）一度完成了幾個角色之間的戲碼，並將它置入遊戲中。他隨即把它送去給 BioWare 的幾個主管看，以便讓他們進行標準品管。當他們打開遊戲，卻發現只有主角會說話。「主角說話後，接著它會發出『嗶普嗶普嗶普嗶普嗶普』的聲音，接著主角再說話，我會覺得：呃，在缺少那些話的狀況下，我不知道是否能判斷品質程度。」維克斯說：「引擎無法連上非玩家角色的台詞。」

引擎更新讓這項過程更具挑戰性。每次寒霜引擎團隊用新修正檔和功能來更新

引擎時，BioWare 的程式設計師就得拿他們為上一個版本製作的改變與引擎合併。他們得整理新編碼，並把他們製作的舊東西複製貼上（編制目錄，儲存檔案、角色），再測試整體效果，以確定他們製作的沒弄壞東西。他們找不出讓過程自動化的方法，因此他們得手動操作。「這讓人感到無力。」卡麥隆·李說：「有時候編碼一個月都無法運作，或是極度不穩定。因為新版本的遊戲會被送來，工具團隊則會開始進行再整合。在此同時，團隊依然在追趕進度，因此局勢每況愈下。」

此時的美術部門則玩得很開心。儘管擔任角色扮演遊戲引擎時帶來的缺點，寒霜引擎是創造浩大華麗環境的完美工具，工作室的美術人員利用此優勢，打造出茂密森林與陰鬱沼澤，填滿了《闇龍紀元：異端審判》的世界。在麥特·高德曼「震撼與威懾」的手法下，BioWare 的環境美術人員花了好幾個月盡量製作內容，並在還不曉得設計師需求的狀況下，只能根據經驗做出猜測。「環境美術比遊戲中其他層面更快成型。」主環境美術人員班·麥格拉斯（Ben McGrath）說：「計畫中好一陣子都有個笑話，說我們做出了亮麗的截圖產生器，因為你可以在什麼事都不做的狀況下，在這些關卡中走動。你能拍下很棒的照片。」

但是好照片無法構成電玩遊戲。帶領故事與玩法團隊的麥克·萊德勞，一直和編劇、設計師們合作，想為《闇龍紀元：異端審判》創造出基本遊戲情節。描繪出

劇情框架不太困難。他們知道玩家得組織並領導由想法相同的士兵們組成的審判庭；他們知道大壞蛋是個名叫柯瑞斐斯（Corypheus）的惡魔巫師；他們也清楚和往常一樣，總會有玩家能招募和勾引的一群同伴。但《闇龍紀元：異端審判》作為「開放世界」遊戲的概念使萊德勞與他的團隊陷入苦惱。美術團隊打造出了浩大地形，但玩家要在那幹嘛[14]？。BioWare又該如何確保在數十小時的遊玩時間後，《異端審判》的龐大世界探索起來依舊好玩？

在理想的世界中，《闇龍紀元：異端審判》這種大型計畫會有批由系統設計師組成的專門團隊，他們負責解決那些問題。他們會設計任務、活動與其他遭遇，讓玩家在探索《異端審判》的大型世界時依然感到有趣。他們會試圖想像設計師口中的「核心遊戲循環（core gameplay loop）」——三十分鐘的遊玩過程看起來如何？——接著他們會繼續製作原型並不斷重複，直到遊戲性變好。

在真實世界中，萊德勞與他的團隊沒有時間那樣做。寒霜引擎不允許這種狀況。當他們努力不懈地製作遊戲時，《異端審判》的設計師們發現他們無法測試新點子，

14 BioWare從未嚴肅看待一個點子：可騎乘的龍。「EA的執行長約翰·瑞奇提歐向我們說，我們應該要有騎龍的能力。」（《闇龍紀元：異端審判》沒有可騎乘的龍）說：「那會讓我們賣出一千萬套遊戲。」馬克·達拉

因為有很多基本功能都還沒出現。遊戲中的每個區域都有足夠的事可做嗎？攝影機還沒有啟動，所以他們看不出來。任務夠有趣嗎？他們還無法回答，因為他們的作戰系統還不存在。

萊德勞和團隊想出了抽象概念：扮演審判官的玩家會在世界上旅行，解決問題並建構某種程度的力量或影響力，讓他或她能藉此影響全球事件。但有很長一段時間，都沒人曉得要如何在遊戲中呈現這件事。團隊討論把「影響力」當作貨幣的點子，像是黃金，但那種系統似乎不適合。「它確實需要更多小規模加強與測試，和『讓我們試試做這種設計的不同方式』。」萊德勞說：「但我們說：『讓我們做些關卡出來，希望我們能邊工作邊想出對策。』」

二○一二年下旬某天，經歷了《異端審判》一整年的艱辛開發後，馬克・達拉找麥克・萊德勞去吃午餐。「我們往外頭走向他的車。」萊德勞說：「我想他腦袋裡有一點劇本了。達拉說：『好，我不曉得該怎麼做，所以我就直說了。從一到世界末日來算的話……我不知道耶，如果我說玩家可能是坤納瑞人（Qunari）審判官的話，你會有多生氣？』」

萊德勞感到大惑不解。他們先前決定讓玩家在《異端審判》中只能扮演人類。加入其他種族，像是達拉要求的長角坤納瑞人的話，就代表他們得為動畫、配音和

劇本增加四倍的成本。

「我說：『我想我們可以試試。』」萊德勞說，一面問達拉，他能不能為對話增加更多成本。

達拉回答說，如果萊德勞能增加可扮演種族的話，他就不只能得到更多對話。他可以得到整整額外一年的製作時間。

萊德勞大喜若狂。「太棒了，好呀！」他記得自己這麼說。

結果，馬克・達拉已經認為不可能在二○一三年完成《闇龍紀元：異端審判》。遊戲太龐大了，而由於他們在寒霜引擎上遇到的問題，使他們過於低估工作的長度。

為了讓《異端審判》成為達拉與他的團隊想像中的優秀開放式角色扮演遊戲，他們得延後至少一年。達拉正在準備給EA的一項提議：讓BioWare延遲遊戲，而作為交換，它會比EA任何成員想像的更為浩大優秀。

達拉和他的主設計師們坐在二樓會議室中，會議室則俯瞰與BioWare 共享建築的旅館步道；他們想出了新行銷重點的大綱，包括坐騎、流暢的新戰略型攝影機與最大特點：可扮演的多支種族。他們拼湊出自己稱為「可剝式規模」的提議：這是他們有六個月後能做的事；這是他們有一年後能做的事；他們有額外一個月後能做的事。還有最壞的情況，也就是如果EA完全不讓他們延後《闇龍紀元：異端

審判》的話，他們就得刪除的部分。

二○一三年三月某天，馬克·達拉和BioWare工作室的老闆亞霖·福林搭了早班飛機去位於加州紅木海岸（Redwood Shores）的EA辦公室。他們相信EA會給他們一點轉圜餘地，但這依然令人感到膽戰心驚，特別是在EA近來發生麻煩後。這家發行商才剛與執行長約翰·瑞奇提歐（John Riccitiello）拆夥，並招募了新董事會成員拉瑞·普羅布斯特（Larry Probst），以便在公司找尋新的最高管理人員時，讓他暫代職務。他們完全不曉得普羅布斯特會對BioWare的要求做出哪種反應。拖延《闇龍紀元：異端審判》會影響EA該會計年度的財務預估，這從來不算好消息[15]。

達拉與福林一早就抵達了EA總部。當他們進屋時，看到的第一個人就是他們的新老闆拉瑞·普羅布斯特。「我們和拉瑞一起走進去，結果當天最後也和他一起離開，我想這給了他好印象。」達拉說。會議進行了兩小時左右。「我們談了不同狀況，也談了財務上的衝擊。」達拉說：「中間也有些叫囂。」

或許那是個有說服力的提議，又或許引發了高層騷動。也許《闇龍紀元2》的幽魂對普羅布斯特和他同事們帶來影響，或者是EA不喜歡被稱為「美國最差公司」。網路投票不可能害EA的股價下跌，但連續兩年贏得消費主義者網站那座獎項，對發行商的高層帶來了顯著衝擊，也催生出幾場火爆的內部會議，內容討論到

EA該如何修補自己的形象。無論理由為何，EA都批准了延期。將《闇龍紀元：異端審判》往後延一年，可能會傷害Q3的營收，但如果這能催生出更棒的遊戲，那就皆大歡喜了。

我在西雅圖鬧區的君悅酒店（Grand Hyatt hotel）中的奢華套房首度見識到《闇龍紀元：異端審判》。當時是二〇一三年八月，隔天BioWare計畫要在隔壁的PAX向粉絲們展示遊戲，因此工作室邀請了記者前來搶先看。我拿著水瓶贈品啜飲，並觀看馬克・達拉和麥克・萊德勞玩完三十分鐘長的優美試玩版本，背景橫跨兩座受到戰火侵襲的區域，兩地分別名為克瑞斯伍德（Crestwood）與西部荒原（Western Approach）。在試玩版本中，由玩家控制的審判官會趕去保衛一座城堡不受來襲軍力入侵，並燒掉船隻以避免敵軍士兵逃跑，再為審判庭攻下一座要塞。

看起來很棒。但這一切都沒有出現在《闇龍紀元：異端審判》中。

就和我們在E3等展秀看到的酷炫預告一樣，那段試玩版本幾乎完全是假的。

你想過為何有這麼多大型電玩遊戲在三月上市嗎？答案很簡單：用於向股東報告財務表現的會計年度，它宰制了每間上市公司的決策。大多遊戲發行商都在三月三十一日結束會計年度，所以如果它們想拖延遊戲，但依然將它列在當前會計年度的話，三月就是最適合的窗口。

到了二○一三年秋季，《闇龍紀元》團隊已使用了寒霜引擎許多部分（輪胎、輪軸和排檔），但他們依然不曉得自己在建造哪種車。萊德勞和團隊徒手製作出PAX試玩版本，完全奠基於BioWare以為**會出現**在遊戲中的內容。大多關卡和美術資產都是真的，但遊戲內容並不是。「我們沒有穩固原型帶來的優勢。」萊德勞說：「由於《闇龍紀元2》，使我們得做的一件事，是提早展示，並試圖讓一切透明化。我們只得說：『看吧，遊戲就在這裡，它還活得好好的，也參加了PAX。』因為我們想說明我們是為了粉絲而來。」

《闇龍紀元2》如同陰影般籠罩著團隊，當萊德勞和其他主設計師們試圖想出哪種遊戲機制最適合《異端審判》時，它總會縈繞在他們心頭。即便在PAX展秀後，他們也依然難以鎖定單一願景。「大家心裡都有不安全感，我覺得那是經歷劣勢後的影響。」萊德勞說：「《闇龍紀元2》中有哪些東西是時機下的產物，哪些又只是壞決定而已？由於我們有機會進行這計畫，因此該重新開發哪些東西？這帶來了大量不確定性。」他們對作戰進行了爭辯——他們該重複使用《闇龍紀元2》中的快節奏動作，或是回到《序章》中的戰略性重心？——也對如何填滿荒野區域進行許多次爭執。

在二○一三年PAX後的幾個月內，BioWare團隊捨棄了他們在試玩版本中展

示的大量部分，像燒船與佔領城堡[16]。即便是「搜尋」工具等小功能，都經歷了數十次排列組合。因為《闇龍紀元：異端審判》沒有恰當的前期製作階段，設計師們原本能在此階段嘗試不同原型，並捨棄無效的原型，但萊德勞卻發現自己分身乏術。他得做出衝動決定。「取決於你問誰，但我相信我團隊裡會有人說：『哇，我相信我們在困境中幹得不錯。』」萊德勞說：「也有其他人會說：『麥克那傢伙是個大混球。』」

先前的 BioWare 遊戲都很大，但規模不比這項計畫浩大。到了二○一三年年底，《闇龍紀元：異端審判》的團隊已經超過兩百人，在俄國和中國也有數十名額外的外包美術人員。每個部門都有自己的主管，但沒人獨力作業。如果編劇要寫下兩頭龍打鬥的場景，她就得拿場景給設計團隊做佈局，再去美術團隊製作模型，然後去過場動畫團隊，確保所有攝影機都對準正確位置。他們需要動畫，不然兩頭龍就只會站在原地，對彼此乾瞪眼。還有音效、視覺效果和品質保證。管理這一切工作，是好幾個人得共同執行的全職工作。「讓每個人都往同一種方向作業，是真正的挑戰算是對粉絲撒謊嗎？這是個微妙的議題。「當人們生氣時──」『哼，你們展示了這個東西，但最終遊戲完全不一樣。』」馬克·達拉說：「我們想說，好吧，原本應該要一樣，或者是我們以為會這樣。」

戰。」主角色美術師夏恩・豪科（Shane Hawco）說。

「我想，要更仔細談這種規模的遊戲開發複雜性的話，就得談談依賴性。」亞霖・福林說：「有些東西得先出現，才能讓其他東西成功生效。」遊戲開發圈中有個常見用語「阻擋（blocking）」，描述的是開發者無法完作，因為他或她在等別人送來某種重要美術資產或編碼。「『好，我今天本來要做這件事，但我辦不到，因為我們卡住了，所以我要做別的事。』」福林說：「好的開發者每天都會持續處理這些小事務。」

阻擋一直都是問題，但當 BioWare 和 DICE 的工程師為寒霜引擎增加越來越多功能後，開發《闇龍紀元：異端審判》的工作就沒那麼乏味了。工具開始正常運作。《闇龍紀元：異端審判》團隊中先前曾被寒霜引擎拖累的人，像是系統設計師，都終於能在開放世界中加入點子並做測試。但他們快沒時間了，也不可能再延期一次。

每年聖誕節時，BioWare 每個團隊都會寄出一套遊戲的初版，讓工作室全員能在放假時玩。最靠近發售日的遊戲會得到優先權，而在二〇一三年聖誕節，那套遊戲就是《闇龍紀元：異端審判》。達拉和他的團隊在十一月和十二月花了漫長時數，打造出可遊玩版本的遊戲。它不需要是完美或潤飾過的作品（畢竟，沒有 EA 外的

人會看到它），但達拉認為這是衡量局勢的機會。這年的初版必須「有敘事上的可玩性」——人們能玩完整個劇情，但還缺乏大量部分；有時與其出現新任務，遊戲反而顯示出描述**事情發生過程**的大型文字格。當 BioWare 其他人玩過試玩版，再把感想告《闇龍紀元》團隊時，達拉就明白他們有麻煩了。

有人對劇情提出極大抱怨。「有些感想認為，遊戲不怎麼合理，玩家的動機也不太有邏輯性。」卡麥隆‧李說。在《異端審判》開頭，一場大爆炸在帷幕（Veil）上扯裂出一個洞，那是將真實世界與夢幻般的幻境（Fade）分隔開來的魔法邊界（在《闇龍紀元》設定中，這是壞消息）。《異端審判》的原版故事讓玩家關閉這道裂隙，並在序幕中正式接下「審判官」的職務，而這點引發了一些擔憂。「這對故事毫無幫助。」李說：「因為你關閉了裂隙，那有什麼必要繼續玩？」

編劇們清楚，要修正這項問題，每個人就都得增加每日工作時數，但他們又能怎麼辦呢？編劇們展開了被稱為「大鎚行動（Operation Sledgehammer）」的任務，並完全修改了《闇龍紀元：異端審判》的第一幕，補充並改變了其中的戲碼，讓玩家得去遊戲中的戰士陣營之一進行招募——法師（mage）或聖殿騎士（templar）——之後才能關上裂隙，並成為審判官。「大鎚沒有完全摧毀故事，這只代表為了用正確方式重建骨架，你得先打斷它們。」李說：「這在遊戲開發中經常發生。」

假期組建試玩的另一項負面評價，就是戰鬥並不好玩。二〇一四年一月，為了解決這項問題，BioWare 的主管遭遇設計師丹尼爾·凱丁（Daniel Kading）展開了一項實驗。在遺跡娛樂待了十二年的凱丁最近才加入公司，前公司是位於溫哥華的工作室，以製作《破曉之戰》（Dawn of War）等策略遊戲而聞名；他帶來了在電玩遊戲中測試作戰方式的嚴格新方法。

凱丁給了 BioWare 的主管們一項提議：給他每週召集《異端審判》團隊一次、並連續四週的權力，以便讓他們進行必要試玩時間。主管們同意了。於是凱丁開張自己的小實驗室，和其他設計師一起建構出讓其餘團隊成員能夠測試的作戰遭遇。《闇龍紀元》的戰鬥由許多層面組成（玩家能力、數值、怪物力量、位置等等），凱丁將他的實驗視為能夠查明問題癥結點的機會。每一次會議後，受試者得填完關於他們體驗的問卷。假期初版涵蓋了大規模範圍，而這種實驗則相當聚焦。

當問卷在凱丁實驗的第一週回來時，平均評分是糟糕的一點二（總分十分）。「那週的團隊士氣令人訝異地不過，那對《異端審判》遊戲團隊而言卻十分安心。「那週的團隊士氣令人訝異地變好。」凱丁說：「不是因為我們能判斷出問題，而是我們不逃避它們。」

下一週，凱丁和他的團隊根據他們收到的回饋，為作戰能力、加快冷卻和改變動畫速度做出了好幾項小改變。「我們間歇性地收到個人回應。」凱丁說：「『現

在嚴冬之握（Winter's Grasp）從冰凍兩秒變成冰凍四秒後，效果就好多了。』『既然我可以有效圍住巨獸（behemoth），遭遇就變得酷多了。』」四週後，當凱丁的實驗完工時，平均分數達到八點八。

二〇一四年繼續前進，《闇龍紀元：異端審判》團隊也完成了顯著進度，不過許多人希望他們不用在老舊的主機上發行遊戲。PS4 和 Xbox One 都明顯比前一代更強大，特別是系統記憶體（RAM），那能讓遊戲追蹤螢幕上發生的一切[17]。使用二〇〇四年和二〇〇五年圖形科技的 PS3 和 Xbox 360，完全無法勝任這點。

主機的 RAM 有點像水桶。在遊戲中展示角色、物體和劇本，就像是在水桶中加容量不同的水，如果你裝得太滿，遊戲就會慢下來，甚至當機。PS4 和 Xbox One 的水桶比 PS3 和 Xbox 360 的容量大了近十六倍，但一開始，達拉和萊德勞就決定不為次世代版本增加舊世代版本無法執行的功能。他們不想讓遊戲在 PS3 和 Xbox 360 玩起來像是完全不同的版本。那限制了他們放入桶中的水量，也代表團隊得找出創意上的解決方案。

「我們做了許多意圖良善的假招數。」派崔克・維克斯說，並指出一項名叫「深

淵在此（Here Lies the Abyss）」的晚期任務。「當你攻打要塞時，會看到一段浩大的過場動畫，有許多審判庭士兵與不少灰袍守護者攻上城牆。當你殺進要塞時，有注意觀察的人會說：『哇，我其實只會同時打三到四個人，也幾乎沒有審判庭士兵和我同行。』因為要讓遊戲在 PS3 和 Xbox 360 上運作的話，就無法讓太多不同角色類型出現在螢幕上。」

「我或許該更努力取消舊世代版本的遊戲。」亞霖．福林說。結果舊主機的版本甚至沒必要出現。EA 和其他大發行商都嚴重低估了 PS4 和 Xbox One 的成功。

這兩款新主機在二〇一三年和二〇一四年都賣得如火如荼，而根據馬克．達拉的說法，舊世代版本的《異端審判》最後在遊戲銷售量中只佔了十分之一。

儘管《闇龍紀元》團隊做出進展，也都更熟悉寒霜引擎，但遊戲中依然有進度落後的部分。由於工具在製作過程晚期才開始運作，也因為《異端審判》是龐大又複雜的遊戲，使團隊直到最後一刻，才有辦法加入某些基本功能。「在我們能把所有團隊成員加入團隊前，離上市還有八個月。」派崔克．維克斯說，當他試玩備受喜愛的同伴鐵牛（Iron Bull）時，他發現自己沒辦法招募鐵牛。「我說：『等等，我們離上市還有八個月，而完全沒人在玩遊戲時，讓鐵牛加入隊伍過？』所以我不曉得他是否該說哪些台詞，或是開哪些玩笑，也不曉得那些台詞是否在正確時機出現。

原因也不是有人偷懶。這就是現實：你想製作一套引擎。所有程式設計師和手稿設計師隨時都在打造世界。」

由於一切都大幅落後，《闇龍紀元》團隊在開發過程的最後幾個月，才能辨識出《異端審判》的某些瑕疵。在那段時期前試圖判斷遊戲的速度與步調，就像嘗試開只有三個輪子的汽車。「你寫下故事並做出評論，然後說：『好，我們會修改一些東西。』」馬克・達拉說：「然後你加入改變，再做個白盒子[18]。你在一道關卡中四處奔跑，狀況都很好。接著你加入配音，就發現：『其實這沒用，效果太糟糕了。』」時間快沒了，BioWare 也無法再把《異端審判》延後一年了——他們得在二〇一四年秋季做完這套遊戲。

這讓達拉和他的團隊剩下兩個選項。選項一是接受未完工的遊戲，裡頭充滿粗略劇本與未經測試的點子。在《闇龍紀元2》世界中，那並不是讓人開心的決定——他們不能再讓粉絲失望了。他們需要花時間修正和最佳化《異端審判》的每個層面。

「我想《闇龍紀元：異端審判》是對《闇龍紀元2》做出的直接回應。」卡麥隆・

白盒子（white box）是沒裝上任何美術資產的遊戲關卡大綱，用來快速測試與製作原型。在有些工作室，它被稱為灰盒子（gray box）。其他工作室則叫它黑盒子（black box）。就連這麼簡單的概念都沒有標準名稱，就說明了電玩遊戲工業有多年輕。

李說：「《異端審判》比計畫中更龐大。裡頭有大量內容，多到我們做過頭了……

我想，要處理《闇龍紀元2》和我們在該遊戲中某些部分所得到的負面評價，讓團隊想全力以赴，嘗試解決每個小問題或潛在問題。」

「另一個選項是趕工。在開發《異端審判》的過程中，《闇龍紀元》團隊已經歷過各種加班期，但接下來的趕工期是最殘酷的。這代表會有長達數月的無盡通宵與週末加班。如夏恩·豪科所說，這會導致人們「失去許多家庭時間」。「我寧可不趕工。」亞霖·福林說：「我想，趕工是否有效，還有待觀察。當然有大量文獻說它沒用。但我覺得大家在開發工作中，一度都會想到：『我看不出我們還有什麼選項了。』」

動畫設計師約翰·伊普勒想起一段睡眼惺忪的儀式：每天晚上，他都會開車到同一間便利商店去買包奇多（Cheetos），再回家到電視前發呆。「到了某個階段，你工作了十二到十四個小時，接著你回家並想：我只想看自己看過一百遍的電視節目，吃自己吃過一百次的垃圾食物，因為那些東西很舒服，我也知道它們會如何結束。」伊普勒說：「而每天都會有某種東西出現在工作堆頂端，然後則是：『糟了，有人得看看這東西。』」當店員開始認出他時，伊普勒就明白自己需要調整生活方式。

在二○一四年的趕工期中，達拉與團隊終於完成了他們希望自己在開發第一年

就解決的功能。他們完成了「力量」系統，讓玩家能透過周遊世界並解決問題，來為審判庭累積影響力。他們用支線任務、隱藏的寶藏和星象謎題填滿《異端審判》的沙漠和沼澤。沒用的點子，包括反應性環境（可摧毀的梯子，和黏在鞋子上的泥巴）都被迅速移除。根據一位製作人的說法，編劇們刪除並重寫了序幕至少六次，不過他們沒時間對結局給予同樣的關注。在遊戲上市幾個月前，他們才加入了某些最後變得相當重要的功能，像是讓審判官能跳過圍籬和緩緩爬山的「跳躍」鍵（透過經長時間考驗的電玩遊戲傳統，在山壁邊一再蹦跳，直到你成功）。

團隊原本安排《異端審判》在十月上市，但到了夏季，為了遊戲開發者們所謂的「打磨期」，他們再延後了六週；在打磨期中，遊戲的內容和功能都已完工，只剩下最佳化和維修錯誤。「《闇龍紀元：異端審判》裡頭有約九萬九千個錯誤。」馬克·達拉說：「那是實際數目。那需要很多解釋，因為我們會列出品質與數量錯誤，所以像『噢，我這時有點無聊』也算是錯誤。」

「我從沒在開放世界遊戲中看過這麼多錯誤。」主環境美術人員班·麥格拉斯說：「但它們都很容易維修，所以只要繼續編列這些錯誤，我們就會繼續維修它們。」對BioWare而言，要發現所有錯誤太困難了。這需要品質保證團隊的創意性試驗，他們幾乎花費了無止盡的夜晚，測試從製造系統的複雜性，到你是否能從高山邊緣

跳下，並落入環境中。

在開發遊戲的最後幾個月中，派崔克·維克斯會拿《異端審判》的初版回家，讓他九歲的兒子玩。他兒子非常喜歡在馬身上騎上騎下，維克斯也覺得這很有趣。

有天晚上，維克斯的兒子過來說，一堆蜘蛛把他殺了，這聽起來很奇怪——他兒子的角色等級太高了，不可能被蜘蛛打死。大惑不解的維克斯載入遊戲，並發現確實有群蜘蛛殺光了他兒子的團隊。

四處打探後，維克斯找出了問題：如果你在錯誤的地點下馬，你所有同伴的裝備就會消失。「如果不是因為我兒子比所有人都喜歡那匹馬——」維克斯說：「我不認為我們會發現這點，因為得狂按按鍵，才會在千分之一的機會中發現，如果你來到正確地點，就會害自己的隊員全數死亡。」

負責將《闇龍紀元：異端審判》這艘海盜船開進港的馬克·達拉，很擅長判斷哪些錯誤有必要維修（像是你能跳上矮人同伴的頭部，進入原本不該進入的區域），哪些則沒必要（像是你穿進牆壁的武器）。在這種規模的開放世界角色扮演遊戲中，修理每個潛在錯誤不太實際（也會花太多時間），所以他們得決定優先順序。還好《闇龍紀元》團隊成員資歷豐厚，多年來他們也發展出團隊間的化學效應。「肌肉記憶在這時非常有影響力。」卡麥隆·李說：「度過宛如地獄烈火的遊戲開發工作，

我們被淬煉成一體，我們清楚每個人的想法，也理解每個人的期待，我們也知道該做什麼，並著手進行。」

最後，他們辦到了。二○一四年十一月十八日，BioWare 發行了《闇龍紀元：異端審判》，儘管寒霜引擎帶來的諸多挑戰，也依然成功讓遊戲上市。「我想在上市時，我們**仍然沒讓所有工具生效。**」馬克・達拉說：「我們只讓**足夠**的工具生效了。」

《異端審判》幾乎立刻成為銷售量最高的《闇龍紀元》遊戲，在幾週內就超越了EA的期待。作戰很好玩（有時也太混亂了），環境美艷絕倫，同伴也很傑出，多虧了頂尖編劇和配音（包括前任少女殺手小弗雷迪・普林斯〔Freddie Prinze Jr.〕扮演鐵牛時的亮麗表現）。其中一幕巧奪天工的戲碼，發生在玩家的基地遭到摧毀後，其中描繪出審判官軍隊的殘兵傷將們，共同唱起一首充滿希望的歌曲《黎明即將到來》。從許多方面看來，《闇龍紀元：異端審判》確實是取得大勝的遊戲。

不過，只要仔細觀察，你就能發現《異端審判》混亂開發下的殘餘物。你在遊戲中率先看到的事物之一，是一處名為腹地（Hinterlands）的區域，那是一片森林與農場，並擔任《闇龍紀元》的第一個開放世界環境。腹地充滿撿拾任務（達拉稱他們為「垃圾任務」），讓你去送藥草和屠殺狼群。它們能有效地消磨時間，但和《異端審判》令人驚豔的主線劇情相比，感覺起來像是雜事。

問題是，有太多人不會去**看**主線劇情。有些玩家沒發現他們能離開腹地，回到避風港（Haven）以觸發下一段主線劇情任務。其他玩家們卡在奇怪的強迫性滿足迴圈中，強迫自己在離開前做完腹地中的每項支線任務（我在《闇龍紀元：異端審判》上市那週最受歡迎的 Kotaku 網站文章，名叫〈良心建議：如果你在玩《闇龍紀元》的話，就避開腹地〉）。

網路評論人急於就這項問題責怪「那些懶開發者」，但實際上，這是《異端審判》奮鬥過程的自然後果。如果《闇龍紀元》團隊奇蹟般地得到另一年來製作遊戲，或如果他們有機會花另一年打造寒霜引擎的工具，再進行開發工作的話，或許那些任務就會更有趣了。也許它們就不會那麼乏味。或許它們會有更多變化與複雜度，就像僅僅幾個月後上市的《巫師3》中的任務一樣。「當你是間線性敘事故事工作室時，和它對《闇龍紀元》開頭十小時所代表的意義，就是打造開放世界遊戲與機制時會體驗到的學習與挑戰。」亞霖‧福林說。

對 BioWare 而言，《闇龍紀元：異端審判》依然是場勝利。亞霖‧福林、馬克‧達拉與《闇龍紀元》團隊的其餘成員成功了。「《闇龍紀元2》是驚人時間線挑戰下的產品，《闇龍紀元：異端審判》則是驚人科技挑戰下的產品。」麥克‧萊德勞說：

「它有足夠的籌備時間，結果產生了更棒的遊戲。」

# Chapter 7
# 鏈子騎士

**Shovel Knights**

二〇一三年三月十四日，一群精疲力盡的開發人員坐在加州瓦倫西亞一間狹窄的公寓，四周圍繞著告示板和 Ikea 桌子。一頭亂髮、富有魅力的團隊領袖尚‧維拉斯科（Sean Velasco）拿出一台相機，開始把鏡頭朝向房間各處，畫面橫搖過三張疲憊的臉：像素美術師尼克‧沃茲涅克（Nick Wozniak）、程式設計師伊恩‧弗拉德（Ian Flood）、概念美術艾琳‧佩倫（Erin Pellon）。他們的第二位程式設計師大衛‧狄安傑羅（David D'Angelo）從芝加哥透過 Google Hangouts 視訊連線，他的頭一直顯示在書架上的筆記型電腦螢幕。焦慮與睡眠不足讓他們都有點躁動不安。

「各位。」維拉斯科對著相機說：「我們現在即將啟動那要命的 Kickstarter 募資案了……天啊。好，準備好了，來吧。」

沃茲涅克按下按鈕。

「老天，還得確認。」維拉斯科說。

沃茲涅克再次按下按鈕。「啟動了。」他說。

「天啊。」維拉斯科說：「好了，行了。好了，大家。好的，好的，你們準備好了嗎？我們得幹活了。」

《鏟子騎士》Kickstarter 案上線了，他們希望向粉絲募資七萬五千美元，製作他們夢想中的遊戲。但這個募資案並沒有像黑曜石的《永恆之柱》那樣，剛上線就一

飛沖天。甚至很少人注意到這個遊戲。

狄安傑羅稍後說：「絕對是非常令人緊張。我們花了那麼多時間構思、規劃，投入那麼多心血。結果上線了卻沒人注意到，畢竟，誰會一有 Kickstarter 案子推出就馬上注意到呢？」

如果沒人注意到他們的 Kickstarter 案子，這五個人就麻煩大了。他們辭了工作聚在這裡，冒著財務風險，希望有夠多的人看到他們的遊戲會覺得：「我想付錢讓這款遊戲成真。」維拉斯科和其他人制定了野心十足的計畫，完成計畫需要的經費遠超過七萬五千美元。他們希望把這個藍色盔甲的英雄化為標誌性的角色。《鏟子騎士》對他們來說，目標不只是製作一款遊戲，他們還想創造下一個瑪利歐。即便這意味著破產。

直到幾個月前，維拉斯科與團隊其他成員都還任職於 WayForward，這是一家位在瓦倫西亞一角的獨立遊戲工作室，以每年都能大量生產主機遊戲聞名。有些是授權遊戲，例如搭配漫威電影的《雷神索爾》（Thor），以及根據同名卡通改編的《蝙蝠俠：智勇悍將》（Batman: The Brave and the Bold）。其他則是一些任天堂紅白機經典遊戲的現代續作，像是動作遊戲《魂斗羅：雙雄戰魂》（Contra 4），還有平台遊

戲《男孩與泡泡怪》（A Boy and His Blob），在這款遊戲裡，你要巧妙操控一名男孩跨越重重障礙，拿色彩繽紛的雷根糖餵食你的變形怪助手，藉此解開謎題。

這些遊戲有個共通點：製作時間不長。換句話說，很便宜。WayForward 專門開發2D橫向捲軸遊戲，開發團隊只需二十到三十人，而非兩三百人，開發期程有時不到一年——以現代遊戲來說，短得出奇。製作每款遊戲時，WayForward 會重新分配員工，把每個開發人員放在公司最需要人手的地方。

維拉斯科不喜歡這套系統，他認為這樣做貶損了團隊的化學作用。「我認為我們很有能力；我們開發很厲害的遊戲——」維拉斯科說：「所以他們就想說：『那我們把這個人放到這裡，另一個人放到那裡，就能把相關知識傳遞給其他人。』」

當他與同一組核心開發人員製作了幾款成功的橫向捲軸遊戲，例如《吸血萊恩：背叛》（BloodRayne: Betrayal）之後，維拉斯科想跟這些夥伴繼續合作。「我都拿《星際大戰》R2機器人的例子來比喻。」維拉斯科說：「路克不會把R2的記憶清空，因此他們才能合作無間。而 WayForward 的做法，就等於是每次都清空R2，讓我們永遠沒機會達到那種程度的凝聚力。」

WayForward 是一個「受雇開發遊戲」的工作室，他們的生存方式是要能順利處理大量合約，在很短的期限內[1]製作授權遊戲，保留完整團隊並不是該工作室的優先

事項。二〇一二年，他們完成格鬥遊戲《雙截龍：霓虹》（Double Dragon Neon）之後，WayForward 的管理層就把維拉斯科、弗拉德、沃茲涅克和狄安傑羅各自分配到不同的專案去了。

無法繼續一起工作，讓他們很失望，這群人開始在工作以外的場合聚會。晚上和週末，他們會到維拉斯科的公寓，嘗試做些私人專案，包括一款智慧型手機遊戲，沒什麼成果。他們都不怎麼愛觸控螢幕，喜歡有手感的實體按鈕；此外，那也不是他們想開發的遊戲類型。他們真正想要的，是一起製作一款正統的平台遊戲，可以在３ＤＳ和 Wii Ｕ 這類任天堂主機上玩的遊戲。「我記得自己說過：『我進這一行是為了製作任天堂遊戲。』」狄安傑羅說：「『我們來做任天堂遊戲吧。』」

「我們互看一眼。」維拉斯科說：「然後大家說：『對，那就是我們想做的。』我們都想打造以遊戲體驗為優先的一流遊戲。我們對觸控螢幕遊戲沒什麼瞭解。我們想做遊戲性卓越的遊戲，用手把操控。」

回到辦公室，維拉斯科向 WayForward 管理層提出了一個激進的想法：讓他和

1　根據弗拉德回憶他們的創作程序：「比較像是『你覺得蝙蝠俠應該這樣做，這樣超酷，但你知道蝙蝠俠真正該做的是什麼嗎？在聖誕節以前上市。』」

他的團隊做點不一樣的事如何？WayForward 有兩棟建築，一棟目前由品質確保部門使用。如果由維拉斯科的團隊來接管第二個辦公室，自成一個半自治單位呢？WayForward 的管理層一直都想推出 Kickstarter 專案，如果就由維拉斯科的團隊來負責呢？如果他們有辦法弄出一套完全原創的、讓人引以為傲的任天堂風格遊戲，那不是很棒嗎？

經過幾番對話，WayForward 管理層否決了提議，那不符合該工作室的營運方式。四處調動人員，能讓公司能更快趕出遊戲成品。「在 WayForward 工作，就得有心理準備，那是一家『受雇開發遊戲』的公司。」沃茲涅克說：「他們必須以發行商的委託為優先，排除其他事務。」

有天在辦公室附近的「丁克熟食店」（Dink's Deli）午餐時，維拉斯科跟弗拉德、沃茲涅克談起了他們夢想中的「任天堂」遊戲長什麼樣子。他們決定，那會是一款 2D 遊戲，原因有兩個，一是比 3D 便宜，二是他們都有製作 2D 遊戲的經驗。這款遊戲的畫面與風格都會像 NES 遊戲，但會去除不精確的跳躍，以及一九八〇年代經常發生的惱人故障。維拉斯科與好友們真正想做的，是人們**記憶中**的 NES 遊戲，帶著夢幻玫瑰色的美好印象。

遊戲中必須有一個核心機制，而看起來最吸引人的動作是「下鑽」，這個動作

來自《林克的冒險》（Zelda II: The Adventure of Link）。這項能力讓林克可以跳向空中再往地面戳刺，摧毀路上任何敵人與障礙物。「下鑽似乎是個有趣又萬用的動作。」

維拉斯科說：「可以用來撞碎方塊，可以用來彈跳，可以用來打倒敵人。」

有人提議，用鏟子當主要武器。又有人說：「設定他是個騎士怎麼樣？」他們努力想像著畫面：一個穿著重裝甲的騎士，在鄉間漫遊，揮舞巨大的鏟子迎戰怪物。

他可以水平戳刺蜘蛛，或是把鏟子當成彈簧，在許多泡泡、鬼魂和大土堆之間跳來跳去。想像那個畫面，他們三個都笑了起來，沒多久，他們就有了共識，遊戲和主角，都叫「鏟子騎士」。感覺有足夠的標誌性，好像可以啪地一下貼在T恤和便當盒上。

維拉斯科、弗拉德與沃茲涅克在餐廳的座位區拋接各式各樣的點子，就這樣，整套遊戲的架構建立起來了。鏟子騎士會對抗另外八位騎士，每個騎士都有獨特的主題，就像老遊戲《洛克人》一樣，同名的英雄要對付的機器人魔王名字都是「破壞人」、「金屬人」之類的。鏟子騎士不會吸收敵人的能力（他們不想抄太多《洛克人》元素），但每個魔王都會有專屬的場景。極地騎士生活在一艘結冰的船上；王者騎士統治一座宏偉的城堡；而我們的主角鏟子騎士，將擊敗他們全部。「就是這樣。」維拉斯科說：「他要挑戰這八個魔王。每個都會很酷。他們會有獨一無二的剪影圖像，遊戲最後，我們還要跟一個大壞蛋戰鬥。這就是我們的起點。」

他們很清楚，WayForward 不會讓他們製作《鏟子騎士》，大家都決定辭職，把自己的積蓄賭在這款他們無論如何都要做出來的遊戲上。維拉斯科與弗拉德遞上了辭呈[2]。狄安傑羅的未婚妻要唸研究所，所以他搬到芝加哥，並繼續在 WayForward 遠端工作，但他計畫兼職投入《鏟子騎士》，最後再轉為全職。

沃茲涅克想待在 WayForward 多存點錢，再投入新的冒險，但 WayForward 管理層發現他打算離職，就開除了他。據沃茲涅克回憶：「他們說：『你要離職，對吧？』我說：『嗯，總有一天吧。』」他們說：『不如就讓今天變成最後一天？』」他們有個傳統，要離職的 WayForward 員工會在附近的紅羅賓餐廳聚餐（「不是因為我們喜歡紅羅賓。」沃茲涅克說：「那只是我們會做的一件鳥事。」）確定會丟掉工作後，沃茲涅克的老婆懷孕八週了，而他想留在 WayForward 的主要理由就是要為他們的新生兒存錢。「她嚇壞了。」沃茲涅克說：「她非常緊張。」

到了二〇一三年一月，大家全押在《鏟子騎士》上了，非常刺激，也非常可怕。他們興高采烈投入夢想中的遊戲，但也知道接下來至少整整一年，他們的工作賺不到任何錢。找投資人或發行商提供資金似乎是個壞主意。發行商會要求掌控他們的創作方向，更糟的是，發行商會監督行銷的部分。維拉斯科團隊對於《鏟子騎士》

有明確的願景，他們把《鏟子騎士》視為一個品牌，沒人想把這個品牌交給一個利潤至上的大型發行商。唯一可行的辦法，只有群眾募資，這不只是為他們的遊戲募集資金，同時也是在建立一批忠實客群。「我們覺得，想要建立一個願意一路支持這款遊戲到底的社群，Kickstarter 可能是最好的辦法了。」狄安傑羅說。於是，就像黑曜石和其他許多許多的獨立工作室，《鏟子騎士》的人馬也朝著 Kickstarter 出發了。

接下來兩個月，他們著手準備 Kickstarter，在他們繪製魔王畫像、勾勒關卡草圖，並試著描繪出鏟子騎士的外型時，整個團隊的成員都仰賴自己的銀行帳戶維生。鏟子騎士的形象必須獨一無二，又能讓人一眼認出。團隊中的每個人都成長於一九八〇年代末到一九九〇年代間，當時穿著紅色上衣和藍色工作褲的大鬍子水管工襲捲北美（歸功於任天堂勤奮不懈的大力行銷），現在他們也想做到同樣的事。他們希望有《鏟子騎士》運動衫、《鏟子騎士》絨毛娃娃、《鏟子騎士》雜誌。「我希望打造一個八〇年代品牌，創造一個角色，而遊戲的名字就是角色名字。」維拉斯科說：「那是現今不太常發生的事了。」

2
雖然不是每一個人離職的過程都全然平和，但數年來團隊成員與WayForward一直維持良好的關係。「WayForward對我們很好。」維拉斯科說：「他們提供技術與參考資料來協助我們，我們在所有遊戲展和業界活動都會見面。我跟他們一起工作了七年。他們是我的好友，是很不錯的人，若是少了我從那裡學到的所有東西，遊艇俱樂部不可能存在，我也不會成為設計師。」

鏟子騎士設計完成，他身穿淺藍色盔甲，有點像洛克人。他手裡總是拿著一把鏟子，頭戴一頂中間有T形開口的頭盔，臉孔永遠藏在面罩後。珍珠色的角從頭盔兩側伸出。不只辨識度高，也很容易畫：只要簡單畫出T形頭盔和一對角，再加一把小鏟子，你就畫出了一個「鏟子騎士」。他沒有個性，這也是刻意設計的。「鏟子騎士可以是任何人眼中的任何形象。」維拉斯科說：「有些人會覺得，他是到處跑來跑去的可愛騎士；有些人則覺得，他是《黑暗靈魂》（Dark Souls）裡那種超兇狠的騎士。」

這兩個月的每一天，他們都到維拉斯科的公寓打造《鏟子騎士》，狄安傑羅的大頭也日復一日從筆電螢幕上看著大家（雖然嚴格來說，狄安傑羅仍在WayForward工作，但他的心幾乎完全屬於《鏟子騎士》了）。他們睡得很少。他們決定製作出王者騎士的場景「傲慢荒野（Pridemoor）」，當做早期示範片段和遊戲概念的實際證明。也就是說，有超多工作要做：設計關卡、構思敵方生物，繪製精靈圖、將一切元素變成動畫、編寫遊戲中的物理運動機制，以及其他一大堆事情。

維拉斯科一行人的動力來源，正是他們如今是在為自己工作，而不是在履行其他公司的合約。沒人喜歡加班趕工，但比起為了WayForward的授權遊戲犧牲睡眠，長時間為《鏟子騎士》奉獻心力感覺有成就感多了。「以前，我們只有晚上和週末

能討論這個案子，現在能夠全職投入，讓人精神一振。」弗拉德說：「我還記得，我打給老爸說：『嗨，我拒絕升遷，還辭掉了工作。』他的回應是：『為什麼？』然後我大概是說：『哦，我們要一起弄這個案子，這東西會超棒，我們要把案子放到某個叫 Kickstarter 的地方，接受大家贊助。』他回答說：『好啊，你們的乞討網站上線後記得通知我。』」

他們把公司取名為「遊艇俱樂部遊戲」（Yacht Club Games），也許是因為他們擠在一房一廳公寓裡，靠在 Ikea 傢俱上頭工作，而對於這樣一群窮困、疲憊、兩眼昏花的開發人員來說，這名字有種病態的諷刺感。

到了二○一三年三月十四日，他們推出了 Kickstarter 募資案。其中有一部簡短的預告片，由備受讚譽的作曲家傑克·考夫曼（Jake Kaufman）配樂（後來整套《鏟子騎士》的配樂都由他譜寫），展示了目前完成的美術和關卡樣貌。在一系列短片中，鏟子騎士會刺殺敵人並踩在鏟子上彈來彈去。「我們對《鏟子騎士》有信心。」他們在 Kickstarter 的說明部分這樣寫道：「我們知道遊戲成品會很棒。我們對此確信無疑，所以為了全力開發這款遊戲，把全職工作都辭了。我們對於開發作業滿懷熱情，投注了大量時間、金錢和心血，但這不足以完成遊戲。為了讓《鏟子騎士》化為現實，我們需要你！」

然而，這個所謂的「你」，似乎沒有現身。那一週結束時，他們只籌到了四萬美元，距離七萬五千美元的目標有段距離，這還多虧有好幾篇報導，包括遊戲網站IGN的一篇報導文章[3]，但他們一天只能得到幾千美元。隨著遊艇俱樂部的成員不斷努力完成持續增長的工作項目，他們開始擔心《鏟子騎士》募不到足夠資金。

或者更糟，資金只達到絕對最低目標。「不管當下在做什麼，我們都會在第二個螢幕或背景開著 Kickstarter 頁面。」沃茲涅克說：「你就是會一直看，試著一算再算，在腦袋裡粗略預估。」雖然他們要求的是七萬五千美元，但大家都希望金額遠超過這個數字，因為他們覺得需要將近十五萬美元才能順利使《鏟子騎士》問世。「如果沒能募資成功，我們甚至沒有替代方案。」維拉斯科說：「我猜我們只能試著以團隊身分向發行商提案製作《鏟子騎士》。我不知道他們會不會接受，但不做就是死路一條。」

不過，他們確實有個吸引更多玩家注意的計畫：他們要參加 PAX East 遊戲展[4]。那一年稍早時，遊艇俱樂部預訂了 PAX 年度波士頓遊戲大會的攤位，他們要在現場向成千上萬的玩家、記者和同業人士展示《鏟子騎士》。但展示片段至今仍未完成。後續幾週，遊艇俱樂部成員每天工作十六小時，希望能完成王者騎士的場景，在 PAX 展示。他們唯一的休息時刻，是打開 Kickstarter 頁面按下重新整理。

有一次，團隊擔心來不及完成，在恐慌中想了一套備案。在攤位上放幾張豆袋椅和任天堂64老遊戲，呼籲參觀者回家要資助《鏟子騎士》。「你可以來這逛逛，我們會聊聊我們的Kickstarter計畫。」維拉斯科說：「甚至到PAX開始前一兩週，我們都還在想這些。真是瘋了。」

即使到了三月底，他們飛往波士頓那天，遊艇俱樂部的成員們都還在為展示片段做最後潤飾。起飛前幾小時，他們聚在維拉斯科的公寓，修改最後幾個地方，像是加入街機風格的排行榜，讓PAX參觀者可以競逐高分。他們印了幾千張《鏟子騎士》傳單，但付不起另外寄到波士頓的費用，因此每個人都必須把一大疊傳單塞進行李，仔細稱重，確保他們到了機場不會被加收超重費用。

情況亂得有點誇張。「大約在出門前二十分鐘，我想弄杯咖啡，但維拉斯科的水槽開始噴出咖啡渣。」弗拉德說：「我說：『呃，你的水槽發神經了。』他說：『沒時間了，我們得去波士頓。』我說：『好，沒問題。』所以我們就沒管它，讓一團

3 推出Kickstarter之前，他們聯絡過一位IGN的作者柯林‧莫里亞蒂（Colin Moriarty）。他們認為他會是《鏟子騎士》的粉絲，因為他的職業生涯起點就是在GameFAQs撰寫《洛克人》與《惡魔城》這類遊戲的指南。莫里亞蒂也的確成為了粉絲，而且多年來都是《鏟子騎士》的重要支持者。

4 校註：二○一○年起，PAX開始舉辦所謂的「分展會」，過往皆在美國西岸舉辦的展會，也開始有機會在東岸展開。

混亂在那漂來漂去。」

他們五個人（維拉斯科、弗拉德、狄安傑羅、沃茲涅克和佩倫）為這趟 PAX 之旅總共花了大約一萬美元，等到 Kickstarter 募資成功才能拿回來。晚上，他們共住一個房間——「太可怕了。」狄安傑羅說——白天則在 PAX 攤位上工作，向靠近攤位的每個人宣傳《鏟子騎士》。

他們的展示片段酷炫，很引人注目，明亮的2D圖像立即擄獲不少人的注意力。即使人在展場另一端，也很容易辨識《鏟子騎士》的內容：一個小小藍藍的角色，拿著鏟子跳來跳去，打倒怪物，看起來像是 NES 遊戲的現代版，引來許多懷舊的 PAX 參觀者佇足。一名 Destructoid 電玩網站[5]記者在展覽期間寫道：「《鏟子騎士》本來只是我雷達上的一個小點，但短短幾天內，它已經變成我今年最期待的作品之一。」

雖然 PAX 並未在一夕之間帶來大量資金，但的確讓遊艇俱樂部把消息散布出去了，然後在二○一三年三月二十九日，Kickstarter 募資案距離結束還有兩週時，他們達到了七萬五千美元的目標。他們可以繼續累積金額，直到四月中專案關閉為止，但總之他們正式籌到了資金。「這滿可怕的，因為現在我們必須把這遊戲做出來，而要用七萬五千美元完成這件事是很難的。」狄安傑羅說：「我們希望遊戲爆紅。

我們當然想做這款遊戲，但我們並不希望這變成一段極度痛苦的時光，整個製作遊戲期間都得不吃不喝。」

在PAX展場上，狄安傑羅跟其他有過Kickstarter成功經驗的開發者聊天，獲得的建議主要有兩項。第一項是每天更新Kickstarter消息，讓贊助者能夠積極參與這個遊戲，並自動傳播《鏟子騎士》的相關消息，而不是只能乾等遊戲出爐。PAX結束後，遊艇俱樂部就開始實行每日更新Kickstarter，包括繪畫比賽、角色揭祕，並設立延伸目標。達到十一萬五千美元，他們會設計讓其中一個魔王騎士成為玩家可以使用的角色；達到十四萬五千美元，再加入第二個；如果金額達到二十萬美元，他們會再製作第三個可操控的魔王騎士戰役。

第二項建議是，遊艇俱樂部應該把《鏟子騎士》展示片段寄給熱門YouTuber和Twitch直播主。該遊戲相關的網路報導是一回事；而讓潛在玩家看到《鏟子騎士》實際試玩情形又是另一回事，如果Game Grumps這類大型YouTube頻道之後能直播試玩《鏟子騎士》展示片段，就能接觸到數十萬觀眾。《鏟子騎士》Kickstarter募資

5　校註：二〇〇六年建立的電玩遊戲主題部落格；二〇一七年被Enthusiast Gaming收購，後於二〇二二年出售給Gamurs Group。

案的最後幾天，資金一飛沖天，從每天幾千美元，上升到每天三、四萬美元。多到讓遊艇俱樂部希望他們能把 Kickstarter 募資期再延展一個星期；可惜，網站規則不允許這樣做。

Kickstarter 募資案結束於二〇一三年四月十三日，《鏟子騎士》總共募得三十一萬一千五百零二美元，超過他們立案目標的四倍之多。不過，對於一個落腳於洛杉磯的五人團隊來說，算不上很多錢。標準燃燒率是每人每月一萬美元（不只薪水，還包括設備、法律費用和他們打算新租的小型辦公室租金），這筆錢能讓他們運作六個月——如果他們少領一點錢，可以再撐久一點。他們算出每個人日常帳單跟飲食所需費用後，再據此分配薪水。「接著，我們說好之後再支付每個人的差額。」

狄安傑羅說：「我們真的必須徹底發揮每一分錢的作用。」他們總共要製作出八個場景，之前製作王者騎士的場景時，花了大約一個月，遊艇俱樂部估算完成《鏟子騎士》需要一年時間。也就是從二〇一三年四月到十二月完成所有場景，預留三個月緩衝期。他們必須在二〇一四年三月做完整套遊戲，否則就沒錢了。

此外，他們也必須學習如何創立企業，這是個耗時的程序，包括申請健康保險、整理稅務，還要找個版權律師，協助他們保護《鏟子騎士》的 IP。最後，他們決定把星期二（後來改成星期一）定為「企業日」，其他工作日則繼續製作《鏟子騎

士》，只是工作消耗的時間遠高於他們的預期。

由於資金相當有限，遊艇俱樂部成員放棄了平衡工作與生活，因為他們知道，如果不趕工完成《鏟子騎士》，錢就會燒光。二○一四年三月的期限其實很快就到了。「最好拼死完成遊戲，總比失敗要好。」沃茲涅克說：「我們獻給這款遊戲的祭品就是我們自己。我們知道自己在週末也必須工作，我們知道一天必須工作很多個鐘頭，時間就是我們要奉獻給這遊戲的東西。」

對沃茲涅克來說，這意味著繪製組成《鏟子騎士》的許多像素精靈圖，並將這些圖像動畫化。這些圖像多半源自佩倫所畫的概念藝術。對維拉斯科來說，這意味著設計關卡、生物，以及機械裝置。對狄安傑羅和弗拉德來說，這意味著編寫程式碼，讓《鏟子騎士》能夠運作，並修正故障的程式碼。對於他們全體來說，這意味著努力找出讓遊戲更好玩的方法：疊代、微調、潤飾，並且針對遊戲與公司相關的重大決策每天開會討論。

從一開始，遊艇俱樂部就採用了非正統做法，也就是不設立領導人。維拉斯科在實務上是《鏟子騎士》的總監，由他主導大部分的會議，但他不是老闆。他們實行一條簡單但激進的規則：如果某件事有任何一個人反對，就必須完全停止。任何事情要進行下去，都必須以整個團隊同意以特定的單一方法執行為前提。這是電玩

設計界的民主化型態。「我們從一開始就希望平等。」沃茲涅克說：「我們把這個團隊視為五名合夥人，無論是在文件上還是實際運作上。」[6]

在執行層面上，這表示他們花了大量時間討論極微小的細節。如果團隊中有一名成員不喜歡鑣子騎士向上刺擊時手臂移動的方式，他們就必須一起討論這個動作。如果在遊艇俱樂部有人堅持在通關後應該要能重玩關卡，這個議題就可能要討論一整個星期。如果維拉斯科喜歡這個藍色的盔甲騎士拿著釣魚竿的視覺效果，那就要命了，他會為這個點子奮戰到底，直到鑣子騎士有辦法釣鱒魚（維拉斯科說：「我一直提起這件事，算是個玩笑吧。嘿，來釣魚吧，感覺很呆，很有趣。」）。每個人都說：「不，這太蠢、太蠢、太蠢了。」我想最終我只是搞得大家很疲憊。」

這種混亂的多邊主義在任何其他公司可能都行不通，但對遊艇俱樂部來說，似乎恰到好處。部分原因是他們的規模，可以靈活變化——如果是五十人而不是五個，要為每一項設計決策大肆爭論可就沒那麼容易。另一個原因是他們在 WayForward 一起製作遊戲多年所建立起來的化學作用。「當我把自己的設計交給這幾個人，或是他們把實際做出來的東西交給我的時候，很多事情甚至不需要開口，或是不需要詳細說明，我們之間有這種瞭解和信任。」維拉斯科說：「就像一個樂團一樣。」

如果他們沒有明確且一致的願景，這一切都不可能發生。團隊中的每個人都知

道《鏟子騎士》是一套NES風格的2D平台遊戲，共有八個不同的場景。不會再擴大了。基本遊戲方式不會改變。沒人會主張他們應該把《鏟子騎士》改成一款大型多人線上遊戲，或是把下鑽這個招式改成機關槍。也不會有發行商或投資者造訪辦公室，堅持鏟子騎士拿掉頭盔會更好看。即使團隊中會針對創意上的決策有所爭論，但對於《鏟子騎士》的基本發展方向，他們有穩固的共識。

如果他們要把《鏟子騎士》打造成大型系列作（也就是下一個瑪利歐），那第一代遊戲一定要完美無瑕。整個二〇一三年，遊艇俱樂部都在設計、辯論並趕工，一絲不苟地逐步搭建《鏟子騎士》的八個場景。《鏟子騎士》從PAX展示版急遽進化，加入了各式各樣的酷炫圖形特效。他們特別著迷於視差捲動技法，這種技術可以讓場景中的背景與前景分別移動，創造出景深效果。現在，當鏟子騎士走在「傲慢荒原堡壘」的金色塔樓時，背景的粉紅色的雲朵會隨著他一起移動。

維拉斯科提出了一系列平台遊戲設計守則，用來構思《鏟子騎士》中的每個關卡。這些守則源自他在WayForward工作的時光，也是他研究經典任天堂遊戲的心得。

6 原本有第六位合夥人李・麥多爾（Lee McDole），他對於扁平結構的概念跟其他人有過爭論，因此很早就離開遊艇俱樂部的對話，以及他在先前的歲月中所做的工作研判，他認為會是由他跟維拉斯科擔任公司合夥人，一人一半股權。「對於以目前這種新的安排繼續走下去的可能性，我苦苦思索了好幾天，但最終還是覺得這樣下去很不對勁。」麥多爾說。

例如其中一條，是應該在實際遊玩過程中，透過遊戲本身引導玩家如何正常通過每一個情境，而不必透過乾巴巴的教學課程。假設維拉斯科要向玩家介紹新敵人「瘟疫鼠」，這種敵人被打到會爆炸。由於你不知道牠會爆炸，你會直接走去攻擊瘟疫鼠而被炸死，這樣的話，你會對遊戲生氣。更好的做法是讓遊戲先教你規則，也許是讓瘟疫鼠在一個土堆旁跑來跑去。「當你打碎土堆的時候，老鼠也很有可能被打到。」

維拉斯科說：「你就能看到牠爆炸的情形。」

在整個開發過程中，遊艇俱樂部一直在討論一個問題：遊戲要設計得多難？贊助者與粉絲向團隊提出各種要求，有人拜託他們不要把《鏟子騎士》做得太難，有人要求不要做得太簡單。「有一半玩家會期望玩到超難的 NES 遊戲，那是這類遊戲好玩的地方之一。」狄安傑羅說：「另一半玩家則希望有玩 NES 遊戲的感覺，但不希望那麼難。要怎麼平衡這兩者呢？」

解決方法之一，是加入各種巧妙道具，例如「螺旋槳匕首」（propeller dagger），能讓鏟子騎士飛過缺口；還有「相態墜飾」（phase locket），使用後可獲得暫時的無敵狀態。另一個解決方法（也更優雅的點子之一），是讓玩家自行選擇是否使用記錄點。每次找到場景中的記錄點，你可以啟動它，這樣一來，下次死掉就可以從這個點重新開始，不會損失太多進度；也可以摧毀它，這樣可以拿到一些

珠寶，但死亡的代價就比較高了。

到了二〇一三年末，他們五個人一致認為，他們正在打造一款傑作——只是不知道還要製作多久。三十一萬一千五百〇二美元，扣掉稅金跟手續費後剩下差不多二十五萬美元，而且正在迅速減少（他們另外透過 PayPal 收到一萬七千一百八十美元的額外捐款，不過幫助不大）。然而，要在二〇一四年三月完成《鏟子騎士》似乎是不可能的。「我參與製作過的每一款遊戲都有延期。」維拉斯科說：「因為我永遠都希望修正、重做，也許做得更好，也許潤飾得更漂亮。」如今他們已經趕工了好幾個月，但還有太多事要做了。《鏟子騎士》的後半部還不夠流暢，而且他們大幅改動了結局，必須花時間調整、打磨。「我想，如果我們是在 WayForward，可能還是會在三月出貨。」狄安傑羅說：「這大概就是佳作跟傑作的差別所在吧，遊戲中的每一顆像素，我們真的都認真處理過，只為確保一切都呈現出我們想要的狀態。」

據狄安傑羅的說法，在 WayForward 的時候，他的團隊總是在完成度百分之九十的情況下交出遊戲。但《鏟子騎士》這款遊戲，他們想要達到百分之百，要做到他們可以確信自己已經盡所有可能做出了最好的遊戲。但是，額外的製作期程，意味著必須無酬工作。二〇一四年三月一日那天，他們的資金就會一滴不剩。

無論如何，他們決定延期。「我們別無選擇。」維拉斯科說：「這已經是我們為遊戲使出渾身解數的最快進度了，有十六個月沒看到太陽，忙到沒朋友。……大家會問我，過得怎麼樣啊，我就回說：『越來越糟啊，《鏟子騎士》除外，越來越好。』」他們工作個不停，手伸進存款戶頭，支付個人帳單，以及遊艇俱樂部所需的任何開銷。

沃茲涅克的孩子剛剛出生，他得跟父母借錢（「那真的是一場艱難的對話。」）。晚上，他連晚餐時間都在工作，凌晨時分才開車回家，只因為他的胃在提醒他，嘿，我餓了。這時唯一開著的餐廳是二十四小時的「盒子裡的傑克」（Jack in the Box），所以他開始每晚到那裡報到。「連得來速櫃台店員的名字都認得了。」沃茲涅克說：「我聽得出每個人的聲音，知道誰會搞砸我的訂單，這時我就不會點某些品項。太扯了。有新人到職時，我簡直忍不住要開口說：『哦，嗨，你是新人吧。』」

維拉斯科的最低谷，是在開發作業的尾聲，有一天他停在加油站買咖啡奶精。「我把簽帳金融卡遞給店員，嗶地一聲，『抱歉，卡片刷不過。』我又伸手從口袋掏出一張信用卡遞給他。結果還是一樣，他說：『抱歉，這張也刷不過。』我只得狼狽地走出去，當然也沒買到咖啡奶精。那是最絕望的時刻。」

在極度痛苦而意志消沉的最後幾個月，讓他們堅持下去的支柱，是他們不斷收

到好友和家人試玩《鏟子騎士》的回饋。維拉斯科說：「我們收到大量的鼓勵訊息。」

他的一位大學好友玩過遊戲的早期版本後，捎來一封友善的短箋，告訴維拉斯科這就對了，遊艇俱樂部真不簡單，《鏟子騎士》會是超棒的作品。維拉斯科繼續讀，興奮得發抖，直到他看到朋友列出的遊戲問題清單。維拉斯科說：「我們必須回頭去徹底翻修一遍了。」

二○一四年六月二十六日，歷經將近四個月的無薪勞動，遊艇俱樂部遊戲發布了《鏟子騎士》。他們認為這是款好遊戲，但說真的，沒人知道是否有人在乎，是否這遊戲註定會像每年推出的數千款遊戲一樣掉出 Steam 排行榜，並逐漸消失蹤影。他們自認已經做了足夠的公關和行銷，吸引人們注意，但這終究是一場賭注。他們一直在討論周邊商品和便當盒，但要是根本連遊戲都沒人買怎麼辦？他們在辦公室常講一個笑話：如果完全失敗了，他們會放棄這一切，去開一家麵包店。

評論陸續出爐了。玩家很愛《鏟子騎士》。聰明、有挑戰性（但不會不公平），而且打磨得發出淡藍光澤，非常完美。遊艇俱樂部員工花了好幾天時間，才搞清楚他們賣出了幾套遊戲（排除掉 Kickstarter 贊助者那些已付款的買家），但他們確認銷售數字後，全都嚇傻了。第一週，他們就賣出了七萬五千套。第一個月過去，已售出高達十八萬套，遠高於他們在 WayForward 開發的任何遊戲。

《鏟子騎士》叫好又叫座。但是，對維拉斯科來說，卻無福消受，他說：「那是一段十分黑暗的時光。」走出趕工打造《鏟子騎士》的地獄業火，重返人世，他發現自己不知所措，好像長期服刑的罪犯剛離開監獄。「各種情緒的指針都轉到了十二點鐘方向。」維拉斯科說：「推出一款受到玩家熱烈歡迎的遊戲的振奮感；實際做完遊戲，終於結束開發作業的滿足感；以及前往各地介紹這款遊戲，並獲得正面迴響的激動感。但接著，陰暗面浮現，整個過程在情感上和身體上都讓我整個人消耗殆盡。」

就像許多遊戲創作者一樣，維拉斯科發現自己正在面對高濃度的「專案後憂鬱」和「冒牌者症候群」。「我心想：『噢，誰會在乎啊，我們做的只是抄襲《洛克人》而已。』」他說：「我們誘騙人們喜歡上這款遊戲，而我甚至根本不怎麼擅長做這個。」

維拉斯科花了好一段時間才找回平衡，但至少他們做完遊戲了。趕工結束了。他們很快就能領取不錯的薪水（由於公司採扁平結構，每個共同創始人收到的金額是一樣的），也能重新調整工作與生活的平衡。還有些錯誤尚待修正，另外，他們還得兌現承諾，製作玩家可操控的魔王騎士，但總之結束了。《鏟子騎士》完成了。

不是嗎？

鏡頭來到加州馬里納德雷──遊艇俱樂部位在十二樓的豪華辦公室，從視野遼闊的全景窗戶望出去，首先映入眼簾的，是停滿奢華遊艇的碼頭，這讓他們公司名字的諷刺意味大幅減低了。我在二〇一六年十月拜訪他們的工作室，從《鏟子騎士》發布算起，過了將近兩年半的時間。他們揮別堵塞的排水管和 Ikea 傢俱，已經往前走了很遠。

現在，公司已經從五個人擴展為十個人，他們試圖要雇用更多人，但由於遊艇俱樂部獨特的公司結構，這有點困難[7]。他們一直想找個優秀的品質確保測試員，但沒人通過面試。「我們的面試，場面有點嚇人。」沃茲涅克說：「一次要面對十個人。」由於每一項決策，都需要公司裡每一個人的同意，他們決定，這名未來的員工人選，必須回答每個人提出的問題。因此，每位可能的品質確保測試員前來應徵時，都必須在會議室裡，同時跟他們十個人面談。

遊艇俱樂部最不尋常的地方甚至還不是他們古怪的面試方式，而是到了二〇一六年十月，他們還在開發《鏟子騎士》。都過了兩年半，遊艇俱樂部遊戲仍有 Kickstarter 的承諾要履行。

[7] 二〇一五年，概念美術艾琳・佩倫與其他共同創始人發生糾紛，離開了遊艇俱樂部。

遊艇俱樂部承諾的 Kickstarter 延伸目標，三個魔王騎士模式，耗費的時間遠遠超過任何人的想像。《鏟子騎士》發布之後，他們放鬆了幾個星期，修正一些錯誤，並將遊戲移植到數個遊戲主機上，之後他們就開始開發第一個魔王模式戰役，在此模式中，你操控進行遊戲的是邪惡煉金術師「瘟疫騎士」。他們很早就決定，不要只是把鏟子騎士的角色精靈圖換過來就收工，他們想讓瘟疫騎士有自己的能力，例如投擲炸彈和爆炸跳躍。如果他擁有自己專屬的能力，他們就必須配合這些能力，重新設計所有關卡。他們原本認為，可能要花幾個月的時間，結果開發期程足足花了一整年。二〇一五年九月《瘟疫騎士》戰役推出後，他們還有兩個魔王戰役要製作：〈幽靈騎士〉和〈王者騎士〉。我去拜訪遊艇俱樂部的時候，這兩個戰役都計畫在二〇一七年推出。「如果你在二〇一四年告訴我，我到二〇一六年還在做《鏟子騎士》，我會說，你在開什麼鬼玩笑？」維拉斯科說：「嘿，結果呢，真是如此。」

遊戲推出幾年之後，維拉斯科的狀況好多了。他減少了工作時間，去海灘把自己曬得黑黝黝。在經歷又一次令人崩潰的趕工期（〈瘟疫騎士〉推出前的幾週）之後，遊艇俱樂部的幾位共同創辦人同聲發誓再也不這麼做了。「太折磨人了。」狄安傑羅說：「尤其我們在 WayForward 已經體驗過瘋狂的趕工量，更是受不了這個，我們

經歷夠多了。超過一般遊戲工作室。」

在辦公室附近的三明治商店吃午餐時，狄安傑羅提到，他再也不要趕工了，弗拉德嘆了口氣。對啊、沒錯，他說。但等到他們必須推出《幽靈騎士》的時候就知道了。「我從來不認同這種事是不可避免的。」弗拉德後來告訴我：「我這樣說是出於一種實用主義的態度，比較不是覺得事情非如此不可。意思是，我們要趕工了，準備好吧，先把所有計畫都取消吧。」

沒人知道，如果沒有數百小時連續工作的那幾週，遊艇俱樂部的成就是否還可能發生，但確定的，是成就相當巨大。截至二〇一六年，他們售出的遊戲已經遠超過一百萬套。他們把《鏟子騎士》移植到所有可以移植的遊戲主機，發行實體版本，鋪到零售店（對於獨立開發者來說十分罕見[8]），甚至與任天堂合作，把這位手拿鏟子的勇士做成 Amiibo 玩具供玩家收藏。發行商前來與遊艇俱樂部洽談經銷協議，甚至提議收購公司（維拉斯科和其他人婉拒了）。此外，你會看到鏟子騎士在各種獨立遊戲中蹦出來，在賽跑遊戲《彩虹跑跑》（Rumbow）、平台遊戲《尤卡萊莉大

令人佩服的是，鏟子騎士是史上第一次有第三方開發者的角色做成 Amiibo。任天堂先前所有 Amiibo 玩具都來自他們自家的系列作。為了讓這個玩具成真。狄安傑羅告訴我，他每個月都去打擾任天堂代表，直到他們點頭。

《冒險》（Yooka-Laylee）及其他遊戲中都能看到他友情客串。雖然不像一九九〇年代的瑪利歐那樣無所不在，但鏟子騎士已經成為了獨立遊戲界的代表人物。

儘管如此成功，遊艇俱樂部的成員也沒一個想得到他們會一直在開發《鏟子騎士》。即使是該公司最死忠的粉絲，也會捎來電子郵件和評論，希望遊艇俱樂部停止更新《鏟子騎士》，拜託做點新遊戲。但製作團隊已經承諾要兌現 Kickstarter 延伸目標：三個魔王戰役和多人模式。」狄安傑羅說：「這是我們最大的錯誤，有好有壞：我們承諾了大量遊戲內容。」

對我們來說，基本上，承諾任何事都不太好，因為我們會做過頭。」

還有另一個問題，這些魔王騎士戰役不會帶來收益。他們一直投入資金（據估計已經高達兩百萬美元），打造這些無法回收一毛錢的昂貴戰役。畢竟，遊艇俱樂部在 Kickstarter 承諾，瘟疫騎士、幽靈騎士和王者騎士都是免費的。現在背棄承諾，觀感會很差。

從樂觀的角度來看，他們打造了一款遊戲，並承諾長期更新，就像暴雪對於《暗黑破壞神III》的做法。「這是當今創造熱門遊戲的方式：製作出某個東西，然後添加內容進去。」狄安傑羅說：「這不是為了初期銷售量，而是為了吸引越來越多人入坑並沉浸在遊戲中。」

悲觀的看法，則是他們花了幾百萬美元（以及許多年的人生），在一款幾年前就該完結的遊戲上。而且其實沒人能肯定，到底有沒有人注意到所有追加的內容。

「你不會知道這些內容是否真的有作用。」狄安傑羅說：「我們的遊戲每個月都賣很好，但到底是因為《鏟子騎士》本身就能賣得很好，還是我們追加的內容讓它賣得很好？」

最初，他們計畫在二〇一五年底結束三個魔王戰役的所有開發作業。後來變成二〇一六年。接著是二〇一七年。到了二〇一七年一月，終於，終點就在眼前了，遊艇俱樂部跨出了大膽的一步：他們宣布：（a）開始分開銷售四個戰役；（b）提高《鏟子騎士》全套版的價格，因為買家現在基本上是一次買到四款遊戲；〈幽靈騎士〉和〈王者騎士〉完成後，遊艇俱樂部就真的沒事幹了——這是好事，因為他們所有人都已經對於繼續盯著《鏟子騎士》倒盡胃口。「我們本身就是遊戲的品質確保部門，所以，我們必須玩過上百次。」沃茲涅克說：「我們雇用了一些朋友幫忙，但多數情況下，就是我們自己不斷地玩。」

他們喜歡恣意想像下一步要做什麼。最簡單的計畫，可能是《鏟子騎士2》，但他們跟這位長角的騎士相伴了四年之久，遊艇俱樂部的幾位共同創辦人渴望來點新東西。他們討論了許多仿傚任天堂的想法。「我希望能有三個大受歡迎的招牌遊

戲。」維拉斯科說：「之後只要以此為基礎開發新作品。」《鏟子騎士》就是他們的瑪利歐，但還不夠。維拉斯科希望他們製作出另一個像《薩爾達傳說》那樣有代表性的系列作。再製作第三個，要像《銀河戰士》（Metroid）那麼受人喜愛。

這話若是由其他開發者口中說出，聽起來可能是痴心妄想，就好像電影學校的學生嗑嗨了，幻想自己會拍出下一套《星際大戰》。**好啊，對啦，你會成為下一個任天堂。祝你好運**。但當我從遊艇俱樂部美麗的辦公室往外走，經過《鏟子騎士》T恤和毛絨玩具，看著那尊雄偉華麗的雕像，一名手拿鏟子，頭上有角的藍色騎士，那個夢想似乎也沒有那麼荒唐了。

# Chapter 8
# 天命

Destiny

二〇〇七年下旬某天，位於華盛頓州柯克蘭（Kirkland）的辦公室對街，Bungie的員工們坐在租來的劇院中喧鬧地鼓掌。他們才剛奪回自己的獨立。在微軟的保護傘下待了七年後，他們自由了。

不久前，接受企業所有權似乎是個好點子。作為於一九九一年成立的獨立遊戲工作室，Bungie 靠科幻射擊遊戲《馬拉松》（Marathon）和奇幻策略遊戲《殺無赦》（Myth）取得了不錯的成功，但一直到《最後一戰》才聲名大噪；那是套第一人稱射擊遊戲，設定在人類與名為星盟的神權聯盟之間的星際戰爭中，星盟則由熱愛紫色的外星人組成。當 Bungie 於一九九九年的 Macworld 商展[1]中揭露《最後一戰》時，該遊戲引爆了一陣熱潮。

一年後，微軟買下 Bungie，並將《最後一戰》從 Mac 和 PC 遊戲改為 Xbox 獨家遊戲[2]。當《最後一戰》於二〇〇一年十一月在 Xbox 上發行時，立刻成為微軟的金雞母，不只賣出數百萬套，還幫助發行商的新主機能與更老牌的索尼與任天堂的產品競爭。《邊緣》（Edge）雜誌[3]稱它為「所有主機上出現過最重要的首發遊戲」。

在接下來數年中，當他們製作《最後一戰2》（Halo 2）和之後的《最後一戰3》（Halo 3）時，Bungie 的開發者們便開始渴求獨立。他們厭倦得讓微軟的企業高層審核決定，也想製作屬於他們的 IP，而非大企業集團所擁有的作品（當微軟將

《最後一戰》交給某家即時戰略遊戲工作室後，許多人也對它不再只屬於他們而感到氣餒）。Bungie 的高層——包括公司的最高設計師與共同創辦人傑森·瓊斯（Jason Jones）——開始威脅要離開並成立他們自己的工作室。他們很快就和微軟談起拆夥協議。

談判了好幾個月後，兩家公司取得了雙方都滿意的共識。Bungie 會完成《最後一戰 3》，然後再做兩套《最後一戰》遊戲。微軟會保留《最後一戰》的 IP，但 Bungie 能保有他們在過去七年中開發出的科技。自從二〇〇〇年以來，Bungie 首度成為獨立公司。

二〇〇七年那天，當 Bungie 的管理階層在劇院中宣布他們要脫離微軟時，整間工作室雀躍無比。「每個人都在歡呼，我的第一個念頭則是：『天啊，我們對你們做了什麼？』」協助策劃拆夥的微軟副總經理金夏恩說：「因為我以為我們的關係不錯。但我也懂。從內心層面來看，我很清楚。他們想獨立。」

1　校註：一九八五年起於舊金山舉辦的資訊技術貿易展覽會，最初只限於蘋果（Apple）、Mac相關平台的技術展示；二〇〇九年之後，蘋果不再參與展出，至二〇一四年停辦。

2　在Xbox上發行兩年後，《最後一戰》最後在二〇〇三年登上Mac和PC。

3　校註：一九九三年於英國創刊的電子遊戲月刊，以其專題、社論風格與遊戲秘辛內容而知名。

因新取得的自由感到情緒高亢的 Bungie 員工們，寫了張他們稱為「獨立宣言」的羊皮紙文稿。工作室裡的每個人都簽了名，接著他們把文稿掛在公共區域中。「我們認為以下真理不證自明──」他們用直接出自一七七六年的字體寫道：「基本上，我們想用自己的方式製作遊戲和創造體驗，同時不受到高層的財務、創意或政策限制，因為我們相信這是最佳處理方式。我們想直接從自己的努力帶來的成功中獲益，並與負責的人們共享成功的果實。」

不過，當 Bungie 的員工們開心慶祝時，工作室裡卻瀰漫著不安的氛圍。隨著全新的獨立，也出現了前所未見的責任。現在沒人能為他們的錯誤頂罪了。Bungie 中也沒人曉得，那個代號《老虎》（Tiger）、他們十年來的首款非《最後一戰》遊戲，看起來會是什麼模樣。他們充滿自信地認為，自己能在缺少微軟資源的狀況下打造出大型作品，但他們心中依然有股憂慮：萬一他們辦不到呢？

「你得小心許願。」金說：「一切不可能那麼順利。經營那麼大的工作室非常複雜。」

到了二〇〇七年，傑米・葛利賽默就不想再做《最後一戰》遊戲了。這位捲髮的 Bungie 老將對細節慧眼獨到，葛利賽默曾是《最後一戰》、《最後一戰2》和《最

後一戰3》中的頂尖設計師，而這三套遊戲都曾面對過各自的疲憊障礙與艱辛趕工期。儘管後續每套《最後一戰》遊戲都帶來了新概念，它們依然有相同的核心節奏：扮演超級士兵士官長的你，會用大量槍枝、手榴彈和車輛在一大群外星人中殺出一條血路。裡頭沒有多少革新的空間。全效工作室可能會在達拉斯製作一款《最後一戰》即時戰略遊戲，但對主線《最後一戰》系列來說，Bungie 無法突然決定拉遠攝影機，給《最後一戰3》第三人稱視角。《最後一戰》只帶來了某些Bungie 被迫實現的期許。

「我覺得，我們已經在《最後一戰》辦到了我想做的一切了。」葛利賽默說：「《最後一戰》有兩項特色：傑米喜歡的特色，和傑米不喜歡的特色。我們也已經做過傑米所有喜歡的東西了，所以現在我們得製作我不喜歡的東西，我也不同意加入我不喜歡的功能，所以我得離開。」

當 Bungie 發行《最後一戰3》後，大多工作室成員便開始製作他們有合約義務為微軟製作的最後兩款遊戲，這兩款外傳日後名為《最後一戰3：ODST》（Halo 3: ODST）和《最後一戰：瑞曲之戰》（Halo: Reach）。在此同時，葛利賽默說服Bungie 高層讓他開始構思工作室的下一套價值百萬美金的系列。葛利賽默帶了台電腦回去，並想出一項多人動作遊戲，他將其稱為《龍族酒館》（Dragon Tavern）。那並非《魔獸世界》般的大型多人線上遊戲，但他稱它為「共享世界體驗」。每個

玩家都會得到他或她的酒館，玩家能在這塊私人區域中配置裝飾、與朋友玩樂，並在任務之間聚會。而在世界中冒險時，玩家能與其他人合作和競爭，彷彿加入了龐大的公開大型多人線上遊戲。

葛利賽默和克里斯·布奇（Chris Butcher）坐下來談，後者是主工程師與Bungie高層員工，他說自己想出了一些酷點子，能讓遊戲「媒合」玩家，讓他們一同遊玩。這一切都是理論，但葛利賽默對可能性感到興奮，大部分原因也是這並非《最後一戰》。「《最後一戰》是什麼？那是科幻。好，《龍族酒館》是奇幻。」葛利賽默說：「《最後一戰》是第一人稱遊戲？好，《龍族酒館》是第三人稱遊戲。我心想：我得盡可能遠離《最後一戰》，才能想出新點子。」

與此同時，Bungie的共同創辦人傑森·瓊斯正在計畫他認為工作室該走的下一步。瓊斯是位孤僻但備受尊敬的設計師，嚴格上並非Bungie的主導人——那是執行長哈洛德·萊恩（Harold Ryan）扮演的角色——但大家普遍明白，他想要的一切都會成真。最極力促使Bungie離開微軟的人就是瓊斯，他告訴人們，如果微軟不讓他們離開的話，他就會成立自己的新工作室。多年來為了別家公司的IP辛勤工作後，瓊斯再也不想製作不屬於Bungie（以及作為Bungie最大股東的他）的遊戲[4]。瓊斯也想遠離《最後一戰》，但理由不同。最令他感到厭煩的其中一件事，就

是《最後一戰》系列遊戲太線性化了。儘管多人模式依然好玩，但無論你玩了多少次，還是得玩過一次《最後一戰》遊戲的單人關卡，以便見識遊戲的一切。瓊斯很討厭這點。「我覺得《最後一戰》最大的悲劇，就是多年以來，它提供了優異的單人關卡與合作內容。」他在二〇一三年一場訪談中說道：「我們也幾乎沒有為人們提供遊玩動機或理由，除了讓他們自己開心外，幾乎沒有理由讓他們回去重玩。」[5]

對他的下一款遊戲而言（他想讓它成為第一人稱射擊遊戲），瓊斯想做某種更開放的作品，其中有玩家能以非線性方式遊玩、重玩和進入的任務。和葛利賽默的《龍族酒館》相同的，是瓊斯的點子也非常有理論性。他用上了許多 Excel 和 Visio 檔案。「狀況是：『我認為第一人稱射擊遊戲的演進方式如下。』」葛利賽默說。

傑米・葛利賽默在 Bungie 有影響力，但比不過傑森・瓊斯。Bungie 也沒有餘力同時製作《龍族酒館》和瓊斯的計畫。「在某個階段——」葛利賽默說：「工作室高層找我坐下，並說：『聽著，我們只能做一款遊戲，也就是傑森的遊戲，所以你得妥協。』」我說：『好，但我真的很喜歡這點子。』」傑森也很喜歡那些點子，所以

4　Bungie（與傑森・瓊斯）拒絕為本書受訪。

5　萊恩・麥卡弗雷（Ryan McCaffrey），〈身為Bungie的共同創辦人，《天命》創造者對『《最後一戰》最大悲劇』的說法〉，IGN，二〇一三年七月九日，www.ign.com/articles/2013/07/09/bungie-cofounder-destiny-creator-on-halos-greatest-tragedy。

我們決定——我不會把這形容成合併——比較像是傑森的計畫從《龍族酒館》中取得了好點子。」

於是，他們埋下了最後被稱為《天命》（Destiny）的計畫種子。好幾個月來，瓊斯與葛利賽默合作處理這項計畫，嘗試想出它的模樣與玩法。過程中出現了莫大壓力。財務上而言，Bungie 經營得不錯——《最後一戰3：ODST》和《最後一戰：瑞曲之戰》的合約給了他們不少安全感——但他們隱約覺得《天命》將會是自己做過最棒的作品。在微軟的威權下待了這麼多年後，Bungie 的員工得證明他們獨立時能做得更好。

好消息是，和大多電玩遊戲工作室不同，Bungie 有許多時間能進行疊代。從二〇〇七年到二〇一〇年的早期時光中，這款代號為《老虎計畫》（Project Tiger）的遊戲經歷了許多變化。它有一度看起來像暴雪的《暗黑破壞神》。有一度又像《鬥陣特攻》（Overwatch）[6]。Bungie 花了很多時間爭論核心結構問題，像是《天命》究竟該是第一人稱遊戲（玩家會從自己角色的雙眼視物），或是第三人稱遊戲（玩家會從世界頂端的攝影機，操縱角色的行動與動作）。第一人稱對第三人稱的爭論持續了好幾年。

與許多大型工作室相同的，是 Bungie 將大量時間投注在所謂的「前期製作」上，

但那其實只是摸索出他們下一套遊戲模樣的過程。那是製作任何遊戲的過程中最有挑戰性的部分之一：將無限可能性減少到一個。「我想那就是大幅影響《天命》開發的問題之一。」傑米‧葛利賽默說：「我們會一陣子，在某個方向花下一大筆錢，然後因為出現了某種不可能辦到的的理念：『我們接在史上最大的遊戲後，這一定得是史上最新也最浩大的遊戲。』開發時有好幾次出現過全面重製。情況也不好看：『我們製作了原型，而那方向不對，所以我們得走點回頭路，並採用不同方向。』狀況是，當我休假一週完回來上班時，就發現我做了一整年的東西全被刪了。徹底刪除，完全無法復原。如果我沒把檔案存在我的筆電裡，一切就永遠消失了。沒有警告、沒有討論，什麼都沒有。」

讓葛利賽默感到壓力倍增的，是隨著每次重製，《天命》似乎越來越像《最後一戰》，彷彿 Bungie 的經典系列是工作室逃不了的重力井。當《最後一戰3：ODST》上市後，該團隊便去做《天命》。當《最後一戰：瑞曲之戰》上市後，該團隊也轉去做《天命》。他們很快就讓數百人製作**他們下一套大遊戲**，這迫使 Bungie

6 根據傑米‧葛利賽默的說法，有個早期版本的《天命》看起來非常像《鬥陣特攻》。《泰坦》是套遭到取消的大型多人線上遊戲，日後被重新改造為《鬥陣特攻》。「我說：『天啊，你們也在做一樣的遊戲，連角色職業都相同。』」上市版本的《天命》當然看起來一點都不像《鬥陣特攻》。他說。

快速做出決定，這樣他們才都有事做（和頑皮狗的布魯斯・史崔利與尼爾・德魯克曼接手《祕境探險4》時一樣，他們得「餵養野獸」）。剛開始，葛利賽默與其他開發者想讓《天命》成為奇幻遊戲。不過隨著時間過去，城堡開始變成太空船，斧頭和劍成為太空斧和太空劍。

「我們龐大團隊中的製作美術人員做的大多是科幻作品，他們從來沒做過獸人或劍，所以我們或許得做科幻遊戲。」葛利賽默說：「我們想做第三人稱遊戲，但我們有一堆人專門做第一人稱遊戲動畫，而我們所有代碼庫都認定準星位於螢幕中央。所以現在我們成了第一人稱遊戲……在你察覺到前，我們基本上已經在做《最後一戰》了。」

準備好想法與報告後，Bungie 高層開始向市面上最大的發行商們提出想法：索尼、微軟和美商藝電，而根據某位前經理的印象，甚至還有任天堂。Bungie 不曉得《天命》最後會變成什麼，但他們清楚自己要它成為大型作品，最後他們與 Bungie 的發行商動視簽下為期十年、耗資五億美金的多遊戲合約。儘管《天命》的基本概念依然是一團混沌，動視高層簽下了合約，認為他們會得到某種類似《最後一戰》的產品。「Bungie 的提議重點和上市版本幾乎完全一致。」某位參與過合約討論的人說：「那是科幻太空歌劇。射擊遊戲加上大型多人線上遊戲。」

協議中說明，Bungie 能擁有《天命》系列，動視則會給工作室創造《天命》遊戲的創作性自由，只要工作室達到每個里程碑就行。Bungie 的行程表節奏非常嚴格。動視預期工作室會在二〇一三年秋季讓《天命1》上市，一年後則會推出名叫〈彗星〉（Comet）的資料片。隔年則是《天命2》（Destiny 2），然後是〈彗星2〉（Comet 2）等等。

傑米·葛利賽默開始發現，儘管他努力抗拒《最後一戰》的重力井，他們卻全受到牽引了。更糟的，是他察覺工作室中大多成員都接受這點。「當我加入 Bungie 時，有八個人在製作《最後一戰》。」葛利賽默說：「當我們在二〇〇一年發行《最後一戰1》時，團隊裡可能有五十個人。等到《瑞曲之戰》和《ODST》加入《天命》團隊時，我們大概有三百人。這些人有大部分都是在《最後一戰》和《最後一戰3》上市後受雇的。這些都是熱愛《最後一戰》的人。他們想在 Bungie 工作的原因，都是由於《最後一戰》。所以他們當然會想製作某種類似《最後一戰》的遊戲。」

對《天命》的方向感到頹喪，葛利賽默開始與其他 Bungie 員工爭吵。有一次，他用電子郵件寄出一份清單，內容是他認為《天命》會遭遇的核心設計問題。他問到，他們要如何在不犧牲酷功能的狀況下，處理移轉到次世代主機的過程，並讓他們的遊戲使用舊世代硬體？他們要如何製作無論人們玩幾次、依然會感到新鮮的內容呢？

而或許最舉足輕重的，是他們該如何將動作遊戲中的精準射擊玩法（你在其中的熟練度取決於技術），與大型多人線上遊戲的跑步機式進展（你角色的力量大致取決於關卡與裝備）做結合呢？

最後，Bungie 的董事會要求葛利賽默辭職。「我有點把這件事視為榮譽徽章。」他說：「因為我做了明確決定：我不喜歡事情的進展，所以我要挺身阻礙局勢，讓他們要不改變做事方式，要不就趕走我。」

他不是唯一這樣做的人。在接下來數年中，有大量長年員工要不辭職，要不就被趕走，包括資深環境美術人員維克·迪利昂（Vic Deleon）、工程師亞德里安·培瑞茲（Adrian Perez）、《最後一戰：瑞曲之戰》的創意總監馬可仕·雷托（Marcus Lehto）與設計總監保羅·伯通（Paul Bertone）。之後，這份名單還會加入 Bungie 的董事長哈洛德·萊恩。

「Bungie 從散亂小公司到世界之王，再到過了巔峰期的恐龍這段走向，有某種問題。」葛利賽默說：「他們累積了這些階段中的所有負面特質。因此他們有散亂小公司的幼稚感，大頭目的傲慢，以及不願脫離恐龍階段的固執性。」

光在取得獨立的幾年後，Bungie 就面臨了嚴重的成長痛。如同金夏恩在那場刺耳的會議中所說：**你得小心許願**。

二〇一三年二月，Bungie 邀請記者到位於華盛頓州貝爾維尤（Bellevue）的辦公室（從二〇〇九年離開柯克蘭後，工作室就落腳此處），來參加《天命》的正式揭曉活動。拜早期的情報外洩之賜，有幾項細節早已在幾個月前外流出去，但這是重大場合——Bungie 終於將在此告訴大家《天命》的底細。在大舞台上演說時，Bungie 的開發主管們做出了充滿野心的誇大承諾。他們將《天命》描述為「第一款共享世界射擊遊戲」，你的角色能毫無阻礙地在芝加哥沼澤和土星環上與朋友和陌生人見面。傑森・瓊斯和其他 Bungie 主管勸媒體成員不要叫它大型多人線上遊戲，但這種 DNA 顯而易見。《天命》一半是《最後一戰》，一半是《魔獸世界》。不容易看出這兩半要如何與彼此融合。

大意如下：《天命》發生在我們宇宙的未來版本中，人類在許多星球上蓬勃發展，直到一場無法解釋的大災難害死了大多數人。殘存的生還者逃到所謂的最後城市（Last City），那是由一顆名叫旅行者（Traveler）的神秘白色球體守護的安全區域。《天命》玩家扮演名叫守護者（Guardians）的強大銀河系保護人，穿梭太陽系對抗外星人，並在地球、金星和其他星球上找尋戰利品。如 Bungie 長年編劇喬・史塔頓所說，劇情會在一系列篇章中發展。傑森・瓊斯如此告訴媒體：「其中最關鍵的教訓，

就是我們不負責講述最重要的故事，而由玩家講述這些故事——他們從共享冒險中打造出個人的傳奇。」

史塔頓隨後描述一段場景：兩名守護者會一同飛到火星，調查某座埋藏起來的城市。沿路上，一群高大的卡巴爾（Cabal）外星人會伏擊這對守護者。第三名由玩家控制的守護者剛好位於該區域，便飛來消滅了卡巴爾，再對兩人說她想協助他們的調查。「每次你遇到另一個玩家，情況都很驚人。」史塔頓告訴在場的記者們：「這種狀況不會發生在別的射擊遊戲中。」一瞬間內，第三名玩家就能加入團隊，穿越火星地下墓穴來進行副本。沒人清楚《天命》的「個人傳奇」看起來如何（史塔頓用概念圖和影片描繪他的故事，而沒有使用實際遊戲畫面），但理論上，這聽起來非常狂野。而且，這還是製作出《最後一戰》的公司。每個人都相信他們知道自己在做什麼。

隨著二〇一三年逐漸過去，Bungie 和動視努力炒作《天命》，釋出了一連串預告與宣傳短片，藉此做出了更多承諾。在索尼於六月舉行的E3記者會上，喬·史塔頓和傑森·瓊斯上台展示了遊戲畫面，兩人抓起控制器並艦尬地閒聊，一面穿越《天命》中的舊俄國，從挖空牆壁的外星人中殺出一條血路。「碰上另一名玩家的過程有種神奇的感覺，特別是當你完全沒料到這點時。」一名Bungie員工在後續的

《天命》影片中說道：「你會聽到槍聲，而當你往左看時，就能看到你的朋友。」

最誇張的炒作來自 Bungie 的營運長彼特·帕森斯（Pete Parsons），他告訴 GamesIndustry.biz 網站說，自己認為《天命》會成為文化試金石。「我們想講述浩大的故事，也想讓人們把《天命》宇宙和《魔戒》、《哈利波特》或《星際大戰》列入同一種等級的作品。」帕森斯說：「我們對我們在《最後一戰》上的成就感到自豪……我很相信，我們能用《天命》再度取得成功，或許還能達到《最後一戰》從未觸及的程度。」

不過在幕後，這一切野心的重量已壓垮了 Bungie。自從在二〇一〇年完成《最後一戰：瑞曲之戰》，並將所有時間轉移到《天命》上後，這間新獨立的工作室遭遇到各種問題。他們依然沒有回答傑米·葛利賽默離開前提出的問題。進程系統（progression system）看起來怎麼樣？玩家玩完遊戲後該做什麼？《天命》要如何講述帶有情感意義、又能重複無限遊玩的故事呢？賦予每個玩家自己的「傳奇」，又是什麼意思？

當然了，他們做出了很棒的東西。人們經常對《天命》驚人的美術方向瞠目結舌：長滿鏽跡的舊俄國遺跡、金星的蒼白沼澤，以及火星埋藏城市周圍的血紅沙漠。《天命》的射擊機制感覺比《最後一戰》更棒，而在電玩遊戲中，很少有比將卡巴

爾士兵的頭如同氣泡布般射爆，還令人感到更滿意的事了。但那些優秀的獨立特色似乎無法合併成優秀的電玩遊戲。即便當 Bungie 在二〇一三年用影片炒作《天命》時，大多開發者都清楚他們的計畫有麻煩了。他們的進度嚴重落後，而炫目的二〇一三年E3試玩版則是遊戲中唯一完工的部分；當瓊斯與史塔頓在台上玩代號M10的關卡時，曾讓許多粉絲為之驚嘆。

或許最大的問題，關於《天命》是個怎樣的遊戲，Bungie 的員工沒共識。「如果你去 Bungie 問裡面的人覺得《天命》是什麼的話──」某位前員工說：「有一半的人會說是《最後一戰》式的射擊遊戲，另一半則會說它是《魔獸世界》。」工作室的規模正迅速成長，這使溝通變得更困難。到了二〇一三年，已經有數百人在Bungie 過於黯淡的貝爾維尤辦公室裡製作《天命》。並非每個人都會每天玩遊戲，也很少人能想像《天命》的最終模樣，如另一名前員工所描述：「許多好點子遭到孤立，彼此也無法相互補強。」當記者們離開二月的活動時，疑惑著《天命》該如何運作；Bungie 的人們也在問同樣的問題。

遊戲開發中最重要的兩個流行語之一，同時也是你最容易在缺乏原創性的行銷履歷上會看到的詞彙，就是「統一方向」。換句話說，每個人都得處在同一種立場上。

因為電玩遊戲有許多精細的移動部分──音效、使用者介面和視覺效果等等──每

個部門對遊戲的方向都得有強烈又一致的概念。團隊越大，這種概念就變得越重要。

和許多電玩遊戲相同的，是《天命》有支柱（概念狀態的點子，像「玩家想進入的世界」和「能做一堆有趣的事」），但製作該遊戲的人們說基於幾個理由，他們很難想像最終產品的模樣。「公司成長得比管理結構和主管流程更快。」製作遊戲的其中一人說：「這使許多部門變得管理不良，完全不了解遊戲的高層願景。」

他們彷彿是十五世紀離開歐洲的冒險家：他們知道要如何駕船，也知道自己想去西方；他們只是不曉得自己最後會抵達何處。《天命》的職員們清楚自己在製作射擊遊戲——看起來很棒、玩起來有趣，也能讓你和朋友與陌生人組隊——但遊戲的其他層面依然晦暗不明，特別是喬・史塔頓的故事。

該計畫變得比 Bungie 中的有些人想像得還大。第一款《最後一戰》感覺像是上輩子的事，當時只有五十個人處理那套遊戲。到了二○一三年中，已經有數百名員工在製作《天命》。「當你玩《最後一戰》系列遊戲時，你會感受到人們留下的印記；光是看它一眼，你就會知道這是有人用心做出的作品。」某位 Bungie 前員工說：「由於公司膨脹得太大，因此再也無法感受到那種味道了。」

Bungie 的另一項大挑戰，是決定要在製作《天命》的同時，重建它的內部引擎；這對工程師而言很好玩，卻讓其他人的工作變得更辛苦（《闇龍紀元：異端審判》

團隊透過困難方式學到這點，在製作遊戲時同時打造新引擎，只代表了額外工作）。

儘管 Bungie 的工程團隊開發出屬害的尖端科技，來支援《天命》的配對功能和其他幕後功能，但根據使用過的人所說，Bungie 用於製作遊戲的開發工具卻素質欠佳。

在《最後一戰》上，可能會花十到十五秒讓某個設計改變出現在遊戲裡，在《天命》上卻可能耗掉半小時。「我們的內容疊代時間很差。」在二〇一五年的遊戲開發者大會（Game Developers Conference）講座上，Bungie 的工程總監克理斯·布奇（Chris Butcher）承認這點：「你可以花好幾分鐘端詳小改變，再花十幾分鐘端詳大改變。」這代表對 Bungie 的美術人員和設計師而言，得花上比預期中更久的時間，才能完成基本工作，這種低效率狀況也逐漸增加。

「創造高品質遊戲的工作室，和不創造品質的工作室之間的最大差異，並不是團隊素質。」一位製作過《天命》的人說：「問題在於他們的開發工具。如果你能射門五十次，還是個很差勁的曲棍球選手，我則只能射門三次，我還是他媽的韋恩·格雷茨基[7]的話，你還是可能得到更好的成績。那就是工具的用途。那代表你的疊代速度有多快，它們有多穩定和多耐用，以及非技術性美術人員移動東西有多輕鬆。」

曾對緩慢的電腦軟體大叫的人，都清楚擁有緩慢工具有多煩人，無論是微軟 Word 或圖形渲染器都一樣。「這是開發過程中最不討喜的部分，卻也是最重要的因

子。」此人說：「好的工具總是代表有更好的遊戲。」

地位高於不連貫的願景和無效的工具以外的第三個問題，就是Bungie與動視間逐漸升高的緊張氛圍。遊戲開發者和其發行商之間總有某種程度的緊張（創作人員和出資人員是令人不安的夥伴們），但對《天命》而言，風險則極為龐大。這是動視做過最大的賭注，因此當Bungie「首款可遊玩」組建的品質居然欠佳時，發行商內有些高層感到不安。「他們交出了可遊玩的關卡，但並沒有達到我們談過的標準。」某位為動視工作的人說（他還說，關卡內容的重複性很高，不太好玩）。

於是，當他們對粉絲和記者們炒作《天命》時，Bungie仍然掙扎不已。團隊大小變得難以控制，對遊戲的願景模糊不清，引擎也一團亂。每個人都曉得必須交出某種作品。他們只是不曉得時間點。

馬蒂・歐唐納（Marty O'Donnell）愛說自己早就察覺崩盤時刻了。當時是二〇一三年夏天，這位Bungie的長年音效總監才剛與動視陷入與他們在E3展發布的《天命》預告有關的一場公開爭端。讓歐唐納感到絕望的，是動視在預告中加入自己的

隆隆配樂，而不是歐唐納與他的夥伴麥可・薩爾瓦多里（Michael Salvatori）和前披頭四成員保羅・麥卡尼（Paul McCartney）為《天命》製作的史詩輝煌合唱組曲。對他在公司內部稱為「假預告」的成品感到光火的歐唐納，在E3第一天貼出了一連串推文：

二〇一三年六月十一日，凌晨十二點三十三分：「我對 Bungie 團隊創造出的一切感到非常驕傲。預告是由動視的行銷人員所做的，不是 Bungie。」

二〇一三年六月十一日，晚間九點零二分：「在此澄清，那個兩分四十七秒的《天命》官方E3遊戲片段預告」並不是由 @Bungie 製作，它是由為你們帶來CoD 的公司所做的。」（也就是動視的暢銷軍事射擊遊戲系列《決勝時刻》。）

二〇一三年六月十一日，晚間九點零五分：「@Bungie 製作了E3中其他和《天命》有關的東西。」

動視高層對這種毀約行為感到勃然大怒。在經常簽署保密協議的遊戲業中，大家都明白該私底下解決創意上的衝突，而不是將戰場移到推特。動視的執行長艾瑞克・希爾許柏格（Eric Hirshberg）即刻寄了電子郵件給 Bungie 執行長哈洛德・萊恩，懇求他「在造成更多傷害前，先阻止這件事」。五十八歲的歐唐納是 Bungie 最老的員工之一，卻發現自己和共事了十年以上的同事產生對立。

撤開八卦不談，Bungie 還有比預告和推文更大的麻煩。過去數年來，《天命》團隊中有很多人都對遊戲的最終版本劇情感到好奇。當然了，他們聽過某些部分。

他們錄製了對話，執導了過場動畫，也根據喬‧史塔頓和他的團隊提出的部分劇本創造角色模型。但除了傑森‧瓊斯和編劇們外，Bungie 很少人看過完整故事，而工作室中有許多人（包括馬蒂‧歐唐納），都強調它還沒有完工。再說，還有尚未解決的問題：《天命》要如何得到輝煌的史詩故事，和 Bungie 吹捧的「個人傳奇」呢？

在製作《最後一戰》的日子中，歐唐納會花很多時間和史塔頓與瓊斯談論遊戲故事。身為音效總監，歐唐納不只負責編製音樂，也得執導和記錄所有配音，因此如果他能提前得知整體劇情的話，就會很有幫助。處理《天命》時，情況就完全不同。或許是由於工作室的大小，或是因為傑森‧瓊斯同時處理多方問題，沒有時間全心聚焦在故事上——無論原因為何，歐唐納都不高興。

「每次我和喬‧史塔頓一起工作時，我都會說：『喬，我完全不清楚故事的走向——我不懂劇情中到底發生了什麼事。』」歐唐納說：「他會說自己也感到心煩。總之他告訴我，他對傑森不投入這點覺得煩悶。傑森會說：『對，這很棒。』一個月後則會說：『不，我們不該這樣做。』」傑森作出了許多看似猶豫不決的事。

二○一三年夏天，在瓊斯和史塔頓向媒體炒作了《天命》的故事幾個月，以及

歐唐納和動視起爭執的數週後，歐唐納去醫院做鼻竇手術。在他回家幾天後，災難就此展開。

「我收到（Bungie 的生產總監）強提・巴恩斯（Jonty Barnes）驚慌的電子郵件，裡頭說：『天啊，喬釋出了某種片段合輯之類的東西，每個人都大發雷霆，很擔心故事。』」歐唐納說：「當時我躺在沙發上，緩緩擺脫麻醉藥帶來的飄渺感，我則說：『你在開玩笑吧？這太糟糕了。』」

這個「片段合輯之類的東西」（人們普遍將它稱為「那合輯」），是段兩小時的公司內部影片，目的是講述《天命》的完整故事。對大多觀察者而言，這完全是一團亂。史塔頓幾乎完全自行拼湊與編輯了那合輯，讓裡頭充滿未完成的對話、配音內容的半成品與粗糙的動畫。原本就有許多 Bungie 的員工們對遊戲故事的狀態感到緊張，現在他們則覺得根本無法理解劇情。

在《天命》故事的合輯版本中，玩家的主要目標是找到一台名叫拉斯普廷（Rasputin）、擁有人工智慧的戰爭機器，它遭到為數眾多的不死族外星人「邪魔族」（Hive）所綁架。在旅程中，玩家會前往地球、金星、火星、月球、土星與水星上的一座神秘神殿。神殿中有位如同歐比王・肯諾比（Obi-Wan Kenobi）、名叫歐西里斯（Osiris）的巫師，他會提供建議與充滿智慧的忠告。一路上，玩家會結識並與不

同角色組隊，像「烏鴉」，他是個溫文儒雅的外星人，擁有淡藍色的皮膚和光滑的頭髮。

眾人對故事本身的品質各持不同意見，但編劇室外的每個人幾乎一致同意，那合輯本身是場災難。「喬的想像可能在他心中很有道理。」馬蒂・歐唐納說：「喬只是想說：『好啦，各位，我們都得選擇一致方向。方向就在這裡。這不完美，但我們可以修好它……』不過它反而徹底引發反效果……工作室裡所有人都想：『天呀，這下出事了。』」

或許喬・史塔頓希望能透過發表片段合輯，來迫使工作室出手。也許他想逼傑森・瓊斯和 Bungie 其餘高層為《天命》的故事投注單一願景，並堅持該方向。某位 Bungie 前員工說，瓊斯其實有要求史塔頓做出展示，讓他們能評估故事的狀態（史塔頓拒絕為本書受訪）。Bungie 中很少有人料到接下來發生的事。

當那合輯在公司內廣為傳播後，傑森・瓊斯給予工作室新的命令：他們需要重啟故事。該重新開始了。瓊斯說，史塔頓的故事太線性化，也太像《最後一戰》了。

瓊斯告訴工作室，從現在開始，他們要從頭重寫《天命》的故事。

喬・史塔頓、馬蒂・歐唐納和 Bungie 其他員工都強烈反對，告訴瓊斯說不可能在製作期這麼晚的階段重啟故事。他們已經拖延了《天命》一次，將遊戲從二〇一

三年秋季改到二〇一四年春季，過去這一年也使他們和動視之間的關係惡化。**現在**對故事進行大幅度修改，離遊戲預計的上市日期已經剩下不到一年，這要不會導致延期，要不就是得到平庸的故事，或是兩者皆有。Bungie 宣誓說《天命》的故事能與《星際大戰》和《魔戒》相比。忽然間，他們要拋下所有進度，並重新開始？

對，瓊斯告訴他的團隊。這件事沒得討價還價。他們要重啟故事。

在接下來幾個月中，瓊斯召集了一批他稱為鐵棒（Iron Bar）的人組成一支小團隊；團隊中有瓊斯最信任的某些副手，像美術總監克里斯・巴瑞特（Chris Barrett）和設計師路克・史密斯（Luke Smith），史密斯先前是位記者，二〇〇七年起在 Bungie 擔任社群經理，隨後飛速升到公司高層[8]。團隊中還有艾瑞克・拉布（Eric Raab），他長年擔任書籍編輯，Bungie 雇他來想出《天命》的背景設定。

數週以來的每一天，瓊斯都與鐵棒團隊密切開會，試圖為《天命》想出新大綱。瓊斯接著將那些點子交給人數更多的主管們——他將他們稱為鐵匠（Blacksmith）——以便為他們的新點子取得回饋（Bungie 總是喜歡戲劇性命名法；鐵匠註定該「敲打」鐵棒）。除了拉布以外，只有少數 Bungie 編劇加入這項過程。

如某位前員工所述：「喬組織的編劇團隊受到排擠。故事的製作過程中沒有編劇。」對 Bungie 有些人而言，這感覺像是最後一記絕望的傳球，也是遊戲接近完工前，

在遊戲開發過程中常發生的最後一刻激烈行動。對其他人而言（包括喬·史塔頓），這感覺與自殺無異。「喬對理智和理性帶來極大衝擊。」某位前Bungie員工說：「他基本上說：『各位，我們可以挽救那合輯，但如果我們試圖在六個月內重新打造遊戲，就會害慘很多人。』」但史塔頓的努力失敗了，而到了夏天末期，他就離開了[9]。

馬蒂·歐唐納也看出了事態的後續劇情──或者說缺乏劇情──「我明白那是傑森·瓊斯做出的決定，那就是他的提議，於是我說：『好吧，這樣的話，就祝你好運，因為你已經知道，我完全相信那是不可能達成的目標，還是條赴死之路，也不可能產生品質。』」歐唐納說：「傑森依然想讓我成為鐵匠的一份子，我則說：『我想那是個錯誤──我和你的意見相左。我不相信這項計畫。』」厭惡這整件事的歐唐納，回憶起自己最後成了「在房裡唱反調的傢伙」，不斷打壓瓊斯與團隊端出的點子。但他依然繼續參與鐵匠會議。

8

9　並非巧合的，是克里斯·巴瑞特和路克·史密斯後來都成為未來《天命》DLC和續作的創意總監。

二〇一三年九月二十四日，史塔頓在Bungie的網站上用語氣親切的貼文宣布這件消息：「在Bungie待了很棒的十五年，並經歷了《殺無赦》的戰場到《最後一戰》的神祕謎團等冒險後，我要離開去面對嶄新的創作性挑戰。儘管這可能令人感到訝異，別害怕。很榮幸在過去四年能製作《天命》，而在今年夏天的大公開後，我們才華洋溢的團隊勢將做出偉大成果。當遊戲明年上市時，我會和你們一起為他們所有人歡呼。感謝你們對我的支持，也謝謝你們持續支持Bungie。少了你們，我們就辦不到這種成就。」

二〇一三年夏季晚期，當全世界的玩家急切地等待《天命》時，Bungie 的高層開發者們死守在會議室中，開著馬拉松般的會議，試圖拼湊出新故事。首先他們縮減了遊戲的規模，刪去水星和土星（他們將它用在 downloadable content, DLC，可下載內容中）[10] 等部分，並將《天命》聚焦在四顆行星上：地球、月球、金星和火星（當然了，月球嚴格來說並不是行星，但在《天命》的說法中，這兩者是互通的）。

與其讓玩家在遊戲剛開始的幾項任務中造訪這四顆行星（如同片段合輯中所示），Bungie 決定將每顆行星當作獨立舞台，隨著玩家在不同區域中推動進度，逐漸抬高難度。你會在月球上碰到大量邪魔族，金星上則有古老的機械維寇斯（Vex）。在火星上的沙漠中，你則得擊敗大量卡巴爾士兵。

接下來，鐵棒和鐵匠團體拆解了 Bungie 已經創造出的遊戲任務，將舊點子和遭遇拼貼起來，製造出《天命》的新戰役。某項舊任務可能會有全新背景，另一項任務可能會被分成三個部分，並散布在三項新任務中。這就像是扯爛一條被單，再將所有舊方格縫出新樣式，無論它們與彼此有多不匹配。有位參與遊戲製作的人說：「在未重啟的原版故事中，如果你要從 A 點前往 Z 點，他們就得移除 H 區到 J 區，因為那是非常緊湊的遭遇設計，他們則將它擺到一旁並說：『我們要如何在另一條故事線中從 H 到達 J ？』」

「這就像拼湊出科學怪人般的故事。」此人說。

在鐵棒會議的結尾，《天命》有了新故事；巧合的，是劇情感覺像是由設計師與製作人組成的委員會製作而成。裡頭沒有任何 Bungie 允諾過的「個人傳奇」。每項任務的情節會在模稜兩可與語焉不詳之間游移，由毫無意義的恰當名詞與令人困惑的對話拼湊在一起。有台名叫「陌生人」的機器人（來自史塔頓版本故事中的角色重啟版）說出一句毫無說服力的台詞，內容相當肯定地整合了故事情節：「我沒有時間解釋我為何沒時間解釋。」

沒什麼比彼得・汀克萊傑（Peter Dinklage）的工作更能顯示出《天命》崎嶇的開發過程了，這位演員以演出《冰與火之歌：權力遊戲》中精明的侏儒提利昂・蘭尼斯特而聞名。在《天命》中，汀克萊傑為「幽靈」（Ghost）配音，那是個為玩家擔任旁白和長期同伴的迷你輔助機器人。喬・史塔頓和他的團隊計畫讓幽靈擔任在每個任務中會和你交談的吃重輔助角色。當你玩遊戲時，幽靈會和環境互動，並對你的行動提出評論。但在鐵棒重啟故事後，幽靈成為《天命》的主要明星，負責講出遊戲中大部分對話——這並非汀克萊傑一開始答應的角色。

譯註：downloadable content, DLC，可下載內容。

「他不該是負責解釋的人物，肯定也不該是你玩遊戲時聽到的唯一嗓音。」

馬蒂‧歐唐納說。Bungie 付了大筆金錢給其他知名演員，像比爾‧奈伊（Bill Nighy）、奈森‧菲利安（Nathan Fillion）和吉娜‧托瑞斯（Gina Torres），但重啟版故事大幅改造並縮減了那些角色，讓汀克萊傑和幽靈扛起重任。

當歐唐納與演員們在剩下的二○一三年與隨後的二○一四年共同錄製對話時，劇本也不斷改變。工作室持續重寫內容，有時到最後一刻才做出改變。Bungie 說服動視讓他們再度延後《天命》，這次延到二○一四年九月，但過程並沒有變得更有效率。「在參加會議前，我不會得到劇本，所以我根本不曉得內容。」歐唐納說：「四小時內我得完成的不是三百句台詞，而是一千句台詞。那時我想：『好吧，這下錄出來應該會跟念電話簿一樣無聊，但我會搞定的。』聽起來像是我在搞破壞，但我沒有。我真的想盡量讓一切趨於完美，但我的第六感告訴我情況很不妙。故事不到位。角色也不到位。」當加班過度的配音員配上滿口怨言的音效總監後，你就能順利得到糟糕表現，特別是當《天命》的對話包含這類台詞時：「寶劍很近，我能感覺到它的力量……小心！它的力量十分黑暗。」

二○一四年四月，Bungie 開除了馬蒂‧歐唐納，此舉令人訝異，但也無可避免[11]。他率先做出的舉動之一，當然是在推特上發文（二○**一四年四月十六日，凌晨**

一點二十八分：『我很難過地宣布，Bungie 的董事會於二〇一四年四月十一日在沒有理由的狀況下開除我。』）。對歐唐納和他幫忙建立的公司而言，這都是一個時代的結束。

和許多電玩遊戲發行商相同，動視經常在合約中加入評價分數獎金，只要開發者的遊戲能在 Metacritic 或 GameRankings [12] 等電玩遊戲彙整網站上通過特定門檻，就能獲得額外獎金。《天命》也沒有例外。多虧了二〇一二年外流的早期版本《天命》合約，大眾得知如果《天命》的彙整評價達到九十分以上的話，Bungie 就會得到兩百五十萬美元的獎金。

在上市前數週，Bungie 的員工們會在廚房裡休息，猜測《天命》的 Metacritic 分數。有些人認為他們會得到九十或九十五分，更保守的員工覺得它可能會落在八十五分以上，剛好低於他們的獎金目標。他們的五款《最後一戰》遊戲在 Metacritic 上平均九十二分，因此他們有理由抱持樂觀態度。

11 在接下來的數個月裡，歐唐納向Bungie提出告訴，控告公司沒有支付他的薪資，還沒收他的股權。有位仲裁人認同了歐唐納的訴求，讓他獲得了一筆大錢。

12 校註：一九九九年建立的遊戲評論網站，隸屬於美國媒體公司CBS。二〇一九年，被整併進入Metacritic網站。

《天命》於二○一四年九月九日上市。一週後，當大多評價上線時，它的Metacritic分數達到七十七分。不用說，Bungie錯失了獎金。

評價提到《天命》很農的煩人機制，以及內容重複的任務結構。評論人們抨擊吝嗇的戰利品掉落率，乏味的遊戲終曲，以及缺乏對基本功能的解釋。更嚴重的，是人們大肆批判劇情。角色們毫無邏輯，關鍵情節點毫無解釋，對話也拙劣得可笑。彼得·汀克萊傑扁平的配音演出成了網路上的迷因與玩笑標的。有句說「那個巫師來自月球」的台詞，在《天命》的alpha公測時遭到廣泛嘲諷，使Bungie將它從遊戲中移除，但剩餘的劇本並沒有好到哪去。

令人感到特別頹喪的，是《天命》的背景設定充滿了豐富而精采的科幻素材。遊戲中的許多角色與武器，都擁有引人入勝的複雜背景故事；他們隱藏在《天命》所謂的「收藏魔卡（grimoire card）」後頭，那是喬·史塔頓的舊編劇團隊寫出的短篇故事，只有在Bungie的網站上才能閱讀。《天命》設立了大量獨特概念，像是黑花園（Black Garden），那是火星上的一座區域，機械種族維寇斯將它「封鎖在時間之外」，但這些概念從未發揮潛力。彼特·帕森斯先前的引言成了長期笑話。《天命》將與《星際大戰》和《魔戒》並列在偉大故事的殿堂中？它連《暮光之城》都追不上。

Bungie的士氣變得低落。在一連串緊急會議中，工作室高層決定要在不久的將

來徹底改變計畫。除了用免費更新檔維修最大的技術問題之外，他們也重啟了計畫中的兩個可下載內容包：〈深淵之暗〉（The Dark Below）和〈惡狼派系〉（House of Wolves），不只重新製作任務，並刪去了他們錄製的所有彼得·汀克萊傑台詞[13]。他們認為，《天命》已經受夠汀克萊傑了。在接下來幾個月中，Bungie的設計師們會在Reddit等論壇上找尋大量回饋，試圖盡量加入短期與長期修正檔。在：〈深淵之暗〉和〈惡狼派系〉中，他們試驗了玩家更喜歡的新類型任務和升級系統。

二〇一四年年底，有群暴雪主管，包括《暗黑破壞神III：奪魂之鐮》的監製喬許·莫斯奎拉，飛到Bungie的辦公室來鼓舞大家的士氣。《暗黑破壞神III》與《天命》之間有出奇多的相似處。兩套遊戲不只都由動視發行，它們在發行時都碰上了相似問題：令人煩悶的掉寶系統、嚴苛的遊戲終局，以及過度仰賴隨機數目。在對Bungie員工的報告中，莫斯奎拉解釋他們如何修正《暗黑破壞神III》的問題，講述了他們如何在痛苦的兩年中轉變了他們的遊戲，再從錯誤37轉換到〈奪魂之鐮〉。

13 早期《天命》決定中最莫名其妙的一點，圍繞在「記憶水晶（engram）」上，那是玩家能打開來找戰利品的十面型寶箱。在遊戲終局，唯一有價值的裝備是最罕見的「傳奇」級紫色武器與裝甲。當你發現可能帶來傳奇裝備的紫色記憶水晶時，就會感到腦內啡小幅上漲。但接近百分之五十的時間裡，打開紫色記憶水晶只會讓你取得較弱的藍色戰利品──直到它在二〇一四年十月改變前，這項怪誕決定只讓玩家感到氣憤。

「有點像現在的我們對過去的我們說話。」莫斯奎拉說：「他們害怕我們都怕過的事……能過去那和他們談談很棒，他們也能看到：『嗯，好吧，你們在〈奪魂之鐮〉中所做的，比較像是換個方向。你們都已經抵達圍牆另一邊了。另一邊確實有生機。』」

Bungie 的員工說莫斯奎拉的演說彌足珍貴。儘管《天命》在早期失策（也儘管Bungie 不斷損失《最後一戰》時期的老將），他們依然相信自己做出了本質優秀的作品。撇除各種問題，依然有數百萬人在玩《天命》。大多人遊玩時都在抱怨《天命》，但遊戲夠引人入勝，依然能夠娛樂他們。遊戲中最重要的元素（設定、美術方向、用槍枝開火的感覺），都是你預料製作出《最後一戰》的工作室會做出的優秀成果。如果 Bungie 能修好某些問題，那或許和暴雪一樣，他們也能找到救贖。

這得用《天命》的第一款大擴充開始，也就是合約中稱為〈彗星〉的遊戲。在這款擴充內容中，Bungie 原本想引進新星球歐羅巴（Europa），以及地球和火星上的好幾個新區域，但製作問題再度迫使他們縮減規模。當他們為名為〈邪神降臨〉（The Taken King）的擴充內容做出定案時，就曉得它會聚焦在一個地點上：無畏戰艦（The Dreadnaught），一艘載滿敵軍的邪魔族船艦，飄浮在土星光環附近。Bungie 也大幅修改了升級與掉寶系統，並採納大量玩家回饋，以便讓《天命》對玩家更友

善（對此大有助益的，是〈邪神降臨〉的監製路克·史密斯是重度《天命》玩家，已經在遊戲中玩了數百小時）。

Bungie也曉得，為了贏回粉絲與評論人的心，〈邪神降臨〉需要優秀的故事。在編劇克雷·卡莫切（Clay Carmouche）的主導下，Bungie為〈邪神降臨〉採取了新的敘事手法，感覺更加聚焦。劇情中有明確的惡棍——歐里克斯（Oryx），一群變化多端的「傀儡（the Taken）」族外星人領袖——遊戲也會給玩家足夠動機來獵殺他。陌生人等凡人角色消失了，而《天命》角色群更有魅力的成員，像奈森·菲利安尖酸刻薄的凱德─六（Cayde-6），便成了更常出現的角色（〈邪神降臨〉上市後不久，卡莫切就離開了工作室）。

Bungie還做出了史無前例的優異舉動，將《天命》的主角從遊戲中移除。為了〈邪神降臨〉中的幽靈，他們雇用了活力十足的配音員諾蘭·諾斯[14]，他不只出新對話，也重新錄製了原版《天命》的**每句台詞**。就連馬龍·白蘭度都無法唸好「小心，力量非常黑暗」這種台詞，但撤換彼得·汀克萊傑單調的錄音後，Bungie向世人宣告，

校註：諾蘭·諾斯是享譽歐美遊戲界的知名配音員、演員，其最著名的角色包括《秘境探險》系列的主角奈森·德瑞克，以及《刺客教條》系列的戴斯蒙·邁爾斯（Desmond Miles）。

這次它想把事情做好（粉絲對諾蘭‧諾斯感到滿意，但多年後還是有人想念汀克機器人，也希望能再次在《天命》中聽到他沉悶的嗓音）。

〈邪神降臨〉於二〇一五年九月十五日上市後廣受好評。我的好友與《天命》同伴寇克‧漢米爾頓（Kirk Hamilton）在 Kotaku 上寫道：「在一年來的失策與短暫康復後，Bungie 找到了去年九月來最穩固的立足點。〈邪神降臨〉的創造者們與玩家們的眼神相交，並充滿自信地做出《天命》充滿說服力的願景，遊戲也將持續往此目標邁進。」

如果《天命》幕後的故事在此結束，那就太棒了──如果 Bungie 像暴雪一樣，修正錯誤並接續下一項大計畫的話，就太好了。不過，即便當他們發行〈邪神降臨〉時，Bungie 高層也明白前頭還有艱辛的路途要走。他們與動視野心十足的十年合約中明定，他們得在二〇一六年秋季發行續作《天命2》。那不可能發生。期待太高，計畫變更太頻繁，他們的工具進化也太慢了。

二〇一六年一月，Bungie 將《天命2》延後一年，並再度與動視討論合約，以便給團隊更多時間（為了取代《天命2》，他們做出了一款名叫〈鐵旗崛起〉（Rise of Iron）的中型擴充包，並在二〇一六年九月發行）。數天後，Bungie 開除了執行長哈洛德‧萊恩，而在該年中，心懷怨懟的老將們持續離開公司，還與 Bungie 的董事

會就辦公室政策與長得出奇的限制股權行程爭吵不休。[15]

對某些離開的 Bungie 老將而言，儘管工作室在二〇〇七年脫離微軟時，他們曾大聲歡呼，但他們現在認為獨立是公司最大的錯誤。十年後，有多少簽署過 Bungie 浮誇的獨立宣言的人還留在工作室？「當我們與微軟合作時，Bungie 就像個小型龐克搖滾樂團，總是對爸媽揮舞瘦小的拳頭。」某位前員工說：「而當我們離開後，我們就沒對象可以揮拳了。我們得自我管制並經營自己的生意。」

當我在二〇一七年早期撰寫這章節時，《天命》的故事還在繼續。Bungie 裡外都抱持著對該系列的長期質疑。人們會對《天命2》做出什麼反應？該系列在那之後會發生什麼事？Bungie 會繼續獨立運作，或動視會找到方式買下它？等到這本書上市時，有些問題就會得到解答了[16]。其他問題可能還得等一陣子。

「我想《天命》開發過程的真實故事，是製作任何遊戲都誇張地難。」傑米·葛利賽默說：「嘗試在莫大壓力下製作野心勃勃的遊戲，是困難重重的差事……當

15 在大多科技公司中，得花上三四年才能讓員工的股權「生效」，使股權完全屬於他或她。在Bungie，限制股權行程與《天命》的上市期有關，因此可能會耗上近十年的時間。

16 校註：《天命2》在二〇一七年上市；二〇一九年，Bungie與動視提前解約，Bungie保留了系列IP與未來發行權。二〇二三年，索尼收購Bungie，後者再度失去獨立地位。

你的團隊碰上多項式爆炸、低落狀況與龐大的同化和溝通問題時，就會浪費大量資源和時間，在最終遊戲中也看得出這點。」

考量所有因素後，Bungie 居然能找出讓遊戲上市的方法，已經是非常傑出的成就，更別提打造出和《天命》一樣受歡迎的作品了（這是套能讓玩家穿越太空，同時還能一邊抱怨《天命》的遊戲）。或許工作室沒有達到《魔戒》或《星戰》的標準，或許他們一路上也失去了一些熱血之魂（和大量優秀員工）。但《天命》的挑戰和近乎每套遊戲多年來遭遇的挑戰都相同，只是風險變得更高。而《天命》的故事——說得更精準的話，是**圍繞著**《天命》的故事——反而因 Bungie 從未預料的理由，而變得精采無比。

Chapter 8 天命 Destiny

# Chapter 9
# 巫師3

The Witcher 3

馬爾欽・伊文斯基（Marcin Iwiński）在波蘭首都華沙長大，青少年時期，史達林主義的幽魂仍縈繞不去，使他很難玩到太多電腦遊戲。他眼珠淺藍，一臉鬍渣似乎常年不變，就像當地其他青少年一樣，他渴望玩到世界上其他國家玩得到的遊戲。

一九八九年以前，波蘭是共產國家，而即便到了一九九〇年代前期，新成立的民主制波蘭第三共和國開始投向自由市場的懷抱，華沙仍沒有地方可以合法買到遊戲。不過，他們有種名為「電腦市集」的露天市場，也就是當地極客買賣、交換盜版軟體的交易中心。當時的波蘭基本上不存在版權法，因此把外國電腦遊戲複製到磁片，在市場廉價出售，算不上違法。伊文斯基和他的高中好友米哈爾・季欽斯基（Michał Kiciński）一有空間就在市集尋寶，把所有能找到的東西都帶回家，在老舊的 ZX Spectrum[1] 電腦上玩。

一九九四年，伊文斯基年滿二十，開始構想進口電腦遊戲經銷全國的事業。他跟季欽斯基合組公司，取名為 CD Projekt，靈感來源是徹底改變產業的產品「CD-ROM」，這東西當時剛出現在華沙。剛開始，他們進口遊戲，在電腦市集交易，接著，他們跟盧卡斯藝術（LucasArts）和暴雪等國外公司簽約，在波蘭銷售這些公司的遊戲。CD Projekt 在事業上的重大突破，是他們說服發行商 Interplay 授予《柏德之門》波蘭版權，這是世上最熱銷的角色扮演遊戲之一[2]。

伊文斯基和季欽斯基十分明白，要說服波蘭同好們放棄網路上和市集上的盜版，改為購買正版是個巨大挑戰，為此他們卯足了勁。除了將《柏德之門》譯為波蘭版本（包括精準的波蘭語配音），他們還在盒裝遊戲中附上地圖、《龍與地下城》說明書，以及一張原聲帶CD。他們賭了一把，期盼波蘭玩家認同套裝版的價值，進而購買《柏德之門》，放棄盜版。如果你玩的是盜拷版本，就拿不到任何贈品。

CD Projekt的策略奏效了？第一天，遊戲就賣出了一萬八千套，破天荒的數量，想想不過幾年前，這個國家甚至沒有「購買正版」這個選項存在。這次的成功為伊文斯基和他的公司開了大門，他們發行了那段時期推出的所有角色扮演大作，像是《異域鎮魂曲》、《冰風之谷》和《異塵餘生》。

在經銷市場上的這次成功，讓伊文斯基得以開始邁向他真正的夢想：製作自己的電子遊戲。二○○二年，他設立了CD Projekt Red，這是CD Projekt的開發分部。

問題來了，這家新的工作室要製作哪種遊戲？公司裡有人建議，先跟安傑·薩普科

1 校註：英國Sinclair Research公司於一九八二年推出的八位元家庭電腦，在一九九二年停售前總共賣出五百萬台。

2 《柏德之門》由BioWare（《闇龍紀元：異端審判》）開發，CD Projekt（《巫師3》）執行波蘭文本地化，黑曜石娛樂（《永恆之柱》）則模仿這款作品開發產品。這或許可以證明這款遊戲影響之深遠，但也有可能只說明了一項事實：我愛極了角色扮演遊戲，進而把這三款遊戲都收錄到這本書裡。

夫斯基（Andrzej Sapkowski）談談看；他是知名奇幻作家，人們普遍將他視為波蘭的托爾金。薩普科夫斯基寫了一套暢銷作品，名為《獵魔士》[3]，喜歡此書的讀者遍布波蘭，不分老少。主角是一名白髮狩魔獵人，名為利維亞的傑洛特，《獵魔士》混合了粗礫奇幻（gritty fantasy）[4]與東歐童話，就像是《冰與火之歌：權力遊戲》加上《格林童話》。

結果，薩普科夫斯基對電子遊戲毫無興趣，但他很樂意以合理價格把版權賣給CD Projekt Red。伊文斯斯基跟他的工作夥伴對於開發遊戲所知甚少，不過既然有了《獵魔士》，基礎就穩了，這會比一切從零開始容易得多。不僅如此，這還是一部魅力十足的小說，他們心想，這部作品或許不只能風靡波蘭，還能揚名國際。

歷經艱難的五年開發，多次打掉重做，二○○七年，CD Projekt Red終於在個人電腦上推出《巫師》。遊戲銷售良好，續作應運而生，二○一一年，CD Projekt發行了同樣在個人電腦上的《巫師2》。兩款遊戲有一些共通的特點：都是黑暗、粗礫風格的動作角色扮演遊戲。兩者都想讓玩家體驗到，自己做的每個決定都有後果，都會影響故事發展。此外，兩者都是頗具挑戰性，在圈內人之間風行的電腦遊戲。

雖然CD Projekt Red後來把《巫師2》移植到Xbox 360上，但兩款遊戲基本上被視為是電腦遊戲，也就是說，客群有限。相對來說，像是《上古卷軸5：無界天際》（二

〇一一年十一月）的銷售量數以百萬計，部分原因就是他們同時在電腦和遊戲主機上推出。

此外，《無界天際》是北美遊戲。在二〇〇〇年代中期，遊戲產業逐漸往全球化發展，角色扮演遊戲形成了某種地理分界。在美國和加拿大，有 Bethesda 和 BioWare 這些公司，都推出過廣受好評的熱門鉅作，像是《上古卷軸》和《質量效應》，兩者都瘋狂熱賣。日本方面，有史克威爾艾尼克斯（Square Enix）的《Final Fantasy》和《勇者鬥惡龍》，雖然難以跟日本稱霸全球市場的一九九〇年代相提並論，但仍在數百萬粉絲心中屹立不搖。而說到歐洲角色扮演遊戲發行商，就沒有像美國或日本那樣廣受重視的廠商。像是《兩個世界》（Two Worlds）和《維娜緹卡》（Venetica）等歐洲角色扮演遊戲，表現平平，無甚可取，受到嚴厲批評。

為了波蘭的文化象徵。二〇一一年，美國總統歐巴馬拜訪波蘭，唐納·圖斯克（Donald

《巫師2》讓伊文斯基和他的工作室跨出歐洲，奠定為數可觀的客群，甚至成

---

3　校註：雖然小說與遊戲的英文名皆為《The Witcher》，波蘭文皆為《Wiedźmin》，但在臺灣，遊戲作品譯為《巫師》，原著小說則被譯為《獵魔士》。

4　校註：或稱寫實奇幻（realistic fantasy），是奇幻類型下的子類別，特色為寫實性的暴力色彩與模糊的道德線，各個角色也時常身處灰色的模糊地帶，與現實中的任何人一樣具有道德缺陷與類似的情緒反應。

Tusk）總理就以《巫師2》為贈禮（後來歐巴馬坦誠，他沒玩）。但CD Projekt Red 開發者的夢想不止於此。他們想證明，即使是波蘭人，一樣可以和 Bethesda 與史克威爾艾尼克斯競爭全球市場。伊文斯基希望 CD Projekt Red 能像 BioWare 那樣家喻戶曉，而他打算憑藉《巫師3》達成這個目標。

第三代的《巫師》遊戲需要有人主導，伊文斯基和其他主管屬意康拉德・托馬斯凱維奇（Konrad Tomaszkiewicz）。他曾是第一代《巫師》的測試者，後來變成 CD Projekt Red 的「任務部門」負責人，這個部門是在《巫師2》早期開發階段成立的。傳統上，角色扮演遊戲工作室會將寫作跟設計部門分開，兩者合作打造遊戲中所有任務（殺死十條龍！打敗黑暗領主，救回公主！）。不過，在 CD Projekt Red，這項工作由任務部門包攬，每位團隊成員都要負責設計、執行和改善自己在遊戲中製作的區塊。身為這個部門的負責人，康拉德投入大量時間與其他團隊合作，這使得他非常適合擔任《巫師3》的總監。

康拉德得知自己將負責製作公司下一款重磅遊戲後，懷著焦慮向 CD Projekt Red 其他主管集思廣益，商討該如何讓這款遊戲盡可能吸引更多的玩家。他們當下想到的解決方案之一很簡單：要大。「我們跟工作室負責人亞當・巴多斯基（Adam Badowski）和董事會談過，我們問說，我們之前的遊戲還需要什麼，才能成為更完

美的角色扮演遊戲？」康拉德說：「我們瞭解到，這些遊戲缺少的是探索世界的自由度，我們需要更大的世界。」

康拉德想像中的《巫師3》，不會像以往的遊戲，限制你在某個章節只能在特定地區行動。全新的《巫師》遊戲會讓你暢遊巨大的開放世界，是否獵殺怪物與承接任務都由你自行權衡（「自由度」是伊文斯基在談到遊戲能帶來什麼的時候，最常用的詞彙）。他們想讓這款遊戲成為市面上畫面最美的遊戲。而且，這次他們要同時在遊戲主機和電腦上發行。CD Projekt Red 要透過《巫師3》向世界宣示，波蘭也能像同場競爭的其他遊戲商，製作出叫好又叫座的成功之作。

康拉德和團隊夥伴隨即確立了一些基本設定。他們知道他們要說的是關於主角傑洛特追蹤養女希里下落的故事，希里是《獵魔士》小說中十分受到喜愛的角色，能使用強大的魔法。故事中的主要反派會是被稱為「狂獵」的團體，他們是一群幽靈騎士，源自同名的歐洲民間神話。《巫師3》的故事會發生在三大地區：史凱利傑，以北歐為發想的群島區；諾維格瑞，《巫師》世界裡最大也最富庶的城市；還有威倫，又稱為無人之地，是一片窮困且飽受戰爭蹂躪的沼澤地帶。「我們被遊戲的規模嚇壞了。」康拉德說：「但在這家公司裡，我們都希望能創造前所未有的極致遊戲體驗。種種挑戰，甚至是巨大到幾乎不可能的挑戰，都成為我們的動力。」

進入前期製作階段後，設計團隊開始討論及規劃結構概念，這裡就已經很複雜了。「以紙上作業階段來說，就有一大堆實務上的挑戰。」主任務設計師，康拉德的弟弟馬帝許‧托馬斯凱維奇（Mateusz Tomaszkiewicz）說：「例如，最初的構想，是序章結束後，你應該可以自由前往三個地區，哪一個都行。」這樣設計的目標，是要讓玩家擁有更高的自由度（伊文斯基的口號），但對設計師來說卻相當棘手。

CD Projekt Red 已經決定《巫師3》的敵人會採用預先設定的等級，不會隨著玩家同步成長。等級同步提升系統在《上古卷軸4：遺忘之都》（The Elder Scrolls IV: Oblivion）中的運用廣為人知，角色扮演遊戲玩家恨死這種設計了，他們抱怨，如果敵人等級會跟你同步提升，那你就感覺不到角色有任何成長（你的高等級超級英雄可能會被一群弱不經風的哥布林屠殺，很少有比這更令人不爽的電玩體驗了）。

然而，要是不用等級同步提升系統，就無法平衡開放世界角色扮演遊戲的難度。如果玩家在遊戲一開始就可以選擇要前往史凱利傑、諾維格瑞還是威倫，這三個地區就都必須放入低等級敵人，不然就太難了。但如果這三個地區的敵人等級都很低，只要你累積一些經驗值，就能輕易橫掃敵人。

為解決這個問題，CD Projekt Red 採用了比較線性的架構。序章完成後，你會前往威倫（低等級），再前往諾維格瑞（中等級），然後才是史凱利傑（高等級）。

你仍然可以自由在這些地區之間移動，但前進過程會受到一些限制。此外，如果遊戲發展成他們想像中的規模，就會需要稍微引導玩家的行動方向。「我們希望玩家不會茫然無措，基本上玩家會大致知道該往哪前進，也會對故事架構稍有概念。」

馬帝許說：「我們覺得，如果你在序章之後就可以自由前往任何地方，一下子有太多可能性，你會覺得毫無頭緒。」

從初期開始，開發人員就明白他們要讓《巫師3》的規模遠大於其他遊戲。大部分電玩遊戲中，走完一趟流程的長度介於十到二十小時之間。如果是角色扮演和開放世界等較大型的遊戲，通常會設定在四十到六十小時的範圍。至於《巫師3》，CD Projekt Red則希望至少要花一百小時才能通關。為達成這荒謬的時數，《巫師3》的設計師必須及早開始作業，在前期製作階段盡其所能寫下大量材料，即便遊戲全貌還沒個蹤影。

一切都從編劇的房間開始。「我們從一個非常概略的想法出發。」編劇之一的雅庫布・薩馬韋克（Jakub Szamałek）說：「擴展開來，再把這些內容裁剪成各項任務，接著，我們會與任務設計師密切配合，確保這些劇情對他們來說行得通。然後我們疊代、代再疊代。」他們決定傑洛特追蹤希里的過程是主線任務的中心，其中插入一段劇情，讓玩家扮演傑洛特的養女進行遊戲。此外，遊戲中也會有一系列重

要任務線，這些任務不一定要完成，但對遊戲結局會有重大影響，例如可能會發生的弒君情節，以及傑洛特與特莉絲、葉奈法兩位女術士之間的三角戀，這兩個角色都曾在先前的《巫師》遊戲中登場。另外還有許多小任務，包括各式各樣的神祕事件、獵殺怪物，以及跑腿之類的雜事。

身為任務部門負責人的馬帝許（他接手兄長的職位），與編劇們協力構畫出每個任務的基本主題（「這個任務是關於飢荒」），然後把任務移交給任務設計師，他們會設計這場任務確切的進行方式。任務中會發生幾場戰鬥？有幾段過場動畫？需要進行多少調查？「所有事件串起的整條邏輯鏈，最終會讓你瞭解這個處境是怎麼形成的、玩家要達成什麼目標，你要面對的難題是什麼。」馬帝許說：「事件進行的節奏超級重要，因為就算你有了超棒的故事，但如果對話或過場動畫太多，一樣會變得冗長乏味。所以我們需要恰到好處的節奏，這是我們在這套流程中的重要任務。」

巨量的工作鋪天蓋地而來，按照計畫，遊戲將在二〇一四年發表，他們的時間有限。據稱，《巫師3》的世界會是《巫師2》的三十倍大，任務團隊看到初期美術設計和地圖陸續出爐，他們開始慌了。「他們第一次秀出整個世界的範圍時，我們嚇傻了，因為真的大到不行。」馬帝許說：「而且，我們絕不會拿垃圾內容來填充，

所以我們必須在這些地區放進有料的內容，才不會顯得空空蕩蕩，那樣會很糟。」

在這些早期設計階段，馬帝許和其他設計師制定了一套簡單的規則：不要設計無聊的任務。「我把這種任務稱為『快遞任務』，純粹只是傳遞東西的任務。」馬帝許說：「某人說，拿個杯子給我，或是十張熊皮，或諸如此類的。玩家把東西帶來給他們，就沒了。沒有轉折，什麼都沒有……每個任務，無論是多小的任務，都該有些值得記住的東西，一些小小的轉折，一些讓你留下印象的東西，一些出乎意料的發展。」在前期製作過程的某一天，由於擔心自己沒有達到這個品質標準，馬帝許把他們已經寫好草稿的任務，砍掉了差不多百分之五十。他表示：「首先，因為我認為我們來不及在時限前真的把這些任務全部完成；其次是我想利用這個機會，把最弱的任務淘汰掉。」

他們知道，要讓《巫師3》脫穎而出，就要顛覆玩家的預期。在「家家有本難唸的經」這項早期任務中，傑洛特見到了血腥男爵，一個握有希里下落相關線索的貴族。為了問出血腥男爵到底知道些什麼，傑洛特必須幫他找到失蹤的妻子和女兒。

然而，隨著任務發展，你會發現是男爵本身酗酒、傷害妻子的行為導致妻子離散，而且從他對待每個人的方式看來，他根本是個暴力的人渣。如今他看起來滿臉悔恨與歉疚。該原諒他嗎？要試著協助他與家人和解嗎？他埋在後院的死產胎兒化為惡

魔，你要幫他挖出來驅魔嗎（《巫師3》總是會把事件再升一級）？

其他角色扮演遊戲在道德判斷上傾向畫下嚴格的界線，像 BioWare 的《質量效應》三部曲，會依據善惡來區分你在對話中的選項；但在《巫師》中，幸福快樂的結局很少見，CD Projekt Red 把這種特性視為波蘭文化的體現。團隊中大部分成員的家庭都烙印著這種記憶。「這就是東歐人看事情的方式。」伊文斯基在一次訪談5裡說過：「我祖母在二次大戰中倖存。她逃過納粹的魔爪，在不同村莊裡躲了幾個月。團隊中大部分成員的家庭都烙印著這種記憶。

雖然團隊組成十分國際化，不過大部分是波蘭人。你心裡就是會留下一點什麼。」

《巫師3》設計團隊希望透過血腥男爵這種任務，讓玩家面臨艱難的選擇。他們要你質疑自己的道德判斷，要讓你在結束遊戲之後，仍對這些倫理問題低迴再三。早期階段，CD Projekt Red 的編劇和設計師還在摸索如何編織這種複雜的敘事內容，他們遇到的難題跟許多遊戲開發者一樣：在根本看不到遊戲全貌的情況下，怎麼決定一項任務會導致什麼後續影響？

有一天，編劇薩馬韋克要讓同事看看他寫的一場戲，給點意見，結果發現麻煩大了。他自認這場戲十分紮實，其中包含主角傑洛特和女術士葉奈法的一段有趣對話，他想套入遊戲引擎中，看看實際效果如何。美術團隊尚未完成傑洛特和葉奈法的模型，所以薩馬韋克必須拿幾個普通漁夫來代替。遊戲裡這時候還沒有動畫，嘴

脣也不會動。背景部分，本該充滿細節的住宅目前還只是巨大的灰色方塊。偶爾鏡頭會故障，衝進某人腦袋裡。遊戲不到最後定案，不會去錄製語音，所以也沒有配音，大家必須自己唸，想像角色講話的樣子。「我坐在那設法解釋發生什麼事。」薩馬韋克說：「『想像一下，這場戲發生在這裡，傑洛特做了這個表情，這裡停頓一下，他們說了這些話，然後畫面出現傑洛特的臉，他的臉痛苦地皺了一下。』這場戲應該要很好笑，但房間裡大概有十個人吧，他們看著螢幕，說：『我沒聽懂。』」

薩馬韋克是個小說家，帶點嘲諷的性格，在《巫師3》之前未曾參與過遊戲製作，因此，他沒想過撰寫電玩腳本會有多難。在某項任務中，傑洛特和葉奈法在追尋希里的途中要一起走過一座廢棄的花園，薩馬韋克必須在對話中表現出角色複雜的過往。傑洛特和葉奈法會挖苦、戲弄彼此，但在他們的鬥嘴背後有股溫暖的暗流。在早期測試階段，不可能傳達出這種細微的人類情感。「加入配音之後一切都對了，因為好的演員能把刻薄與溫暖同時表現出來。」薩馬韋克說：「但你要是只看到一行字在畫面底下，而且是兩個灰撲撲的史凱利傑漁夫在對話，那就很難抓到那種感

5　克里斯·蘇倫卓普，〈《巫師》工作室領袖馬爾欽·伊文斯基：「我們對製作遊戲一無所知。」〉，Glixel，二〇一七年三月號，www.glixel.com/interviews/witcherstudio-boss-we-had-no-clue-how-to-make-games-w472316。

覺，無論是誰來審視你寫的東西，都很難說服他們這場戲最終行得通。」

對薩馬韋克和其他編劇來說，這個難題的解決方法之一，就是提交草稿、提交草稿，不斷提交草稿，一邊讓團隊的其他人將更多素材融入遊戲中，一邊反覆描述每個場景。等到遊戲有了基礎人物模型和初步的動畫，要說明每一場戲在做什麼就容易得多了。常有人好奇 CD Projekt Red 如何把《巫師》系列遊戲的劇本打磨得如此精湛，何況遊戲內容豐富到這種程度。答案很簡單。「我想《巫師3》裡面沒有任何一項任務只寫了一次就被認可，然後直接收錄到遊戲中。」薩馬韋克說：「每項任務都重寫過數十次。」

二〇一三年二月，CD Projekt Red 公布了《巫師3》。他們透過熱門雜誌《Game Informer》[6]封面公開遊戲消息，封面圖片是傑洛特和希里各騎著一匹馬。康拉德和他的團隊承諾：《巫師3》會比《無界天際》規模更大；無須等待載入；二〇一四年對外發售，遊戲時數至少一百小時起跳。「這張封面圖我們討論很久。」康拉德說：「我們想呈現的，就是開放世界。」這就是本遊戲正式亮相的一刻。在《巫師3》遊戲中，你可以去任何地方、做任何事，他們十分強調這點，CD Projekt Red 要向全世界證明，波蘭也能製作一流的角色扮演遊戲。

在遊戲平台方面，開發人員刻意語帶保留，因為索尼和微軟尚未發表新一代的遊戲主機，但《巫師3》所有相關人員都知道，遊戲會在個人電腦、Xbox One 和 PS4 平台推出，直接跳過上一代硬體。這是個不小的賭注。有些分析師認為，PS4 和 Xbox One 不會賣得跟前一代主機一樣好，並且大部分發行商都堅持要讓遊戲能「跨世代」運行，這樣才能把潛在客群範圍擴大到極致，像EA和動視的《闇龍紀元：異端審判》與《天命》都是這樣做的。

CD Projekt Red 很清楚，以他們想達成的目標而言，舊版硬體效能是不夠的。如果必須因應前代主機而限制《巫師3》使用的記憶體，那他們理想中要在這款遊戲呈現的照片級寫實畫面就無法達成。CD Projekt Red 想要打造的世界，有自行運作的生態系統，有日夜循環，城市景觀精雕細琢，草葉會隨風擺動。他們希望玩家能徹底探索每個區域，而不必老是要等待遊戲載入不同的部分。這些目標，在 PlayStation 3 或 Xbox 360 主機上不可能辦到。

在《Game Informer》上發表遊戲並公開展示畫面後沒過多久，CD Projekt Red 的工程師針對繪圖管線進行了極大幅度的翻修，改變了圖像在螢幕上顯示的方式。好

消息是翻修過後，遊戲中的一切，無論是皮革袋子上的皺紋，還是人物在水面上的倒影，銳利度都大幅提升。壞消息是，要讓新的系統順利運作，美術設計師必須變更目前已開發完成的幾乎所有模型。「這種情形其實經常發生。」視覺特效師喬賽‧特謝拉（Jose Teixeira）說：「只要一項重大功能有新進展，如果對遊戲來說十分重要，可以顯著改善遊戲品質，那麼即使需要變更的範圍很廣、所有素材都必須重做之類的，也值得去做。」

特謝拉是葡萄牙人，主要負責天氣和濺血（「我的網頁瀏覽記錄看起來非常可疑」）這類視覺特效，他不只投入大量時間建立圖形強化效果，同時也不斷研究及實驗新技術，設法讓所有畫面元素更上一層樓。此外，他也必須找出將這些技術最佳化的方法。舉例來說，在一座小村莊裡，可能有數十種不同光源，像是燭光、火炬、營火等，每道光源每次閃爍都會蠶食鯨吞《巫師3》的記憶體配額。「我們得在所謂的細節層級方面投注大量心力。」特謝拉說：「物件越遠，細節就越少。例如，我們必須十分小心，以免明明是遠在一英里外發生的事，我們卻用複雜到離譜的粒子系統去呈現。」

開發過程中，《巫師3》的設計師們也開始焦慮了，擔心他們準備的內容不夠多。他們向全世界承諾，本遊戲的遊玩時間至少一百小時。這數字聽起來很荒謬，但他

們已經許下承諾，而且覺得自己必須達成使命。「我們感覺遊戲可能太短，我們可能無法提供一百小時的遊戲內容。」馬帝許說：「怎麼辦？不行，我們已經誇下海口，我們必須完成，我們一定要拿出一百小時的內容。」馬帝許和他的部門想盡辦法生產大量任務，恪守設計任務的鐵則（避免製作太像送快遞的任務），但有種空虛的恐懼蔓延開來。

《巫師3》別出心裁的基本設定之一，是傑洛特可以騎乘一匹叫「蘿蔔」的馬（《獵魔士》系列小說中有個笑話哏，說是傑洛特把他所有的馬都取了同樣的名字）。騎馬這件事的意義不只在於速度大幅快過走路，在《巫師3》中，騎馬是你穿梭不同地區的主要交通方式。因此，遊戲中的每個區域都必須很大。真的要很大。每天，遊戲中的世界都在擴大，於是任務部門就要負責產出更多的內容。「我們知道我們要打造的是一個開放世界，也知道我們要騎馬通行各地；我們想要打造非常大的實際範圍。」馬帝許說：「基本上，就是這樣的需求使得地點不斷增生。」

對於任務部門來說，最重大的問題，以及最主要的焦慮根源，是來自《巫師3》有多少核心機制還沒完成。戰鬥機制還沒徹底完成，因此在測試階段，設計師必須把傑洛特設定為「上帝模式」，也就是說，他可以一擊殺死任何怪物。這樣一來就很難判斷任務進行的步調是否妥當。「在具體的遊戲平衡與遊戲機制就位之前，很

難精確預估進行遊戲所需時數。」馬帝許說。

這些未知因素一一疊加在這款沒人知道該怎麼確切評估的遊戲上。如同馬帝許說的：「當你看不到品質的時候，根本很難進行任何品質評鑑。」整個二〇一三年，甚至到了二〇一四年，CD Projekt Red 一直在進行評鑑程序，測試遊戲的各個部分，這段時間他們始終提心吊膽，深怕《巫師3》的世界讓人感覺太空洞。在新式圖形算繪工具的輔助下，他們實現了一些不可思議的技術成就，團隊成員往往聚在一起，看著絕美的畫面目瞪口呆。樹葉看起來就像剛從波蘭的森林裡摘下來一樣。傑洛特身上的環甲細節精緻無比，一片一片金屬環都數得出來。皮革看起來也極具皮革質感。但那個世界如此廣大，整個團隊越來越擔心他們無法達成那個逼人的「一百個小時」承諾。

CD Projekt Red 的每個主要地區都比大部分的開放世界遊戲還大，而《巫師3》裡頭有三個這樣的地區，此外還有一些小區域，像是凱爾莫罕要塞和序章區域白果園。為充實這個世界的細節，關卡設計師團隊會徹底爬梳地圖，針對各個區域，在所謂的「興趣點」設立地標。這些興趣點都設有各種規模的活動，小一點的可能是一夥強盜，大一點的像是某個商人希望你幫他查出殺死他助手的是誰。有些興趣點會導向破敗的村莊；有些則會引導你前往藏有寶藏但充斥怪物的古老廢墟。

關卡設計團隊負責確保有足夠的興趣點填滿整個世界。「我們希望能先對作業範圍有個整體概念：多少興趣點才算恰當？多少算是太多？」關卡設計師邁爾斯‧妥思（Miles Tost）說：「我們會先把興趣點放在關卡上，然後操作當時勉強能動的馬匹，騎到這些興趣點之間，實際評估一下所花的時間，然後離開，好了，這下知道每分鐘都會碰到一個興趣點，或是怎麼樣。我們甚至會參考其他遊戲，例如《碧血狂殺》或《無界天際》，看看他們怎麼安排的，接著我們再研究這樣做是否適合我們，是否需要更密集，或是採用別的方式。」

妥思的團隊不只希望《巫師3》的世界感覺像是一系列迥然不同的任務組成，他們還希望這世界整體形成一個生態系統。像是某個燒製磚塊的村莊，跟大城諾維格瑞之間，以一條詳盡繪製的貿易路徑連接；此外還會有製造業、農業，以及中世紀世界實際上會有的種種行業設施。「觀察一下諾維格瑞四周的農耕區，你會發現存在於此的所有聚落，都支援著這個大城市，讓這個城市在這世界裡極具可信度。」

妥思說：「在這裡生活的所有人，都仰賴著世界上各種各樣的基礎設施。這些部分是我們在打造世界時極為重視的東西。甚至有個村莊，是專門製作手推車的。」

隨著《巫師3》的制作團隊規模日益擴大，在寫實主義方面的這種堅持，讓事情變得有點複雜。有一次，妥思的團隊發現威倫有個嚴重的問題：太多東西可以吃

了。「威倫是一片飽受飢荒肆虐的土地。」妥思說：「那裡的人沒有多少食物。」

然而，場景設計師不知為何在威倫的許多住宅中堆積大量食物，櫥櫃裡有滿滿的香腸和蔬菜。關卡設計師十分頭痛，無法坐視不管，他們花了好幾個鐘頭在威倫的每一座村莊翻箱倒櫃，奪走人們的食物，像一群黑化版的羅賓漢。「我們得搜遍該地區所有房屋，確保那裡幾乎沒有食物。」妥思說。

CD Projekt Red 認為，正是這種對細節的執著，使《巫師3》得以從競爭中脫穎而出，這點和《秘境探險4》如出一轍。大部分玩家可能不會注意到威倫地區民家櫥櫃裡的食物多寡，但觀察入微的人自有回報。風起時，樹枝會彼此摩挲、窸窣作響；當你向北走得越遠，太陽升起的時間就會越早。當玩家領會到遊戲開發人員竟然真的講究到如此程度時，那種滋味難以言喻。

當然，如果一個工作室的成員全是完美主義者，他們會遇到的麻煩之一，就是花費過多時間在小細節上。「從玩家的角度來看，永遠都還能做得更精細。」妥思說：「人們喜歡到處探索，我們完全瞭解這種感覺。不過，有時必須考慮整體專案，好好想想，設法讓一塊石頭以特定方式轉向某個角度，是否真的能為這個世界增添價值？或是我們該把這時間用在別的地方，修正一些錯誤。」為遊戲增添額外細節的每一秒鐘，打磨修潤任務的每一分鐘，為這個未完成的世界熱烈爭辯的每個小時，

都使得行程表上的日子快速流逝，時間比 CD Projekt Red 原本規畫的更緊迫。

日子一天天過去，時間邁入二○一四年，CD Projekt Red 終於認清：他們需要更多開發時間。二○一四年三月，CD Projekt Red 宣布，《巫師3》要延後半年，於二○一五年二月推出。「董事會承受了重大壓力，但他們沒有插手干預遊戲，他們相信我們。」總監康拉德·托馬斯凱維奇說：「對我來說，這真的很艱難，因為我肩上扛著所有壓力。我們在這款遊戲投入了大量資金，我知道這有可能變成一場大災難，因此，遊戲無論如何必須成功。」

自一九九四年伊文斯基創立 CD Projekt 以來（CD Projekt Red 則是在二○○二年創立），他們總共只製作了兩款遊戲。《巫師3》是第三款。該公司之所以能一直維持獨立營運，是仰賴投資者與其他收入來源支持（例如GOG，這是CD Projekt Red 設立的線上商店，十分成功）；此外，伊文斯基並不擔心《巫師3》若是失敗，會導致他們破產。即便如此，這對他們來說仍是個巨大的賭注。在《Game Informer》封面與幾支大型宣傳影片推波助瀾下，《巫師3》的討論聲量比兩款前作更熱烈，這也意味著，要是未能滿足粉絲的期待，CD Projekt Red 想與其他大型發行商比肩競爭的夢想恐怕會一夕化為泡影。「宣傳活動爆紅很讚。」康拉德說：「但同時，身在專案核心的我們，正面臨許多問題，像是引擎隨時在故障，我們無法及

時取得資料串流。在 PS4 和 Xbox 上，畫面中只能顯示出一個點。但我們很清楚，必須把成果端出來，因此整個團隊壓力都很大。」

也就是說，整個二○一四年，這家波蘭公司都得在趕工狀態下度過[7]。在六月的 E3 電玩展，CD Projekt Red 打算展示一大段《巫師3》遊戲示範影片，內容是傑洛特探索威倫沼澤。歷經無數個漫漫長夜，危機警報似乎永遠不會停下，此時一劑強心針注入開發團隊：在 E3 電玩展，他們將與 Ubisoft 和動視這些資本數十億美元的發行商站在同一舞台展出。在五光十色的 E3 展場中，《巫師3》與它們平起平坐，贏得 IGN 與 GameSpot[8] 等大型網站頒發的 E3 獎項。CD Projekt Red 原本屈居劣勢、是局外人，一群只做過兩款遊戲的波蘭人，但粉絲們卻認為《巫師3》是展場中最令人印象深刻的遊戲之一。「對我們來說，這是動力之源。」動畫程式設計師皮亞特‧童辛斯基（Piotr Tomsiński）說：「我們希望成為舉世聞名的公司。」

整個二○一四年，團隊一直在趕工，《巫師3》開發作業變得更加緊繃，遊戲也持續進化。任務團隊發現目前牽涉到尼弗迦德帝國與瑞達尼亞王國戰火的任務不夠多，他們大舉翻修故事線，因為這場戰爭是整款遊戲的背景。工程師重建串流系統，花費數月時間試圖讓物件能在背景無縫載入，這樣一來玩家騎馬穿梭各地區時，

就不會看到任何載入畫面。

CD Projekt Red 的程式設計師也不斷試圖改善遊戲的工具。「有時引擎一天會當機二十到三十次。」薩馬韋克說：「其實沒有聽起來那麼糟，因為我們已經預期會當機，所以每五分鐘就存檔一次。」《巫師3》每天似乎都有新的變化。美術設計師調整、修改並反覆重做每一個素材。「我們經常瀏覽論壇，看看玩家想要什麼，然後真的根據這些意見在遊戲中增添元素。」主任務設計師馬帝許說：「舉個例子，某天我們發布一段有關諾維格瑞的短片。你可以遠遠看到這座城市。這時在論壇中有一批死忠粉絲討論起這座城市。按照書中的描述，該城市的城牆極為堅固、巨大。但在宣傳影片中並非如此。我們就覺得『沒錯，或許該這麼做』，然後真的就去蓋一座厚城牆。」

諾維格瑞是一座巨大、繁複的城市，街道狹窄，屋頂由紅磚砌成，這與華沙的中世紀老城[9]相似得出奇。兩座城市都錯綜複雜、以鵝卵石鋪地、生氣蓬勃。老城就

---

7 這次經歷促成了CD Projekt Red給付加班費的制度（相異於北美大部分公司），波蘭勞工法對此有所要求。

8 校註：一九九六年建立的遊戲網站，提供遊戲相關新聞、評論、試玩下載，且具有部落格、論壇功能；其總部位於舊金山。

像諾維格瑞一樣，整座都是仿製出來的，是在二次世界大戰中遭德國空軍摧毀後，一磚一瓦重新建造起來。與諾維格瑞不同的，是你走進華沙老城，不會看到乞丐故障跳針，然後飄浮起來。

到了二〇一四年底，《巫師3》的開發人員終於隱約看到終點，CD Projekt Red 將遊戲再延期十二週，從二〇一五年二月延到五月。這段額外時間讓他們可以修正錯誤，業務部門也認為，等到五月再上市，跟《巫師3》撞期的重量級遊戲會比較少。

「這對我們來說是最完美的。」康拉德說：「實際上，我覺得我們很幸運。如果我們在最初定下的日期上市，就得和《闇龍紀元：異端審判》（二〇一四年十一月推出）與其他遊戲同台競爭。五月，玩家玩完了去年的所有遊戲，也準備好迎接新的大型遊戲了。」

CD Projekt Red 員工表示，另一個延遲上市的有力因素，是這樣一來，他們可以避免《刺客教條：大革命》的窘境。這款遊戲早幾個月推出，因圖像顯示故障而飽受嘲弄，其中一處錯誤特別嚇人，會讓某個NPC的臉爆炸（可想而知，後來那張臉成了網路迷因）。

最後這幾個月，有些部門特別緊繃。編劇已經度過最險惡的期限，朝向全案終點邁進，他們可以稍微放下心來。這幾個月，他們的工作是撰寫遊戲中會出現的所

有信函、紙條和各種文字片段。「CD Projekt Red 對編劇職位的定義非常基本，就是寫東西的人。」薩馬韋克說：「我們要確保鵝的頭上顯示的是『鵝』，一塊起司就被稱為一塊起司，『傳奇獅鷲獸長褲』圖表的名稱要分毫不差。」編劇要從頭到尾爬梳過字串資料庫，確認所有名稱合情合理。「我們碰過貓被寫成『鹿』，鹿被寫成『起司』，諸如此類的情況。」薩馬韋克說：「撰寫對白這麼多年，這段時間實在是非常放鬆。我們就坐在那處理這些小事，沒人打擾我們。」

至於其他部門，最後幾個月就嚴峻得多。像是音訊團隊和視覺特效團隊，這些製作程序最末端的開發人員，在辦公室待到深夜，努力把工作收尾。品質確保測試員這時特別辛苦。《巫師3》這麼大規模的遊戲，有那麼多地區、任務和角色，要把每一個會破壞遊戲體驗的錯誤跟瑕疵都找出來，基本上是不可能的任務，但測試人員還是必須盡其所能去找。「你會發現困難不只在於遊戲大得離譜，還在於行動的可能性多到不可思議。」特謝拉說：「遊戲當機了，不光是因為你走進房子，而是因為你跟某人說話，然後上了馬，接著走進房子，這才當機的……測試人員得找

9　校註：波蘭文為「Stare Miasto」，是華沙市內最古老的城區，歷史可追溯至十三世紀；十七世紀的大火之後，城區從歌德式改建為文藝復興式建築。經過二戰的摧殘後，老城區在四、五〇年代重建，於一九八〇年被列入聯合國教科文組織的世界遺產。

出這類『見鬼了』的情境。」就像所有電玩一樣，《巫師3》最終在充滿瑕疵的情況下上市，但最後追加的這三個月，讓他們避免了像《刺客教條：大革命》那樣的慘況。

發行日期越來越近，整個團隊繃緊神經，屏息以待。自《Game Informer》封面故事曝光以來，《巫師3》的行銷活動從未間斷，但誰曉得全世界的玩家會怎麼想？開發人員認為遊戲會很棒，他們對於故事和文字內容尤其自豪，但先前兩款《巫師》遊戲的主要客群，很少超出重度電腦遊戲玩家的範圍。《巫師3》真的能與《無界天際》和《闇龍紀元：異端審判》等類似作品並駕齊驅嗎？他們期盼能拓展客群，賣出幾百萬套遊戲，但這種想法是否太樂觀？如果遊戲不夠轟動怎麼辦？如果根本沒人對東歐來的角色扮演遊戲感興趣怎麼辦？

接著，好評湧來了。二〇一五年五月十二日，網路上出現了《巫師3》的評論，狂潮襲捲而來。GameSpot 網站的評論者寫道：「毫無疑問：這是有始以來所有同類遊戲的標竿。」

扮演遊戲之一，巨人中的泰坦巨人，這款遊戲將成為未來所有同類遊戲的標竿。」

其他評論的讚美之辭也不遑多讓，對於 CD Projekt Red 的員工來說，接下來的幾天十分超現實。評論家對於《巫師》系列前作從未如此關注，更別說是如此慷慨地給予盛讚。「感覺超怪，回頭一看，你會以為大家應該正在擊掌歡呼：『哦耶，我們成

功了！」特謝拉說：「但我們開始猛讀這些評論，我們就只是面面相覷，說：『太扯了，我們現在怎麼辦？』不用說，那天沒人在工作。每個人都只是拼命在 Google 搜尋『《巫師3》評論』然後重新整理。突然間，這成了我們職業生涯中最棒的一年。」

二○一五年五月十九日，CD Projekt Red 正式發布《巫師3》。不知怎麼地，遊戲爆紅的程度超過他們所有人原先的預期。或許是對於內容可能不夠豐富的恐懼一直揮之不去，在補償心理驅使下，他們緊張兮兮地製作了太多內容。他們的目標原本是讓最高遊戲時數達到一百小時，但玩家穿梭在各種任務、趣味處和值得探索的地區之間，《巫師3》的最終時數逼近兩百小時。如果玩家得慢一點，甚至還能更長。

一定有人質疑，把遊戲做得這麼長是好事嗎（回顧起來，CD Projekt Red 團隊裡確實有人覺得可能該裁掉百分之十或二十的遊戲內容）？但《巫師3》的一大成就，就是極少有任務讓人感覺濫竽充數。馬帝許「避免快遞任務」的命令奏效了。正如他的要求，《巫師3》的每個任務都有某種複雜性或轉折。後來，BioWare 的開發人員告訴我，他們希望在《闇龍紀元：異端審判》之後，也能將這項設計原則運用在自家遊戲上。CD Projekt Red 最初成功的基石，正是伊文斯基取得 BioWare 的遊戲《柏德之門》的發行權，如今竟開創出 BioWare 也有意效法的作品。如今還有誰會質疑

歐洲角色扮演遊戲是否夠好？

CD Projekt Red 位在華沙東側，辦公室呈現四處蔓延的結構，在他們光可鑑人的木造大廳，貼著一系列海報，展示著這家長期營運的遊戲工作室的招牌口號，琅琅上口，也有些稚拙。「我們是反叛分子。」海報上寫著：「我們是 CD Projekt Red。」

二○一六年秋天，當我在桌子和電腦形成的迷宮裡漫步，不禁思索這句口號是如何與現實相互扣合。如今，CD Projekt Red 成了一家上市公司，員工將近五百名，分別在兩座城市設有辦公室。我走過一間玻璃會議室，裡面滿滿是人，我的嚮導說，這是為新進員工舉辦的說明會。CD Projekt Red 雇用了非常多人，他補充，多到他們必須每週舉辦這樣的說明會。該公司近年大獲成功之後，資深遊戲開發人員從世界各地湧來，就為了在這裡工作。

「反叛」這個詞意味著悖離正統文化，讓人彷彿看見這樣一幅圖像：開發人員跳脫常規，攜手打造沒人想過可以做的遊戲。而另一方面，CD Projekt Red 現在已經是波蘭最大的遊戲公司，也是世界上最具名望的遊戲公司之一。二○一六年八月，工作室市值已超過十億美元。那麼，確切來說，他們還能怎麼反叛？

「我想如果你在幾年前問我這個問題，我會說要是發展到這種規模，我們或許就會失去那種精神，但我們沒有。」伊文斯基說。他們辦了一場盛大活動，送出《巫師3》的免費下載內容。他們經常公開發言反對「數位版權管理」（digital rights management, DRM），這個詞彙是防盜版技術的統稱，這些技術的作用是對於使用、銷售和修改遊戲的方式施加限制（CD Projekt Red 自家創立的數位商店 GOG 就沒有使用 DRM）。伊文斯基總是說，他們相信胡蘿蔔，而非棍子。與其想盡辦法防止遊戲被盜版，他們寧可去說服這些潛在的盜版玩家，CD Projekt Red 的遊戲值得你花錢，就像多年以前他們經歷過的波蘭電腦市集時代。

「如果你沒錢買遊戲，那你有兩種選擇──」業務開發經理拉斐爾‧賈基（Rafa Jaki）說：「不玩遊戲，或玩盜版。後來你二十歲了，開始賺錢，也許開始花錢買遊戲了，你變成一名消費者。但如果你覺得這整個產業都讓你很不爽，你怎麼會想買？就算你現在有錢、有資源買東西了，比方說有個 DLC 服裝套件好了，售價二十五美元，你在 GameStop [10] 購買會拿到藍色緞帶，但在其他地方買會拿到紅色緞帶 [11]。

10　校註：一九八四年以「Babbage's」之名成立，歷經多次改名後於二〇〇四年定名「GameStop」，是美國電子遊戲、消費性電子產品及無線服務銷售商。

感覺這麼差，你怎麼會想買？

即使是在開發《巫師3》的過程中，CD Projekt Red 團隊也秉持著反叛精神，這不只是因為他們以規模更大、更有經驗的公司為對手，更是因為他們認為自己所做的決定是別人不會做的。「意思是，我們為達成遊戲的準預覽版本開始，打破了遊戲設計的所有規則。」康拉德說：「為了這些目標，從遊戲的準預覽版本開始，我就在房間裡花費大量時間玩遍所有任務。實際上我把《巫師3》裡的所有任務都玩過大約二十遍，確認一切是否正確無誤、這個任務中的對話與上一個或下一個任務是否一致、是否有任何斷裂不連貫的地方。沉浸感對我們的遊戲來說至關重要，如果你發現有東西接不起來，或是沒能充分融入遊戲中，就會失去那種沉浸感。」

我坐在 CD Projekt Red 的咖啡廳，叉著盤子裡的蔬食千層麵，不禁思考著，《巫師3》有可能在其他地方誕生嗎？華沙外面的風景，看起來就像直接從《巫師3》取出來的場景，蓊鬱的森林，冰冷的河流。跟北美和其他歐洲國家相比，波蘭的生活費較低，這表示 CD Projekt Red 可以合理支付相對較低的薪水給員工（不過伊文斯基告訴我，情況有所改變，因為他們吸引到越來越多的外籍人才）。此外，這款遊戲大量取材自波蘭童話故事，更不用說還有圍繞著華沙的醜陋歷史，種族歧視、戰爭和大屠殺都滲入了《巫師3》的血脈中。

但不只如此，《巫師3》得以完成，是在此工作的人們共同成就的。二〇一六年，CD Projekt Red 旗下的員工在文化背景方面大相逕庭，前陣子，非波蘭人的員工多到一定程度，工作室正式改為使用英語，這樣彼此才能互相瞭解。但裡頭有很多人，他們刺青的斯拉夫肩膀上，似乎都背負著相似的過往。許多人都在電腦市集的盜版遊戲中長大，他們一面弄來《魔石堡》（Stonekeep）這類遊戲的盜拷光碟，一面夢想著有一天要製作自己的角色扮演遊戲。「我想，在共產主義時代，很多人的創意都被綁住了。」康拉德說：「但民主化之後，人人都能做自己想做的，他們開始動手實現腦袋裡的白日夢。」即使在《巫師3》大獲成功之後，CD Projekt Red 的開發人員聽起來還是充滿動力，要繼續證明他們有本事再次站上E3那樣的舞台。也許這就是所謂的反叛[12]。

11 電玩迷普遍痛恨「獨家專賣」的可下載內容，這是史克威爾艾尼克斯和Ubisoft等遊戲商採用的做法，他們在不同商家發布各種不同的預購贈品。例如在Amazon購買《Final Fantasy XV》會拿到一組特殊武器。在GameStop預購則會拿到特典小遊戲。

12 校註：二〇二三年五月，馬帝許・托馬斯凱維奇與另外兩名CD Projekt Red的資深員工離開了工作室，另組了新的遊戲開發工作室「Blank」。

# Chapter 10
# 星際大戰1313

Star Wars 1313

很少有電玩遊戲比《星際大戰1313》更像是有明確未來的產品。它完美地混合了一切：它有《秘境探險》風格的電影感遊玩方式，玩家能在其中轟炸敵人和在起火的星艦上搖晃行走，加上《星際大戰》豐富的背景設定，它在全球的粉絲數量遠超其他作品。當經典的遊戲工作室盧卡斯藝術在二〇一二年的E3上展示亮麗的《星際大戰1313》試玩版本時，人們便為之振奮。**終於**，在主機與戲院中失策多年後[1]，《星際大戰》終於捲土重來了。

二〇一二年六月五日早上，也就是E3第一天，有群《星際大戰1313》的主管在洛杉磯會展中心二樓的昏暗小會議室中設置會場。他們把概念圖印在大型海報上，再裝飾牆面，讓訪客彷彿踏進了科羅森巢般的市區。儘管他們不在E3的主樓層，盧卡斯藝術依然想引發轟動。他們的工作室在過去幾年過得很苦，他們也想再度證明自己能製作優秀遊戲。三天來，《星際大戰1313》的創意總監多明尼克·羅比利雅德（Dominic Robillard）與製作人彼得·尼可萊（Peter Nicolai）示範了試玩版本，每半小時就讓嶄新的媒體和訪客觀看內容。

試玩版本由兩名跨越生鏽船隻的無名賞金獵人展開，他們俏皮地討論著自己準備送到地底的危險貨物。當兩名伙伴談笑風生時，有群由一個惡毒機器人率領的海盜連上他們的船，並派數十個惡棍入侵貨艙。從此開始，我們見識到《星際大戰1

313》的作戰場面，由玩家控制的其中一個賞金獵人，會躲到箱子後面並開火。

解決幾個敵人後（先用爆能槍，然後使用如同李連杰電影中出現的驚人半扼頸招式），主角和他的夥伴成功抵達船隻後方，及時看到海盜偷走他們的貨物。在一些戲劇性畫面後（和一段令人驚豔的時刻：玩家的夥伴把一個敵人塞進飛彈艙中，再隨著碰的一聲讓對方飛走），兩名賞金獵人跳上海盜船，以便取回他們的目標。

落在起火船殼上的玩家角色，爬過下墜的飛船追上他的夥伴，而當他跳過船隻殘骸時，試玩內容就切到黑色畫面。

「這是那年E3最亮眼的展示畫面。」亞當·羅森堡（Adam Rosenberg）說，他是個看過遊戲幕後狀況的記者（也是我朋友）。「盧卡斯藝術特別製作了那段影片，以便點燃熱愛遊戲的各地《星際大戰》粉絲心中的烈焰，這招也成功了。」其他記者也大感興奮，粉絲們開始稱讚《星際大戰1313》是他們看過最棒的試玩版本。

透過《星際大戰1313》，盧卡斯藝術一連串平庸作品似乎終於來到結尾。

怎麼可能會出錯呢？

1 校註：這裡的「戲院中失策」指的是《星際大戰》一、二、三部曲所受到的批評；然而在二〇一〇年代上映七、八、九部曲之後，也開始出現了為前傳電影平反的聲音。

當現代電玩遊戲業於一九八〇年代早期開始出現時，電影大亨們便又羨又怒地打量電玩業。這些遊戲製作者們，是怎麼應用他們幼稚的故事與毫無一致性的產品週期，從這種古怪的互動式新媒體中獲取上百萬美金的呢？好萊塢又該如此分享這塊大餅？有些電影片商將他們的系列授權出去，或與遊戲發行商合作，作出廉價的相關遊戲，像惡名昭彰的《Ｅ‧Ｔ‧》，它最為人所知的事蹟，就是幫助搞砸電玩遊戲業[2]。其他公司決定不淌渾水。在未來數年中，吉勒摩‧戴托羅和史蒂芬‧史匹柏會嘗試遊戲開發，但在一九八〇年代，只有一位充滿遠見的電影業巨匠，為電玩遊戲建立了一整家公司：喬治‧盧卡斯。

　　一九八二年，在他的電影大作《星際大戰》上映五年後，盧卡斯發現了電玩遊戲的潛力，並決定加入市場。他為自己的製片公司盧卡斯影業（Lucasfilm）設立了一家子公司，並把這家新工作室命名為盧卡斯影業遊戲（Lucasfilm Games），也雇用了一批才華洋溢的年輕設計師，像羅恩‧吉伯特（Ron Gilbert）、戴夫‧葛羅斯曼（Dave Grossman）和提姆‧謝弗（Tim Schafer）。在接下來幾年內，盧卡斯影業遊戲不只在電影相關遊戲上找到成功，也在《瘋狂大樓》（Maniac Mansion）和《猴島的秘密》（The Secret of Monkey Island）等完全原創的「點擊式（point and click）」

冒險遊戲取得優異成績。一九九○年的改組，將盧卡斯影業遊戲變成盧卡斯藝術，而在之後數年中，他們的經典標誌——舉起閃亮圓盤的金人——會出現在討人喜愛的遊戲外盒上，像《神通鬼大》（Grim Fandango）、《星際大戰：鈦戰機》（Star Wars: TIE Fighter）、《瘋狂時代》（Day of the Tentacle）和《星際大戰：絕地武士》（Star Wars Jedi Knight）等等。整個一九九○年代中，盧卡斯藝術的名號，就等同於品質保證。

跨入二十一世紀的幾年後，事情出現改變。隨著喬治・盧卡斯與他的公司專注製作飽受批評的《星際大戰》前傳電影，盧卡斯藝術便困在公司政策與不穩定的領導狀況中。這家工作室變成以發行其他開發商的遊戲而聞名，像BioWare的《星際大戰：舊共和國武士》（Star Wars: Knights of the Old Republic）和Pandemic的《星際大戰：戰場前線》（Star Wars: Battlefront），而不是製作自己的遊戲。十年來，盧卡斯藝術經歷了四個不同的董事長：二○○○年的西蒙・傑佛瑞（Simon Jeffery）、二○○四年的吉姆・沃德（Jim Ward），二○○八年的達洛・羅德里茲（Darrell

2 《Ｅ・Ｔ・》由雅達利於一九八二年發行，它被廣泛視為史上最糟的遊戲之一。它災難性的發行過程幫助觸發了一九八三年的電玩遊戲崩盤，最後讓雅達利將一卡車沒賣出去的卡匣埋進新墨西哥沙漠中。三十年後的二○一四年四月，挖掘者們將卡匣挖出土中。那遊戲依然很爛。

Rodriguez），和二〇一〇年的保羅・彌根（Paul Meegan）。每次有新的董事長上台，所有員工就會經歷改組，這總代表兩件事：裁員與取消（在二〇〇四年一次特別大規模的裁員後，盧卡斯藝術就關門大吉，接著又再度開幕，這件事對留下來的人而言感覺非常超現實。有位前員工回想，自己曾在半座建築中溜直排輪，裡頭只有他一人）。

某位前員工事後告訴我：「灣區裡擠滿因盧卡斯影業或盧卡斯藝術而心碎的人——那就是經歷多名董事長和多場裁員後的悲傷後果。外頭有很多人承受過公司的糟糕待遇。」

儘管如此，盧卡斯藝術有很多人相信，他們能讓工作室重返榮耀。盧卡斯藝術的薪資優渥，也容易吸引天資優異的開發者，他們從小看《星際大戰》長大，也想製作設定在那個宇宙中的遊戲。二〇〇九年初，在董事長達洛・羅德里茲的管理下，盧卡斯藝術開始開發一項代號為《地下世界》（Underworld）的《星際大戰》計畫。

他們將它設想為同名真人電視影集的相關遊戲，喬治・盧卡斯多年來都在開發該影集。《地下世界》影集原本會以HBO影集風格來詮釋《星際大戰》，背景設定在兩套《星際大戰》三部曲之間，這次也不會有電腦動畫角色或誇張的兒童演員。影集設定在科羅森行星，它有點像紐約市與蛾摩拉[3]的混合體。《地下世界》反而會包

含黑道家族間的犯罪、暴力和殘忍衝突。遊戲與電視影集都是為成年《星際大戰》粉絲所製作。

在二〇〇九年的諸多會議中，一小批盧卡斯藝術開發者低調地開始為《星際大戰：地下世界》（Star Wars Underworld）設計概念，絞盡腦汁思索遊戲可能的模樣。有段時間裡，他們將它視為角色扮演遊戲。接著他們拓展焦點，因為他們清楚喬治・盧卡斯對《俠盜獵車手》（Grand Theft Auto, GTA）很感興趣（他的孩子們很喜歡遊戲）。開發者們心想，如果他們能在科羅森龍蛇雜處的地下世界中，打造出《俠盜獵車手》風格的開放世界遊戲呢？你或許能扮演賞金獵人或某種罪犯，在世界中闖蕩，為不同的犯罪家族擔任承包商去進行任務，並一路提升自己的階級。

那想法很快就灰飛煙滅。用與《俠盜獵車手》的開發商 Rockstar 和《刺客教條》的發行商 Ubisoft 的討論做了幾週研究後，《地下世界》團隊拼湊出了一項提議，講述他們需要多少人（上百人）以及多少錢（數百萬美金），才能做出那種規模的開放世界遊戲。盧卡斯影業的高層沒有興趣。「當然沒人想進行那種投資。」某個和遊戲有關的人說：「那個點子在兩個月內就消散了。」

3 校註：Gomorra，《聖經》中記載的罪惡城市，因違反了耶和華透過摩西所頒布的戒律而毀滅。

這是盧卡斯藝術常見的狀況。為了要完成某件事，工作室的管理階層得一路上報給盧卡斯影業的老闆們，而後者大多是守舊派的電影製作人員，對電玩遊戲不太感興趣。有時候，頹喪的盧卡斯藝術管理人員得向盧卡斯影業主管做出詳細報告，以便解釋如何製作遊戲。那些盧卡斯影業主管也擔任喬治・盧卡斯的守門人，經常提供盧卡斯藝術的開發者們指引，教他們如何與那位傳奇大導交談（其中一項常見的指示是：永遠別說不）。擁有公司百分之百股權的盧卡斯，似乎對電玩遊戲還有興趣，但對與他緊密工作的人而言，他似乎對盧卡斯藝術最近的紀錄感到失望。他們不能做得更好嗎？

到了二〇〇九年年尾，《地下世界》計畫已經化為團隊惡意稱之為《星戰爭機器》（Gears of Star Wars）的東西，是一款主打奔跑、射擊和找尋掩護的合作遊戲，很類似 Epic Games 影響深遠的《戰爭機器》（Gears of War）系列。到了此時，《地下世界》已經不再是秘密了。接下來幾個月中，這計畫迅速成長，而當他們在製造原型並讓線上多人遊戲功能運作生效時，就從盧卡斯藝術別處招募員工。照某人的說法，這是個有趣但「更保守、較沒有冒險性」的《地下世界》版本。

二〇一〇年夏天，盧卡斯藝術的董事長再度更替。達洛・羅德里茲下台了。來了位強悍而野心十足的新董事長，名叫保羅・彌根。隨著領導階層的改變，大規模

裁員與計畫取消與往常一樣出現，包括大型科技變革⋯之前在 Epic Games 工作的彌根，想要盧卡斯藝術將它的自身科技替換成 Epic 備受歡迎的虛幻引擎。

彌根也覺得《地下世界》太保守了。他對《星際大戰》電玩遊戲未來有大計畫──這計畫之中包括讓廣受歡迎的《戰場前線》射擊遊戲系列逐漸回到舞台上──他也想讓盧卡斯藝術造成轟動。當時彌根會告訴人們說，要挽救工作室在 PlayStation 3 和 Xbox 360 上的產品已經太遲了。但對接下來兩年內會上市的次世代主機而言，盧卡斯藝術可以做出某種更有影響力的作品。「盧卡斯藝術是家具有莫大潛力的公司。」彌根日後在訪談中說[4]：「但近年來，盧卡斯藝術在製作遊戲上的成效不太好。我們該做出能定義這種媒體的遊戲，還能與業界中的菁英相比擬，但我們沒有這樣做。這件事得改變了。」

上位後不久，彌根與遊戲創意總監多明尼克‧羅比利雅德和盧卡斯藝術的其他主管坐下來，討論新版本的《地下世界》。喬治‧盧卡斯的電視影集陷入開發地獄，但彌根與羅比利雅德依然喜歡將《星際大戰》遊戲設定在科羅森的犯罪地下世界的

4　麥可‧弗朗奇（Michael French），〈訪談：保羅‧彌根〉（Interview: Paul Meegan），MCV雜誌，二○一一年六月六日，www.mcvuk.com/news/read/interview-paul-meegan/02023。

點子。他們也熱愛頑皮狗的《秘境探險》系列，該系列混合了動作冒險遊戲的感覺和賣座電影的奇觀。製作《星戰爭機器》不太討喜，但《星戰秘境探險》呢？在盧卡斯影業下工作確實帶有挑戰，但和光影魔幻工業（Industrial Light & Magic, ILM）共享工作環境，確實為盧卡斯藝術帶來好處；這家傳奇性視覺特效公司為原版《星際大戰》製作特效和圖像。多年來，盧卡斯影業和盧卡斯藝術都想找出結合電影科技和電玩遊戲的方式。有什麼比有《秘境探險》風格的《星際大戰》遊戲更棒呢？

這些對談催生出設計文件和概念圖，到了二〇一〇年末，盧卡斯藝術提出了《星際大戰1313》，名稱來自科羅森地下世界的第一千三百一十三層。盧卡斯藝術的設計師描述，目標是激發出擔任賞金獵人的幻想。玩家會使用各式各樣的技巧與裝備，為惡名昭彰的犯罪家族獵捕目標。「沒人在《星際大戰》遊戲中成功做到那點過。」某位製作過《1313》的人說：「我們想做些不仰賴原力或絕地武士的東西，這點子事實上還來自盧卡斯。」

這過程中有一部分代表得將整批團隊導向同一方向，這是個有些模糊但重要的目標。「當我開始製作那套遊戲時，我的目標是確實發掘出每個人的想法。」主設計師史蒂夫·陳（Steve Chen）說；他是盧卡斯藝術的資深員工，於二〇一〇年尾轉去處理《星際大戰1313》。「因為我將它視為開放世界遊戲；我把它視為夥伴

遊戲；我把它視為射擊遊戲。我把它視為許多不同的東西。它包羅萬象。」

陳開工後，花了好幾週和團隊中每個人坐下來，談《星際大戰1313》有什麼讓他們感到特別？他們最在乎什麼？他們想要讓遊戲成為什麼模樣？「我想找到核心，並刪去感覺起來不重要的部分。」陳說：「這是群天賦異稟的人，他們有很多好點子和好技術，卻沒有重心。」

彌根下一個大行動，是雇用新的工作室經理：佛瑞德‧馬可仕（Fred Markus）是位白髮蒼蒼的開發者，從一九九〇年就在遊戲業工作。在遊戲設計上，馬可仕是他口中「任天堂」方式的忠實擁護者：持續微調你的遊戲方式，直到一切變得完美。「馬可仕加入公司，並對盧卡斯藝術的創作文化帶來莫大改變──是更好的創作改變。」陳說：「他在工作室裡的確是一名勇將，從文化角度來看，他打從第一天就做出了大幅變革。」

多年來在 Ubisoft 幫助打造《極地戰嚎》（Far Cry）和《刺客教條》等系列的馬克仕，總是提倡要透過盡早辨識出每種最糟狀況，來為遊戲開發的混亂狀況增加結構感。比方說，如果他們要製作設定在科羅森地下樓層的遊戲，就得考量垂直性。但往上走通常不會比往下狩獵賞金目標的玩家，得在城市的不同樓層內上下奔波。走好玩，而在樓梯上追逐目標也顯得緩慢。為了解決這點，或許他們得加入高速電

梯。或許他們會使用抓鉤。無論答案為何，馬可仕要他的團隊在展開製作前先解決問題。

在盧卡斯藝術工作後不久，馬可仕讓工作室經歷了某位前員工口中，控制方式、攝影機運鏡與基本遊戲節奏的「訓練營」。馬可仕相信製作電玩遊戲的最佳方式，是在前置作業中盡可能花多一點時間，這代表談很多話、製作大量原型和回答大小問題。體驗成為《星際大戰》賞金獵人的幻想，代表什麼意義？控制方式要如何運作？你會有什麼裝備？你要如何在科羅森的地底旅行？「他對我們的團隊與工作室整體帶來巨大影響。」史蒂夫・陳說：「他不見得是最好相處的人，因為他很嚴屬……但我覺得，他對工作室與該計畫有非常正面的影響。他迫使我們仔細審視遊戲的真正核心。」

他們的另一項準則，是避免從玩家手中奪走控制。「創意總監多明尼克・羅比利雅德覺得最重要的其中一件事，是你無論何時都該讓玩家做些很酷的事，而非只是看著很酷的事發生。」主劇本設計師伊凡・史寇尼克（Evan Skolnick）說。

有好一陣子，前置作業順利地進行。《星際大戰1313》團隊開始瞄準二〇一三年秋季或二〇一四年初上市，也希望遊戲能成為尚未公布的 PS4 和 Xbox One 上的首發遊戲。好幾個月來，他們不斷調整原型和處理新故事，劇情圍繞在他們膽

大包天的賞金獵人身上。工程師們對虛幻引擎感到越來越熟悉，並與光影魔幻緊密合作，以便想出讓《星際大戰1313》盡可能看起來像「次世代」的方法。

當佛瑞德・馬可仕、多明尼克・羅比利雅德和其他團隊成員嘗試釐清他們對《星際大戰1313》的願景時，喬治・盧卡斯偶爾會來看看，並提供建議。「當我和他來回討論故事和遊戲細節時——」羅比利雅德在二〇一七年二月DICE高峰會[5]中的討論會說道：「他會讓我們使用他想出的更多地點和更多角色。」根據團隊成員所說，他經常會來說他們可以（也**應該**）使用《星際大戰：地下世界》影集的新資料。

「剛開始我們在同一個宇宙。」團隊中的某人說：「然後是地點。接著我們得重寫故事，並開始使用更多來自電視影集的角色。」理論上，《星際大戰1313》的開發者們興奮於使用更多來自盧卡斯的正統《星際大戰》宇宙的元素；但實際上。這件事反而非常麻煩。每多一個新角色或設定，團隊就得刪除或重新設計大部分的遊戲內容。「我覺得可以說，在我們開始作最後產出的遊戲前，我們可能製作了三十小時的重點可測試灰盒內容。」某位加入該遊戲製作的人說。

喬治・盧卡斯並非故意表現得惡毒無比。製作該遊戲的人說他熱愛逐漸成形的

《星際大戰1313》。但在盧卡斯偏好的電影拍攝技術中，一切要素都是為了故事而生，而在遊戲開發中——至少在馬可仕與羅比利雅德想做的遊戲類型上——一切都是為了遊玩過程而生。「和喬治這種人物在電影公司合作的問題之一，就是他習慣改變心意，並完全在視覺層面反覆做同樣的事。」某位參與製作遊戲的人說：

「他不習慣我們開發遊玩機制時，還得配合這些概念、關卡和場景。」

《星際大戰1313》的主管們認為，當喬治·盧卡斯看到遊戲中的更多層面時，他對開發者的信任就變得更深，這也讓他更願意把自己的宇宙分享給對方。再說，他想做什麼都可以。這是他的公司。他的名字在公司名稱裡，還擁有所有股份。

盧卡斯藝術員工常說：**我們聽命於喬治·盧卡斯。**

「我有幸在不同計畫上向喬治報告過一、兩次，或許當我在盧卡斯藝術工作時也報告過幾次，而喬治說的第一句話總是：『我不是遊戲玩家。』」史蒂夫·陳說；他並沒有在《1313》上和喬治·盧卡斯直接合作，只合作過先前的遊戲。「但他對故事大綱和遊戲經驗應有的模樣有明確想法……如果他對故事、角色或遊戲方式做出要求或建議，你會覺得他是以自己的觀點出發，也得記得他是公司的董事長，以及公司背後的主要創造力來源。我不曉得他心裡有沒有在意過漣漪效應，像是：『噢，我做的決定會改變團隊做的東西嗎？』也許有，也許沒有。我不認為那對他

而言是首要任務。那是我們該擔心的事。」

這些改變中最極端的問題於二〇一二年春季出現。那年稍早時，他們決定要在E3公布《星際大戰1313》，整批團隊便為了那段炫目的試玩版本趕工，片段內會展示他們的兩名賞金獵人。開發了這麼多年後（加上盧卡斯藝術近來的貧瘠成果），《1313》團隊對得造成轟動這件事，感到莫大的壓力。多年來的大規模公開裁員、趕著上市的遊戲與取消的計畫，讓盧卡斯藝術失去了一九九〇年代的好名聲。「當時我們完全不確定大眾或媒體對盧卡斯藝術遊戲有什麼印象。」陳說：「我老實說，實際名聲應該參差不齊。所以當時要公開某些內容，就算是非常嚴肅的事。」

E3開始的兩個月前，喬治‧盧卡斯對《星際大戰1313》下達了新命令：《星際大戰1313》將由賞金獵人波巴‧費特（Boba Fett）擔任主角。盧卡斯想探索這位神祕傭兵的背景故事，該角色在《帝國大反擊》（The Empire Strikes Back）中首度出現，前傳則揭露他是共和國複製人士兵基因始祖強格‧費特（Jango Fett）的複製人。盧卡斯說，與其使用《1313》目前的英雄，他們應該使用《帝國大反擊》前的年輕版波巴。

對《星際大戰1313》的開發團隊而言，這就像接到命令，說他們得改變郵輪路線。他們已經設計了主角，主角有自己的故事、性格與背景。他們找了威爾森‧

貝索爾（Wilson Bethel）扮演他們的英雄，團隊也已錄製過對話，也捕捉了貝索爾不少臉部動作。佛瑞德‧馬可仕和多明尼克‧羅比利雅德反對這想法，也告訴盧卡斯說，此時改變主角是一項巨大差事。他們解釋，團隊得重製一切。如果他們只是將波巴當作非玩家角色，將他融入故事中，而不需改變他們花了多年開發的英雄呢？他們不能找出其他解決方式嗎？

那些問題得到的答案是「不」，盧卡斯影業的管理階層很快也傳來訊息，說這是最終決定。《星際大戰1313》現在是關於波巴‧費特的遊戲了。「我們計劃了整篇故事。」其中一名參與製作遊戲的人說：「當時我們正處在全面開發期。那個遊戲版本中的每道關卡都已經編寫完成了。當時我們在處理第四或第五版故事劇本。此時我們對此都很興奮。」

盧卡斯藝術也接到命令，內容指示他們不能在E3提到波巴‧費特，這代表在接下來的兩個月裡，《星際大戰1313》員工得為他們清楚不會出現在最終遊戲裡的角色打造試玩版本。一方面，這是測試他們新科技管道的好機會，他們會使用光影魔幻的影片渲染技術，以便創造亮麗的煙霧與火焰效果，也讓他們能製作出銀河系中最有照相寫實感的太空船衝撞畫面。他們也能試驗臉部動作捕捉，這是他們最厲害（也最具挑戰性）的技術之一。「人臉是我們人類相當習慣的東西，一眼就

看出有沒有問題。」史蒂夫・陳說：「得下很多工夫才能取得正確結果。**非常**大的工夫。膚色、打光、表面質地和表情本身都有關係。臉孔動得不太正常、或眼睛看起來不太對等小細節，都會立刻引起你的大腦注意。」

另一方面，這款E3試玩版會花他們好幾個月的時間；付出漫長的工作日數與加班夜晚，就只為了可能永遠不會出現在遊戲中的角色與遭遇（羅比利雅德告訴團隊說，他們會嘗試盡可能保留試玩版本中的元素，不過他們清楚故事已經報銷了）。不過，或許這股壓力是值得的。《星際大戰1313》團隊知道，他們得讓人們感到佩服。即便在盧卡斯藝術中，人們都擔心喪鐘隨時會響起——工作室的母公司盧卡斯影業可能會取消遊戲，他們也可能遭遇更多裁員狀況；保羅・彌根也可能成為「盧卡斯藝術董事長」這受詛咒頭銜的另一個受害者。

對佛瑞德・馬可仕、多明尼克・羅比利雅德和團隊其他成員而言，在E3公布《1313》還不夠。他們得成為展場上最厲害的作品。

如果你在二〇一二年六月初在洛杉磯鬧區四處閒晃，就可能會聽到人們談論兩款遊戲：《看門狗》（Watch Dogs）和《星際大戰1313》。兩者看起來都非常厲害。兩者都計畫在還沒公布的次世代主機上發行（索尼和微軟都不滿意Ubisoft和盧

卡斯藝術這麼早就打出王牌）。這兩款遊戲都吸走了不少目光。多天來展示《星際大戰1313》亮麗的賞金獵人試玩版本所得到的結果，正是盧卡斯藝術那年夏天所需的熱潮。

評論人們想知道，《星際大戰1313》是否和遊戲開發者帶來E3等商展的亮麗預告一樣，只不過是一場幻夢。這是種「目標詮釋」嗎？只是彰顯出開發團隊想達成的目標，而不是他們實際上能做出的東西？或是遊戲看起來真的像那樣？「遊戲可供遊玩——我玩過了，它並不是當你稍微走錯一步，一切就會崩盤的作品。」

主劇本設計師伊凡・史寇尼克說：「那些你看過的機制，在遊戲中都能運作。」

在多年的重啟和無盡的前置工作後，《星際大戰1313》團隊得到了動力。

媒體感到興奮，大眾期待不已，《星際大戰1313》似乎也成真了——即便工作室外沒人曉得主角會是波巴・費特。團隊中有些人依然覺得奇怪，盧卡斯影業居然會禁止《1313》團隊在E3提到波巴，但看到《星際大戰1313》贏得E3獎項，還在媒體口中成為「最受期待遊戲」，就讓團隊大感欣喜，特別是過去十年都待在盧卡斯藝術、看著董事長不斷輪替的人們。他們似乎終於取得穩定了。

當他們飛回舊金山後，《星際大戰1313》團隊集合並開始描繪進入製作的計畫。在電影中，波巴・費特最經典的其中一項配件，就是他的噴射背包，開發團

隊也知道，他們得用某種方式把它加進遊戲中。但他們不曉得該怎麼做。它會比較像是彈跳背包，將玩家往前方推進到遠距離外？還是像懸浮背包，讓你壓住按鍵後，就能維持高度？或是截然不同的東西？「光是那類簡單決定，就能徹底改變你打造的關卡，以及你該設計哪種敵人、它在畫面上的模樣，以及它的控制方式。」史蒂夫‧陳說；他在E3後離開《星際大戰1313》團隊。「這麼簡單的事，也會產生龐大的衍生後果。」

無論如何，既然波巴‧費特成了主角，設計師們就得重新構思他們計畫好的所有遭遇。敵人得察覺玩家的噴射背包，才能閃躲從上方落下的攻擊，據某位《1313》團隊的成員告訴我，那是「令人頭痛的麻煩事」。

不過，盧卡斯藝術依然有動力。E3過後幾週，作為計畫中的擴大雇用行動，工作室從業界雇用了十幾個資深開發人員。《1313》團隊的規模仍然相對小（大約有六十人，也希望能拓展到一百或甚至一百五十人），但他們有大量經驗。「通常團隊裡有資深人員、中階人員和學習規矩的新進人員，新進人員也會從教導他們的資深人員身上學習。」伊凡‧史寇尼克說：「這支團隊……每個人似乎都是資深人員。每個人都很熟知自己的領域，基本上也是支全明星隊伍，所以和有那種水準的團隊人員共事，令人大感驚喜。」

二〇一二年九月左右，發生了兩件怪事。首先，盧卡斯影業要盧卡斯藝術別公布它們開發中的另一套遊戲：一款名叫《星際大戰：首次攻擊》（Star Wars: First Assault）的射擊遊戲，工作室原本打算要在那個月公布它。第二件怪事，是公司上下的招募行動全面暫停。盧卡斯影業的高層說這是暫時措施——盧卡斯藝術的董事長保羅·彌根才剛辭職，而名聲兩極的盧卡斯影業董事長米榭琳·周（Micheline Chau）也正準備離職——但無論如何，這都停止了《星際大戰1313》團隊的計畫。他們需要更多員工，才能進行全面開發。

對盧卡斯藝術而言，這些舉動毫無意義。在優秀的E3展示後，他們都感到信心滿滿，也有粉絲支持他們，而各地的電玩媒體也都刊載出文章，敘述盧卡斯藝術可能終於要「捲土重來」了。如某位盧卡斯藝術員工所說，這是「怪異的停止點」。遊戲開發經常與這種動力有關，盧卡斯藝術也耗盡心力來讓他們的計畫在過去十年加速進行。他們的母公司為何不想幫忙？他們為何不願意繼續讓全力衝刺的《13

《13》繼續運作呢？

那些問題的答案是「差不多四十億美金」。在二〇一二年十月三十日的驚人之舉中，迪士尼宣布將用四十億美金買下盧卡斯影業（加上盧卡斯藝術）。這一切怪異改變忽然都合理了。當盧卡斯影業知道迪士尼可能推動其他計畫後，就不可能發

布大型公告或雇用數十個新遊戲開發人員。當迪士尼公布交易時，就表明它的主要意圖是製作更多《星際大戰》電影。在迪士尼宣布收購案的記者會上，「盧卡斯藝術」這字眼出現了一次。「電玩遊戲」則沒有出現。

要說盧卡斯藝術的員工受到這消息震驚的話，就像是說奧德蘭[6]有點動盪。近十年來，總有謠言流傳說喬治·盧卡斯可能會退休（他承認，自己的前傳電影招來的粉絲反彈使他感到受傷），但即便當他說明自己的意圖時，也很少人認為他會實行這件事。「我要退休了。」盧卡斯在二〇一二年一月告訴《紐約時報雜誌》[7]：「我要遠離工作，遠離公司等等的東西。」不過，過去他曾說過類似的話，所以看到這位傳奇導演賣掉自己的公司，對所有為他工作的人而言都顯得超現實。「我們不曉得該預料哪種狀況。」伊凡·史寇尼克說：「我們原本抱持希望，認為這對我們而言是好消息，但是……我想我們都明白這絕非好事。」

盧卡斯影業的代表向電玩遊戲記者說，收購案不會影響《星際大戰1313》。「目前所有計畫都正常進行。」迪士尼公司在聲明稿中說，內容呼應迪士尼執行長

6　譯註：Alderaan，《星際大戰四部曲：曙光乍現》（Star Wars Episode IV: A New Hope）中遭到帝國的超級武器死星（Death Star）炸毀的星球。

7　校註：New York Times Magazine，是《紐約時報》的一份週日增刊，自一八九六年起每週一刊；內容以長篇敘事報導為主。

巴布‧艾格（Bob Iger）在公司內部對盧卡斯藝術的員工所說的話。他在會議中告訴他們所有人說，一切照常運作。但這件事中有個難以忽視的龐大危險訊號。當收購案的消息曝光後，艾格便在電話會議中說，公司計畫將《星際大戰》授權給其他電玩遊戲公司，而不是發行自己的遊戲，迪士尼也「想聚焦在社群網路和手遊，而不是在主機上」。

對盧卡斯藝術的員工而言，這是個「等一下，什麼？」的詭異時刻。他們目前正在開發兩款遊戲，兩者都在主機上。如果迪士尼要為更休閒的目標客群製作遊戲，那盧卡斯藝術怎麼辦？有些《星際大戰1313》主管在判斷局勢後，就決定洗手不幹，包括佛瑞德‧馬可仕，他在收購案後不久就辭職。雇用停滯期也繼續下去，這不只代表《星際大戰1313》團隊無法擴大，也象徵它無法替補離開的人。盧卡斯藝術無法止血。

多明尼克‧羅比利雅德和其他留在《星際大戰1313》團隊的人繼續工作。他們樂觀地覺得，自己還有能做出偉大作品的正確要素組合：良好的電玩遊戲誘因、傑出的核心員工和尖端科技。再說，他們認為自己的波巴‧費特遊戲很適合迪士尼公布的新《星際大戰》電影三部曲計畫。《星際大戰1313》設定在先前的兩套三部曲之間，所以它不會干涉新規畫中的七部曲到九部曲。

在迪士尼收購案數週後，《星際大戰1313》的開發者們做出了一套試玩版本，讓他們展示給新的企業龍頭看，迪士尼則頗富興趣地進行評估。「他們很有興趣了解自己剛買下的公司中的所有事項，所以他們想知道每項計畫。」伊凡·史寇尼克說：「他們以整體角度觀察公司，如果你剛花了好幾十億買下某家公司，當然會這麼做。所以我覺得，和整家公司裡其他進行中的計畫和規畫過的計畫一樣的，是《1313》得接受評估、調查和質問，最後則根據那些分析得到決定。」

但迪士尼保持緘默，而當二○一二年結束、新的一年到來時，盧卡斯藝術的員工依然不曉得自己將何去何從。有許多人離開去找新工作，其他人心裡清楚工作室毫無進展，也開始寄出求職申請。當盧卡斯藝術所有成員等著聽迪士尼的反應時，他們覺得身處煉獄，或遭到碳凍[8]。有些人以為巴布·艾格會腰斬《星際大戰131

3》和《首次攻擊》，偏好採用全新系列的遊戲，或許內容與電影有關。其他人猜測迪士尼會全面改組盧卡斯藝術，將它變成休閒遊戲和手機遊戲的開發商。所有人都暗自希望，迪士尼能讓他們繼續做原本的計畫，那樣的話，就會如艾格所說：一切照常運作。

8　譯註：carbonite，《星際大戰》中用於冷凍犯人的技術。

下一個危險訊號在二〇一三年一月出現，此時迪士尼宣布它關閉了Junction Point，這家位於奧斯汀的工作室製作出充滿藝術感的平台遊戲《傳奇米奇》（Epic Mickey）。「這些改變是我們持續面對演變快速的遊戲平台與市場時所做的努力，以便將資源用在關鍵要務上。」迪士尼在聲明稿中說。用非企業語言來說，這代表Junction Point於二〇一二年十一月發行的《傳奇米奇》續作《傳奇米奇：二人之力》（Epic Mickey: The Power of Two）失敗了。

迪士尼沒有公開銷售量，但報導指出《二人之力》的首月銷售量只有首款遊戲的四分之一，考量到《傳奇米奇》是Wii獨家遊戲，而《傳奇米奇：二人之力》則是多平台遊戲這點，讓這件事變得極度嚴重。如艾格所暗示的，主機遊戲對迪士尼沒有多大幫助，這對盧卡斯藝術而言非常不祥。

到了二〇一三年二月，謠言更加甚囂塵上。工作室內外都謠傳迪士尼計畫關閉盧卡斯藝術。員工們會在走廊中交換心照不宣的眼神，有時還公開討論公司的未來。不過，盧卡斯藝術中依然有種難以消失的感覺，覺得《星際大戰1313》不可能受到影響。既然所有粉絲都在討論該遊戲看起來有多刺激，迪士尼就得完成它。開發者們想，在最糟的情況中，或許迪士尼會把《1313》賣給另一家大發行商。「我想大家可能有種感覺：由於我們為這套遊戲營造了極大期待，也在二〇一二年的E

3表現出眾，同時贏得並受到諸多獎項提名，也讓媒體和粉絲們相當興奮，因此我們覺得那或許能拯救這項計畫。」伊凡・史寇尼克說：「現在無法取消《1313》了，因為期待值太高。」

有些人說，盧卡斯藝術的員工後來明白，迪士尼是給了他們一段寬限期。好幾個月來，迪士尼允許盧卡斯藝術繼續運作，彷彿一切都很正常，同時迪士尼則打算找其他發行商合作，以便延續工作室與《星際大戰》電玩遊戲的未來。在所有有興趣的對象中，有一家發行商顯露出顯著興趣：美商藝電。在二〇一三年的頭幾個月份中，美商藝電與迪士尼頻繁談判，並討論盧卡斯藝術未來的各種可能選項。工作室裡謠言四起：嘿，或許盧卡斯藝術沒事。或許美商藝電想買下他們。整個冬天裡，盧卡斯藝術的管理階層都宣稱一切沒事，甚至還要員工們別在三月的年度遊戲開發者大會中向別家公司遞出他們的履歷。

數名盧卡斯藝術員工口中的最大謠言，則是美商藝電有意買下盧卡斯藝術，並完成《星際大戰1313》和《首次攻擊》。不過，謠言也宣稱說新的《模擬城市》是場災難，使得美商藝電與它的執行長約翰・瑞奇提歐分道揚鑣，這使交易盧卡斯藝術的計畫灰飛煙滅。不過，瑞奇提歐告訴我說，與盧卡斯藝術員工想法不同，這些討論並沒有那麼接近定局。「我們和別人在所有東西上談過交易。」

他說：「大多都是幻想。」

接著，一切土崩瓦解。

二〇一三年四月三日，迪士尼關閉盧卡斯藝術，遣散了近一百五十名員工，也取消了工作室所有計畫，包括《星際大戰1313》。這是盧卡斯藝術漫長動盪期的最後一擊，也為遊戲業最珍貴的工作室之一劃下了時代的終點。

對留在工作室的人而言，這件事令人訝異，卻也無可避免。有些人離開辦公室，去附近的運動酒吧喝一杯（奇怪的是，酒吧名叫「最終的最終〔Final Final〕」），哀嘆原本應有的結局。其他人留下來搜刮整間辦公室，趁半完工的預告和試玩版本消失前，用隨身碟把它們從盧卡斯藝術的伺服器中取走。有幾位前員工甚至偷走了主機開發套件。員工們想，畢竟迪士尼不需要它們，

但一絲希望依然存在。在盧卡斯藝術剩餘的時間裡，一位EA高層法蘭克‧吉博（Frank Gibeau）安排了最後一次會議，試圖拯救《星際大戰1313》。吉博要盧卡斯藝術組織一支突擊隊，以便在美商藝電的總部進行搶救任務。多明尼克‧羅比利雅德召集了一小批團隊主管，去美商藝電位於加州紅木城的龐大園區開會。他們會在那對維瑟羅進行提案，那是美商藝電旗下製作過《絕命異次元》和《戰地風雲：強硬路線》（Battlefield Hardline）的開發商。吉博說，維瑟羅會雇用《星際大戰

《1313》的核心員工，並在那繼續進行該計畫。

羅比利雅德和他的手下主管們站在擠滿維瑟羅員工的房間前頭，為《星際大戰1313》進行漫長的簡報。他們談起了遊戲故事，詳細描述你會在科羅森骯髒的地底迷宮中殺出一條血路，解開一樁香料貿易陰謀，並眼看你最好的朋友在背後捅你一刀。他們展示了自己製作過原型的酷炫機制，像是噴火槍和腕上火箭發射器。他們向每個人講解他們在灰盒中製作的數小時關卡，裡頭擁有每道關卡的詳細佈局（但沒有美術）。明顯的是：（a）還有許多工作得完成，和（b）《星際大戰1313》具有莫大潛力。

某位當時在房內的人回想道，之後眾人一語不發。所有人都轉頭望向史蒂夫・帕普齊斯（Steve Papoutsis），他是維瑟羅的長年工作室經理，也是會做出最終決定的人。有好幾秒的時間，帕普齊斯只是坐在原處，盯著《星際大戰1313》團隊成員的焦慮臉孔看。接著他開始說話。

「他在所有盧卡斯藝術和維瑟羅的員工面前起身。」那位在房裡的人說：「並說：『嗯，我不曉得你們聽說了什麼，但我可以告訴你們，你們以為現在會發生的事並不會成真。』」然後，根據那人的說法，帕普齊斯說他對拯救《星際大戰13

13》沒有興趣。反之，他和他的工作室會與所有《1313》的核心員工進行面試。

他說，如果維瑟羅喜歡他們，工作室就會僱他們來製作全新計畫。

《星際大戰1313》的主管們震驚不已。他們來EA的園區，是希望維瑟羅能完成他們的遊戲，而不是來找新工作。他們許多人都抱持希望，認為即便在經歷這一切後，他們依然能拯救《星際大戰1313》。即便是最憤世嫉俗的盧卡斯藝術員工（認為《星際大戰1313》的動畫科技永遠不會在電玩遊戲中妥善運作的人），也相信這套遊戲有太多潛力了，不可能失敗。

有些主管立刻離開。其他人留了下來並進行面試，加入了日後由艾咪‧亨尼格監製的全新《星際大戰》動作冒險遊戲[9]；因為《秘境探險4》而離開頑皮狗後，亨尼格在二○一四年加入了維瑟羅。

之後，氣餒的羅比利雅德寄了封電子郵件給整個《星際大戰1313》團隊。

信中寫道：

我希望我可以和往常一樣對你們面對面說話，但我們似乎已在風中散落各處，舉辦全員到齊的會議的機會變得微乎其微！可能這樣也好，因為我不確定自己能冷靜向你們說完我要說的話。

當我回想製作這套遊戲的過去幾年時，我不敢相信我們在那種狀況下成就了這麼多事。這真的很令人訝異。重新導向、干擾、不穩定的管理與工作室領導階層；有時我不敢置信，你們居然和我一起留了下來，而更重要的是，你們還是交出了如此優異的高品質成果。我無法告訴你們，自己對這支團隊中的每個人有多驕傲。在日後的職業生涯中，我都深深欠你們一份人情。

羅比利雅德接著稱讚團隊在遊戲性（「噴射背包是最後一片拼圖」）和圖形科技（「為我們小心翼翼打造出的外觀所投注的一切心力，都很值得」）上的努力。他稱讚他們為E3試玩版本所下的功夫（「我算不出E3有多少出版品和記者說，《星際大戰1313》是他們『見過最棒的東西』。」），也哀嘆盧卡斯藝術永遠無法交出他們允諾過的遊戲。

「我還有很多事想說，還想向你們致上感激之意，但現在太難說清楚了。」羅比利雅德寫道：「我真心在乎團隊中的每個人，也熱切希望我們某天能再度共事……在此之前，我在接下來幾個月中會傾盡所有時間與心力，確保任何想僱用《星際大

9　校註：這款《星際大戰》遊戲後來也被取消了。

戰1313》團隊成員的人知道，他們不僅做出了優秀的投資，也做出職業中最聰明的決定。你們是我認識最偉大的團隊，我愛你們所有人。」

隨時都有電玩遊戲遭到取消。開發者每推出一套遊戲，就會出現數十套從未見過天日的廢棄概念與原型。但《星際大戰1313》總是具有某種獨特感，不只粉絲理解，對製作它的人亦然。「從我的觀點看來，這套遊戲並沒有遭到取消。」史蒂夫・陳說：「是工作室被關閉了。這是截然不同的事。」多年後，《星際大戰1313》團隊提及他們製作該遊戲的日子時，依然會語帶敬意。許多人也相信，如果這套遊戲得到機會，可能就會造就莫大成功。「如果電話響起──」伊凡・史寇尼克說：「他們打來說：『嘿，我們想找你回來做新的《1313》。』」我會問他們要我幾點到。」

在盧卡斯藝術的一間會議室中，有座大型公告欄，上頭貼滿了美麗插畫和上百張整齊的便利貼。從左到右，這些便利貼講述了《星際大戰1313》的故事，講述波巴・費特如何潛下科羅森深處。其中有十項任務，它們有令人充滿想像的暫時名稱，像「殞落」和「人渣與惡棍」。設計師們用速記法描繪出每個橋段，擺起「在賭場後頭打鬥」和「穿越地鐵隧道，追逐機器人」等卡片，加上與你會取得的力量，以及會遭遇到的情感節奏有關的簡短敘述。如果你照順序閱讀它們，就能想像出《星

際大戰1313》可能的模樣。那張布告欄最後會被撤下，但隨著盧卡斯藝術關門，員工也對這曾一度充滿傳奇色彩的遊戲工作室做最後道別時，一切卻成了凍結在時間中的故事。在這張快照中，有套永遠不會成真的遊戲[10]。

[10]

校註：Ubisoft於二○二一年公開《Star Wars Outlaws》（本書編輯時尚未有官方中文譯名）這款遊戲，許多遊戲媒體認為該作繼承了《星際大戰1313》的精神。《Star Wars Outlaws》預計於二○二四年上市。

# 後記

兩年後，你完成了。你製作了一款遊戲。《超級水管工大冒險》在所有大型平台（電腦、Xbox One、PlayStation 4，甚至是任天堂 Switch）上推出，你終於可以向所有朋友吹噓，你把夢想化為現實了。

你可能不會告訴朋友這趟過程有多生不如死。這個水管工遊戲延期了一年，讓投資者額外支出了一千萬美元（你發誓等到《超級水管工大冒險》成為 Steam 上的當紅炸子雞，他們就能賺回成本）。你在前期製作階段的計畫野心太大——你怎麼會知道每個關卡需要開發四週，而不是兩週？——後來為了修正所有會破壞遊戲的錯誤，不得不二度延期。你的團隊在每次重大里程碑（E3電玩展、Alpha版、Beta版等等）之前，都必須趕工至少整整一個月，雖然你請所有人吃晚餐作為補償，但你無法不去想，他們錯過多少週年紀念日、生日派對，以及本該陪伴孩子的夜晚，只因為身陷一場又一場討論水管工整體最佳色彩配置的會議。

有任何方法能打造出一流電玩又無需如此犧牲嗎？有可能不必投入無止盡的工作時數就開發出一款遊戲嗎？是否存在某種可靠的遊戲製作公式，能讓人更準確地預估開發進度？

許多業界觀察人士表示，這些問題的答案是：沒有，不可能，大概不存在。照BioWare 的麥特・高德曼的說法，遊戲開發這一行，就像踩在「渾沌的刀鋒邊緣」，持續變動的大量元素使得開發作業幾乎無人能夠預測。然而，拿起遊戲手把，知道自己即將經歷某種全新的體驗，那種驚喜的感受，不正是我們當初愛上電玩的理由之一嗎？

「製作遊戲……會吸引某種工作狂人格。」黑曜石音效總監賈斯汀・貝爾說：「這種工作需要某一類願意投入更多時間的人……趕工真的很要命。會毀了你的生活。當你終於從趕工的深淵探出頭來——我有孩子，當我看到他們，會心想，哇，六個月過去了，你已經變成另一個人，完全沒有參與他們的成長。」

二〇一〇年，一家名叫「開羅遊戲」的日本公司發布了一款手機遊戲，叫做《遊戲發展國＋＋》（Game Dev Story）。在這款遊戲中，你要管理自己的遊戲開發工作室，試著在不破產的前提下，發布一連串的熱賣遊戲。設計遊戲的方式是結合一種類型與一種風格（例如「偵探賽車」），而要讓開發作業有所進展，就必須做出一系列牽涉到工作室員工的管理決策。這對於遊戲開發這一行，是一種十分簡化，但很爆笑的呈現方式。

《遊戲發展國++》最讓我愛不釋手的部分之一，就是在每個遊戲製作週期中，

這些像素小人執行並完成工作時發生的各種事。當一名設計師、美術設計師或程式

設計師特別起勁時，他們會燃起熱血，而且就如字面上的意思，他們會著火。他們

可愛的精靈圖就坐在辦公室的座位上，拼命編寫程式，同時被一團巨大的火球包圍。

在《遊戲發展國++》中，這只是個搞笑場景，但裡頭卻有些真東西。這段時間，

每當我驚嘆於《秘境探險4》的絕世美景、在《天命》那令人上癮的掠奪副本中殺

出血路，或者親眼看著一款搞砸的遊戲從谷底浴火重生而暗自佩服，腦海中浮現的

就是這樣一幅畫面：一間坐滿開發人員的房間，每個人都在自己身上點了火。也許，

遊戲就是這樣打造出來的。

# 致謝

若是沒有許多、許多人的協助，這本書是無法誕生的。首先，最重要的是我的父母，感謝他們的愛與支持，感謝他們買給我第一套電玩遊戲。此外，也要感謝薩夫塔、麗塔和歐文。

經紀人查理‧歐森惠我良多，只憑他在電子郵件裡寫的一行字，就把撰寫這本書的提議深深植入我腦海，一路上未曾卻步。我的巨星編輯艾瑞克‧梅爾斯，容忍我密集的電子郵件轟炸，從午餐會談到全書完稿，全程看顧這個寫作計畫（無須下載DLC）。感謝保羅‧佛羅瑞茲－泰勒、維克多‧漢綴克森、道格拉斯‧強森、麗迪亞娜‧羅德里格斯、米蘭、波齊克、艾美、貝克、艾比‧諾瓦克、道格‧瓊斯，以及Harper Collins的強納森‧伯恩罕提供的各種支援。

我親愛的朋友暨podcast共同主持人寇克‧漢彌爾頓提供了明智的建言、註解和氣象報告。我所知的一切都來自前編輯克里斯‧科勒與現任編輯史蒂芬‧托提洛兩人的傳授。此外，我在Kotaku的整個團隊每天都為工作創造許多樂趣。

感謝馬修‧伯恩斯、金‧史威夫特、萊利‧麥克勞德、納塔尼爾‧查普曼，以及其他人（他們希望我不要寫出姓名），謝謝你們閱讀本書草稿，並提供寶貴意見。

感謝所有人容忍我的 GChat 訊息、簡訊、電子郵件，還有我談論此書的無盡碎唸。

這本書得以問世，仰賴以下所有人的協助：卡茲・阿魯嘉、克里斯・阿維隆、

艾瑞克・鮑德溫、艾瑞克・巴隆尼、賈斯汀・貝爾、迪米崔・伯曼・亞當・布倫內克、

芬恩・布萊斯・衛隆・布林克、丹尼爾・布茲・瑞奇・坎比爾・史蒂夫・陳・懷亞特・

鄭・艾本・庫克斯・大衛・狄安傑羅・馬克・達拉・崔維斯・戴・格雷姆・德文・尼爾・

德魯克曼・約翰・伊普勒・伊恩・弗拉德・羅伯・福特・亞霖・福林・瑞奇・傑德里奇・

麥特・高德曼・傑森・葛列戈里・傑米・葛利賽默・克利斯汀・吉爾林・安珀・海格曼、

賽巴斯欽・韓龍・夏恩・豪科・馬爾欽・伊文斯基・拉斐爾・賈基・丹尼爾・凱丁、

金夏恩・菲爾・柯瓦茲・麥克・萊德勞・卡麥隆・李・寇特・馬蓋瑙・凱文・馬騰斯、

柯特・麥坎利斯・李・麥多爾・班・麥格拉斯・大衛・梅格爾・達倫・莫那罕・彼得・

摩爾・泰特・摩賽西恩・喬許・莫斯奎拉・羅布・內斯勒・安東尼・紐曼・鮑比・努爾、

馬蒂・歐唐納・艾瑞克・潘吉利南・嘉莉・帕特爾・戴夫・普汀傑・馬爾欽・普利

茲比洛維奇・約翰・瑞奇提歐・克里斯・瑞皮・喬許・索耶・艾蜜莉亞・夏茲・喬許・

薛爾・伊凡・史寇尼克・布魯斯・史崔利・艾許莉・史威道斯基・雅庫布・薩馬韋克、

喬賽・特謝拉・馬帝許・托馬斯凱維奇・康拉德・托馬斯凱維奇・皮亞特・童辛斯基、

邁爾斯・妥思・法蘭克・曾・費格斯・厄克特・尚・維拉斯科・派崔克・維克斯・伊凡・

威爾斯、尼克・沃茲涅克、傑瑞米・葉慈，以及在幕後與我對話的另外數十位遊戲開發人員。感謝你們的時間與耐心。

感謝莎拉・多爾蒂、米奇・道林・拉戴克・亞當・葛拉波斯基、布萊德・希爾德布蘭、勞倫斯・拉薩馬納、阿恩・邁爾協助我安排書中的許多訪談。

最後，感謝阿曼達。世間難尋的好友。

# ✚作者簡介

傑森‧史奈爾是 Kotaku 的新聞編輯（Kotaku 是一個報導電玩產業與文化的重要網站），以敢於報導各種艱難的業界議題著稱。此外，他也曾為 Wired[1] 報導電玩界新聞，並為各種媒體（包括《紐約時報》、《Edge》、《Paste》[2] 和《Onion News Network》[3]）供稿。這是他的第一本書。

1　校註：一九九三年創刊的美國彩色月刊雜誌，以科技、經濟、政治、文化為報導主題；曾短暫在臺灣發行網路中文版。

2　校註：二○○二年創刊的美國月刊音樂雜誌，最初於一九九八年成立網站，四年後正式發行刊物；至二○一○年，改為線上刊物。

3　校註：《洋蔥新聞網》於二○一一年在美國有線電視台「Independent Film Channel」開播，共有兩季二十集；該節目由《洋蔥報》（The Onion）的洋蔥報業公司（Onion, Inc.）製作，以詼諧、諷刺的方式報導新聞，其中亦包含以虛構新聞（如金正恩表態支持同性戀）探討社會議題的內容。

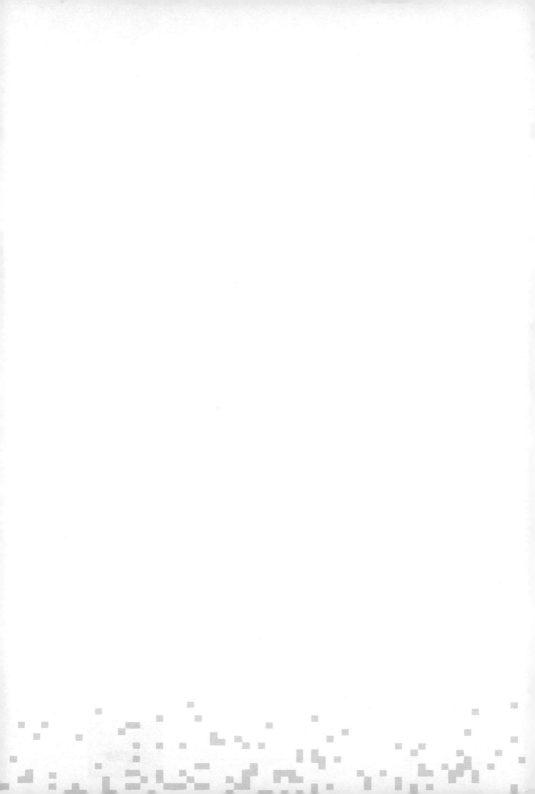

i生活 36
1AIL0036

# 血淚無比的遊戲產業：世界十大傳奇電玩的製作祕辛
Blood, Sweat, and Pixels: The Triumphant, Turbulent Stories Behind How Video Games Are Made

| | |
|---|---|
| 作　　者 | 傑森·史奈爾 |
| 譯　　者 | 李函、孫得欽　校　　對　馬立軒 |
| 封面繪者 | 皮傑（Pixel Jeff）　封面、版型設計　賴賴　內文排版　游淑萍 |
| 副總編輯 | 林獻瑞　責任編輯　李岱樺 |

| | |
|---|---|
| 出 版 者 | 好人出版 / 遠足文化事業股份有限公司 |
| 發　　行 | 遠足文化事業股份有限公司（讀書共和國出版集團） |
| 地　　址 | 新北市新店區民權路108之2號9樓 |
| | 電話02-2218-1417 |
| | 官方網站http://www.bookrep.com.tw |
| | 郵撥帳號 19504465　遠足文化事業股份有限公司 |
| 電　　話 | （02）2218-1417 |
| 信　　箱 | service@bookrep.com.tw |

| | |
|---|---|
| 法律顧問 | 華洋法律事務所　蘇文生律師 |
| 印　　製 | 中原造像股份有限公司 |

| | |
|---|---|
| 出版日期 | 2023年8月14日　初版一刷 |
| 定　　價 | 490元 |
| ISBN | 9786267279304（平裝書） |
| | 9786267279328（電子書PDF） |
| | 9786267279311（電子書EPUB） |

Blood, Sweat, and Pixels
Copyright © 2017 by Jason Schreier
This edition arranged with InkWell Management LLC
through Andrew Nurnberg Associates International Limited

國家圖書館出版品預行編目(CIP)資料

血淚無比的遊戲產業：世界十大傳奇電玩的製作祕辛 / 傑森·
　史奈爾（Jason Schreier）作；李函、孫得欽譯. -- 初版. -- 新北
　市：遠足文化事業股份有限公司好人出版：遠足文化事業股份
　有限公司發行, 2023.08
　376面；14.8*21公分. --（i生活；36）
　譯自：Blood, Sweat, and Pixels: The Triumphant, Turbulent Stories
　Behind How Video Games Are Made
　ISBN　978-626-7279-30-4（平裝）

1.CST: 電腦遊戲 2.CST: 線上遊戲 3.CST: 產業發展

997.82　　　　　　　　　　　　　　　112011280

讀者回函QR Code
期待知道您的想法